美术精品赏析研究

陈绘兵 著

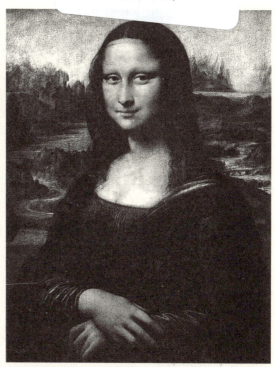

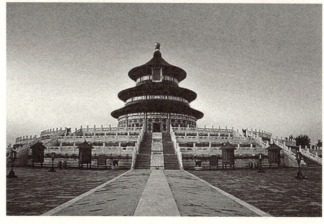

东南大学出版社
SOUTHEAST UNIVERSITY PRESS

图书在版编目（CIP）数据

美术精品赏析研究／陈绘兵著．—南京：东南大学出版社，2015.9（2021.10重印）
ISBN 978-7-5641-5883-5

Ⅰ．美… Ⅱ．①陈… Ⅲ．①品鉴—高等学校—教材 Ⅳ．①J05

中国版本图书馆CIP数据核字（2015）第144103号

美术精品赏析研究

著　者	陈绘兵
出版发行	东南大学出版社
社　址	南京市玄武区四牌楼2号（邮编：210096）
出版人	江建中
责任编辑	马　彦
经　销	全国各地新华书店
印　刷	南京顺和印刷有限责任公司
开　本	889 mm × 1194 mm　1/16
印　张	14.25
字　数	370千
版　次	2015年9月第1版
印　次	2021年10月第2次印刷
书　号	ISBN 978-7-5641-5883-5
印　数	2501～3500册
定　价	50.00元

（本社图书若有印装质量问题，请直接与营销部联系，电话：025-83791830）

目录 Contents

上篇

基础理论篇　掀起你的盖头来

第一讲：　美术从哪里来？美术是什么？美术往哪里去？/2
第二讲：　美术的分类与艺术语言 /5
第三讲：　美术作品的内容与形式美 /11
第四讲：　美术的风格与流派 /17
第五讲：　美术的欣赏和鉴赏 /22

中篇

精品赏析篇　与大师同行

第一讲：　壮丽的人类颂歌　文艺复兴三杰艺术赏析 /39
第二讲：　伟大的爱国情怀　中国现代美术事业的奠基者徐悲鸿 /57
第三讲：　理想美与艺术美的完美结合　新古典主义绘画赏析 /70
第四讲：　自由引导人民　划时代的浪漫主义杰作 /80
第五讲：　唤醒人类尊严　批判现实主义美术赏析 /88
第六讲：　中国风俗画的里程碑　《清明上河图》赏析 /96
第七讲：　光与彩的华美乐章　印象主义绘画艺术 /103
第八讲：　不可征服的创造　毕加索从远方来 /118
第九讲：　妙在似与不似之间　"人民艺术家"齐白石 /135
第十讲：　精美的石头会唱歌　雕塑艺术欣赏 /150
第十一讲：实用性与艺术性的和谐统一　工艺美术及其作品赏析 /164
第十二讲：实用与审美的综合艺术　建筑艺术赏析 /168
第十三讲：新视界的开拓　蒙德里安的抽象艺术 /176
第十四讲：生命的风景　诗性的意象　吴冠中 /182
第十五讲：民族符号的经典标志　书法艺术欣赏与学习 /189

下篇

抛砖引玉篇　我和我追逐的梦

我和我追逐的梦 /205

后记 /223

参考书目 /224

基础理论篇
掀起你的盖头来

上篇

The First Part
BASIC THEORY

· 美术从哪里来？美术是什么？美术往哪里去？
· 美术的分类与艺术语言
· 美术作品的内容与形式美
· 美术的风格与流派
· 美术的欣赏和鉴赏

第一讲

美术从哪里来？美术是什么？美术往哪里去？

简单地说，美术就是人类运用一定的物质材料，通过用点、线、面、体、明暗、色彩、空间等基本要素及有机形成的美术语言，在平面或立体的空间中塑造出具体、直观的可视形象的一种艺术形式。从区别于其他艺术门类的角度来看，美术是有形的、并占有一定的空间的"造型艺术"或"空间艺术"，同时它又是用眼睛看的"视觉艺术"。

在许多人的心目中和意识里，艺术始终充满着虚幻和神秘的色彩，让人捉摸不透、匪夷所思。我们尝试着借用法国艺术家高更代表作《我们从哪里来？我们是谁？我们往哪里去？》的命题方式，来梳理和探究美术的来龙去脉，揭开她神秘的面纱。

（一）美术起源追索

美术的起源问题如同整个艺术的起源问题一样古老而遥远，一直被学术界称为"斯芬克斯之谜"。美术发生之谜就像埃及哈夫拉金字塔边那尊巨大神秘的狮身人面像一般，耐人寻味。自古以来，人们对美术发生问题的追索就没有停止过，提出了许多推断和假说，也逐渐形成了多种包括美术在内的艺术发生的理论，影响较大的主要有"模仿说""游戏说""表现说""巫术说""生产劳动说""集体无意识""多元决定论"等等。这些从不同的视角解读美术发生之谜的理论，不断促进人们对美术本质的思考与和理解。了解这些知识，可以帮助我们把握美术的内涵，同时也更有利于我们对具体美术作品的研究和赏析。

这些理论从不同侧面阐述了艺术（包括美术）发生的推动力，可以解释许多美术发生的现象，但这些理论至今都还在不断探索之中，学术界的看法并不完全一致，很难简单用某一种理论完全令人信服地彻底阐明美术发生的原因。艺术起源是一个十分复杂的问题，它必须以人类的起源为前提，这实际上是发生学美学问题。下面是较有影响的几种美术起源理论：

1. 美术起源模仿说

模仿学说是一种关于艺术起源问题的最古老的理论，始于古希腊哲学家。这种学说认为：模仿是人类固有的天性和本能，艺术起源于人对自然的模仿。在古希腊哲学家看来，所有艺术都是模仿的产物，美术也不例外。亚里士多德认为："艺术创作靠人的模仿能力，而模仿能力是人从孩提时就有的天性和本能。"继古希腊哲学家之后，文艺复兴时期的达·芬奇、法国的狄德罗、俄国的车尔尼雪夫斯基等人都在不同程度上继承和发展了这一学说。一直到19世纪末，这种理论仍然具有极大的影响。

今天，信奉模仿学说作为艺术起源的美术家已经不多，但模仿学说仍有它一定的价值，它揭示人类一种比较原始的心理倾向，这种倾向与艺术恰恰是相通的。

2. 美术起源游戏说

游戏学说认为艺术起源于游戏，它是包括美术在内的艺术理论中较有影响的一种理论。其代表人物有德国著名美学家席勒和英国学者斯宾塞，因此人们把游戏学说称之为"席勒—斯宾塞理论"。席勒在《美育书简》中，首先提出艺术起源于游戏的观点，他认为艺术是一种以创新形式外观为目的的审美自由的游戏。"自由"是艺术活动的精髓，它不受任何功利目的的限制，人们只有在一种精神游戏中才能彻底摆脱实用和功利的束缚，

从而获得真正的自由。

游戏学说强调了游戏的冲动、审美的自由与人性完善之间的重要联系,对于我们理解艺术在审美方面的发生具有重要价值。但是,它把艺术看成是脱离社会的绝对的纯娱乐性活动,且偏重从生理学的意义上看待艺术的起因,过分强调了艺术与功利的对立,有绝对化和片面性之嫌。

3. 美术起源表现说

表现学说认为,艺术起源于人类自我表现和情感交流的需要。情感表现是艺术最主要的功能,也是艺术发生的主要动因。持这一理论的有英国诗人雪莱、俄国文学家托尔斯泰,还有欧美的一些当代美学家。在他们看来,原始人所有的艺术只有一个最主要的动力,那就是他们通过各种艺术来表达他们的情感,从而促成了艺术的发生和发展。

如果说,人类的科学主要是与理性、认知相联系的话,人类的艺术就更多的是和感性、情感联系在一起。自我表现和情感交流的确是艺术的一个重要特征,因此表现情感也是推动艺术发生和发展的重要心理动力。但是,人类表达情感的方式是多样的,而且,艺术也不仅仅是表达情感的工具。因此,这一学说并不能完全说明艺术起源的全部原因。

4. 美术起源巫术说

巫术学说是西方关于艺术起源的理论中最有影响、最有势力的一种观点。这种理论是在直接研究原始艺术和原始宗教巫术活动之间的关系的基础上提出来的,最早由英国著名人类学家泰勒在他的《原始文化》一书中提到。这种观点用实用性来解释艺术的起源,认为在原始人的心目中,最初的艺术有着极大的实用价值。按照这种理论,原始人所描绘的史前洞穴壁画中,虽然有许多在我们今天看来很美的动物形象,当时却只是出于一种完全与审美无关的动机,即实用需要的巫术活动。原始洞穴壁画中这些身上有被刺中或击伤痕迹的动物形象,成为支持艺术产生于巫术学说的有力证据。巫术学说对于我们理解原始艺术,特别是原始美术发生的动力,以及这些艺术在当时条件下非审美的性质具有重大意义。但巫术学说把精神动机视为原始艺术发生的唯一动机,忽略了隐藏在精神动机后面的动因,因而也不能完全解释原始艺术的真正起源。

5. 美术起源劳动说

劳动学说在我国艺术理论界占主流地位。众所周知,原始社会早期的石制工具,从严格的意义上讲,虽然并不能算作人类最早的美术品,但它已经包含着艺术活动的因素,蕴藏着艺术品的萌芽,同时也孕育着人类早期审美意识的胚胎。这说明美术的幼芽起源于劳动。

原始社会的人类从最早的只会制作石器工具,发展到能用自己的手生动地描绘像阿尔塔米和拉斯科洞穴壁画中的许多动物、刻画渡河的鹿群、表现妇女形体的生理特征。这在很大程度上取决于手的灵巧性,只有这样才能像恩格斯指出的:"在这个基础上它才能仿佛凭着魔力似地产生了拉斐尔的绘画、托尔瓦德森的雕刻以及帕格尼尼的音乐。"而手的这种灵巧性和高度的完善,也正如恩格斯在同一著作中指出的:"手不仅是劳动的器官,它还是劳动的产物。"这说明正是劳动为艺术的产生提供了必要的生理基础。

同时,也正是劳动的需要促进了美术的产生。正是劳动、生活创造了艺术。劳动创造了世界,也产生了最早的美术品。劳动人民不仅是物质财富的创造者,也是精神财富的创造者。

由于美术发生是一个十分复杂的问题,所以必须以人类起源为前提,实际上也就是发生学美学问题,这是一项时间跨度甚大且困难重重的工作。追索美术发生之谜,是人们了解不断发展的美术的必然,也许答案本身就存在于这种不停的追问中。

可以肯定地说,美术的发生是原始社会中一个相当漫长的历史过程。美术的产生和发展来自人类的社会实践活动,来自人类各种生物性的本能需要,是人类文化发展历史进程中的必然产物。在以上各种不同的美术发生学说中,"多元决定学说"是目前较为科学和合理的解释。

同时,在追寻人类美术发生的过程中,我们还可以看到:人类的审美意识和审美能力是在历史的进程中孕育诞生、发展变化的。尽管原始美术与我们现代意义上的美术有本质的不同,但原始美术的形式,不仅透露出远古先民审美意识萌芽发展的线索,还可以看到之后成为美术造型基本法则的一些基本因素的源头。美的果实,是漫长的历史所培育出来的,这就是美的历程。

(二)不断延展的美术概念

在对美术发生的追索中,我们知道美术经历了一个由实用到审美并以劳动为前提的漫长历史发展过程。美术发生的起因是多元的,但都是来自于人类的社会实践活动和多种生物性的本能需要,是人类文化发展历史进程中的必然产物。接着,我们就来比较全面地了解一下美术这个多变的概念,逐步揭示美术的内涵与本质。

美术的语义随着它自身不断的发展而变化,并一直处在变化中。在我国,无论作为绘画、雕塑、建筑、书法和工艺等艺术形式之统称的狭义"美术"概念,还是作为语言艺术、视觉艺术、听觉艺术和综合艺术之统称的广义

"艺术"概念，都是在"西学东渐"的历史背景下，于19世纪末20世纪初陆续传入的西方"舶来品"。"美术"一词从引入至今，它的概念不断发生变化。在西方，"美术"概念的形成和确立经历了一个漫长的发展和演变过程，与我们通常所说的"美术"相对应的只是西方"美的艺术"的概念，西方从20世纪前后至今用的多是"艺术"的概念。我国最早运用"美术"这一术语并产生一定影响的代表性人物有王国维、鲁迅和蔡元培。当时"美术"这一概念有狭义和广义的双重意义。20世纪20年代前后，"艺术"一词才开始取代"美术"成为广义概念，而"美术"则从一个双重性概念变成了一个纯狭义的视觉艺术概念。随着时间的推移，广义"美术"的概念逐渐被遗忘，狭义的概念也就成了唯一的用法。目前，美术是放在艺术之下的一门学科，是集绘画、雕塑、建筑、书法、设计、工艺和民间美术等艺术形式的视觉艺术、造型艺术或空间艺术。

美术概念之所以不断变化，是因为美术是一种具体的历史现象，不停流动的文化形态，是一个非常复杂的精神活动过程。美术概念的发展和演变，也正是人类追索美术本质的过程，美术其实是与人类一同在发展前行的。

美术是人类生存发展的自身现象，杰出的美术作品其实就是对我们人类伟大创造力的自我肯定。从某种意义上说，由图像构成的美术史是一部形象的百科全书，而且是由文字组成的百科全书所无法替代的。

美术概念的界定是相对于艺术及艺术其他门类而进行的，也是对美术具体的种类及表现方式的一种概括。我们可以明确，美术是社会意识形态的一种，也是一种物质形态。在历史上，美术是一个语义多变的概念，人们更倾向于称美术为造型艺术、视觉艺术或空间艺术。美术包括绘画、雕塑、工艺美术、建筑艺术、艺术设计、民间艺术、摄影艺术等门类，在中国还包括书法和篆刻艺术。

从对美术发生问题的追索和不断延展的美术概念的认识中，我们看到，美术是人类文化发展历史进程中的必然产物。要正确理解美术与美术作品，在美术鉴赏时就不能太执著于语义学的追索，而应该从具体、生动的美术家和美术作品关系的认识及具体美术作品的鉴赏中走进美术，理解美术的内涵。

总之，美术是一个开放的概念，随着社会的发展，其内涵和外延将不断发生新的变化。

（三）美术的特征

首先，美术具有物质性。就是说，美术是由可视可触摸的物质媒材所制作并以物质的形式而存在的。这是一个显而易见的特征。绘画所用的纸、墨、画布、颜料，雕塑所用的石膏、大理石、青铜、木材，以及我们生活于其中而看惯的房屋、街道、公园，乃至各种眼花缭乱的广告、日常使用的器物，直到女性饰品，无一不是可视可触摸的物质材料。美术家的奇思妙想、独特审美感受、超凡的艺术才华和炽热的激情，只有通过相应的物质材料，才能表达出来。其他姊妹艺术则是或者以不可见亦不可触摸的声音，或者以人体自身，或者以转瞬即逝的光影作为艺术载体及表现媒介的。

其次，美术具有可读性。可读，就是可观赏，有看头，看了令人悦目而赏心。所以说"可读"，不是指生活中某些物件的漂亮、好看，而指的是"审美的价值"。美术的可读性既包括写实绘画、写实雕塑的具象美，也包括那些看上去并不逼真、介乎于似与不似之间的作品的特别趣味，还包括诸如书法、抽象美术的纯粹形式之美。自然界中那些天然的优美景物，不具有人为创作的意义，所以它们不具有可读性，而西方20世纪的某些反传统流派，并不尚美而另有追求，其直观的效果也许不佳，但却有意义和价值，虽不具观赏性却有可读性。

第三，美术具有文化性。这是美术的一个隐性特征，是美术与天然景物的根本区别。任何一件美术作品都具有特定的文化意蕴，例如文人画中梅、兰、竹、菊的人文寓意，民间艺术的民俗内涵，宗教美术包含的宗教意义等。同时，每一件作品都不是凭空产生的，而是对此前文化的承传。在欣赏和理解美术作品时，也需要读者了解相应的文化，否则就看不懂甚至会误读作品。西方中世纪的基督教美术对中国读者来说，读起来就有困难；藏传佛教的唐卡、纳西族的民间绘画，对一般人来说，也不易赏识。所以说，美术是在一定文化土壤上长出的花朵，只有依托一定的文化才能成活，才能茁壮。

最后，美术具有独创性。任何一件美术作品都应该具有不同于其他作品的独特之处，它应会比较充分地体现作者的主观因素，因而具有鲜明的艺术个性。美术作品首先应该是原创的，而不是模仿和抄袭的，当然，原创并不排除一定限度的借鉴和模仿。从根本上说，美术作品的个性是由美术家个体因素决定的，个体因素主要指美术家的思想意识、文化修养、审美境界、情感和表现技巧等。美术发展演变的历史表明，随着时代的推移，美术的独创性在不断加强。

第二讲

美术的分类与艺术语言

• 美术的种类及艺术特征

美术的种类及特征是进行美术鉴赏首先需要掌握的基本知识。

美术的种类较多，通常把美术仅仅理解为绘画和雕塑。实际上，美术的范围应当包括绘画、雕塑、艺术设计和建筑艺术。据其作品的载体，又可分为平面艺术、立体艺术及多维艺术等，它们都是运用一定的物质材料，塑造可视的平面或立体的形象，反映客观世界和表达作者对客观世界的感受。所以，美术又称"造型艺术""视觉艺术"或"空间艺术"。当然，这是它们的共同点，但具体到每一种美术形式，它又有自己的一些特殊性，从而构成绘画、雕塑、艺术设计和建筑艺术的不同特征。下面从通俗分类出发，从艺术鉴赏的角度，分别介绍绘画、雕塑、艺术设计和建筑艺术的主要艺术特征。

一、绘画

凡是在纸、布、板、墙和岩壁等不同平面上，用线条和色彩创造的图像，均可称之为绘画。绘画的工具材料和方法很多，一般是用笔作画，也有人用刷子、手指作画，还有人用喷枪、滴洒颜色作画，此外，还有人用在板面上刻、刮、腐蚀而后转印的手段制作绘画。绘画按其工具和材料、技法的不同，分中国画、油画、版画、水彩画、水粉画等主要画种，此外还有丙烯画、镶嵌画、漆画、拼贴画和铅笔画、钢笔画、粉笔画等等。下面择主要画种介绍其艺术形式和特点。

（一）中国画

中国画，简称"国画"，特指我国传统绘画，以区别于外来的画种。它是以中国独有的笔、墨、纸、颜料、宣纸、绢等工具材料，按照长期形成的传统技法而创作的绘画品种，在世界美术领域中自成体系，是构成东方艺术的一大画种，是一颗灿烂闪光的艺术明珠。中国画按技法特点分为写意画与工笔画；按绘画内容分为人物画、山水画、花鸟画三大画科。中国画有卷、轴、册、屏等多种装裱形式。

中国画的形式特征有以下三个：

第一，背景经常空白，以突出笔墨情趣。以写意画为代表的中国画，以水和墨汁调和颜色，在对水分极为敏感的生宣纸上作画。画中钩、皴、点、染的用笔都像书法的笔法那样讲究力度和笔法功力的美。将墨经水调和，形成焦、浓、重、淡、清等变化丰富的墨色，以墨法与笔法的配合构成画面笔墨艺术韵味，所以"笔墨"成为中国画的状物传情及其独特艺术趣味的代名词。

第二，意象构成的时空。中国画不是定点观察表现物象，而是表现游动中观察的意象，不受定点视角的制约。因此，可以画场面宏大的由城郊到城内的《清明上河图》，可以画绵亘万里的《长江万里图》。中国画家提倡"外师造化，中得心源"，强调画家的主体意识与物象的结合，在造型上主张"妙在似与不似之间"。中国画的用色也是主观性、装饰性的，如以朱色画竹、墨色画叶等都是西方所无。工笔重彩画是以色彩为重要的造型手段，不表现自然光色变化，是以近似平涂的色块构成的装饰色彩。

第三，诗书画印的综合性。中国画以画为主，并将诗文、书法、篆刻有机结合为一体，构成中国绘画艺术

独具的特色。

（二）油画

油画是用透明的植物油调和颜料，在经过加工的布、纸、板等材料上创造艺术形象和图像的绘画；它起源并发展于欧洲，近代成为世界性画种。油画有以下形式和特点：

第一，以油质颜料的色彩造型，色彩黏稠、覆盖力强、品色繁多，经过调和构成灿烂的色彩世界；与其他画种相比，油画如同气势宏大的色彩交响乐，具有浑厚凝重而变化丰富的色彩美感。

第二，油画具有丰富的表现力。油画适宜在平面上创造一个"立体空间"的世界，表现出人对现实世界的视觉感受的一致性，例如物象的立体感、深远的空间、逼真的质感、光照效果等等。油画的丰富表现力是其成为世界性画种的主要原因。这种写实性的绘画表现受科学原理的制约，即遵循透视学、解剖学、色彩学等进行造型。

第三，与上述写实的油画并存于世的，还有一类抛弃科学性制约的，以形象变形、怪诞或抽象为其特点的现代油画。其技法多样，有薄画法、厚涂法、点彩法等；有的手法细腻，不见笔触；有的手法粗犷，色彩斑驳，呈现出多姿多彩的形式面貌。

（三）版画

版画是运用各种制版方法和印刷手段完成的图画。版画一般是通过画稿，刻版（如在木板上用刀刻、用钢针在铜板上划刻等），再以版为媒介经过印刷转印到纸上等三个环节完成的作品。版画通过印刷可以产生多幅同样的原作，也可以通过变换版面上的色彩取得多幅不同色彩效果的作品。版画由于材料和制版手段的不同而分为木版画、铜版画等，因用色的不同又分黑白版画、套色版画，此外还有油印和水印的区别。

版画的基本特点是：

第一，版画是经过印刷产生的作品，具有独特的印刷美感，印迹肌理美及制版手法形成的刀味、木味等艺术趣味，是其他绘画无法取代的。

第二，通过版画作品可以看到版画具有造型的概括性、简明性，因此有强烈、鲜明、单纯、明确的艺术效果等。

（四）水彩画

水彩画是作画时用水作媒介调和水彩颜料绘制的图画。它利用水彩画纸的白地与水色相互掩映渗溶作用，体现透明、轻快、湿润、淋漓等特有的艺术效果和韵味，赋予人们特殊的艺术享受，具有其他绘画所不能替代的艺术特色。水彩画是一个优美的画种，人们常常称它为绘画中的"轻音乐"。水彩画一般分透明和不透明两种。它不仅可以深入细致地描绘对象，也可捕捉瞬间即逝的自然景色。由于它作画的工具材料简便，易于普及，又便于研究色彩造型规律，不仅专业美术工作者喜欢用它进行色彩写生和搜集创作素材，中小学生和业余美术爱好者也用它进行色彩练习、表现对象、培养审美能力。

（五）连环画

连环画是用多幅画面表现故事情节的绘画。它是一种通俗性读物，一般采用图文结合的形式，也有的不用文字，只在画面上表现人物对话或独立文字。题材多取自中外文学名著，如小说、民间传说、报告文学、历史故事、戏剧、电影等。在体裁上分为长篇、中篇、短篇，在表现形式上有线描、黑白、壁画、招贴、幻灯及影视连环画等。语言通俗易懂，思想内容深刻，兼有知识性、趣味性和艺术性的特点。读者对象主要是少年、儿童，成人读者也很普遍。

（六）漫画

漫画是以政治和社会各种事态为题材，进行歌颂、批判、讽刺、鼓动的一种滑稽、幽默性绘画。它是一门特殊艺术，在国外有"一图胜千言"之喻，多刊登在报刊中。一般篇幅不大，构图简洁，主要用夸张、比喻或象征、寓意的表现手法和形式塑造形象，达到有力的讽刺、揭露、褒贬和歌颂的目的，深受广大读者喜爱。

（七）素描

素描指单色表现物体造型关系的绘画。使用的工具有铅笔、炭笔、水墨、钢笔、毛笔、石笔、金属笔等。表现题材有人物、静物、风景等，是造型艺术的基础。按其功能不同，分为习作性素描和创作性素描：前者是训练造型能力的基本手段，通过点、线、面的组合来深入表现物象的本质，以锻炼整体的观察和表现物象的形体、结构、动态和空间关系为主要目的；后者是以素描方式进行创作，包括为各类美术创作所作的素描稿、素材速写等。高水平的素描作品是艺术家研究和探讨物象的光影、构成及整体美感等要素所作出的高度概括与创造，具有独立的审美价值。

（八）速写

速写是以较快的速度、简练的线条（或色彩）记录物象的方法。其以工具分，有单色速写、水彩速写、油

画速写和速塑（雕塑速写）等；从表现的题材分，有头像速写、动态速写、场景速写、动物速写等。速写可以训练敏锐的观察力、感受力和快速捕捉形体特征的能力，培养概括能力和整体感觉。速写常常是画家收集素材和记录艺术感受的有效手段。优秀的速写作品本身也具有独立的审美价值。

二、雕塑

关于雕塑艺术的综述和审美特征，本书中篇第十讲的前两部分将有全面介绍。

三、建筑

凡是到北京旅游的人，都要到故宫、天坛、颐和园、十三陵和长城等处观赏这些古代伟大的建筑，领略它们的风采。这些原本实用的建筑，为什么会如此吸引人呢？因为人们要亲眼目睹这些人类珍贵的文化遗产，感受它们的优美和壮观，去寻觅一种精神上的享受。因为建筑是艺术，是一个时代文化与科学技术的结晶，具有其他艺术不可替代的魅力。

建筑艺术，是用固体材料同时构造内外部空间，并在固定位置上造就视觉动态环境的艺术。它之所以成为艺术，因为它是由平面、立面、时空等所组成的巨大的造型实体，是在功能的基础上按照形式美的法则，利用尺度、比例、形状、色彩、体量和空间组合体现出自身的形象，并以内、外部空间造型与环境构成具有美的特征的统一的整体。当参观故宫时，在午门前"n字形"的高墙下，人体与墙体的巨大反差使人感到它所代表的皇权的威严感，立即被一种具有威慑力的氛围所笼罩。走过午门，眼前豁然开朗。阔大的广场，巨石甬路及两厢廊房，将人们的视线引向盘踞于三层汉白玉石台基上的太和殿。它的造型给人以稳定、雄伟、崇高和神圣的感觉。走过三大殿进入御花园时，又会感到建筑造型多样、环境静谧而优美。故宫建筑的造型、彩绘，石栏的雕刻以及整体的布局，无不给人以美的感受和情绪的感染，引起观赏者情思的萌发与遐想，参观故宫之后定会发出"美哉故宫，壮哉故宫！"的由衷感叹。这就是建筑艺术的魅力，它具有美术的艺术特征。因此，建筑属于美术门类之一。建筑艺术包括建筑组群的规划、建筑形体组合、平面布局、立面处理、结构造型、内外部空间组织、装修、材料、色彩，以及包括绘画、雕塑为装饰的综合艺术。

建筑艺术从功能上分为公共建筑、宫殿建筑、民居建筑、园林建筑、宗教建筑、工业建筑等。传统上最能体现建筑艺术美的，是倾注较多财力的宫殿、城堡、园林、寺庙、佛塔、帝王陵墓、纪念碑和公共活动场馆等建筑。随着社会与经济的发展，公共建筑成了建筑艺术表现的主题，产生了一批杰出的设计，如巴黎的埃菲尔铁塔、悉尼歌剧院、纽约双子星、德国古根海姆博物馆等。建筑艺术，一般从外观造型、环境构成、空间布局、象征性意义与精神内涵四个方面去品评；而作为建筑技术还要从科学技术应用的先进性去品评。这方面的知识在本书中篇第十二讲的内容中有专门介绍。

四、艺术设计

（一）艺术设计概述

以功能和审美为目的，利用一定的物质材料和工艺技术，按照美的形式、设计、制造的物质产品，都属于艺术设计。从服装到日用品，从产品设计到商品包装，从企业形象设计到展示展览……可以说，当代社会中人的衣、食、住、行、娱、作都离不开艺术设计。

艺术设计从制造工艺上可分为手工艺设计和现代艺术设计两大类。手工艺设计泛指在设计、制作过程中主要依靠手和简单的工具完成的设计，如中国古代的陶瓷、家具、服装、青铜器、日用品和生产工具。现代艺术设计则主要指在大工业生产条件下，大批量、机械化、流水线制造的工业设计，如汽车、家电、家具、平面设计、服装等。艺术设计从门类上可以分为陶瓷设计、纺织品设计、产品设计、特种工艺设计和环境艺术设计等。

为什么实用物品也属于艺术设计呢？因为人们除了要求满足功能之外，还要求在使用中造型传达给人一定的美感。当你购买钢笔时，你不是要在同样价钱的钢笔中挑选手感舒适、色彩与造型美观、合意的吗？购买服装时，谁不希望买到一套时髦的、与自己身份、性格、修养和审美取向相匹配的时装呢？正是审美和功能要求的不同制约着生活用品的设计与制作，人们必须依照功能与形式相统一的规律进行设计与生产，使其既有实用性又具美观性，同时也使得艺术设计呈现更丰富的人性化和多样化。因此，艺术设计属于美术学科中的特殊（商品性）艺术，是人类生活环境中最普及的艺术形式之一。

艺术设计源远流长，可以追溯到以手工业生产为主体的原始社会的石器和彩陶，及其后期的家具、餐具、服饰和生活中的器具物品。人类进入以流水线方式生产的大工业化制造的现代社会，又有了工业设计，其品种更是多样、丰富、不胜枚举。纯粹审美的艺术设计是与实用的艺术设计同时产生，并行发展的。纯粹审美的艺术设计，如新石器时代就有陶塑、骨饰、蚌饰品、玉饰等，

以后相继产生了木雕、石雕、漆雕、牙雕、景泰蓝、金银器、玻璃艺术、陶艺等；实用的艺术设计作品如汽车、日用品、服装、招贴等，很早就被各个世界著名艺术博物馆所收藏。

艺术设计作品由于以实用为目的，其创作必须遵循适用、经济、美观的原则。适用，即功能性与应用性的统一，为日常生活提供便利、舒适、省力和安全的条件与环境。美观，是指产品在技术美学基础上应达到造型、色彩、材料与装饰、工艺所构成的整体和谐，在使用过程中体验审美价值。经济，指其经济价值，既要考虑成本、价格、能源、运输、生产技术等，更要考虑利润和赢得市场。

实用和观赏的艺术设计作品，其创作都包括设计与制作两个过程，不仅是在纸面上设计出图纸，还要通过工艺材料制作成具体的物质成品。因此，艺术设计作品既是物质产品，又具有不同程度的精神因素。作为物质产品，反映着一定的时代和社会科学技术与物质生产水平；作为精神产品，反映着一定时代和社会的审美观念。艺术设计的发展总是和历史状况、地理环境、经济条件、物质技术、生活方式、文化艺术传统、审美观念等分不开。以上各个因素影响其形式、风格的变化，形成了艺术设计在不同地区、文化、民族、时代的不同特点。因此艺术设计是生活、艺术、技术和物质结合为一体的一种特殊的文化形态。我们可以从传统实用品的造型风格的变化到各种电器产品的出现与更新中，清楚地感受到这一点。

当我们面对一件艺术设计作品时，首先应注意它不同于"纯艺术"——绘画和雕塑，其作品创作的前提是被委托的，是唯利的。设计师创作的个性是受限制的，他必须在经济因素的制约下创造出功能、美观的统一。那种功能和造型拙劣、附加的可有可无美化和装饰，是不符合三者统一性原则的。我们作为欣赏者，首先应评估其功能上的完美与适用，其次是造型与工艺是否符合设计的审美原则，即友好的人机关系、完美的制作工艺、精练的造型语言等。例如，汽车的设计中，首先是能满足功能与安全需要，然后是车身外形符合个人审美取向。当然，在艺术设计作品中还有一些是纯欣赏性的。例如，欣赏时装表演，有的时装是用木条、绳索编扎的，从实用角度看不完全符合日常生活着装的舒适方便，但造型语言上却很新颖别致，很有特色，给人以美的享受。

（二）品评欣赏艺术设计

对艺术设计作品的品评和欣赏，我们可以从形式美、材质美、色彩美、装饰美、工艺美、总体设计与构成美六个方面来进行。详细介绍见本书中篇第十一讲第三部分内容。

美术作品的语言

一、艺术语言的含义

语言是人类最重要的交流工具，是人们在相互交往中表达思想情感的手段。人类不仅创造了口头语言和文字，而且创造了一种特殊形式的语言——艺术语言。所谓艺术语言，是指各种艺术具有的独特的表现方式和表现手段。例如，音乐的艺术语言是旋律、和声、节奏等；电影的艺术语言是画面、音响、蒙太奇等；舞蹈的艺术语言是人体动作、表情、节奏等；美术的艺术语言则是点、线、面、空间、光、色等。各种艺术正是通过各自的艺术语言，创造各种各样的艺术形象来表达作者对生活的独特体验和感受，并将这些体验和感受传达给读者、观众和听众的。

二、艺术语言的作用

艺术语言对于艺术创作来讲，它的作用主要表现在两个方面：

首先，艺术语言的重要作用是创造艺术形象，或者说，是将艺术家头脑中主客观统一的审美意象物态化为艺术作品中的艺术形象。这里所说的艺术形象是指艺术作品创造的诉诸人的感官（视觉的或听觉的，或视听觉兼存）的形象，从美术来说它是一种视觉形象，是人的眼睛可以直接感受到的。一幅画、一件雕塑、一幅书法作品、一幅摄影作品、一件工艺美术品，以至一座建筑，都是在运用各自的艺术语言创造各种艺术形象。这种艺术形象体现为可以作用于观赏者视觉的感性形式，同时，在这感性形式中又包含着理性的内容，从而引起人们的思考或起到陶冶情操的作用，也使人深切地感受到人的智慧和创造力。至于通常所说的抽象美术，虽不表现某一具体的客观实物形象，却有形、光、色、线等美术的艺术语言的组合，仍给人以一种直接的视觉感受，使人感受到一定的情绪、气氛、格调和趣味等。

其次，艺术语言的作用还表现在艺术语言本身就具有审美价值。

以美术中的具有真实体积的雕塑艺术和建筑艺术来讲，形体是这两种艺术的重要艺术语言。优美而富有表现力的形体本身就具有审美价值。

正因为艺术语言在艺术创作中具有重要的作用，所以，不论是从艺术创作的角度，还是从艺术鉴赏的角度，

都要认真地研究艺术语言及其应用。而且，从某种意义上讲，艺术的创新和发展必然包括艺术语言的创新和发展。一部艺术发展史，从某种意义上讲也是艺术语言的发展史。

三、美术的艺术语言

从艺术的各个门类来讲，美术的艺术语言包括点、线、面、体、空间、光、色、材质和肌理等。这些艺术语言中的绝大多数为各种美术所共有。了解这些艺术语言的主要特点，是欣赏各种美术作品的重要基础。

点：在几何学中是没有长、宽、厚而只有位置的；在美术的艺术语言中，点则具有大小不同的面积或体积。当然，这种大小是相对而言的。在人的通常观念中，点是非常小的东西，是与人的视觉感受相联系的，例如在茫茫大海中的一叶孤舟。在平面上的点，由于大小、位置的不同，可以使人产生不同的视觉感受，给人以不同的情绪感染。在工艺美术的图案设计中，可以利用点构成各种优美的图形。中国山水画中传统的点苔法就是以各种形状的点来表现山石、地坡、枝干上和树根旁的苔藓杂草。这些点既表现具体物象，又具有一种独特的美。

线：也称线条，在几何学上是指一个点任意移动所构成的图形，有直线和曲线两种。所以，简而言之，线是点的延伸，它的定向延伸是直线，变向延伸是曲线。在二维空间中，线是面的边界线；在三维空间中，线是形体的外轮廓线和标明形体内部结构的结构线。所以，线在造型中具有很重要的作用。作为美术的重要艺术语言的线条，与点一样能使人在视觉上产生一定的感受，这种感受首先表现为一种心理和情感的效果。此外，线条还能表现出一定的空间关系。例如两条粗细不同的水平直线位于同一平面时，粗的线使人感到它离人比较近，细的线则使人感到离人比较远。以线条作为最基本的造型手段的中国传统绘画，在运用线条这一艺术语言方面积累了极其丰富的经验。例如，以墨线勾描物象，多不着色的白描，仅凭简练的线条就可创造出动人的艺术形象，如宋代著名的《朝元仙仗图》或称《八十七神仙卷》。中国古代人物画"十八描"就是为了表现中国古代人物衣服褶纹而创造的用线方法。在现代设计艺术中，线条这一艺术语言更成为一种重要的表现手段，如以线条构成的各种商标和运动会的标志。

面：在几何学上，线条移动所造成的形迹被称为"面"。它有宽有长，没有厚。面在美术的艺术语言中，比点、线更显示出具体的形，所以，谈面实际上涉及形。当然，面是相对于体而言的，是一种具有长宽的二维空间形象，即平面形象。换句话说，面就是平面的形。平面的形大体上可以归纳为几何学形、有机形、偶然形、不规则形4种。几何学形由直线或曲线、或直线和曲线两种线结合而构成。几何学形中由直线构成的有方形、矩形、三角形、梯形、多角形等；由曲线构成的形有圆形、椭圆形、曲线形等。各种几何学形给人以不同的视觉感受。有机形虽不像几何学形那样有规则，但它并不违反自然的法则，具有纯朴自然的视觉特征，给人一种有秩序的美感。偶然形完全是偶然形成的，运用得好，可以丰富人们的想象力，创造一种特殊的美感。不规则形是指人们有意识创造的无规则的形，能创造一种特殊的情境。以造型为主要特征的美术，形的重要性远胜过于其他艺术，因为没有形，也就没有美术。具有造型实体的建筑艺术，其重要艺术语言就是形，即通常所说的一座建筑的立面。

体：这里所说的体，是指立体形态的形，因为有体必有形。所以，这里所说的体也可称之为体形或形体。同时，有体，必有大小之分，即体积，因此，体与形状体积是密不可分的。人对大小形体的感觉是绝不相同的：大的体积，给人以雄伟、沉重等感觉；小的体积，给人以灵巧、轻松的感觉。

空间：是指物质存在的一种客观形式，由长度、宽度、高度表现出来。各个门类的美术总是存在于一定空间之中，所以，美术又称"空间艺术"。在美术中，因其种类不同，空间性质不尽相同。一般说来，空间意识产生于视觉、触觉和运动觉中。这些由人的感觉感知的空间，其性质也是不同的。一般地说，绘画、书法篆刻、摄影艺术的空间性质依靠视觉；雕塑、工艺美术和建筑艺术，除视觉外还依靠触觉与运动觉。

光：通常是指照耀在物体上、使人能看见物体的那种物质，如阳光、月光、灯光等。物体因受光量强弱的影响，而产生明暗层次的变化。其受光面称亮部；背光面称暗部；光线被物体遮断时形成暗部和投影；物质受光面向暗面的转折处，称明暗交界处，又称明暗交界线；物体暗部受到周围物体亮部映射的面，称反光面；物体亮部反射出光源的亮点称高光。西方传统的写实绘画就是运用这些光学原理，在画面上表现出人们可以感觉到的物象的明暗效果和物体的质感、量感以及空间层次。摄影艺术对光的运用则更加重视，故摄影艺术被称为光与影的艺术。此外，从心理因素方面来分析，由于光和热是一切生命形态赖以生存的根本条件，光能引起生命之物本能的兴奋和喜悦。所以，人们赞美光明，厌恶黑暗。在艺术中，光明象征生命、幸福、希望、正义和神圣；黑暗隐喻死亡、痛苦、丑恶和妖魔。因此，美术家往往

通过光的不同处理来表达不同的思想情感,光成为一种重要的艺术语言。

色:这里所说的色是色彩的简称。色是由光刺激眼睛而产生的视感觉。自然界中的一切色彩都是在日光或白光的映射下形成的。日光或白光在三棱镜折射下,分解为赤、橙、黄、绿、青、蓝、紫七色,称为光色。不同物质对光色的吸收程度和反射程度不同,呈现出复杂的色泽变化。物质对光色全部或大部吸收则呈黑色,对光色全部或大部反射则呈白色。一切可视的物质都具有在光照中显示色彩的因素。红、黄、蓝是物质颜料中不能再分解或不能由其他颜料调和的色,故称"三原色"。三原色中两者相调会产生橙、绿、紫,称为"三间色";间色与相邻色再次调合成的色称"复色";间色与对立的原色关系称色彩的互补关系,或称"补色",如黄和紫为互补色,绿是红的补色,蓝是橙的补色。颜色的固有色称"色相";色彩的深浅浓淡称"色度";色彩的冷暖对比倾向称"色性"。此外,色彩还具有知觉特性、情感性和象征性。色彩的知觉特性,是指由色彩引发的人的知觉与联想所产生的感觉,这些感觉包括冷与暖、兴奋与安静、扩张与收缩、前进与后退、华丽与朴素等。例如:凡是偏向于红、橙、黄的色相,由于能引起人对太阳、火光等的联想,给人以暖和的感觉,被称为"暖色";偏向于青、蓝、绿的色相,使人联想到天空、海洋等,使人产生寒冷的感觉,这些色相就被称为"冷色"。同样大小的色块,暖色给人的感觉要比实际的大,冷色给人的感觉要比实际的小。在同一画面上的冷暖两块色彩,暖色有向前的感觉,冷色有后退的感觉;明度和纯度均高的色彩给人以华丽的感觉;明度、纯度均低的色彩使人感到朴实。美术家们正是利用色彩的这些特性结合其他艺术语言,创造出富有感染力的艺术形象。

色彩的情感性与象征性,和人对色彩的感觉与联想密切相关。因为,所谓色彩的情感性,并非色彩本身具有什么情感,而是色彩在一定条件下可以诱发出人们的种种联想,唤起各种情绪。例如:红色常使人联想起血与火,所以,它是一种强烈、温暖、活泼的色彩,常用以象征革命和危险;绿色使人联想起生机盎然的自然界,给人以宁静、自然、和平的感觉,常用以象征生命、和平。当然,不同时代、不同国家和不同民族赋予色彩的象征性是有很大区别的。例如:我国古代黄色象征皇权,所以,黄色是皇家专用色,但欧洲中世纪的人们则非常忌讳黄色;中国以白色丧服表示悲哀,欧洲人的丧服则是黑色的。

总之,色彩在美术的艺术语言中,对于传达人的心理和情绪是极有表现力的。不过,各类美术在运用色彩这一艺术语言时,其方法是多种多样的,归纳起来,大体上有两种方法:

一种是要求真实地再现客观对象的色彩关系,这种色彩被称为"再现性色彩"或"写实性色彩",如19世纪法国印象主义绘画即是最为典型的代表,一般用作绘画基本功练习的水粉静物画也依照这种方法。

另一种是根据美术家的表现意图,主观地进行色彩搭配,以表现作者的主观感受和审美情趣,这种色彩称为"表现性色彩",其又可分为装饰性色彩和情绪性色彩。前者多用于工艺美术中的装饰绘画、建筑艺术中的色彩装饰等;后者则用于西方现代主义美术中的野兽派和表现派等绘画。

材质和肌理:任何艺术都要依靠一定的物质材料,如写小说需要笔、纸和墨水;但是,这些材料与创造小说中的艺术形象没有多大的关系。然而,美术则不同,各个门类的美术所创造的艺术形象与它使用的物质材料密切相关。物质材料在美术创作中的运用,不仅是创造艺术形象的手段,而且物质材料的性能、质量的好坏也与审美价值密切相关。

所谓肌理,是指美术作品表面的质感,具体地讲,就是美术作品表面的纹理,经触觉和视觉所感受到的起伏、平展、光滑、粗糙、精细的程度。在绘画艺术中一般称为笔触,即绘画中之笔法。在工艺美术作品中,光滑的绸缎与粗毛线的编织物呈现出两种不同的肌理美。所以,合理运用材料的肌理效果,也可以增强美术作品本身的审美价值。正因为如此,材质和肌理也是美术的艺术语言之一。

以上简要地介绍了有关美术的分类、各类美术的主要特点及其艺术语言的一些知识,这些知识既是开展美术鉴赏活动的必要准备,同时,也为鉴赏各类美术作品提供了一些基本的方法。根据各类美术的主要特点、美术的主要艺术语言去鉴赏各类美术作品,将是一种行之有效的方法。当然,想要更好地鉴赏美术作品还要依靠本书以后各章所提供的知识和方法。

第三讲
美术作品的内容与形式美

任何事物都有自己的内容和形式，没有无形式的内容，也没有无内容的形式。作为视觉艺术、造型艺术或空间艺术的美术，总是通过一定的艺术形式如线条、色彩、空间、构图和质材等形式要素及其组合关系构成的形式美作用于人的感官，使人们透过艺术作品的形式认识其内容，获得审美的感受。如果说美术创作过程是从内容到形式，那么美术鉴赏则是一个逆向过程，即从形式到内容。前者的终点成为后者的起点。美术作品的内容和形式具有历史性与时代性，不是固定不变的；随着时代和生活内容的变化，美术的形式也在不断变化，在继承、借鉴旧有形式的基础上产生出新的艺术形式。

• 内容与形式的关系

内容与形式是哲学上的一对范畴，是事物矛盾的两个方面。从古到今，美学家根据不同的哲学观点，对内容与形式及其相互关系，作出过各种不同的解释。在西方美学史上，毕达哥拉斯学派提出"美在形式"，认为事物的本质是由数构成的，把数看成具体物象的终极组成部分，然后按照数的原则得到"美是和谐的比例"的观点。古代哲学家柏拉图把形式美看成是"绝对的美"，他认为美的形式并不依赖客观事物，而是由先验的"理式"决定的。他的弟子亚里士多德把形式作为事物的原因之一，认为事物的内容是没有形式的僵死的材料，而形式则是可以脱离内容而预先存在的"理式"。这个论断把内容与形式的关系割裂了开来。黑格尔在美学史上运用辩证法的观点深刻地论述了内容与形式的关系。他认为"内容非他，即形式之转化为内容；形式非他，即内容之转化为形式。"他在《美学》中提出："美就是理念的感性显现。""理念"指的是内容，感性"显现"指的则是艺术的形式，即是理性的内容与感性的形式的统一。他认为美的内容是体现"绝对精神"的"理念"。黑格尔深刻揭示了美的内容与形式之间的辩证关系。由于黑格尔的辩证法是建立在他的客观唯心主义基础上的绝对理念，其实质仍然是唯心主义的。

辩证唯物主义认为：内容与形式是统一体中不可分割的两个方面。内容包括它相应的形式，形式总是某事物的具体形式。只有把二者联系起来，才能正确理解内容与形式的含义；同时只有把两者区别，才能把握事物的本质和形态。

所谓内容，是指构成事物的内在要素的总和，包括事物内在矛盾以及由这些矛盾运动所决定的事物的属性、运动过程和发展趋势。内容的显著特征，是它的具体性，即本质与现象的统一。

艺术作品的内容有区别于科学的审美特征。科学往往是舍去现象而直接反映事物的本质。艺术作品总是离不开具体的感性形象。要了解艺术作品，只有去直接欣赏它本身，没有其他办法可以代替。美术作为一门空间艺术，它与时间艺术的音乐、文学和时空艺术的影视、戏剧等其他艺术门类不同，它的感知方面具有可视性，存在方式具有空间性。美术作品直接作用于视觉，具有直观性。只有把握了美术作品的审美特征，才能更好理解美术作品的内容。美术作品的内容包括生动具体的艺术形象、形象的典型化及美术家的思想情感。

一提到作品的内容，人们往往容易想到题材与主题。题材是指现实生活的某方面适应于某种艺术种类。题材是作品内容的基础，是艺术家对现实生活的观察、体验，根据自己的创作意图进行选择乃至虚构的生活现象的一

个方面。所谓主题，则是一种深刻的思想，这种思想是从具体生动的形象中自然流露出来的，是"从作者的经验中产生，由生活暗示给他的一种思想。"作品的题材与主题之间有一种制约的关系，这种关系是相对的、有条件的。题材大小与作品思想内容的容量没有直接关系。有些题材很小的作品，由于作者具有丰富的生活感受和高超的技巧，通过某个侧面，也能揭示生活的本质，发掘深刻的社会意义。

内容并非一切。许多抽象形式的美术作品，其内容具有不明确性。这种无明显内容的非具象作品，依靠下意识心理对线条、色彩作出反映，依靠强烈的美学特征吸引观者。鉴赏此类作品，内容的重要性退到第二位，它的最终评价取决于作品的审美性质。有的抽象作品涂抹散乱的线条，其"烦乱"就是要表现的内容。康定斯基的作品通过线条、色块的构合，用抽象符号表达难以述说的主观精神，其形式就成为它的内容。

作品的形式是指构成事物诸要素的结构和显现方式。"形"即称"原形"，包括原始形、自然形；"式"指"法式""法则"。"形"是自然的，"式"是人为的。"形式"是指将自然形态经过人为加工而成为一种新的美的形式。作为内容存在方式的形式，包含两方面的联系：首先是内容诸要素的内部结构和排列方式，称为内形式，它是在美术家头脑中的反映形式、精神形式；其次是与内部结构相关联的外部表现形态，即呈现于感觉形象的外观，称为外形式。内形式直接体现事物内在要素的构成关系，因而与事物的内容紧密相关。事物的外在形式具有独立审美价值。而形式美则是美的事物的外在形式所具有的相对独立的审美特征。内形式与外形式好比建筑物的结构与造型，建筑物的内部结构根据设计要求，可采用木结构、砖木结构、砖混结构、钢筋混凝土结构等，这是它的内形式；建筑物的外观造型、细部装饰、门窗柱及色彩直接作用于人的感官，这是它的外形式。事物的外形式美，总是诱发人们去欣赏它。

形式美具有抽象性，因而具有某种朦胧的审美意味。原始图案，如鱼、蛙、虫等，经历了一个由具象到抽象的转变过程，人们从图案上点线面的组合关系及几何纹样的变化中很难看出有什么明确的社会内容，获得的仅是审美意味。现代英国美学家克莱夫·贝尔用"有意味的形式"来解释图案的形式美是有一定道理的。实际上这种抽象的图案是人类在实践中积淀了丰富的社会内容，以至逐步脱离了原来的内容而形成的。

人们在谈论美术作品时，总是离不开它的内容与形式。一定的内容，必须通过一定的形式才能表现出来，内容和形式既是对立的，又是统一的；它们共处于矛盾的统一体之中，是不可分割的，既互相渗透，又相互依存。别林斯基曾说过，无内容的形式和无形式的内容都不可能存在；还曾说过，生活美在内容，艺术美在形式。车尔尼雪夫斯基认为：把形式和内容分割开来，就是毁灭内容本身。同样，把内容和形式分割开来，也意味着形式的毁灭。

内容和形式既然是不可分割的，那么两者的关系又是怎样的呢？首先是内容决定形式，形式服从内容。有什么样的内容，就需要相应的形式来表现，内容是决定事物性质的主要方面，形式作为内容存在的方式，一般情况下，总是服从内容的需要。其次，一旦形式成熟后，它会反作用于内容，形式又具有相对独立性。我国传统的某些花鸟画，寥寥数笔，表现出一种笔墨趣味，本身没有更多的内容，但在形式上却有很高的审美价值。西方印象派用色点满布画面，追求的是色光的迷离效果。"点彩派"用各种原色并置，产生特殊的视觉效应，更着重体现形式美。有的工艺品如花瓶、陶罐之类，由于形体和材料的限制，会反作用于内容，其图案花纹必须适合它本身的样式。建筑艺术摆脱对客观事物的模仿，强调线条及抽象的造型，它往往不表现具体内容，而体现纯粹的形式美。

不同作品在内容与形式关系上往往有不同的侧重：再现型艺术偏重内容；表现型艺术偏重形式；抽象艺术的形式就是它的内容，内容凝结在形式上。蒙德里安的抽象作品《构图》仅以线条和色块组成，把"形式—结构"推向极端，追求的是抽象的形式。

内容决定形式，但内容好并不等于作品好。内容好而形式不美的作品往往经不起历史的检验。凡是历史上留下来的好作品，其艺术形式都是引人注目的，可以说是都较完美地反映了内容。

内容与形式既是统一的，又是矛盾的。孔子说："质胜文则野，文胜质则史，文质彬彬，然后君子。"（《论语·雍也》）对文与质有多种解释，在这里可将"质"理解为内容，"文"是指形式。当内容过大过繁，超过了形式的容量，作品就显得粗糙平凡；当形式过于繁琐修饰，作品则显得空洞浮夸。一幅好的作品，应该是内容与形式的高度统一。在内容与形式的关系上，对待不慎，容易走向极端。"文革"及"文革"之前，由于当时的历史条件和"左"的思想影响，把"内容"强调到不适当的程度，忽视形式的作用。一些作品出现标语口号式的倾向，导致作品艺术质量的低劣，违背了内容与形式的关系。改革开放后，有志于创新的美术家在破除旧的保守意识，努力学习古今中外艺术精华的基础上，在形式上作了许多大胆的探索，使艺术面貌焕然一新。但是

也出现了另一种倾向，某些作品脱离内容，片面追求形式，把形式推向另一个极端，内容显得苍白，同样违背了内容与形式的辩证关系。

• 形式美的因素

什么是形式美？广义地说，它是客观事物外观形式的美。狭义地说，它是大量具体美的形式提炼、概括出来那种抽象形式所具有的美。它是相对独立的外部形式诸因素的美，即点线面、色彩、空间、构图、质材等形式因素的组合构成的美术作品的形式之美。

一、点线面因素

点、线、面及其组合关系是构成形式美的重要因素。点、线、面具有抽象的意义，好比音乐中不同音高、节奏和旋律的乐音，三者组合起来可以表现出犹如音乐一般的画面节奏感和旋律之美。在上一讲第三部分"美术的艺术语言"中，已对点线面等因素进行了详细的论述，请参阅有关内容。

二、色彩因素

色彩是一切视觉要素中最活跃、最有冲击力的因素。色彩的物理性能决定了它对人的视觉影响力远胜于线条，因而更具艺术感染力。

色彩的本质是波长不同的光。我们看到花朵的红色是因为它吸收了其他各种光线而把红光反射出来的结果。世界万物因光而呈现出不同的色彩。色彩的形成可分为4类：一是光源色，二是固有色，三是环境色，四是空间色。色相、明度和纯度是色彩的三要素。美术作品利用色彩的调配及组合关系表现大千世界及作者的情感，充分体现了形式美。

色彩具有明显审美特性。"在绘画艺术的表现上，如果说素描是属于理智方面的，色彩则可以说是属于情绪方面的。色彩能更多地唤起人们感情上的反响，这是素描所不能代替的。"各种色彩被赋予性格和象征意义：红色使人联想到太阳，带有热烈而兴奋的情绪；黄色给人明朗和欢快的感觉；蓝色给人沉静和冷漠的感觉；绿色则给人平静和稳定的感觉。

不同民族、不同地域对色彩有不同偏好。如：在西方，黄色因叛徒犹大穿黄衣而被厌恶，而在中国，黄色是帝王之色，象征皇权和高贵；中国农村人喜大红大绿，城市人爱浅淡雅致的颜色。色彩在我国戏剧脸谱中赋予人物性格特定的意义：红脸表示忠义，黄脸象征勇猛或残暴，白脸奸诈、阴险，黑脸憨直、刚正，等等。

色彩有暖色和冷色的区别。色彩的冷暖不是绝对的，它与周围环境有密切关系。"某种局部的色彩，虽然它在一分钟之前看上去还是暖的，当你又在另外一个地方涂上了一层更热一些的色彩时，它立即就会变冷。"

色调指画面色彩的总体趋向。按色相可分为红调子、黄调子、蓝调子等，按纯度可分为冷调子、暖调子、中性调子。色调常常可以显示画家的风格：提香的画是金调子、委罗奈的画呈银调子、伦勃朗的画呈黄金色调子、德拉克洛瓦的《自由领导人民前进》属暖调子、安格尔的《路易十五的誓言》则属冷调子。作品的不同色调令人产生不同感觉，往往又标示出它的美学风格。

三、空间因素

美术是在一定的空间中展现自身。空间艺术的特征是它的静态性，现实对象和心理活动中的运动状态在这里凝固为瞬间的静止状态。其特点：首先是欣赏主体接受形象具有迅速性，作品在映入欣赏者眼帘的那一瞬间便毫无保留地将自身的全部形象奉献出来。如俄罗斯画家列宾的油画《不期而至》，画面描绘一个革命者突然回到家中的戏剧性场面，母亲、妻子、儿女及仆人的动态表情、情节的展开、人物复杂的心理活动变成凝固的画面呈现在观者面前。建筑，由于体积庞大，欣赏者必须站在较远处才能看到它的整体轮廓，观者还可能置身于建筑内部去欣赏，不能像绘画那样在瞬间通览全貌。其次静态性使观赏者在时间上获得最大程度的自由。静态艺术"具有很大的永久性，可以让你从从容容地欣赏、揣摩"。音乐、舞蹈具有流动性、不可逆转性，欣赏这类作品时没有主观的自由；而欣赏美术作品时，由于静态性的特点，欣赏时间不受限制。

狄德罗在《论绘画》中指出"画家的笔只有一个顷刻，他不能同时画两个顷刻，也不能同时画两个动作"。以静态形象表现动态事物不能叙述运动的过程，往往采用暗示手法，把过去与未来两个方面联系起来，"可以识辨出已成为过去那部分，也可以看见将要发生的部分。"古希腊雕塑家米隆的代表作《掷铁饼者》选择了手执铁饼向后甩起到最高点的瞬间动作，暗示了从这一姿态向另一姿态转变的运动过程。中国传统绘画往往采用不固定于一瞬间而跨占较多瞬间的处理手法，如周昉的《簪花仕女图》、梁楷的《李白行吟图》等，人物情态的导因和倾向都不太分明，它既是此刻，又像是此刻稍后的一瞬。它以空间形式表现时间流动的艺术动机，是克服

艺术静态性的另一种艺术手法。

绘画、雕塑、工艺美术和建筑艺术的空间形式和结构不同，它们的审美特征也不一样。绘画是在平面空间（二维空间）中展开，通过透视、明暗等表现手法，在平面上表现的立体空间实际上只是一种心理空间，这个"虚幻的空间"被画家掌握和提供，欣赏者只能被动地接受。雕塑在立体空间（三维空间）中展开，是实体性空间，欣赏者与艺术形象的距离可以自由调节。建筑的审美价值需要通过外部空间与内部空间两方面来体现。建筑空间是以人为参照系，是生活与艺术、实用与审美、人与环境的集合体。

四、构图因素

构图是艺术家为了表现作品的思想内容和自己的情感，在一定空间范围内，运用审美的原则，安排和处理形象、符号的位置关系，将个别或局部的形象符号组成艺术整体的手法。中国传统绘画称为"章法""布局"或"经营位置"。构图是具体的形式，也是一件作品形式美的集中体现，因为一切形式因素，不论是线条、色彩、形体都集中展露在构图之中。构图自身的组合也是一种重要的形式。一幅画的成败，构图起关键作用，有如剧本对剧的成败起关键作用一样。所以人们对构图的要求，总是比对其他因素更为苛刻。

构图的基本法则是变化统一，即在统一中求变化，在变化中求统一。构图的形式是对画面复杂的形象作最简洁的归纳，通常概括为基本的几何形。构图的基本形式有：对称构图、平行垂直构图、V形构图、S形构图、三角形构图、楔形构图、辐射线构图、圆形构图等等。三角形构图有坚实稳定的感觉，如委拉斯凯兹的《教皇英诺森十世像》，头部和双手构成三角形主体，稳定、沉着、厚重，可看出一种显赫权贵之势。圆形构图有旋转、滚动、饱满、充实的感觉，列宾的油画《查波罗什人给土耳其苏丹回信》、马蒂斯的《舞蹈》等从韵律线上看是圆形构图，有明显的旋转之感。透视法则在构图中有重要作用，如将视平线降低，对表现辽阔的天空和突出前景有利，将视平线升高则对表现地面复杂层次及提高远景人物的地位相宜。将心点消失在主要人物身上可以突出中心，如油画《最后的晚餐》《不期而至》等。将视点距离充分推进，则可深入细腻地刻画物体的细部，罗中立的油画《父亲》又是一例。

中国画的构图多采用富于民族特点的动点（散点）透视，既适应国画长卷、立轴、壁画的多种绘画形式的需要，又形成了独特的艺术风格。

随着时代的发展，题材内容及绘画形式、风格都在不断变化，构图的形式也越来越丰富。现代美术流派有的超越一般构图规律之外，如马登的《无题》是没有构图的构图，这也是一种形式，很难列入构图规律中加以探讨。

五、质材因素

美术作品总是由具体的质材构成的，质材本身的审美性能直接影响作品的艺术形式和艺术特色。正如桑塔耶纳在《美感》中所说："假如雅典娜的神殿巴底农不是大理石筑成，王冠不是黄金制造，星星没有火花，它们将是平淡无力的东西。"绘画中的颜料、水与油、纸与布，雕塑中使用的大理石、青铜，工艺美术中的金银首饰、牙雕，建筑艺术中各种丰富的材料，其质地的审美价值，使艺术作品的风格迥异，具有强烈的感染力。

画家之所以十分重视材料的质地，是因为材料纹理本身就具有形式上独特的审美价值，如油画的亚麻布，版画的木板、石板，中国画的绢与宣纸等。宣纸的纸纹及水墨在纸上的韵味、产生的形式构成中国画的特色，颜料通过其载体创造色彩和形状，直接为观者观赏。油画颜料具有光泽感，颜料的厚薄给人以立体的浮雕感。水彩画颜料具有透明的特点，宜表现淡雅、明快的风格。

雕塑材料具有重量感与质地感，花岗石的粗糙、大理石的光滑、玉石的坚硬细密、木质的纹理、青铜的光泽，各种不同质材能表现不同的内容。

建筑物质材料庞大而沉重，它的审美风格来自材料的特有性质。万里长城的宏伟气魄是靠砖石完成的；法国埃菲尔铁塔是钢铁建造的；中世纪哥特式教堂"以整体的庞大与细节的繁复震动人心"。不同质材用于不同作品，形成不同的审美风格。

形式美的法则

艺术强调个性和特色，否则不易引起人们的注意和欣赏，但是并不等于说它就没有共同的规律可循，更不能说无须知道艺术的共同规律。相反，对于艺术共性的了解，会有助于对具体的艺术个性的认识。我们知道，艺术是以审美为特征而发挥其功能的，作为造型艺术，它所表现的线条、形体、色彩、材质等，在时间、空间上的搭配、排列、组合，怎样才是美的，同样有着共同的特点和规律，因为都是表现在形式上，所以称作"形式美"。形式美有种种法则，概括说明如下：

一、多样与统一

多样统一是形式美的基本规律，是各种艺术门类共同遵循的形式法则。所谓"多样"是整体中所包含的各个部分在形式上的区别与差异性；所谓"统一"则是指各个部分在形式上的某些共同特征以及它们之间的某种关联、呼应和衬托的关系。只有多样变化，没有整齐统一，就会显得纷繁散乱；如果只有整齐统一，没有多样变化，就会显得呆板、单调。多样统一包括两种基本类型：一种是各种对立因素之间的统一；另一种是多种非对立因素互相联系的统一。无论是对立还是调和，都要有变化，在变化中现出多样统一的美。多样统一体现出事物内在的和谐关系，使艺术形式既具有本质上的整体性，又表现出鲜明的独特性，从而更充分地表现艺术的内容。多样统一规律是事物对立统一规律在人的审美活动中的具体表现。古希腊毕达哥拉斯学派最早发现多样统一法则，经过后来艺术家的不断探索，多样统一最终成为形式美的基本法则。它不仅是形式方面的法则，而且是内在生命在杂多形式中的灌注。

二、比例与尺度

比例是指事物的整体与局部、局部与局部之间的数量关系。一切事物都是在一定尺度内得到适宜的比例。比例之美，也是在尺度中产生的，尺度就是标准、规范，其中包含了体现事物本质特征的美的规律。人本身的尺度，是衡量其他物体比例美感的因素。在《芬奇论绘画》一书中达·芬奇认为："美感应完全建立在各部分之间神圣的比例关系之上。"事物形式要素之间的匀称和比例，是人类在实践活动中通过对自然事物的总结抽象出来的。古代画论中所说"丈山尺树，寸马分人"讲了山水画中山、树、马、人的大致比例。古埃及的金字塔已经有严格的比例关系，胡夫金字塔的周长除以二倍塔高等于3.1416，与圆周率巧合。著名的"黄金分割率"是古希腊毕达哥拉斯学派提出的，他们发现了这一比例的美学价值，欧几里得的《几何原本》得出的比值约为1.618:1，接近于8:5或5:3。古希腊的巴底农神庙，是黄金分割最典型的代表作品，神庙从外形到东西南北各面、柱式、门窗、石阶、三角额墙全部按黄金分割来造型。安格尔的油画《泉》中的女人身体从肚脐到脚底的高度与全身高度的比值为0.618，同样符合黄金分割。人体美一直是西方造型艺术的重要表现内容，历代艺术大师对人体比例进行了研究与计算，得出身长与头部的比例为7:1至8:1。

比例不是僵死的东西，艺术家往往通过改变比例来创造特殊的审美效果，安格尔的《土耳其宫女》"正是这拉长的腰身造成的柔美，能立即抓住观众"。这即是对人体比例进行改变，取得美的例子。

三、对称与平衡

对称又称"对等"，是事物中相同或相似形式因素之间相称的组合关系所构成的绝对平衡，是平衡法则的特殊形式。对称分为中心对称、轴对称和平面对称3种类型。自然界中植物的叶、大部分动物及人都具有对称形体。事物的对称形式，会给人以审美的愉悦。对称、均衡的布局，能产生庄重、严肃、宏伟、朴素等艺术效果，例如西方宗教建筑和中国古代皇宫布局多用对称形式显示其稳定及宏伟规模。装饰图案中对称的运用更是比比皆是。

绘画中找不到严格的对称结构，一般只能做到大致对称，如达·芬奇的《最后的晚餐》、拉斐尔的《雅典学院》在构图上属大致对称。美国文艺心理学家朴孚研究过1 000幅名画，发现每幅名画都含有"不对称中的对称""不平衡中的平衡"，即"代替平衡"的原则。人物画中体积偏左则人的注意力偏右，风景画中体积倾右则远景往往偏左，以求左右两方平衡稳定。

平衡又称"均衡"，在造型艺术中指同一艺术作品画面上不同部分和因素之间既对立又统一的空间关系。平衡分为对称平衡、重力平衡和运动平衡。中国画某处常盖一印章，除了标出作者外，也起到平衡构图的作用。建筑往往采取对称形式，对称是严格意义上的平衡，具有高度的稳定性。有些不对称的建筑，也同样遵循平衡的原则。

四、对比与和谐

对比是质与量互相差异甚大的两个要素产生强烈对照的现象，是强化视觉刺激的有效手段，包括形式对比与内容对比。形式对比是指体积大小、色彩浓淡、光线强弱、空间虚实、线条曲直、形态动静等的对比；内容对比如善与恶、崇高与卑劣、爱与恨、痛苦与欢乐的对比。对比是创造艺术美的重要手段，其特征是使具有明显差异、矛盾和对立的双方，在一定条件下共处于一个完整的艺术统一体中，形成相辅相成的呼应关系，显示和突出被表现事物的本质特征，以加强某种艺术效果和艺术感染力。

和谐是指审美对象各组成部分之间处于矛盾统一之中，相互协调、多样统一的一种状态。美学史上最早提

出和谐概念的是古希腊的毕达哥拉斯学派,该学派用数的和谐解释宇宙。和谐作为优美的属性之一使人能在柔和宁静的心境中获得审美享受。

对比与和谐是一个事物的两方面。艺术作品中既有对比又有和谐,对比中求和谐,和谐中又产生对比,在对比和谐中加强美的感受。

五、节奏与旋律

节奏是客观事物运动的重要属性,是一种合规律的周期性变化的运动方式。节奏存在于客观现实生活之中:火车的车轮声、人的呼吸、昼夜的交替都具有一定的节奏;人的心理情感活动会引起生理节奏的变化;艺术作品中的节奏具体体现在线条、色彩、形体、音响等因素有规律的运动变化中,能引起欣赏者的生理感受,进而引起心理情感活动。

人的视觉也有一定的节奏感受。在视觉艺术中,节奏主要通过线条的流动、色块的形体、光影明暗等因素反复重叠来体现。静态艺术是一种引申意义的节奏,绘画中透视的远近、色彩的进退、比例的大小、线条的曲直都构成了视觉上的节奏。

韵律是一种协和美的格律:"韵"是一种美的音色;"律"是规律,它要求这种美的音韵在严格的旋律中进行。例如一条美的弧线,它的每一阶段的形态要美,这种美又是在一定规律中发展的。线的弯曲度、起伏转折及前后要有呼应,伸展要自然,要有韵律感(秩序与协调的美)。形象的反复、连缀、排列、对称、转换、均衡等,几乎都有严格的音节和韵律,是一种非常优美的形式。

六、反复与连续

所谓"反复"就是以同一条件继续不断地连续下去,或是将一个图形变换位置后再出现一次或多次,配列两个以上的同一要素或是对象,就成为反复。有时富于变化的"反复"也显现"律动"的效果。在同一要素反复出现的时候,正如心脏跳动一样,会形成运动的感觉。单位形反复过程的每一个阶段的变化,如果能保持单位形基本或部分的特征,即原来单位形生发出来的形与原形存在着一种亲缘的相似关系,这种关系容易取得统一的秩序。反复大都用于装饰之中,可以造成节奏运动感,给画面带来活力。因此设计常采用变化对象的反复表现,以求得更高的表现效果。

连续是由一个纹样(单元)或两三个纹样(单元)向一定方向发展,运用纹样的反复节奏获得美的韵律。连续包括二方连续和四方连续。二方连续是单元纹样向左右或上下发展,它具有反复的节奏性和二方的限制性。二方连续包括散点式、垂直式、水平式、倾斜式、波状式等。四方连续是由一种纹样或多种纹样组合,同时向四方发展,反复连续构成。它有点缀式、连续式或点缀连续交错的形式,具有纹样的连续性、四方的衔接性的特点。其连续形式有3种,即是纹样与纹样的连续、组织骨骼的连续和纹样位置更换的连续。由于连续衔接使构图紧凑,因此加强了纹样的变化,并为机器生产提供了有利的条件。

七、统觉与错觉

人的视觉是视网膜的映象传送到大脑后的反馈。当4个单元纹样拼合在一起时,常常会形成一个新的视觉中心,这种视像称为统觉。如建筑物室内天顶图案的组合,铺地的地砖图案组合,形成了无数新的视觉中心,其视觉效应产生更加丰富的内容,构成了具有节奏、韵律的形式美。当人在感知某一事物时,还可以获得另一感官才能获得的感受,如听到一个人的声音,就好像见到那个人的形态,由此产生通感。通感把声音变成视觉形象。统觉和通感是审美视觉的再创造。

错觉是人的知识判断与所观察的形态在现实特征中具有矛盾的错觉经验,是视觉对象受到外来各种现象干扰,对原有物象产生错误的判断。如通过两条平行线加上数条斜线,会造成这两条平行线不平行的错觉。两个同样大小的白色、黑色的圆形,由于错视现象在视觉上产生白色圆形更大的感觉。凝视黑色与白色强烈对比形状时,会在两线条的交叉部分出现微小的灰色点子,形成视觉"残象"。若将错觉的不利因素转化为艺术造型的有利因素时,错觉就成了美学研究的对象。雕刻家利用错觉变象来处理人物的比例;广告装潢设计常利用错觉来达到运动的刺激。错觉可以丰富构思的浪漫色彩,加强形态的动感因素,在矫正错觉中艺术形象得到美的夸张,使不利的视觉因素成为艺术的特色。

第四讲

美术的风格与流派

在了解了美术作品外在形态的归类和概括后，还要从艺术家作品的风格与流派来把握美术作品。只有把握好艺术家艺术风格与流派的实质和特征，才能更好地理解具体美术作品的内涵，并做出适当的分析与评价。

风格是美术作品显示出的一种格调和气派；流派是优秀风格群体的显现。美术风格与流派，是从区别于外在形态分析的角度对美术作品进行的归类和概括，是艺术多样化特征的标志，是深层次理解美术作品的关键。在美术欣赏中只有把握了艺术风格与流派，才能真正理解作品所特有的艺术美，并逐步走近美术作品的作者（包括美术家和其他创造者），领略艺术家的渊源、相互影响，才能对作品作出具体适当的分析和评价，更有利于对美术作品内蕴的探究与领略。同时，在欣赏中自觉养成对风格与流派的关注，不仅可以提高艺术鉴赏力，而且可以拓宽审美视野，避免思维方式的单一化，使自己的审美心胸更开阔，精神生活更丰富。

一、艺术的风格

1. 风格

"风格"一词，在欧洲源于拉丁语，本义指的是罗马人的一种书写器具。大约在14和15世纪，法语和意大利语中，"风格"表示优美高贵的风度和精于世故的举止，后来"风格"一词慢慢进入视觉艺术领域，它在18世纪里才被确立为艺术史研究中的专业术语。在汉语中，"风格"一词最早见于东晋学者葛洪的《抱朴子·行品》"士有行己高简，风格峻峭。"南朝刘义庆《世说新语·德行》"李元礼风格秀整"，用来评价人物的风度品格。后来从论人延伸为论文，刘勰《文心雕龙·议对》中以"风格"指文章的风范、格局，至唐代李嗣真《续画品录》、窦蒙的《画拾遗录》开始用"风格"一词，如"风格遒俊""风格精密"等词语说明画家的风格特点。后来"风格"广泛用于审美、评价一切艺术作品。

2. 艺术风格

艺术风格是艺术作品整体上呈现出来的独特面貌，是艺术家作品成熟的标志。艺术风格和人的风度一样，不仅具有独特的外形特点，而且显示出内在的精神气质。所以法国布丰在其《风格论》一书中提出著名警句："风格即人。"叔本华对风格所下的定义是"心灵的外观"。这是对艺术风格最精辟的阐释，明确说明风格不同于艺术的表现技巧，艺术风格包含艺术品的表象形态与深沉精神。因此，艺术作品显示艺术家的个性，是个人风格；显示某一个时代精神，是时代风格；显示某一民族的传统内在特质，是民族风格。然而，艺术风格是作者内在精神的外部显现，所以艺术作品的形式及其相关表现手段，是艺术风格的媒介，也是风格形成的重要形式因素。

艺术风格，有三个方面的基本特征：

第一，独特性。独特性是艺术家的鲜明个性显现，也是艺术家创造精神的表现。在艺术史上能称之风格的无不具有独特性的品质，西方美术发展史上出现的各种风格，如古典主义、罗马风、哥特式、巴洛克、洛可可等，都是以其独特性而代表一个时代的艺术风格。一个民族的艺术如果缺乏独特性，也就谈不上民族风格。一个艺术家的作品缺乏独特性，也就没有个人风格。因此，独特性是艺术风格最重要的特点。

第二，稳定性。所谓稳定性，是指艺术家的作品的一贯性的表现技法的相似性。比如一个油画家，他喜欢风景（多乡村小景）题材，以他擅长的写实手法、惯用

的构图方式、常用的几种颜料和独特的描绘技法，追求画面的一种牧歌式的情调，这一切，长时间甚至毕生都保持在他的艺术创作活动中。这种稳定性，是艺术家的风格形成的重要因素。如果他作画的题材与表现手法不停变换，也就不可形成为人们共识的艺术风格，甚至人们认为他的艺术还没有成熟。这与人写字一样，天天变换字形、写法，也就失去他个人字体的特征。然而风格的稳定性，并不意味着作品的程式化、定型化。艺术家保持风格的稳定，实质是在稳定的题材和技巧中求发展，通过不断创作实践，提高艺术水平，同时使个人的风格不断完善。所以一个有成就的艺术家的作品，往往分为早期风格、中期风格和晚期风格。当然有许多艺术家并不固守一种风格，可能进行几种风格的创作实践，但是他的习性和技巧的稳定性，在其他风格中仍然会发挥作用。另外，在时代风格、民族风格中这种稳定性的因素更为鲜明，更为显而易见。尤其是民族风格，没有稳定性，也就没有民族风格。

第三，多样化与同一性。艺术风格的多样化是由艺术本质创造性所决定的，是独特性的结果，同时由于艺术家是生活在社会中的人，必然受到时代精神、文化环境以及物质条件的影响。不同的艺术家，虽然个人风格存在差异，但也不能不受到他们共同生活的某一个时代、民族、阶级的审美需要和艺术发展制约，从而显示出风格的一致性，形成艺术风格的多样化和同一性的错综复杂的现象。

3. 风格类型与艺术流派

艺术风格，由于具有同一性的特征，所以尽管艺术史上存在千变万化的个人风格，但大致可以分为几种类型，在实际艺术发展过程中，同一类型的风格，往往形成一种艺术流派。中国唐代美术理论家，把晋、唐时期的绘画从整体上分为3种类型，"上右之画，迹简意澹而雅正"；"中右之画，细密精致而臻丽"；"近代之画，焕烂而求备"。并且从形式上把人物画分为"疏、密"二体。体，即指风格。"密体"以东晋画系顾恺之的春蚕吐丝似的铁线描、游丝描为标志；"疏体"则以唐吴道子的莼菜描、兰叶描为标志。这两种艺术风格成为中国传统人物画的主要流派。唐代以后，山水花鸟画日益发展，北宋花鸟画流行南唐画家徐熙和西蜀画家黄筌的两种不同风格，画史上称为"徐黄体异"。晚明时期画家莫士龙、董其昌等提出山水画"南北宗"论，实际是试图从风格上把中国山水画流派作一次梳理。

在西方，18世纪德国艺术史家温克尔曼指出，希腊艺术风格是"高尚的简朴和静穆的伟大"；席勒提出"朴素的"和"感伤的"两种风格分类；黑格尔把过去的艺术风格分为象征型、古典型、浪漫型；20世纪初瑞士美学家沃尔夫林提出以5对基本概念，即线描与图绘、平面与纵深、封闭形式和开放形式、多样性的统一和同一性的统一、清晰性和模糊性，来区分艺术史上的风格类型，对艺术史研究产生很大影响；而当代英国学者贡布里希对西方艺术风格类型的论述最为简洁明确。他说："古典、罗马风、哥特式、文艺复兴、手法主义、巴洛克、洛可可、新古典主义、浪漫主义，这一串每个初学者都知道的风格式分期，其实不过只是两类范畴——古典和非古典——的各种不同的面具而已。"并且他还指出，"艺术史上所采用的表示风格的各种名称都是规范带来的产物。它们不是指一种对古典规范（适当）依赖，就是指一种对古典规范的（不当）偏离。"

以上这些有关风格类型的论述，对人们欣赏艺术、理解艺术和审美发展是极其有益的。

二、民族风格与个人风格

1. 民族风格

艺术的民族风格，是民族文化和心理在艺术中显现出来的风格特色。民族是历史上形成的人的共同体。一般说，同一民族有共同语言、共同居住的地域、共同的经济生活、共同文化上的心理需求，因此，每个民族成员在观念、思维以及审美理想诸方面，经长期积淀而形成一致性。这一致性就是民族性，即民族精神，它表现在艺术上，就形成民族风格。民族风格标志着一个民族的精神、文化素质和艺术品格。

艺术的民族风格形成有两个要素：一是民族审美意识；二是艺术表现形式。

从世界范围看，不同的民族具有不同的审美意识。在审美意识的主导下，决定艺术家选本民族的现实生活、历史事件、风俗习惯、自然环境等作为艺术创作的题材，这样就形成民族风格的作品。其中题材内容对民族风格的形成具有重要作用，但题材不是民族风格形成的要素，因为任何一个民族的艺术家，都可以用自己的民族艺术形式去表现异国风情。用什么审美观念反映内容，用什么艺术形式去表现内容，才是民族风格的决定因素。

民族风格的另一个要素是艺术形式。没有独特的民族艺术形式，也就无法判定其民族风格的存在。艺术形式是一个民族的艺术家在长期实践中所积累的表现方式。比如，我国传统绘画的艺术形式是：第一，造型的写意性，既不忠于写实，又不完全抽象，界乎"似与不似"之间；第二，构图的多样性，画面不受空间、时间限制，但重视剪裁和组合，讲究虚实关系，注重意境的表达；第三，线条的丰富性和笔墨的趣味性。传统的中国画主要依靠

这些艺术表现特色，显示出鲜明、独特的民族风格，独立于世界艺术之林。

民族风格，是民族审美意识在一定历史条件下的产物，因此民族风格是一种历史范畴。它的独特性和稳定性，是不同民族风格之间相对存在的特点，但民族风格不是静止不变的。任何民族的艺术发展从来不是孤立的，在历史上各民族之间的文化艺术交流，促进了艺术水平的提高和民族艺术风格的更新发展。

2. 个人风格

个人风格是艺术家在作品中呈现出有别于他人的独特个性。例如中国书艺中所谓"颜筋柳骨"，就是以唐朝书法家颜真卿与柳公权的楷书，相比较得出的不同个人风格——颜体丰腴、柳体瘦劲。在中国美术欣赏中，常以雄伟、秀丽、豪放、典雅、古拙、飘逸、沉着、奇险、质朴、空灵、浓艳、淡雅、苍老、稚拙、缜密、疏野、高古、清新、率真、自然、平淡等等词语来评价不同的个人风格。这些千差万别的个人风格的形成有客观因素，也有主观因素。在客观方面有环境影响，特别是艺术家生活的自然环境，它不仅给艺术家提供特定的景观和题材，而且也影响艺术家的个性形成和审美取向。由于艺术家生活在社会之中，所以他的作品及其艺术风格，必然打上时代的烙印，尤其特定时代的艺术思潮、审美理想，给艺术家个人风格的形成以巨大的影响。

艺术家个人风格的形成，也受到民族艺术传统的影响，因为艺术家在创作中"往往得益于其他绘画，比得益于自然要多"，所以传统艺术风格对艺术家个人风格的形成，在一定条件下起着极其重要的示范作用。此外，艺术赞助人的爱好、社会的需求，也可能决定艺术家个人风格的取向。历史上统治者的喜好，对个人风格的影响更大。除外因外，主观因素是艺术家个人风格的形成关键，决定个人风格的主要因素是艺术家的精神世界和创造才能。

艺术家个人风格的形成，是艺术家长期积累的学养和艰苦努力的结果，中外艺术家个人风格的形成几乎都是如此。个人风格也反映着艺术家的"德、才、学、识"。同时，无需回避，每一个有作为的艺术家，都把个人风格当作自觉追求的奋斗目标。因为只有鲜明个性的艺术风格，才能吸引欣赏者；而且优秀的艺术风格，还可能影响青年一代的艺术家的成长，甚至成为受到社会广泛赞誉的艺术风格，成为艺术家仿效的模式，从而形成某种艺术流派。

三、现实主义与浪漫主义美术

艺术流派由一批风格近似的艺术家所形成，每一个流派代表着某一时代的社会思潮和审美理想。在艺术史上虽然出现过众多的艺术流派，但究其创作方法而论，主要有现实主义和浪漫主义两种。

1. 现实主义美术

现实主义美术（亦称写实主义美术），广义指美术家按照事物本来的样子，在作品中再现生活，是直接以真实的形象揭示生活的本质特征的美术。狭义的现实主义美术，是指19世纪中期由画家库尔贝等人提倡而兴起的现实主义美术流派。库尔贝在1855年为反对刻板的古典主义和空虚的浪漫主义美术，举办过一次个人创作展览，在门口牌子上写道："写实主义——库尔贝的四十件作品展览。"并且他在展览目录说明中说："像我见到的那样，如实地表现了我那个时代的风格、思想和它的面貌；一句话，创造活的艺术，这就是我的目的。"因此，"现实主义"这个词，自库尔贝用于美术之后，就在美术界广为运用，甚至影响到现代人们对美术作品的欣赏和评价，然而现实主义美术创作却不是从库尔贝开始的。具有现实主义因素的美术创作，大约在原始社会的美术中就出现了，如阿尔泰米拉石窟壁画中的野牛、野猪，中国半坡出土的陶器上描绘的鱼、鹿、鸟等动物，这些都是萌芽状态的朴素的现实主义美术。在西方古希腊哲人提出"模仿说"之后，现实主义的再现方式，几乎贯穿整个西方艺术的发展，直至现代主义出现之前。古希腊的雕塑再现了生活中最美的形象，达到了当时人类艺术的顶峰，成为西方艺术的典范。罗马人虽模仿古希腊艺术，但其写实精神有过之而无不及。在欧洲中世纪的宗教统治下，希腊艺术传统中断近千年，直到文艺复兴时期，人们重新珍重古希腊的艺术，同时重视人的自觉表现。画家达·芬奇主张艺术要像镜子般的真实反映自然，创造"第二自然"。在文艺复兴时期，艺术家解决了绘画透视问题并进行人体解剖的研究，为现实主义美术进一步发展提供了科学的造型艺术理论。文艺复兴以后，西方美术尽管题材不断扩大、技巧日益丰富，而且出现许多风格和"主义"，但是，这一切基本是在现实主义道路上所做的成功或不成功的艺术探索，形成风格的转换和交替。19世纪在法国出现巴比松画派，主张忠实地再现自然美，奠定了现实主义画派的基础。接着画家杜米埃、米勒、库尔贝等提倡艺术应客观再现当代生活，反对粉饰生活，热情地描绘劳动人民生活，揭露社会的不平等现象，从此形成欧洲现实主义美术的潮流。当时德国工业革命正兴起，因此出现了描绘工人生活的现实主义美术。在俄国，随着民族的觉醒和民主主义思想的高涨，也出现了俄罗斯巡回画派，产生了一批注重社会意义的批判现实主义的作品，之后不仅影响了前苏联，而且影响到许多社会主义国

家的现实主义美术的创作和发展。

现实主义美术的基本特征:

第一,再现具体真实的生活形象。美术家比较客观地描绘生活,并力求细节刻画的准确性,塑造出惟妙惟肖的形象,给人以身临其境之感。

第二,现实主义美术虽然注重忠实地再现生活,但不是自然主义地描绘生活。古希腊人苏格拉底就认为,不能将"模仿"理解为奴隶式模仿自然、抄袭自然。"他主张画家画像,雕塑家雕像,都不应只描绘外貌细节,而应'现出生命',表现出心灵的状态,使人看到'像是活的',他还说艺术不应奴隶似地临摹自然,而应在自然形体中选择一些要素,去构成一个极美的整体,因此,他认为艺术家刻画出来的人物可以比原来的真人物更美。"据现代美学家研究,艺术不存在绝对的写实主义,任何艺术家对现实生活的再现,都不是被动的、机械的。英国美术史论家贡布里希指出,艺术再现应当"是一种翻译,而不是抄袭",是一种"转换式而不是复写"。因此,不同艺术家即使面对相同景观,也不可能画出完全相同的作品,因为每一个艺术家对"真实"都有自己的理解,其中包含着他对再现对象的一种评价。因此任何时代的现实主义美术的真实感都是相对的,随着文化环境的变化而变化。因此,现实主义美术,不仅题材丰富,而且再现生活的方式也是极其多样化的。

第三,现实主义美术,主要是客观地再现生活,但也不排斥艺术家的感情和表现性因素。历史上许多现实主义的美术作品中,往往包含着浪漫主义的因素。在马克思主义理论出现后,坚持现实主义的艺术家,更加重视艺术"典型化"问题,把本质的真实性当作现实主义美术的第一位的、普遍品格,并力求真实性、倾向性和艺术性的完美结合。

2. 浪漫主义美术

浪漫主义美术,是指艺术家按照主观理想的样子去表现生活,而且突出个人的激情和自由精神表现的美术流派,它作为一种流派出现于19世纪初,但具有浪漫主义倾向的美术却早已出现。黑格尔认为浪漫主义因素最初出现于中世纪,西方中世纪美术不按照事物本来的样子再现生活,而突出精神的表现。16世纪西班牙画家格列柯,大约受拜占庭艺术的影响,他的作品人物造型奇特、姿态夸张,具有较强的浪漫主义美术的倾向。18世纪画家戈雅创作的许多作品,如铜版画《卡普里乔斯》,充满着愤怒与激情,因此人们把他看作欧洲浪漫主义美术的先驱。此后,在大卫、格罗、普吕东的作品中都存在浪漫主义的倾向。19世纪初在法国兴起的浪漫主义美术流派,是在同古典主义后期美术出现刻板、公式化的弊端进行斗争中发展起来的。浪漫主义的代表人物是籍里柯,他的作品《梅杜萨之筏》,以悲剧的力量、沉抑的色调以及光影的强烈对比,震惊巴黎艺术界。继他而起的是画家德拉克洛瓦、雕塑家吕德。浪漫主义作为一种流派在美术史上是短暂的,但它的创作思想的影响是深远的。

关于浪漫主义美术的基本特征,在本书中篇第四讲中有专门介绍。

四、现代派美术

19世纪末是欧洲动荡不安的时代,连续不断的战争造成人类巨大的物质和精神创伤,各国先后兴起工业现代化,加速了社会的运转和生活节奏,造成人心的苦闷与烦躁。在这种背景下,产生了所谓现代派美术。

现代派美术是以反传统的姿态出现,反对美术作品忠实自然和表现理想美。他们打着各种创新的旗号推出自己的作品,相互竞争、相互影响,造成西方美术界缤纷缭乱的热闹现象。面对形形色色的现代派美术,讲清它们各自的特色和兴衰成败是非常困难的,这里只能大致归纳3种艺术类型,加以介绍。

1. 表现主义艺术

表现主义的先驱是后印象主义画家梵高和高更。梵高的画改变了传统素描造型方法,在色彩上强调主观感受的表达;高更的画或是表现神秘和象征,或是追求装饰美。表现主义的画家沿着他们的艺术轨迹,更进一步地追求自我感情的表达,而且他们不再对再现客观事物感兴趣,他们认为艺术的本质是表现感情,目的是给人以视觉快感。可能是摄影的发明造成了人们对写实画风的冷落。因此,亨利·马蒂斯说:"画家不再从事于琐细的具体描写,摄影是为了这个而存在的,它干得更好、更快。把历史的事件拿来叙述,也不是绘画的事,人们将在书本里找到。我们对绘画有更高的要求。它服务于表现艺术家内心的幻觉。"所以对表现主义画家来说画什么已不重要,重要的是传达一种感情,把绘画变成感情的符号。

表现主义艺术初期代表是法国的"野兽派"。这个圈子内的画家,所追求的是通过色彩、线条、构图等绘画元素的相互结合,创造出一种视觉韵律美,表现出感情浓缩的本质。这里所谓构图,其实就是用装饰的方法,对画家表达出自我感情的各种艺术元素进行安排。著名野兽派代表画家马蒂斯的作品,即使画的是人物,他也不屑于形象地真实刻画,而重在色彩和线条的组合,造成鲜明、强烈而又和谐的画面,给人视觉上的愉悦感。

他说："我所梦想的是一种平衡、纯洁、宁静，不含使人不安或令人沮丧的题材的艺术。对于一切脑力工作者，无论商人或是作家，它好像是一种抚慰，像一种镇静剂，或者像一把舒适的安乐椅，可以消除他的疲劳。"

代表德国表现主义的是慕尼黑地方画家组成的"桥社"。这些画家（如考施卡、诺尔德）改变了马蒂斯令人悦目的图案似的画风，而着重表现其愤世、悲观和孤独的心理。挪威著名画家蒙克，以表现死亡和孤独的作品著称。他的名作《呐喊》，表现出精神崩溃而发出世纪末的呼喊，画面上漫画式的人物如死亡骷髅在尖叫，增加了恐怖和悲剧效果。背景用红、蓝、绿色的粗线画出河水与天空，使人感到整个宇宙都处于动乱不安之中。这幅画是作者真情实感的表现，所以扣人心弦、憾人魂魄。

2. 抽象艺术

抽象，原指艺术创作中提炼取舍的一种手法，任何作品，即使写实作品中，都包含抽象因素。这里所谓抽象，是指把一种形体有意分解、提炼，再重新组合成一幅完整作品，其目的是创造一种永恒的、稳定的形式美。抽象艺术的先驱是后印象主义画家塞尚，他的画专注于结构的强化，追求的是稳定感和结构美。在塞尚的影响下，出现了所谓"立体派"。立体派的画家对再现现实的形体毫无兴趣，他们是通过分解和重构物象，创建一种与自然毫无联系的空间结构；他们打破艺术惯例和空间透视，画出别人看不到而他们认为应该是这样的形态，表现出结构美。毕加索的第一幅立体派的画作《亚维农的少女》，就是采用分解构成的方法，表现出形与线、形与形组成的结构，以及这种结构发射出的张力，组成所想象的立体形。毕加索名作《格尔尼卡》，以抽象的手法，重叠而动乱的形体，表达不安和愤怒的情绪。由于毕加索过分注重形式的新奇和个人的主观感受，所以他的作品反映的内容，不易和广大读者交流。严格地说，毕加索的作品中还多少保留一点事物的真实形象，所以有人说这是"半抽象"。真正抽象派画家是俄国人康定斯基，他从表现主义转向纯抽象，他说："我们即使不特意表现自然形状，而只有色彩和线条，它们就激动着我们的心，激发起感情，因此，只要将色彩与线条巧妙配合，即便任何意义也没有，也可以得到精神上的满足。"

康定斯基要美术像音乐一样含蓄和抽象，画家调配色彩要和音乐家调动音符和旋律一样，观众看一幅画也和欣赏一首乐曲一样去感受、去想象、去进行再创造。康定斯基认为点、线、面在一定环境中具有超现实的属性，不仅给观众造成丰富的视觉印象，而且具有某种道德和感情的含义。总之，他作画是以主观即兴的冲动，用点、线、面迅速组成一幅如音乐般的图画。另一个抽象派代表人物是荷兰画家蒙德里安，他是由立体派的抽象作品而引起对结构的兴趣。他努力探索一种像建筑一样稳定的结构，用最简单的直线和原色，构成大小长方形的格子，以此表达出宇宙的基本特征和直觉感受。对上述两位抽象大师，西方美术史上称前者为"热抽象"（唯情派），后者为"冷抽象"（唯理派）。美国在20世纪40年代至60年代出现的杰克逊·波洛克的表现主义的抽象派，就是在热抽象的基础上，更为冲动的表现。60年代后在德国包豪斯学院任教的阿尔巴斯，在研究"冷抽象"的基础上创造了光效应艺术。纯抽象艺术的作品，比不上将纯抽象艺术用于商业广告和产品设计那样受人欢迎。贡布里希也认为抽象艺术"在艺术和设计中激起了创造性和冒险般的快乐，老一代人大可因此羡慕青年一代。我们有时可能很想把抽象绘画的最新成就斥之为'娱人的窗帘布'不加重视，但是我们不应该忘记在这些抽象实验激励下，富丽多样的窗帘布已经变得多么令人愉快"。对于抽象艺术，本书中篇第十三讲有专门介绍和论述。

3. 梦幻艺术

19世纪末，奥地利心理学家弗洛伊德创立了精神分析学说，对医学发展作出了一定贡献。他认为潜意识是真正的精神实质，包括隐藏在潜意识中人的生理欲望，这种欲望在文明社会受到道德的约束，只有在意识松懈的情况下如做梦和半昏迷状态下才暴露出来。弗洛伊德用这种学说解释艺术的本质，认为艺术的产生是潜意识的喷发，创作是发泄潜意识的方法。20世纪20年代出现的"超现实主义"的艺术家，就是这种学术的信徒，把艺术创作完全建筑在梦幻的无限力量和信仰上。

超现实主义艺术，大致包含两类：一类是以若安·米罗为代表的抽象风格的作品。米罗的画虽然都有标题，但很不容易看出标题与作品有什么联系。他的画基本是非具象的，隐约露出点具象痕迹，像是一些蠕动着的原生动物或植物，具有儿童画或原始画的某些特征。另一类超现实主义突出代表人物是萨尔瓦多·达利、马格力特和夏加尔等人，他们的艺术特点是以具象画法，描绘非理性的梦幻世界。他们把一些不相干、不伦不类的形象拼合在一起，又用写实的手法加以精细刻画。

20世纪西方现代派美术的实质是实验性艺术，在这实验过程中出现了许多艺术精品，也产生了大量粗制滥造的游戏之作，同时还有人不停地炮制出种种惊人之作，如给达·芬奇名画《蒙娜丽莎》加上两撇胡须，或是把便盆放进展览大厅，并且大谈某种观念，来创造一时的轰动效应。西方现代派从否定写实传统开始，逐步走上打破艺术与非艺术的界限。丧失技艺和艺术内涵必然导致现代艺术走上毁灭的绝路。虽然后现代主义艺术家仍

然在冥思苦想地翻新花样，但是人们开始冷静思考，从1981年起，西方社会对现代派美术不断提出质疑。1993年法国《世界报》在《辩论》专号上刊出《当代艺术：画家还是骗子》，掀起对现代艺术批判的浪潮，明确指出现代艺术只是披在"艺术家"身上的"皇帝新衣"。西方现代艺术今后何去何从，人们将拭目以待。1984年西方出版《现代主义失败了吗？》一书，该书最后一句话是："现代主义和其他观念一样也有寿终正寝之时。如果我们想再度以（艺术的）社会责任取代个人主义，就必须强调艺术的意图而不是其形式。"无独有偶，青娥的《雾里看花》（湖南美术出版社，2010年4月第一版）一书，对当下国内一些现代派艺术形式和美术现象，尤其是艺术市场，也展示了自己深入的观察、深刻的思考、明确的立场和独特的判断，让人大开眼界、耳目一新之余有所领悟。

第五讲

美术的欣赏和鉴赏

一、文化与审美——美术的双重属性

（一）美术是一种文化

一般人以为"美术"就是"画画"，这是一种误解。在"五四"运动前后，蔡元培提出"以美育代宗教"的主张，他所说的"美育"，是一个很大的概念，举凡一切能引起人们审美活动的"术"，都属"美育"范畴，而"美育"中的"美术"还包括了文学、音乐、舞蹈在内。后来美术的概念开始具体而微，一般的研究者把"美术"理解为造型艺术的概括，包含：绘画、雕刻、建筑、工艺美术。现代工业社会中把"工艺美术"和"艺术设计"分列为两个不同社会范畴的同一个门类。在中国，又有书法篆刻，同时又有把摄影归入"美术"的趋向。由此可见，随着社会文化的不断发展，"美术"概念的内涵也在逐步扩展。

其次，蔡元培当年提出"以美育代宗教"的要求，首先也是因为"宗教"本身就是人类的文化表现形态之一，只是这个形态在蔡元培看来已经不合时宜了，况且，"宗教"中能够引起人们崇敬、畏惧的形式其实还是"美术"的创造，所以"宗教"的文化性，在很大程度上是由"美术"创造的，举凡宗教绘画、宗教雕刻、宗教建筑、宗教音乐、宗教文学、宗教舞蹈，莫不如此。由此可见，"美术"本身就是一种"文化"，同样，具体而微的"美术"也是一种文化。

（二）美术的文化内涵

就"美术"的具体分类而言，包括绘画、雕刻、建筑、工艺美术和书法摄影等诸不同科目的艺术体裁。每一项科目的题材内容都随着各个历史发展阶段的生产、生活方式的不同而有主流题材和艺术样式方面的发展，题材是时代思想和社会审美情趣的反映，样式表现则往往受到"美术"赖以表现的材料的制约。这就必然决定了不同历史发展阶段的"美术"形态包容着该历史阶段"精神"和"物质"的具体进程。所以"美术"是人类文化发展的"形象"记录，同时也包容着"物质文化"与"精神文化"的精华。

人类社会的文明阶段的递进总是从较低等级向较高等级演进。这是历史发展的基本规律。各个不同等级的文明阶段最具价值的"风貌特色"都在该阶段的"美术"中得到集中体现。譬如史前文明的"文化"是以"彩陶"为代表，奴隶社会文明在"青铜器"中得到典型体现，到了后世，宗教的"文化"在雕刻和绘画中有最鲜明的展示。欧洲工业社会在崛起之初对中世纪农耕社会的固有审美观念带来了冲击，多元化的精神追求在"现代派"的艺术作品中也得到充分的再现。人类社会发展中的文明等级有高下之分，但作为这些代表性的"美术"作品而言，其文化价值并没有大小之别，因为它们都是人类

在各自不同社会发展阶段的典范之作，都留住了自己所生活的那个时代的"身影"，都真实形象地记录了那个时代的文明程度和文化的层次。这个"文明"既包含了物质文明的外在形式，也蕴含了精神文明的主要内容。

所谓"物质文明"的外在形式，主要指作为艺术作品的"载体"的"物质性"而言，具体说，指"人造物"活动中在"物"的前提下的"造"的方式，如新石器时代的物质文明主要是由"彩陶文化"作为一种"载体"来加以体现的。"彩陶"作为陶器之一种，能够说明当时物质生产能力的水平状态，诸如制作方式和加工技术的"生产力"层次。彩陶之外，还有印纹硬陶、黑陶，它们的烧成温度在不断提高，也是陶窑制造和焙烧技术在不断提高的结果。

从陶器的外在艺术处理上说，彩陶上的几何形纹饰、动物的塑贴和印纹硬陶上排列有序的几何形纹、黑陶上简洁的"弦纹"，也是不同历史阶段的人类审美追求的印证，即"精神文明"的多样化表现形式。从"彩陶"的纹饰色彩方面看，往往是橙色为底，施以黑色纹饰，或是红黑相间，色彩对比响亮沉着，反映出以"绚丽"为审美追求的特征。到了"父系氏族社会"，黑陶以纯净的黑色为底，不施色彩，黝黑发亮的色泽显示了该阶段的审美趋向已渐离"绚丽"的传统，向着深沉纯净的方向发展。"彩陶"纹饰是用笔描绘的，笔法的灵活自如形成了纹饰整饬又有变化的特点，"黑陶"是用"轮盘转制"方法生产的，依靠手指的配合，器胎壁面在圆周运动中出现凸起的细线，即所谓"弦纹"。可以肯定，在当时出于对这种新式的效率提高很多的生产方式的由衷赞美，而对因此出现的生产"痕迹"，即"弦纹"，也赋予了相当的审美热情，而人类的审美追求也就从先前的"绚丽"主流转向"简练"的方向，这一切又是在具体的生产方式制约下出现的。可见，"精神文明"在一开始就受到"物质"生产方式的制约，但是，这种制约反过来也推动和促进"精神文明"的发展，而"精神文明"一旦发展，都会相对独立于"物质"的生产方式之外，并且在它的关照下，"物质文明"在相当程度上开始"有意识"地向着"美"的方向延伸，所以人类的造物活动总是越来越注重外在的色彩和造型，也就是越来越追求"美"，追求符合自己审美标准的"美"。

美术是一种造型艺术，除了外在的"形式"上的"美"之外，最重要的还是作品所表达的某种"意境"之"美"。中国南朝时的名士宗炳说绘画的目的是"畅神而已"，同时代的王微也说：绘画创作是在大自然面前的感慨之后，"亦以神明降之"。他们的意思大致相近，都是强调绘画不仅仅是对对象的重复描写，更主要的是在画面之中蕴藏着一种精神的感受，而这种感受又必然使观赏者能够从中得到某种程度上的精神"解脱"，为之"畅神"。在中国，美术作品以绘画为主流，而绘画所追求的"意境""境界"在很大程度上又受到当时社会流行的和潜在的种种生活观念思潮的影响。就如上举宗炳的"畅神"说而言，在他生活的南北朝时期，正是汉朝"独尊儒术"、儒家等级观念达到极致之后，门阀贵族的局面不能维持，以往的社会"秩序"大坏。在南方，出身庶族的平民、"素族"士人对"望族"行使统治权，在北方，少数民族取代了汉族，成为新政权的皇帝，面对这一混乱的社会现实，恪守汉儒思想观念的宗炳是无能为力，也无可奈何的，唯有寄情"山水"之中去暂时淡忘这一切给自己带来的精神刺激。孔子说过："道不行，乘桴浮于海。"圣人尚且如此，作为孔圣人的弟子门徒，又何尝不可以在大自然的山水中去躲避严酷的现实呢？因此，就自然把山水画的审美标准明确为"畅神"，究其质，所谓"畅神"，就是在沉重的社会现实面前让压抑的精神"能量"有所释放，并且这种"释放"是以一种"平和"的方式进行的。尽管南北朝时期的山水画在技法上还不成熟，但在对绘画的"功能"要求中已经超出以往的"助人伦、明劝诚"的范围，而"回归"到"艺术"的本体价值。这本身也是"社会文化"思想水平提高的一个方面。

到了五代两宋，绘画的"意境"追求在有影响的文化人那里，已经提出"诗境"的标准，这是使中国绘画向"诗化"的方向靠拢的重要开端。从此之后，"绘画"不再单纯是一种"形象"的记录，而是人们心目中"诗化"了的物象的形象化表现方式，这就大大提高了中国绘画的"文化品位"，也大大丰富了中国绘画的内在文化底蕴。

同样，欧洲的美术也有自己的文化底蕴，法国西南部拉斯科洞窟的公元前1500年的原始绘画题材都和狩猎有关，公元前450年前后的美术作品题材又以希腊神话中的传说为主，阿泰密西姆角的"宙斯"，来自巴底农神殿的"三女神"等典范之作，都是当时人们心目中的崇拜偶像。随着基督教影响的日益扩大，宗教建筑得到长足发展，而作品最热衷，也是最流行的题材几乎都是来自于《新约》和《旧约》；而"罗马式"与"哥特式"是这一阶段中的两大"主宰"性质的流行风格，它们外在的表现样式有所不同，其实质是在"人"皈依"神"的问题上的理解方式的不同。到了15世纪，人类智慧大有长进，对"神"的桎梏有所不满，认识到"人"本身有巨大的创造能力，甚至提出"人是万物的尺度"的命题，也同样把"神"的形象塑造纳入到"人"的"尺度"之中。尤其是当时在意大利的美术家们依据比法兰德斯绘画的错觉性质更富于理论色彩的探讨，发展了三维度空间的

"透视法则"，在比例、色彩的处理上改变了以往的平面展开的描绘原则，使画面成为具有三维空间错觉的作品，从而大为轰动。以此为契机，美术家们对绘画倾注了更大的热情，在基督教的题材中也同样注入了"感情"的色彩，使"文艺复兴"时期的作品显现了"完美"的特色，和以往的冷静、安详的"古典美术"风格造成强烈对比。

当文艺复兴的"完整与和谐"达到极致之后，"浪漫主义"又孕育其中，在题材和形式上也都有相应的变化，然后再有"现代美术"的兴起。从题材上也渐渐扩展到"平常人"的"平常生活"，直至纯主观意识上的所谓"意象"。反过来看，每一个阶段的美术作品的题材也都是该阶段社会意识趋向的集中反映，也都真实形象地记录了当时社会文化的发展特色。中世纪的欧洲文化中坚是基督教文化，它的形象体现则是美术，可以说，基督教文化精神在绘画、雕刻、建筑中得到十分鲜明的表现，而且，在这一文化精神熏陶下，西方工业社会快速发展而带来绘画、雕刻和建筑等一系列的形式变化也都生动说明了不同发展阶段的艺术表现，也就是各个不同历史阶段社会文明的主要标志之一。

（三）美术的双从属性

1. 作为文化的美术

美术首先是作为人类一种特有的视觉文化现象而存在的。因此，对待美术本质的认识，要从广义的文化角度来关照。这是美术深刻意蕴的文化根源。何谓文化？文化是人类生存和发展的方式，其核心是价值观念。美术首先是作为一种文化而存在，它是人类对于世界的视觉形象发现和创造。因此，文化意义上的美术，其范围远远超出了审美的疆界，从而有了哲学、历史、宗教、道德、政治、经济等等的含义。或者我们不妨把美术看作是视觉审美化的哲学、历史、宗教。如原始岩画最初就是先民巫术（祭祀）的表达，再比如我们所熟知的古希腊的雅典娜神庙、两河流域的汉谟拉比法典石柱、罗马图拉真纪功柱上的浮雕，还有天安门广场上人民雄纪念碑底座上的浮雕等等，都是作为宗教性的、政治性的文化而存在的。哪怕是我们每天面对的服饰，也是首先作为一种习俗而存在。这些就是我们要了解的美术的文化大背景。

2. 作为美术（审美）的文化

"所谓审美文化，是指文化中具有审美意义的那一部分或具有审美性质的文化形态"。而所谓审美文化与物质文化以及制度文化相比较，最大的不同在于其形式性和超越性。形式性是指文化的符号性；所谓超越性，是指非实用功利性。比如作为原始狩猎工具的弓箭和石斧，原始人就在其上费尽心思加以美化雕饰。这种美化装饰部分就是属于对实用功利性的超越，因而具有审美的意义。

作为审美文化一部分的美术文化，从结构和范围的角度看，是指人类美术活动的审美观念体系、行为方式和作（产）品系列的总和。因此，美术文化大致包括三个部分：第一是美术活动的物化形态，即美术作品；第二是美术活动的审美观念体系，包括审美意义和审美观念；第三是美术活动的行为方式，包括美术活动的创造和接受活动。从动态角度看，美术是一个完整的文化活动，是以审美观念为动力，以美术作品为外在媒介而构成的美术创造与美术接受的往复循环、不断更新的运动的系统。因此，要理解美术的功能就必须从美术的这个系统出发。美术文化运行的重点是美术接受，是对所欣赏美术作品的审美体验。从文化学的角度看，这个交流传递的终结环节，又同时构成了另一个运行过程的起点。其标志就是美术作品被接受而引起一种新的审美经验。也就是说，美术文化的运行进程，作为美术作品的媒介运动，既是一个现实的美术交流的过程，又是一个历史的美术传递的过程。美术作品是美术创造和美术接受共同的历史凝结。

美术正是在审美与文化的坐标系中找到自己的对应位置。因此，我们也只有从审美与文化的双向维度去鉴赏，美术的功能价值才能得到凸显。

二、认知、审美、实践——美术的功能

美术的文化与审美的双重属性，决定了美术具有的特定功能。依据康德对人类主体活动的"知、情、意"划分，美术的功能可划分为：在"知"的层面上，美术具有认知功能；在"情"的层面上，美术具有审美功能；在"意"的层面上，美术具有实践功能。

1. 美术的认知功能

作为造型艺术的美术，具有提供人们关于对于世界和自身的视觉认知的功能。美术首先是对世界的一种"认识"，即以视觉形象的方式来"掌握"世界。这种"掌握"并不是对外在世界的纯客观的"摹写"，而是通过形象体系展现的一种主观性的体验和传达。可以说，任何美术形象都在一定程度上表达了这种对世界的认知。缺乏这种认知，美术就变得不可理解了。

首先，从本源看，美术是对外在世界和心灵世界的认知、表现和传达具有真实性成分。这种认知、表现也就意味着对世界的体认，即建立起主观世界与客观对象的某种联系和认识，从而具有知识学价值和认知功能。

以西班牙北部阿尔塔米拉洞穴壁画中的野兽造型为例，尽管我们很难说这些壁画是完全的摹写再现，但是其高超的写实意象，充分表达了原始作者对当时生活中存在的野牛、野马这些物象的认识与把握。

其次，从形态看，美术作品都必须具有形象性——无论是具象美术还是抽象美术。艺术家是自然的各种形式的发现者。在达·芬奇看来，画家和雕塑家是可见世界领域中的伟大教师，因为对事物的纯粹形式的认识绝不是一种本能的天赋和天然的才能。我们可能会一千次地遇见一个普通感觉经验的对象而却从未"看见"它的形式；如果要求我们描述的不是它的物理性质和效果而是它的纯粹的形象化的形态和结构，我们仍然会不知所措。正是艺术，弥补了这个缺陷。在艺术中，我们生活在纯粹形式的王国而不是生活在对感性对象的分析解剖或对它们的效果进行研究的王国里。这是美术对世界认知的独特方式。当画家以其鬼斧神工的色彩与线条描摹传达对象形态的时候，我们仿佛在重新创造和把握世界。周遭的事物变得如此触手可及，如此可以理解与亲近。在这种再现与表现过程中，我们获得了关于世界的知识，认识了世界，同时我们也发现了自我。

正确认识艺术的"非审美价值"，是确立合理艺术观的前提。有一种常见的误解，认为审美是艺术的唯一本质，这种观念是建立在艺术的单一本质观念基础上的。其实，艺术除了审美本质外，还具有包括认知、道德、意识形态等等多重本质，正所谓"横看成岭侧成峰，远近高低各不同"。而实际上，历史上的诸多艺术品，首先是作为非审美对象被看待的，比如埃及的金字塔、中国商周时代的青铜礼器以及欧洲中世纪的祭坛画等。

但是，很显然，上述的认知功能还只是美术对于我们的价值的一部分，远非全部。苏轼就曾经说过"论画以形似，见与儿童邻"，也就是说，单就认知功能和知识学意义而言，还不是美术的核心的目的。

2. 美术的审美超越性

美术的审美超越性是美术之"美"的根本性所在。美术作为视觉艺术，其对世界的认知功能只是基础，更重要的是通过形象表达一种非功利性的体验与意义。所谓审美的超越性，即是指艺术形象给人的一种超现实功利性的价值，使主体达到一种自由状态；是对本真意义的发现和领悟，也是对现实遮蔽的克服。在"认知—知识"关系中，主体与对象还是一种征服和被征服的功利性关系。而在审美中，形象失去了功利性内容，而单纯成为一种动人的形式。

审美超越不仅仅是对世界有限性的超越，而且是通过审美的体验在艺术中达到对最高存在的体悟。现实存在是不完美的，现实的人生是残缺的。但是，在审美中主体却可以通过审美的高峰体验，达到对本真的体悟。这是人超越自身达到神性的表现。人正是在这种审美的高峰体验中，让小我的人性得到洗礼，大我的境界得以升华。虽然审美高峰体验之后还是必须回归现实，但是，这种超越性审美体验能够使人达到"会当凌绝顶，一览众山小"的境界。

这种审美超越性同时也意味着对现实存在的批判。因为在审美超越中，我们实际已经确立了一种关于审美的最高理想。在这种理想的烛照下，现实存在因其不完美性而变成了一种被批判、改造的对象。这就是审美超越性的现实意义。

3. 美术的社会实践功能

艺术虽然是最凌驾于上层建筑之上的精神文化，但是，一旦它扎根于心灵并影响人的时候，就成为一种强大的实践性力量。所以有人说，艺术并不能直接地改变现实世界，但是，艺术可以改变想要改变现实世界的人们。这就是艺术的社会实践功能。对于美术而言，其实践功能又有其独特之处。

今天，人类进入了泛美术文化的时代。我们的生活从来没有像现在这样深深地被视觉形象所影响和介入。在社会生活领域，日常生活审美化也成为一种潮流。美术不再是高高供奉于殿堂之上的奢侈品，而是成为人们日常生活不可缺少的部分，甚至变成变革的力量。在当今视觉文化主宰世界的时候，对美术的创造能力和欣赏能力，有助于我们把美术的价值延展到生活中来。美术能够培养人们具有形式感的眼睛，使之能够用审美的眼光和态度来看待社会和生活。美术正是以这样的方式来改变社会生活。

正因为美术具有认知、审美乃至实践的功能，因此，美术对于人的塑造具有特别的价值。

三、美术在塑造人格中的作用

美术的作用（功能）也是美术的价值体现。美术鉴赏对于青年人具有特别的意义。中国古人讲"兴于诗，立于礼，成于乐"（《论语·泰伯》），也就是说，只有在艺术中，才能使一个人最终得到完善。这深刻表明了艺术对于人的重要价值。为什么是"成于乐"呢？其原因就在于：艺术是以自由和超越性的方式丰富我们的人生，恢复被现实扭曲和异化的人格。所以，从此意义上说，不懂艺术和审美的人生是有缺憾的人生。作为艺术重要门类的美术，对于培育健全的人格、提升人的审美品位，同样具有重要的意义。具体说来，美术可以在

如下六个方面对我们的人格产生积极的作用。

（一）培养会欣赏美的眼睛

从自然的状态来说，人类的视觉应当能够感受天地造化赋予的形态色彩之美——春花秋月、清风流云、朝阳晚霞、白雪红尘；同时能够欣赏艺术美——大气磅礴的千里江山图、波光潋滟的日出印象、天光云影共徘徊的荷塘；乃至能欣赏社会生活中视觉美——优雅的服装、新潮的设计、美观实用的室内设计、简洁整饬的家用电器等等。作为一个有着艺术修养的人，应当对这些形式之美有鉴赏能力，且具有足够的审美文化底蕴。

但是，人在社会现实生活中，感性的丰富性往往受到社会条件的制约或影响，往往不完全，甚至被扭曲或变形，这就是美术审美的异化现象。所以，我们常常在现实生活中发现，那些缺乏美术审美修养的人，往往对美丽的风景和艺术品无动于衷；或者对艺术品作非审美乃至意识形态化的解读。

马克思曾说美术的作用就是培养有形式感的眼睛，但我们可能都知道有文盲、乐盲，却不知道有"画盲"和"形盲"。这其实就是指一个缺乏审美鉴赏训练的人，对于周围的世界的形态和色彩的熟视无睹——虽看见，却不注意；能注意，却不明白。日月星辰、山川河岳，无不具有美的形态和色彩，但对一个不懂得美的人来说，他却对此视而不见，这不能说是人的异化。

而美术的作用，就是恢复人对于色彩、形态的感知和发现。美术审美超越现实给人的枷锁，重新按照美的形态和色彩来寻找发现世界的意义。对人而言，这就是对世界进行重新认识和再发现，世界以另一种形态向他敞开。所以当欣赏者一旦理解了中国水墨画的笔墨意境，他就应当明白作品风神气韵（"神似"）的重要性，而不单纯以"形似"来做品评；而当一个人能够对西方油画的色彩表现有所领悟的时候，肯定会对丰富的色彩、光感有丰富的认识，这种认识会迁移到对周围世界的审美当中去，从而对周围世界之美产生别样的体验。这就是审美对于感官的恢复作用。

（二）唤醒人的良知和勇气

艺术的价值，还表现在对于现实的态度上。艺术对于现实，往往不是讴歌和赞美。艺术家总是对现实心怀骨鲠，而心中永远存在着一个不可企及的圣地。因此，他用自己独特的色彩和线条，表达心中的惶惑、悸动乃至血泪。艺术家是都市典型的理想主义者，内心都有自己的美的乌托邦。正如卡希尔所说的，"乌托邦的伟大使命就在于，它为可能性开拓了地盘以反对对当前现实事态的消极默认"，而"符号思维克服了人的自然惰性，并赋予人一种新的能力，一种善于不断更新人类世界的能力"。卡希尔所说的符号思维不妨理解成艺术符号。

因此，艺术家总是用天堂的色彩来描绘人间；因此，伟大的作品往往不是讴歌，而是批判。真正的艺术从来都不是媚俗的，都是以至纯至美来反衬现实的不完美乃至荒谬。甚至那些很少带意识形态色彩的风景画，也因为展示了现实的本真的美，而对虚伪和恶的现实表达出批判的倾向。美术介入现实的批判作用表现在如下两个方面：

1. 艺术家对美的塑造，激励着人们去追求美，实际上也表达了对丑的否定和鞭挞，塑造美的典型是美术中常见的内容。

2. 美术直接表现出的倾向性，以及对丑的直接揭露和表现，即是对现实的批判。

乔治·波拉克说："人不应该像把大自然已经完满造成的东西再制造一遍——人不应通过模仿那些消逝着的和变异着的，而我们错误地认为不变的东西来现实真诚。事物本身并不存在，它们的存在是通过我们。人不应该只是模仿事物，人须投进它们里头去，人须自己成为物。目的不是再现一个小故事般的事实，而是提供一个绘画事件。"美术的这种对现实的批判功能，往往在不同的美术门类和不同的历史时期有着不同的表现。

（三）寄托终极性的人生关怀

"人要超脱世俗的价值，摆脱孤独、空虚，解除人生的烦恼，得到心灵的慰藉，审美就是负起这个职能。审美创造了一种新的人生体验，使主体变成了自由人。"在艺术活动中，主体与自己的艺术形象生活在一起，摆脱了孤独和空虚，得到了净化和升华，这是一种理想的生活。"在世俗生活中，"看山是山"，社会功利是认知世界的最终标准。但是，在审美的世界中，主体会超越现实功利世界。"一花一世界"，从中可以发现生命的意蕴，所以每位艺术家心中都有自己最美的伊甸园，而艺术家就是护园的天使，使人类在世俗的世界花果飘零时，能够借着审美的精神家园，度过人类历史上冷酷的漫长寒冬。

艺术的这种终极关怀，首先是源于现实生存的有限性和不完美性。人从生到死的线性历程，是以对诸多可能的舍弃为代价的。如果不是从终极关怀的角度理解，只用世俗的观念很难理解，为什么人们会用那样的精力和耐心去建造自己完全看不到成功的作品？与乌尔姆大教堂一样，始建于1248年的德国科隆大教堂，前后经历了大约7个世纪，直到1880年才完全建成。正因为建设

者们都怀有相同的信仰，而且绝对忠实于原设计计划，科隆大教堂才能在跨越几十代人后最终建成。这就是终极关怀的力量。

后期印象派代表人物高更的油画《我们从哪里来？我们是谁？我们往哪里去？》，这是画家"临终前把自己全部精力都投入其中"的绝唱。高更认为，"这幅画的意义远远超过以前所有的作品"，表达了画家对自身命运乃至人类文明的哲思。高更通过他的作品，让我们仿佛看到了艺术已然成为画家生命意义的依托，人生价值的实现。正是由于这种终极关怀，使高更忍受了太平洋岛上的难以想象的困苦。其实，从黑暗的阿尔塔米拉洞穴的壁画创造者，到茹毛饮血的山顶洞人，再到生活悠游而又心灵孤单的现代人，艺术（包括美术）都成为人们最温馨的慰藉。尽管这些慰藉伴随着的可能是人类幻念当中饕餮神灵形象，但无论如何，艺术意志陪伴着人们一直走到今天，并将伴随人类始终。我国现代著名教育家蔡元培先生主张用美育来代替宗教，也正是着眼于美育（审美）跟宗教的终极关怀相通。"所以美育者，与智育相辅而行，以图德育之完成者。"

（四）升华原欲，培养高雅格调的作用

人的无意识深处，存在着原始欲望。这种原始欲望是人类得以繁衍生息的原始动力。文明的发展，使人类发展出一套文明的系统来压制人的欲望，而审美体验则升华了人的原始欲望，使原始本能升华为审美意象，从而解除了理性对人的压抑，使之成为符合人的目的性的自由力量，从而使人获得了解放。

我们在看古希腊著名雕塑米洛斯的维纳斯的时候，都会被雕塑所展现的女性的美所打动。维纳斯女神那端庄秀美的面部轮廓，丰满圆润略呈扭曲的身体，让人容不下任何邪念。所以，有人说，雕塑维纳斯比法国人权宣言更能表达人的尊严。这就是美术对原欲的升华，正如爱情是对人类性本能的升华一样。再比如法国古典主义大师安格尔的布面油画名作《泉》，画面表现的是肩扛水罐的年轻女性裸体形象。我们看到的是秀雅、庄严、姿态优美的女性形象。实际上，人类的所有欲求包含其中而又出乎其外，这就是美术对人原欲生活的升华作用。艺术对原欲的升华，实际上是把人性当中的盲动本能加以规训，使之成为文明规范之下的人性动力。文艺复兴时期的绘画大师提香所描绘的油画《欧罗巴的劫掠》，描绘的是一则神话故事，画家运用流畅的笔触和丰富多变的色彩，使画面呈现欢乐热情的气氛。从而使具有暴力色彩的行为和事件变成了富有戏剧性色彩的场面，色欲的追求在画家笔下变成了欢乐的交响。这就是艺术对原欲升华的例证。

（五）培育自我与世界的和谐关系

在现实世界中，由于对主体性的张扬，人总是以一种征服者的姿态来对待他人与环境，从而使人与他人、人与社会、人与环境之间产生了矛盾和冲突。而现代科技的发展、工具理性的扩张，则进一步加剧了人类的这种分裂和膨胀——人与人之间基于利益关系的争夺变得更加对抗冷漠，人口膨胀和消费主义致使人们无止境地向自然索取，环境污染、温室效应日趋严重。这就是理性主义和主客二分付出的代价。

而在艺术审美当中，审美关系不是主体对客体的征服，而是主体与主体之间的对话。在审美之中，世界变成了主体间性的存在。这样，在这种平等的交流和对话中，在审美活动中就消除了主客体的对立和冲突。世界在主体间性中达成平等与和谐。而审美就是一种情感的对话和交流关系。因此，在审美活动中，艺术家往往摆脱了对对象的实用主义的功利态度，升华为一种主体间的交流对话。"一枝一叶总关情"，所以梵高笔下的星空如同旋转的水窝，麦田、大地和天空是充满了动荡不安的张力，甚至连教堂这样的固定物也充满了紧张的动感。因为，在画家眼中，这些都不单纯是客观的存在物，而是充满了生气和活力的生命物。

在中国画中，这种主客观的协调性表现为画面情景交融、意境相生的特点。如现代大写意花鸟画的开创者徐渭的《墨葡萄图》，画家对葡萄的表现并不是客观的描摹，而是有所兴起，融自身的情感身世于内，满腔感慨系之。画面中的葡萄已经完全超出了通常意义的果实，而成为画家身世人格的象征和主观情感的表达。在画家心灵深处，世界已经不再是冷冰冰的"我—它"的关系，而是可以与之对话交流的"我—你"主体与主体的关系。在这种审美的关系中，世界与自我达成和谐。

（六）陶冶心灵的教化作用

美术教育是美育的重要组成部分，即通过审美手段，以"卡塔西斯"的方式，陶冶人的心灵，使人成为合格的社会角色。

首先，美术陶冶人的性情，使人具有审美的心态。美术能够培养人对于色彩和形式的特殊的敏感性，对美的形式有一种本能的倾向性。所以，美术修养的提升，一方面能够丰富人的精神生活，使人能够在茫茫星夜中发现诗意盎然的天空，让人"在不毛之地唤出百花盛开的春天"；另一方面，能够使人以一种积极乐观的态度来面对生活，无时无刻不发现生活中的美。

其次，美术教育使人具有道德的自觉性。道德的核

心价值是"善",而美与善天生结盟。甚至在人类早期的审美观中,善往往是美的代名词。一部美术史,实际上也是一部向善的历史。其中,讴歌的往往是人性的真与善,鞭挞的是丑与恶。

再次,美术开发人的智力,使人具有更大的创造性。美育能够激发创新思维,使人具有丰富的想象力和更敏锐的直觉;美育能够创造标新立异、不拘一格、独抒性灵的创新型人格;同时艺术能够沟通审美法则与科学规律。

而美术的这种陶冶教化作用是通过形象的方式,"润物细无声"地实现的。鉴于美术的这种作用,在现实的医学实践中,出现了一种新兴的"美术治疗法",这就是美术陶冶心灵的最好例证。

所谓"美术治疗",就是利用美术媒介和美术创作,来帮助个人与团体达到身心整合的一种艺术疗法。美术疗法是以精神分析学说、脑神经学科以及艺术学等学科理论为基础而产生的。杜威的学生、精神分析学家南伯格被认为是美术治疗的创始人。她创立了"分析—动力"的美术治疗模式,该模式以弗洛伊德的无意识理论与压抑理论为出发点,在治疗中鼓励当事人通过自发的美术表现来释放无意识,并对作品进行自由联想。治疗师则以移情关系的发展为基础,不断尝试获取当事人对其象征性作品的解释。这样,意象成为当事人与治疗师展开交流与互动的象征性语言。通过这种语言,当事人得以直接表现梦、幻想等以图像而非口语形式出现的内在经验。这种方式使当事人的心理危机获得化解。

当然,美术更重要的是通过艺术的感性力量,来温暖和激励人,从而使人获得良好的心理排遣与个性的发展。

美术所具有的上述功能与价值,还只是意味着美术所具有的潜在可能性。要使这种可能性成为现实,还必须通过积极的欣赏实践活动。而对欣赏活动本身的理论认识,也成为美术功能与价值能否实现的关键。

四、美术欣赏与鉴赏

美术的欣赏与鉴赏就是一种审美体验,人们在接受美术作品时被作品中的美术形象所打动,通过体验、玩味、领悟等再创造活动,得到一种超然、怡情的审美享受和心智启示。

(一)美术欣赏与鉴赏

1. 美术欣赏与鉴赏的概念与差异

在中文里,美术作品的"欣赏"与"鉴赏"二者是有文意区别的。"欣赏"一词中文可解释为"领略、玩赏"。在我们日常生活中,我们习惯用"欣赏"一词来描述一些情感意识活动。如欣赏一件雕塑作品、欣赏一部优秀的戏剧等。通过欣赏体验,内心会获得如愉悦、悲伤、宏伟、甜蜜甚至还可能是一些不可言说的感动。而"鉴赏"有别于"欣赏",鉴赏是包含欣赏概念的,是对欣赏过程之后的更高要求。欣赏的概念局限在感知、想象、情感体验等感性方面,而鉴赏不仅要求鉴赏者有一定的欣赏水平,还要具有"判断美的能力"。所以美术鉴赏是对美术作品进行欣赏和评价,运用感知、经验和知识对美术作品进行感受、体验、分析和判断,从而获得审美享受,并理解其作品背后美术现象的活动。本书侧重探讨欣赏能力的提高和美术素养的进一步完善。

2. 美术鉴赏是一种审美再创造活动

对于美术实践活动来说,美术创作与美术鉴赏是两个必不可少的基本环节。美术创作是美术鉴赏的基础,没有创作便没有鉴赏的对象。美术鉴赏也是美术创作发展的动力之一,以美术鉴赏为基础的美术批评,在某种程度上又起到制约、推动美术创作的作用。

人们总认为,欣赏或鉴赏美术作品比创作美术作品要容易得多,其实并不尽然。清代"金陵八家"之首的龚贤就深有感触地说过:"作画难,而识画尤难。天下之作画者多矣,而识画者几人哉!"匈牙利著名的艺术社会学家阿诺得·豪泽更是明确指出:"人可以生来就是艺术家,但要成为鉴赏家却必须经过教育。"

通过鉴赏活动,人们也与美术创作一样获得了自我价值的确立与体现。人们根据自己的生活经验、美术修养、兴趣爱好、思想情感和审美理想,对作品进行展开式的发觉、感悟,就如美术作品在被美术家逐步外化成形象的过程一样让人喜悦,鉴赏者在鉴赏这一创造过程中获得了自我肯定与满足。

鉴赏一件美术作品,也就相当于在进行再次的创作。美术鉴赏的过程是积极主动的创造过程,欣赏者通过自己的理解与评价使美术作品的功用得以延伸。卡西尔说过:"为了冥想和欣赏艺术作品,他必须以自己的方式创造它,我们若不在某种程度上重复和重构一件艺术作品得以产生的过程,我们就不会理解和接受它。"

3. 美术鉴赏的意义

人们普遍认为:对美术的鉴赏有助于平衡当代科技文化的理性偏见,有助于为众多民众提供一个联系自己感官的领域,否则,这些感官就有可能变得迟钝不堪或丧失功能。但现在美术教育一直处于一种弱势甚至是缺失的状态,我们被动地接受、记忆知识,在强大的升学压力下,仿佛只有那些提供"标准答案"的学科才能给我们安全感。在我们过分地青睐"标准答案"的同时,

我们的感性体验就被忽略致使其变得迟钝麻木。一个个鲜活的生命，变成了一个个相似的个体。就如德国哲学家海德格尔说："没有任何时代像今天这样对于人是什么知道得更少，没有任何时代像今天那样使人如此地成了问题。"美术的鉴赏学习则恰好能帮助我们充分地认识自我。因为审美的过程是由主体指向客体（单方向的），主体对客体的感知、领悟是积极主动的。主体体验的程度及获得的审美收获完全取自主体本身，其他任何力量都无法干涉。

美术作为视觉艺术，所传达的信息直观而形象，是文字不能比拟的，美术鉴赏的对象则是人类优秀文化遗产和现实生活中具有积极意义的东西。学习这些内容，可以使作品中蕴涵的人文精神进入我们的心灵世界。当然，美术鉴赏并不是宣扬某些道德观念和政治品行的教化工具。美术鉴赏教育功能的实现靠鉴赏者自发地对美术作品的意蕴进行体味与领悟。优秀的美术作品，有的提供了和谐的视觉形象，有的提供了对文化、生存的思考。我们在鉴赏这些作品的同时，是在感化和内省自身。从这个角度讲，鉴赏能达到益智增识、提高文化修养和陶冶情操的目的。

（二）美术欣赏的进程

1. 调动感性世界开始鉴赏体验

前面我们已经讨论过欣赏与鉴赏的区别，概括地说"鉴赏"包含"欣赏与评价（批评）"两层意思。下面我们就先讲如何进行美术作品的欣赏，即鉴赏的感性体验阶段。如何顺利地开展鉴赏感性体验呢？鉴赏的感性体验过程大致分成直觉、联想与想象、内化与升华三个阶段。欣赏意义的实现就在于欣赏体验过程本身，所以每个人都可以在这一过程中挖掘到自己未曾有过的情感体验，接近美术作品并顺利开展属于自己的鉴赏体验，找寻到属于自己的个性世界。

（1）从感性体验中走入

我们首先要抛开分析和实用的思维习惯，不要以对待科学研究的实证态度来追问美术作品。鉴赏体验实质是一项心理活动。体验的过程中，人们的各种感觉器官都被调动起来，各种心理活动如直觉、想象、联想、移情等可能在瞬间迸发并复杂地交织在一起。不过，一般情况下主体对客体的鉴赏体验，都是由表及里、由外而内，从对客体视觉形式美感的体验生发到对形式美感背后的文化意义的思考。所以，我们首先从"直觉"体验开始。

①直觉

在艺术创作中，推理、分析、判断几乎都是没有任何作用的，唯有直觉能帮助艺术家解决问题。而在鉴赏体验中，直觉更是鉴赏作品的基本心理准备。直觉就是挣脱了意志和抽象思考的心理活动。这种对待艺术的状态是人的本能，但不是轻易能实现的。只有将对象视为一个整体，一个完整的、绝对的和珍贵的存在，不对其追问、解释以及利用，即达到一种忘我和纯粹"非利害的凝神关注"，才真正是鉴赏的体验。

②联想与想象

就心理体验的过程而言，审美首先是通过感觉器官取得对作品的艺术感知，再经过神经传导系统，使人脑产生兴奋，进而使客观对象的形象发散开来，这便有了关于艺术的联想和想象。很多人在欣赏美术作品时，联想和想象似乎是他与作品产生关联的最为有效的途径。其次也来自于鉴赏者的联想和想象，借助于以往的生活经验，将作品传达的信息进行深化和扩展。但无止境的联想和想象有碍于我们体验作品本身，会落入似文学性的描述，把联想和想象带来的快感等同于美感。只有经过不断的鉴赏积累，才能更好地体会美术作品的奥妙。

③内化与升华

"审美体验基于观察但远不止于观察，体验往往凭借凝神关注，在感性直观中甚至在出神的陶醉中，在主、客体统合中，将自身与客体一同置于运动之中。"审美体验的内化与升华是要下一番工夫的。朱熹在《朱子语类·性理》中提出"涵咏玩索"，意思是在鉴赏作品时，不要浅尝辄止，要不断品味、把玩，全身心投入，感同身受，进而达到"物我合一"的境界。在美术欣赏过程中，刚开始的直觉体验时，审美主体（人）与客体（作品）是相对立的，到审美内化阶段，主客体浑然一体，如庄周梦蝶，已经不分彼此。

我们的直觉、想象等各种心理因素与我们的人生经验、文化素养交织在一起，可能瞬间就产生顿悟或共鸣。此时，你可以任意徜徉在作品的意境之中，你与作品之间没有任何秘密，而这份收获的喜悦也仅属于你本人。

（2）巧妙面对鉴赏中遇到的困难

鉴赏的感性体验过程如前面所讲的，可分成从直觉、联想与想象、内化与升华三个阶段，而在实际的美术作品鉴赏时，从文化情境中分析、从艺术家个性角度分析，还有从画面形式分析等等这些知识也会辅助鉴赏活动的开展。如之前所述，鉴赏时发生的感性思维活动，可以帮助人们学会发动感性思维，尝试着接近美术作品。而当人们具备了一定鉴赏能力的时候，就会越发体会到感性思维活动在鉴赏时带来的愉快之感。但这些不是鉴赏的实质内容，鉴赏最终还是回归内心的体验，而非一些知识的积累。所以在美术作品的实际鉴赏中我们都会遇到这样或那样的问题，很多时候我们无法与美术作品进

行深层的沟通，即便是"直觉"体验，也可能会过于肤浅。

如何解决这些问题呢？其实我们在学习过程中所积攒下来的学习经验，就能够很好地帮助解决一些美术欣赏的难题。例如面对困难时候，我们本能地会提出很多疑问，可以用"5W2H"的办法有效地提问。"5W"指 Why（为什么）、What（是什么）、Where（何处）、When（何时）、Who（谁），"2H"指 how（怎么做）、How much（什么程度）。

当我们面对无法进入的作品的时候，我们可以这样自问，谁创作的作品（who）？作品什么时候创作的（when）？当时的社会文化生活是什么样的（where）？作品题目与内容有何关联（why）？艺术家想传达什么信息给我们（what）？作品用了什么美术语言？形式、色彩、肌理等有什么妙处（how）？与同时期的作品比较有什么典型差别？其创新魅力在哪里（how much）？……自问的问题越多，你就越能接近作品。自问与自答这一过程就是你开始与作品建立联系的过程。你自问的问题未必需要真正的回答，有些可能也没有合适的理由去解释，这没有关系，当你进入沉浸于作品时这些问题也许就会消失或使你顿悟。

另外，要顺利、有效地开展鉴赏活动，应当积极地投身到美术活动中去，开展美术交流与美术实践，这样才会产生更真实的体验和感悟；还需要具备很多的与美术相关的知识，如了解了中国画的构图、笔法、赋色等美术知识，就更容易体会到写意作品的传神之妙处。

2. 通过美术批评深化鉴赏体验

下面重点介绍"鉴赏"含义中"评价（批评）"的意义、价值以及如何开展美术评价活动。如果"物我合一"是欣赏的最高境界，那之后的"得意忘象"便是对作品的意义与价值的理性思考。这是在形式的鉴赏、情感的鉴赏基础上的理智的鉴赏。这时候超出了作品的气韵之美、意境之美、中和之美等等，感悟到美术语言、美术形象所表现、所蕴涵却无法涵盖和包容的无限深远的宇宙感、历史感和人生感，也就进入了"得意忘象"、审美超越的自由境界。从鉴赏的感性体验阶段跨入鉴赏的理性批评阶段，是鉴赏活动的进一步深化。开展必要的美术批评能帮助我们深入理解美术作品的意义和价值，进而使个人审美境界获得更大的提升。

（1）美术批评的意义与作用

美术批评能够帮助我们更好地理解美术作品。美术批评是纯粹理性的思维，在感性体验的过程中，我们对审美客体的某些方面可能无法全面地关照，而进入到美术批评阶段，批评者往往会从多个角度来审视客体，以便使批评的结论能够全面、客观。因此，美术批评能够加深我们对审美客体的印象与理解。另外，对于我们无法进入的作品给予一定的指引，尤其在面对一些新美术作品与美术现象时，及时的美术批评能有效地帮助大众去接受这些新兴的美术创作。

（2）如何开展美术批评

"知人论世"与"澄怀味象"是进行美术批评时必须遵守的准则。美术批评不是个人发泄与简单的对与错、好与坏的结果性评判。"知人论世"即知晓历史文化，了解创作者信息；"澄怀味象"即超脱功利得失的心境，以澄澈的心怀去体味赏玩对象。这两点是进行准确批评的前提。

在进行美术批评的时候，可以参考以下三种批评方式：

第一种是日记式的，通常也称为感情式、印象式或自传式的批评，这种艺术批评是批评家主观感受和个人印象的描述。

第二种是形式主义的，又称内心、内在的或自发审美的美术批评，它描述美术作品的特征和品质。

第三种是背景主义的，也称为美术史、心理分析的和思想艺术的批评，它强调影响作品形成特定或具有某种特别含义的因素或力量。

美术批评能显露出个人对美术作品价值的判断，开展美术批评可以采用文本的形式，也可以采用讨论会的形式，大家相互交流、各抒己见。各种关于美术价值的观点相互补充、相互激荡，可以帮助大家拓展思维、加深认识，提升美术素养。

（三）美术欣赏能力的培养

随着社会经济的快速发展，人们的物质生活和文化生活越来越丰富，每个人都希望自己能够紧随社会文化风向，并试图通过各种途径来展现自己与众不同的特质。所以，主动亲近艺术，走进与理解美术，已成为当代人文化生活的重要组成部分。这需要我们具备一些鉴赏素养的储备，进而不断提高个人美术修养，提升鉴赏境界。

1. 积极投入，亲身体验

（1）积极投入对美术的体验

随着经济稳步快速发展，全国各地兴建了各类美术文化机构，如博物馆、美术馆、歌剧院等等。这些机构大都施行了免费开放的政策。可以说，美术从来没有像今天这样离我们如此的近，我们没有理由视而不见、听而不闻。对美术的鉴赏最基本的就是与原作"面对面"，由于条件有限，学校教育大都依靠一些图片和视频播放来实现作品的欣赏，利用课堂有限时间进行观念、方法的引导。对美术的体验与感悟往往需要在生活中走近它

并融入其中，慢慢体会。应当学会利用社会的各种美术资源参与到美术鉴赏体验中。目前我国很多地区开办起了以美术交流为主的相关产业，如北京 798 艺术空间、宋庄艺术村等等。各类的美术展览也已成为城市的文化招牌。近些年网络媒体兴起，不仅拓展了美术表现的方式，还使美术文化的传播更加迅速、广泛，众多美术网站、论坛和艺术家的博客，已成了大众了解美术信息的便利途径。

（2）积极参与鉴赏交流、丰富鉴赏体验

仅仅是欣赏还不够，还需要思考与交流。交流的方式很多，可以在个人博客中抒发己见，也可以在学术刊物上发表论文、组织开展美术讨论会等等。美术话题已成为人们沟通的一种很好的媒介。

另一方面，交流沟通也是个人自我鉴赏力提高的重要途径。对作品的鉴赏会因个人的阅历、知识储备、生活经历不同有所差别，并不是所有作品都可以"读懂"或者与之产生共鸣。很多东西可以从相互交流中得到启发，再重新面对作品收获一个全新的体验。

（3）积极参与美术实践，在实践中提高鉴赏能力

创造是艺术的本性，创造是艺术存在的基础。只有在创造中才能涉猎艺术知识的学习与研究。因此我们也不能忽视美术实践的作用。美术实践是帮助我们提高鉴赏能力的最有效的途径。

美术实践还能培养创造性思维与解决问题的能力。任何美术创作都是一种综合性的行为，这里包括思维意识的积累、创作材料的寻找、创作形式的探讨、展览方式的思考等等。美术实践与美术鉴赏互动，共同实践着艺术的本性——创造。

2. 拓展知识，深入领会

（1）解读美术作品需要历史、文化知识的储备

美术是人类认识世界的过程中最早发生的一种文化形态并始终伴随着人类的历程，承担着文明建设的使命。不同类型的文明不断碰撞、融合、传播，最终形成了今天百花齐放的世界文明。因此理解美术首先要理解人类的文明和人类的历史。要在人类文明发展的情境中去认识美术作品的意义、形式、风格等。

美术作品中凝聚着艺术家的主观情感，同时也是客观社会生活的反应。现实社会的境遇是造就一个艺术家的根基，不同的社会文化情景，不但影响着艺术家的创作，也会影响我们对美术作品的解读。

此外，了解文学、哲学等人文学科也将有助于我们解读美术作品，如中国山水画独特的创作风貌就呈现了中国山水文化的哲学内涵。

（2）解读美术作品需要了解美术知识

在对美术作品进行鉴赏与批评时，一些美术知识的积累是必要的。美术的范畴与美术作品的形式，就是解读美术作品必备的基础知识。这些知识又必须结合对具体美术作品的鉴赏实践。

从美术发展的角度来认识美术作品是我们开展美术鉴赏的一个有利途径。因此我们首先要有相关的美术历史、风格和流派的知识储备。如不同历史时期美术作品有何特色，美术风格是什么，艺术家创作的方法有哪些，美术发展过程中是如何实现艺术的突破等等，这些要素是帮助我们分析作品艺术价值的重要依据。

其次要了解美术作品的表现语言、构成特点、视觉特色。这些要素犹如开启鉴赏之门的钥匙，让我们更加容易与作品产生沟通与共鸣。

3. 生活经验与生活阅历是提升鉴赏境界的宝贵财富

人生境界提高与否关键在于人生的经历与醒悟、心智的成熟。心智就是一种能够剥离蒙蔽事物本性屏障的能力。这种剥离不单作用于外部世界，同样也作用于自我本身。

人生的经历与醒悟、心智的成长与成熟直接关乎艺术的体验。如在城市中长大的孩子可能就无法理解齐白石老人画的蚂蚱为何如此栩栩如生，后腿蓄势待发，等等；没有心怀社会理想的人可能就无法深刻理解博伊斯的装置作品《油脂椅》中"共建暖性社会"的愿望，而仅仅想"油脂"曾经让一些在寒雪中渐渐冷却的战士身体复苏；没有思考过自我存在意义与人生价值的人，可能就无法与高更的《我们从哪里来？我们是谁？我们往哪里去？》产生共鸣……我们常说艺术是无价的，因为真正的艺术品可以在你人生的任何阶段与你交流对话。人生的意义就是对生活本身最充实、最纯粹的体验，应该让艺术伴随我们内心，一起来享受生命的每一天。

4. 培养宽泛的审美情趣、注重"现场"真实性体验

（1）避免审美情趣单一化

"美术"之"美"不仅是好看、漂亮之意，在鉴赏过程中容易出现对"美"（好看、漂亮）的过分关注问题。人本能地对美好的事物有种向往与欣喜，这在鉴赏过程中也是最容易激发的审美情感。对"美"的追求也成为一部分艺术家的艺术风格，并在美术历史中占据一定历史地位。但纵览整个美术历史，能用美好来形容的作品寥寥无几。甚至大部分作品之审美价值都与美好无关，例如米开朗基罗的《最后的审判》、毕加索的《亚维农少女》、达利的《内战的预感》、德·库宁《女人与自行车》等等。在鉴赏时不要把"美"（好看、漂亮）之意愿先入为主地放在期望之中。如果总是以美好的期望去面对美术作品，可能内心会产生挫败感和无法进入

作品的隔离感。在面对美术作品尤其是现代美术作品和当代美术作品时，其作品本身的内容美丽与否并不重要，重要的是作品是否能够激发我们的思考。

（2）美术鉴赏应关注"现场"

美术作品其实没有那么神秘，鉴赏的过程有时也非常简单，就如同一见钟情的恋人，彼此一个眼神的交流而已，如此的简单就因为恋人们彼此面对面，美术鉴赏应该更关注"现场"体验。书本上描述作品意蕴的文字，可以让我们对作品产生了曼妙的想象，但这仅是一个人一个角度的描述，而美术作品的意境不是文字（语言）能营造出来的。当你实际面对作品时获得的感悟属于自我的体验，更真实、可信，这才能算是真正的审美体验。

"美术欣赏与鉴赏"部分主要想与大家分享鉴赏活动开展的方法及一些开展鉴赏活动的基本要求。鉴赏活动的开展一方面要求鉴赏者具有良好的心境品质；另一方面还要求鉴赏者具备一定的个人修养，了解一些文化知识，更为重要的是能够坚持不懈地开展此项活动。鉴赏实践活动的开展是美术功能与价值实现的关键。通过鉴赏实践能帮助读者提高审美判断能力，激发形象思维和创造性思维，促进自我人格的完善。鉴赏境界的提升是循序渐进的，正所谓"操千曲而后晓声，观千剑而后识器"。只要坚持不懈，就会有意想不到的收获。

五、走进具象艺术

具象艺术是人类艺术中最主要的一种艺术类型，无论是在东方还是西方，都流传着许多关于画家如何真实地表现客观现实的故事。中国古代时的西蜀画家黄筌就曾因他所画的四季花草以及各种动物栩栩如生，以至引得一只进献的白鹰数次展翅欲啄而受到皇帝的高度称赞。在西方也有类似的故事。传说古希腊有两个画家，宙克斯和帕尔哈西奥斯都以高超的写实技术而闻名一时，为了压倒对方，双方决定公开比赛，一决雌雄。比赛的那天，宙克斯首先得意地揭开画上的挡布。画的是一个儿童头顶一筐葡萄。正在观众惊叹他画技高超之时，突从远处飞来一只麻雀欲啄葡萄更引得观众齐声喝彩。宙克斯十分得意。然而帕尔哈西奥斯却不为所动。这时观众中有人喊着要赶紧看他的作品，可帕尔哈西奥斯仍然无动于衷。急于取胜的宙克斯也忍不住催他快揭去画上的挡布，并不由自主地自己伸手去揭，可他的手却突然停在半空中不动了，并回过头对帕尔哈西奥斯说，"你赢了"。原来，帕尔哈西奥斯画上的那块挡布也是画上去的。

（一）具象艺术的特点和作用

具象艺术的突出特点首先是它的视觉真实性或客观性，即按照我们所看到的世界的样子来描绘对象。所以，当我们观看具象美术作品时，第一眼就可以分辨出每一个人物形象的性别、表情、动作和衣饰、各个物品的品种、类属以及地点、环境等特征。例如宋代画家张择端的《清明上河图》就是一个很好的例子，其中对各色人等的生动描绘已成为人们认识宋代社会、服饰、风俗、技术、建筑、市场等的第一手资料。

虽然具象艺术强调再现性，但并非只是处处原封不动地描摹我们所看到的客观事物的样子，而是艺术家利用美术的语言，并按照创作需要和美的规律与法则，对现实生活进行抽离、集中、概括和综合的艺术处理。这就是具象艺术的第二个特点：艺术形象的典型性。艺术形象的典型性表现为瞬间性特征，即艺术家选取的是艺术形象最典型的一瞬间。例如在西班牙画家委拉斯凯兹的《教皇英诺森十世》这幅肖像画中，作者准确把握住了对象阴险、狡诈、多疑甚至毒辣的性格特征。

具象艺术的第三个特点就是情节性，又称叙事性。由于具象艺术的客观真实性和典型性特征，在多数的具象作品中，我们可以像读小说一样从中"读"出已经发生的、正在发生的和即将发生的故事，甚至静物画、风景画和花鸟画也不例外。有很多具象艺术就是通过这样的故事来表达艺术家的思想和情感的。

正是由于具象艺术的这些特点，它首先具有记录的功能，尤其是对人和社会的记录，这是它在照相机发明之前最基本的功能之一。通过具象再现性美术的记录，我们就可以对照相机发明之前各种文化、时期、社会状况下的人类生活、面貌、情感、习俗、行为以及道德、科技、军事、医学等有了图像上的认识。除此之外，具象艺术还要表达，即以真实、具体、生动的人物形象和情节过程表达艺术家的思想情感、审美理想甚至政治态度。这就是具象艺术的社会干预性功能。这种干预有的是赞美，有的是批判；有的直接、有的隐晦；有的侧重美学、文化、道德，有的集中于社会、政治等。但总是通过情节性或叙事性表现出来的，即使肖像画也不例外。

（二）具象艺术的欣赏

当我们看到一件具象美术作品时，我们首先就要分辨出它是肖像作品还是主题性作品。所谓肖像就是它表现的是历史上具体的人，《教皇英诺森十世》就是这样的作品，肖像作品中人物的本质性特征只存在于这一个人或几个人中，要求作品集中传达出"这个人或几个人"的神态、气质和精神面貌，就是中国传统美学中的"传神"

或"气韵";而主题性作品中即使是个别人物形象也都是集合和抽取了众多人的特征后塑造出来的,因而他们就更具有广泛的代表性,成为一个时代甚至一个民族的历史写照。但是肖像作品也可以是主题性的,即它在一个具体的历史人物身上集中了那个时代的人的共同品质,从而反映出艺术家对那个时代的看法。例如意大利艺术家达·芬奇的《蒙娜丽莎》就是以其特有的神秘微笑而传达出文艺复兴时期人们的自信和人文主义思想。

其次要看作品的环境表现,因为在具象美术作品中,典型形象是与典型环境直接相关的,而不是孤立地存在的;反过来,没有典型环境也就不可能有典型形象,它们相辅相成,共同构成了美术作品完整的主题。也就是说,对于具象艺术来说,主题的表达只有通过典型形象和典型环境才能做到。或者说,它所塑造的形象和环境越鲜明、越典型,对主题的表达就越深刻,也就越能激发观众的共鸣和联想,从而产生广泛的影响。

王式廓的素描《血衣》、徐悲鸿的油画《田横五百士》和大卫的油画《拿破仑一世加冕》都以其情节性和大场面而著称。我们从中可以看到,在这样大场面的主题性作品中,典型形象一般只能有一个或一群,这就是画面的中心,围绕这个中心,艺术家又设置了与主题、中心人物、时代、季节、风险等相适应的道具、环境、场景等——这种时间、地点、环境相统一的观念就来自于西方古典戏剧所要求的"三一律"——由此向我们展开了一个类似戏剧舞台的"真实"的故事场景,使我们从中直接可以辨识出各个人物的性格、身份、情感,以及由各个艺术形象组成的艺术品的整体艺术形象所要表达的主题。

(三)具象艺术意义的评价

具象艺术是人类艺术的主流,历史上产生了大量的作品。我们如何才能判定一件作品的意义呢?具象艺术的记录和社会干预这两个主要功能就为我们认识和分析它的形象和主题(内容)奠定了基础。

具象艺术的意义首先表现在它的记录功能上,尤其在摄影发明之前,它是我们认识当时社会各方面的最重要的形象依据。但是,具象美术作品也不是如摄影一样被动地记录生活,而是艺术家主动地选择和表现,所以它又使我们可以认识当时的社会和艺术的思想与观念。

另一方面,具象艺术还具有社会干预的功能,它以真实、生动而具有个性的艺术形象直接作用于我们的视觉,并由这些形象构成的故事、情节或主题影响我们的价值判断,从而产生认识和教育的作用。所以它对艺术形象塑造得越典型、越生动、越具有个性,对主题挖掘得越深刻,就越是具有感染力和影响力,也就具有更广泛的社会意义。

但是我们还要看到,具象艺术又是通过艺术的方式表达主题的,而艺术的本质就在于创新,其中包括了题材上的创新和形式上的创新两个方面。只有大胆突破一切艺术上的禁忌和教条,不断借鉴新的思想和观念,并紧紧把握住时代的脉搏,才能真正做到创新。但需要指出的是,并非一切新的就是好的和有意义的,所谓"创新"必须是在传统的基础上的创新,离开了传统的"创新",不是哗众取宠,就是无源之水。这一点需要我们对美术有更多的了解之后才能认识到。

六、走进意象艺术

曾经有一位女士问法国野兽派画家马蒂斯:"难道我们女人都像您画的那个样子吗?"马蒂斯回答说:"夫人,那不是一位女士,那是一幅画。"这个例子告诉我们,艺术品并不完全是对客观世界的如实再现,有的是表现艺术家的主观世界,这里既有艺术家对世界的各种认识和看法,也有艺术家在艺术上的各种追求。

(一)对意象美术外在形象的认识

按照一般人的理解,所谓美术就是要画得"像",否则可能就会觉得"不真实","像不像"就成为这些人判断美术作品的唯一标准。所以当他们看到"不像"的作品时,就会产生排斥心理,觉得无法理解。尤其是对那些变形、夸张的作品,更是觉得怪异而不可思议。这些都是因为对意象美术还不太了解的缘故。

当你第一眼看到塞尚的《圣维克多山》的时候,你可能感到不解,为什么里面的山、房子、树、天空怎么都变成细碎的块面,几乎都融为一体了;当你第一眼看到梵高的《星月夜》的时候,你可能感到诧异,因为那扭曲、流动的天空、火焰般的松树根本不是你平时看到的样子;当你第一眼看到蒙克的《呐喊》的时候,你可能感到惶恐,因为它骷髅般神经质的人物、痉挛、冲突的画面构成和鲜血般的红色会让你感到紧张和不安;当你看到达利的《内战的预感》的时候,你可能更惊讶,因为它虽然展开了一个真实的风景,可那个"妖怪"式的人物已超越了你的视觉经验,破坏了宁静、优美的风景;当你看到朱耷的《鹌鹑图》时,你可能感到困惑,因为那两只鹌鹑怎么都翻着白眼,冷眼对世?面对各种各样"怪异"的美术作品,我们一开始都会感到无所适从,不知如何来理解。

其实,从很早开始人们就已经认识到,美术不仅可以再现客观世界,更可以表现艺术家的个人情感、观念

和意识。这种认识十分重要，因为它的进一步发展就是使人们把艺术家主观表现的能动性提高到更加突出的地位，这种主观能动性被强调到至高无上的地位的时候，就为艺术家自由表现打开了方便之门，就产生了那些经过艺术家主观意识改造的各种各样与我们在现实中看到的世界不同的艺术形象。这样，艺术家的感觉和所要表达的意图越独特、越强烈，其形象就可能越是与众不同。

（二）对意象艺术的理解

英国画家培根曾画过一幅叫《被牛肉片包围的肖像》的作品，我们一看就知道里面那个模糊的人物就是西班牙画家委拉斯凯兹的《教皇英诺森十世》中的教皇，可是为什么教皇在培根的作品中变成了这个样子，而且后面还有两片血红的牛肉片呢？这就是意象艺术的表现特征。所谓"意象"是与"实像"相对而言的，即不是艺术家客观描摹现实的再现性形象，而是"意"中之象，是由艺术家的感觉、想象和表现意图所呈现出来的形象。由于培根在《教皇英诺森十世》中所感觉到的不是人物的性格魅力，而是人物极度的紧张和惶恐，所以，他模糊了人物的面部表情而加上两片牛肉来加强这种感觉。这就给我们理解意象表现性美术提供了两个角度：一种是从艺术家按照"我"感觉到的样子来表现世界的角度；一种是从艺术家根据"我想"表现的意图的角度。

在意象表现性美术作品中，其时空和形象都是意象性的和主观的，不管它是否可能给我们以"真实"的感觉。

由此我们看到，意象美术更倾向于心理真实而不是眼见的真实的传达，尽管它可能"怪异"甚至"丑陋"，但它在艺术上却更集中、更典型，因而形成它突出的长处，从整体上超越了具象美术在形象和时空上的限制，延伸了我们对事物和现实的认识，使我们对事物和现实有了更为全面和宏观的把握。因此，有人说，意象艺术更为本质地揭示了世界的真实，所以是最真实的艺术。不管我们同不同意这种说法，有一点可以肯定，艺术家的主观能动性在意象艺术中发挥了决定性的作用，使我们看到或感受到了现实中没有也无法呈现出来的东西，所以这就涉及艺术家的主观表达观念。

七、走进抽象艺术

康定斯基是闻名世界的抽象艺术家和抽象艺术的重要理论家，但他"发现"抽象艺术却是出于偶然。有一天黄昏，康定斯基从外面疲惫地回到画室，可是他突然眼睛一亮，发现在墙角处立着一幅"难以形容的、炽热美妙的图画"，它不表现任何东西，而只是由纯粹的形式——点、线、面和色彩组成。可是当他走近一看，原来是他自己的作品放倒了。由此他受到启发："这一天我开始明白了，对象性对我的作品是有害的。"自此以后他就开始了对抽象艺术形式和语言的研究。一种新的艺术形式——抽象艺术——由此诞生。

（一）两位抽象艺术家，两种抽象艺术

蒙德里安是荷兰著名的现代艺术家，他的几何构成的作品世人皆知。他的作品看似非常简单，可艺术家对他的作品的思考却非常地不简单。在蒙德里安看来，人类艺术可以分为两种，一种是客观的，一种是主观的。不过他所说的主观和客观与我们一般所认为的不同，或者刚好相反。他说的客观是指那种普遍的、永恒的、不以人的意志为转移的存在，它是普遍的美，是世界的本质；而主观则是人按照自己的需要对事物的表现，它是相对的、短暂的、因而是不真实的。为了把握世界的普遍的美和本质，他认为艺术只有简化为最基本的形态，并从它们的内在关系或相互关系中才能做到，这种基本形态就是直线和纯粹的色彩。

蒙德里安称他的这一发现是"永恒的真理"，是前人没有发现的"自然法则"，它既表现了世界的本质，也表现了人的本质和艺术的本质。所以他始终坚持直线构成的直角关系，而不允许有丝毫的破坏，以免人的主观情感介入。

可是还有一些人却另有看法。他们也和蒙德里安一样，认为艺术的基本元素本身就可以表现整个世界，而且表现得更本质，但他们从中看到的不是它所构成的世界的结构，而是人表达对世界的情感和感觉的可能。克兰的作品就能够说明这一点。克兰是美国抽象表现主义的重要画家之一，但最初也是一位具象画家。他的早期作品已具有一定的表现成分，可他很快发现用抽象的语言和笔触同样可以表现出他对世界的感觉。由此他发展出一种讲究笔势及其运动、以黑色书写为特征并具有建筑般构架和力度的抽象艺术语言。这种语言也有一种结构关系，但它不是理智的和科学的，而是情绪的和感觉的。这种情感式的结构表现非常类似于中国的草书，因为在这样的作品中，重要的不是黑色形式，而是由黑色形式所分割的白色空间，这些白色空间与黑色形式彼此呼应，给人以视觉上的联想。

虽然以上两位抽象艺术家的作品并不代表所有的抽象艺术，但它们却代表了抽象艺术的两种类型，即人们通常所说的"冷抽象"和"热抽象"。

（二）艺术为什么会走向抽象？其艺术美有哪些表现？

大家知道，抽象艺术与艺术中的抽象是两个概念，但是抽象艺术与人们对艺术中的抽象的认识密不可分。其实人类很早就接触并接受了广义的抽象艺术。原始人在绳纹和几何纹图案中就已经表明了他们对这种抽象艺术的理解和赞美，我国仰韶文化半坡类型中大量的陶器纹饰也说明了这一点。人类艺术此后的发展开始进入模仿现实的阶段，即艺术的内容和形式紧密配合以客观地再现现实。在这个过程中，人们逐步发现，作为视觉艺术，美术的形式具有独立的审美价值，有时比内容还要重要，因为往往是形式而不是内容决定了美术家风格上的差异。尤其19世纪中叶照相机的出现更加速了人们对美术的本质的思考，内容的地位进一步降低。这样，到20世纪初的时候，抽象艺术的概念在西方已经基本确立。一方面，人们在工艺美术运动、象征主义、印象主义、新印象主义、后印象主义等艺术家的实践中发现，美术的形式可以通过表现性的处理提升为抽象艺术形式；另一方面，人们又从音乐的类比中认识到，既然音乐可以通过没有具体形象的声音而为人们所接受，美术为什么就不能用纯粹的色彩和形式来组成具有审美意义的画面呢？这两种认识共同促成了20世纪抽象艺术在西方的形成。

当然，抽象艺术在西方的出现还有着复杂的社会原因，现代社会的分工、西方科学理性的影响都是促成抽象艺术产生的重要因素。但不管怎样，它们造成的是抽象艺术的这样一种特点：分析性，即把艺术的各种语汇分析、抽离、孤立出来并加以夸大，甚至绝对化，这就形成了抽象艺术特殊的艺术美。其中主要包括这样几个方面。

1. 形式与色彩

它们是抽象艺术的艺术美的基本表现。在形式方面，主要形成了从塞尚到立体派和几何抽象的一脉，他们特别强调以绝对、纯净的形式来表现世界的结构和秩序；在色彩方面，主要形成了从印象派到表现主义和抽象表现主义的一脉，他们主张以分离出来的色彩或色彩本身来表达艺术家的感觉和情感。显然，它们传达出的是不同的艺术美。

2. 构图与笔触

构图是组织画面的一种手段，以对形象或形式的分割来构成一个完整的画面，但抽象艺术却把它绝对了。要么像马列维奇那样简化语言，形成疏朗的构图；要么像波洛克那样密布形式，形成无前无后、无上无下的满布构图；还有的像斯特拉那样制造出各种造型的构图方式。而笔触我们就更好理解了，因为中国写意画中笔墨就有独立的审美价值。只不过在西方抽象艺术中它被孤立、夸大了，因此在西方抽象艺术中就有"姿势笔触绘画"一说。它们也同样具有独立的美感。

3. 材料与肌理

随着现代艺术概念的扩展，各种材料开始进入艺术作品之中，艺术家按照各种观念对材料做出不同的处理，以使材料本身发挥最大的表现作用，这就不仅丰富了艺术的语言，也更具有了视觉上的力量。

4. 空间与透视

法国视幻艺术的著名艺术家瓦萨雷利的作品都是利用空间和透视来造成视觉上的错觉感，它们产生了非常奇妙的艺术美。

5. 光影与运动

在传统艺术中，艺术品是利用光的感觉来形成运动的感觉的，但现代抽象艺术却直接采用光，并制造真正的运动。有的是把它们分开来，要么表现光，要么表现运动，也有的是将两者结合起来。

八、美术欣赏的层次及欣赏美术作品的方式

（一）美术欣赏的层次

综括起来看，美术的鉴赏可分以下几个层次：

第一是应物象形。也就是画什么像什么，做什么直接表现什么，在表现中强调造型的准确与气韵、色彩的配置与协调、构图的严谨与均势等。在这方面，作品的高下之分是显而易见的。特别是作者的功力、技巧、手法和对艺术作整体处理的综合能力，平庸之作与大匠手笔是相距很远的。

第二是含蓄寓意。也就是话不直说，意在画外。诗人咏竹不言竹，画家画梅意非梅。既想法转个弯儿，又让人看得懂。郑板桥画竹，并非作植物学的图谱，意在借竹子的形态表现人的高风亮节。所谓含蓄，即是藏深意而不显露；所谓寓意，即是托物寄情和以物喻人。有的描其性状，有的借用典故。画松、竹、梅叫做"岁寒三友"，梅、兰、竹、菊称为"四君子"；描绘鹿与鹤同在椿树下，假其谐音是为"六合同春"。如果在绘画和图案中见有猫与蝴蝶相戏，并非单纯地表现生活情趣，而是寓意"耄耋长寿"。运用象征、谐音、表号是"寓意"的三种手法。"象征"是以具体形象之性状表示某一抽象之概念，如兰花象征高洁、竹子象征清逸、牡丹代表富贵、松树代表坚贞，等等。"谐音"是取描绘之物和所要表达的读音相近，如喜鹊代表"喜"、蝙蝠代表"福"等。"表号"是将物象之形符号化，或取其具有特征的部件，如八仙手中所持之宝物，用以代表八仙等。

第三是意犹未尽。话到临尾留半句，就像猜谜语一样，把谜底留给猜者，以引起观众的兴趣。这是一种很高明的手法，并不像猜谜语那么简单，非高手莫能驾驭。从题材到主题，直到具体的情节安排和画面处理，均需要经过周密考虑，将哪些表现出来，将哪些留给观众，让观众在观览作品时去思考、去揣摩、去联系，自己能动地进入一个更高的艺术境界。要做到这一点是很不容易的。一方面它要求作者有高深的艺术修养，就像文学的"悬疑"、戏剧的"设关"一样，既要故意提出问题，将门虚掩起来，又必须给观众一把钥匙，去开特定的锁，不能将观众引入五里雾中。这样做的目的，是为了留给观众发挥想象的余地。另一方面，也要看观众的鉴赏能力，所谓"赏析"，就是要找到作品的奥妙，听到美妙的"画外音"。艺术是需要"共鸣"和"知音"的，虽然做到这一点很难，但也并非高不可攀，伯牙善鼓琴，不是遇到了善听的钟子期吗？

在艺术实践中，表现在作品上常有高下之分、文野之分、雅俗之分、精粗之分、简繁之分等。如果作具体分析，有的是艺术的风格和风貌，有的是艺术水平的差异，不能相提并论。但所谓"普及与提高"，是明显带有层次差别的。由于美术作品是诉诸视觉的，都有可见的形与色，在这些特点上更为突出。还有"通俗艺术"，如年画和连环画，因为它们的对象是大众和儿童，也就适应着他们的文化程度，力求他们能看懂。有些优秀的年画和连环画，论作品的性质是属于"下层"，然而它的艺术成就并不低，而是很高。"雅俗"问题也是如此。雅的虽居高层，但不一定水平全高；俗的处于下层，也不一定全是下品。在社会上固然有视"俗"者为低下的迂腐之见，认为俗的艺术"不登大雅之堂"；可是也有"雅俗共赏"的慧眼。而真正的鉴赏者不会带着偏见看待下层艺术。

美术鉴赏的层次，是与作品的层次相辅相成的。好作品吸引和熏陶了高明的鉴赏者，高水平的鉴赏者又会帮助和促成作者创作水平的精进。这种螺旋式的上升，有助于整个民族文化素质的提高。

美术鉴赏对于鉴赏者来说也是一个复杂的心理活动过程，它与艺术的创造一样，同是知（认识）、情（情感）、意（意志）等过程的系统组合。如认识事物由感觉、直觉、表象到记忆、分析、综合、联想、想象，再到判断、意会、理解。情感之心境、热情、激情、移情、共鸣或逆反等情绪活动。意志包括目的、决心、计划、行为、毅力等。三者相互联系、相互制约、相互渗透，形成一个审美心理活动的发生、发展和发挥能动作用的过程。其中认识是基础；情感是动力，也是中心环节；意志是创造美和鉴赏美的内驱力和调节者。它们又都受到社会制度、政治思想、伦理道德、文化民俗等观念的制约，和个人的生活阅历、素质修养、性格气质、兴趣爱好以及实际能力的影响。

审美的创造和鉴赏活动，既是人的长期实践的结果，又在不断地充实和提高；也就是说，人们通过学习、训练和内省、反思，能够改变以往的观念而建立新观念，或者说进入更高的层次。

青少年是社会的未来和希望，在纷繁复杂的各种文化现象和文化潮流面前，他们虽然没有经过多少历练，但他们精力充沛、纯真活泼、思想敏锐、想象力强、趋新好奇、接受新事物快。从艺术的角度看，这是艺术欣赏和鉴赏发展最好的温床。只是他们缺乏经验，不易判断外来事物的真伪、善恶和美丑，当那些不健康的负面文化和商业色彩浓重的东西袭来时，便容易受其影响。所以也只有在这时候，科学的、助人积极向上的艺术鉴赏理论，才能发挥更大的作用。这也是本书可作为高等学校艺术公选课教材的原因所在。

（二）欣赏美术作品的方式

美术鉴赏这门学问的构建和普及改变了人们的观看方式。运用这种观看方式，美术作品成为了思想和情感交流的载体，人们可以从中解读内涵丰富的文化、社会和个人信息；运用这种观看方式，可以更多地了解祖国、民族、社会和与我们同生在一个地球的其他国度的人们，使我们热爱本民族的优秀传统文化，认识和尊重外国的优秀文化。

一部美术史，也是人类不断探索、发现宇宙与自身奥秘的历史。美术世界博大而浩瀚，随着社会科学的发展和人类文明的进步，观看、欣赏美术作品的方式可谓繁多，但基本上不外乎以下四种类型。

1. 感悟式鉴赏

"观山则情满于山，观海则意溢于海。"同样，面对一件动人的美术作品，我们也会激情澎湃，任由思维驰骋，在不知不觉中完成欣赏。在《富春山居图》中，初秋的富春江边，坡地起伏，林峦深秀，"明净而如妆"，其间点缀村落、亭台、渔舟、小桥、流水，宛如世外桃源。展开画卷，景随人迁，人随景移，笔墨纷呈，苍茫简远，将文人画的笔情墨趣发挥得淋漓尽致。这种思维与激情深切投入画面的观看方式，可算是感悟式的鉴赏。这种鉴赏方式，较适合于写意性的和表现性的艺术作品。

2. 形式鉴赏

在美术作品面前，最先观看到的是它的表面形式。于是，从形式的角度来鉴赏美术作品便成了最基本的方式。艺术形式，主要指线条、色彩、笔法、构图等。这

种方式偏重于对作品艺术形式的感知和体验，强调对形式的分析和把握。正是这些艺术形式的丰富多彩，让观赏者感受到不同的美。

3. 社会学式鉴赏

面对一件美术作品，我们不禁会问，画家为什么这样画？它有什么特殊的意义吗？这种提问的方式，就是一种基本的社会学式鉴赏。"夫画者，成教化，助人伦。"许多美术作品，都有着特定内容和意义，从社会大背景中去考察，抓住相关的各种社会因素，就有可能更深刻地理解作品。这一类型的鉴赏方式，主要是偏重于对作品内容、意义、时代背景、作者生平、创作意图等方面的认识、理解。这种方法适合于对再现性的、故事性或情节性较强的美术作品的鉴赏。

4. 比较式鉴赏

有比较，才有鉴别。用比较的方法去鉴赏美术作品，往往会收到意想不到的效果。比较的方法很多：可以是横向的，比较同一主题、同一时代的艺术家采用了哪些不同的手法去表现；也可以纵向展开，比较同一主题，在不同时代环境中，艺术家采用了哪些不同的处理手法和表现形式。比较式鉴赏可以提高我们的审美判断力，培养以联想思维去认知事物的学习方法。

通常，人们在观赏美术作品时偏重于对作品内容的了解，没有以视觉艺术语言为基础，这只是一种文学式的分析理解。单纯偏重对作品形式的关注而忽视对主题内容的理解，又会使美术鉴赏流于感性和肤浅。因此，美术鉴赏既强调从形式出发去欣赏，又要对内容主题进行深入的理解和认识，这样的鉴赏才是有意义的。所以在鉴赏活动中往往是两三种鉴赏形式综合运用。

精品赏析篇
与 大 师 同 行

The Second Part
APPRECIATION OF CLASSICAL ART

- 壮丽的人类颂歌　文艺复兴三杰艺术赏析
- 伟大的爱国情怀　中国现代美术事业的奠基者徐悲鸿
- 理想美与艺术美的完美结合　新古典主义绘画赏析
- 自由引导人民　划时代的浪漫主义杰作
- 唤醒人类尊严　批判现实主义美术赏析
- 中国风俗画的里程碑　《清明上河图》赏析
- 光与彩的华美乐章　印象主义绘画艺术
- 不可征服的创造　毕加索从远方来
- 妙在似与不似之间　"人民艺术家"齐白石
- 精美的石头会唱歌　雕塑艺术欣赏
- 实用性与艺术性的和谐统一　工艺美术及其作品赏析
- 实用与审美的综合艺术　建筑艺术赏析
- 新视界的开拓　蒙德里安的抽象艺术
- 生命的风景　诗性的意象　吴冠中
- 民族符号的经典标志　书法艺术欣赏与学习

第一讲 01

壮丽的人类颂歌
文艺复兴三杰艺术赏析

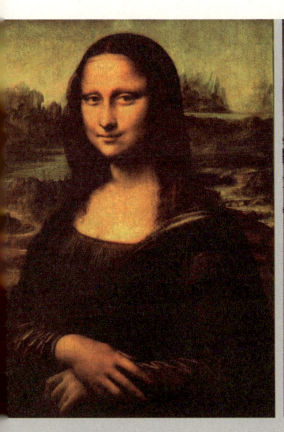
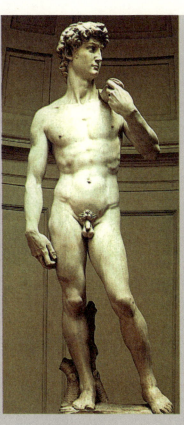
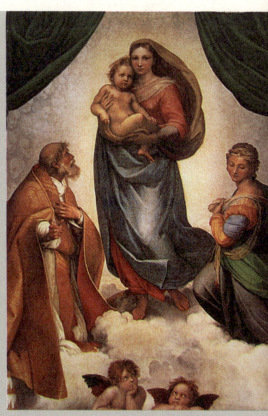

- 文艺复兴三杰简介
- 达·芬奇《蒙娜丽莎》《最后的晚餐》赏析
- 米开朗基罗《大卫》赏析
- 拉斐尔《雅典学派》《西斯廷圣母》赏析

文艺复兴盛期，以达·芬奇（1452—1519）、米开朗基罗（1475—1564）、拉斐尔（1483—1520）为代表的一批美术家，继承并完善了前辈们的探索与创新，使理性与情感、现实与理想在美术作品中获得了完美统一，使形与空间的关系获得了高度和谐，从而为再现性的美术确立了一种经典样式，给后世提供了效法的最佳范例。

文艺复兴三杰中，达·芬奇是最年长的一位。他生长在需要巨人而产生了巨人的时代。人类有史以来，还不曾有过像达·芬奇这样全面发展的人。他涉猎的领域之广、取得的成就之大，令人难以置信。他是文艺复兴精神的伟大化身，也是人类智慧的象征，他的艺术实践和科学探索精神对后世产生了重大而深远的影响。

在达·芬奇名声传遍意大利之际，一位比他年轻23岁的佛罗伦萨美术家像一颗璀璨的明星出现在艺坛，很快就成为了与他抗衡的强大对手，他就是西方最伟大的雕刻家——米开朗基罗。米开朗基罗在雕刻、绘画、建筑方面都有着伟大的成就，他在七十多年的艺术生涯里，一个阶段是为拥有强大政治势力的美第奇家族而创作的佛罗伦萨时期；另一个阶段是受教堂的委托而创作的罗马时期。他一直以雕刻家自居，但最有名的作品却是西斯廷教堂的天顶画。晚年，他将大部分心力奉献给建筑，参与了罗马圣彼得大教堂的改建。在他晚年的创作中，出现了一些新特点，以往那种对人的信心和乐观的感觉变得黯淡了，悲剧性因素像阴云般笼罩于他的艺术世界。绘画与雕刻的创作，不仅使他有极傲人的表现，同时也反映了他的宗教信念及深邃的精神性。当时，大众对他心怀敬畏，纷纷以"艺术之神——米开朗基罗"称之。

拉斐尔是文艺复兴三杰中最年轻的，只活了短暂的37年，但他留在身后的作品，一直被人们视为古典美术精神最完美的体现，安格尔称他是绘画之神。拉斐尔是西方美术史上最擅长塑造圣母形象的大师，他那一系列圣母像，把感性美与精神美和谐无间地统一起来，传达出了人类的美好愿望和永恒感情。

文艺复兴三杰的出现，标志着意大利文艺复兴美术达到光辉灿烂的鼎盛时期。三杰中，达·芬奇兼有诗人与哲人气质，他将诗性的冥想与哲性的沉思结合得天衣无缝，他善于把情感的火花、思维的逻辑同线条的韵律、颜色的瑰丽融于一体，他的艺术深沉、含蓄、富有哲理，充满智慧；米开朗基罗的艺术则博大、雄伟、富有激情、充满力量；而拉斐尔的作品则以优雅、秀逸、和谐、高度的完美为标志。

有人把达·芬奇比作深沉的大海，把米开朗基罗比为巍峨的高山，拉斐尔则被看作是晴朗无垠的草原。他们的作品都具有理想化的特色，闪耀着人文主义的思想光辉，是人类的壮丽颂歌。

一

达·芬奇

列昂纳多·达·芬奇（图1），意大利文艺

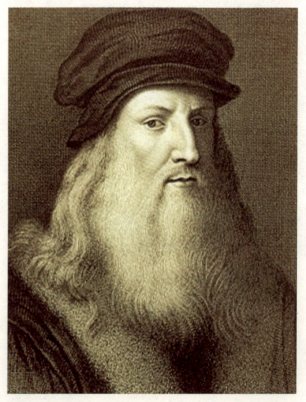

图1　达·芬奇肖像

复兴三杰之一，也是整个欧洲文艺复兴时期最完美的代表。他是一位思想深邃、学识渊博、多才多艺的画家、寓言家、雕塑家、发明家、哲学家、音乐家、医学家、生物学家、地理学家、建筑工程师和军事工程师。他是一位天才：他一方面热心于艺术创作和理论研究，研究如何用线条与立体造型去表现形体的各种问题；另一方面他也同时研究自然科学，为了真实感人的艺术形象，广泛地研究与绘画有关的光学、数学、地质学、生物学等多种学科。他的艺术实践和科学探索精神对后世产生了重大而深远的影响，他是人类智慧的象征。他一生完成的作品不多，但件件都是不朽名作。

1452年4月15日，达·芬奇出生在离佛罗伦萨不远的芬奇镇，父亲是当地富裕的公证人，母亲是农妇，他是个私生子。大约在14岁的时候，他进入了委罗基奥的画室学画。他学习成绩出众，刚20岁便取得了独立画家的资格，几年之后就达到了老师的水平。大约在1477年前后，为了寻求更大的发展，他离开了佛罗伦萨来到了米兰，成为米兰大公的宫廷艺术家。在米兰时期，他完成了著名的《岩间圣母》《最后的晚餐》等作品。

1499年10月法军进攻米兰，达·芬奇离开了这个城市。后来，他到过罗马，然后又回到故乡佛罗伦萨。1503年至1506年在佛罗伦萨期间，他完成了著名的《蒙娜丽莎》。这幅画体现了人外在与内在美的统一，代表了一个时代，其中闪耀着人文主义思想的光辉。达·芬奇的晚年并不愉快，1516年带着失望的心情离开意大利去法国。1519年5月2日，逝世于法国，终年67岁。"达·芬奇的逝世，对每个人都是个损失……造物者无力再塑造一个像他这样的人了。"果真，几个世纪以来，人类再也没有出现过像达·芬奇这样多方面的杰出天才。

达·芬奇的艺术理论散见于他流传下来的大量笔记以及未完成的《画论》一书中。他的艺术思想，主要表现为：一是艺术家要以大自然为师。他说："绘画是自然嫡生的女儿。"他主张首先要通过观察自然得之于心中，然后才能出之于手下，这和我国画论上讲的"外师造化，中得心源"是一个道理。二是艺术贵在创造。他说："决不要模仿别的画家的样式。"三是重视人物的内心刻画。他说："好的画应该做到两件事，即描绘人和他的内心活动，前者易，后者难。"四是反对自然主义的描写。他说："要善于从许多美的面孔上取其最好的部分。"不仅要画，更重要的是要善于思考。五是要善于听取别人的意见。他甚至说："敌人的判断往往比朋友的判断更有用。"

米开朗基罗

米开朗基罗（图2），文艺复兴盛期集雕刻家、画家、诗人、建筑家于一身的艺术大师，他在雕塑领域的贡献无与伦比。他性格执拗、精力充沛，在89年漫长生命的大部分时间里，一直顽强地

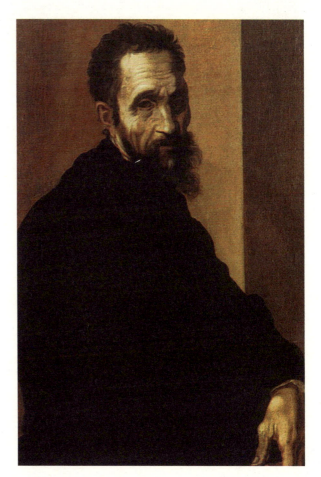

图2 米开朗基罗

工作着。他比达·芬奇和拉斐尔多活了几十年，他历尽沧桑，走着一条孤独的道路。他的作品具有戏剧般的效果、磅礴的气势和人类的悲壮，表现了独特的"巨人式的愤怒"。

米开朗基罗于1475年3月6日生于佛罗伦萨附近的卡普莱斯，父亲是当地的一个行政长官，但家庭生活并不富裕。他6岁丧母，父亲雇请了一个石工的女儿做他的乳娘，米开朗基罗便在一个石头的世界中度过了童年。他不顾父亲反对，立志学艺，13岁进入佛罗伦萨画家基尔兰达约（Ghirlandajo）的工作室，后转入圣马可修道院的美第奇庭院作学徒，在那儿他接触到了古风艺术的经典作品和一大批哲人学者，并产生了崇古思想。米开朗基罗最初本无意做一位画家，他的志向是成为一位雕刻家，并且只在意"雕"而不在意"塑"。

1496年，米开朗基罗第一次去了罗马，在那里住了五年，这期间完成了成名之作《哀悼基督》（1498—1500）。作品中，他一反传统表现圣母哀痛的模式，着意刻画她的秀美和宁静，用青春的圣母形象赞颂人文主义的理想。构图呈三角形，更增强了主题的庄重和神圣感。1501年，他返回故乡佛罗伦萨，完成了5.5米高的《大卫》雕像。当这座雕像落成时，整个佛罗伦萨城都沸腾了，人们都来瞻仰《大卫》的风姿。1505年，他应教皇尤里乌斯二世之召到罗马。1506年，因与教皇不和，他私自逃出罗马。

米开朗基罗在绘画方面最杰出的代表作是西斯廷礼拜堂的天顶画。从1508年开始，他完全是一个人苦斗，花了四年多时间才得以完成。在天顶的中间有九幅主题画，取材于《创世纪》，颇有新意。让人看了之后感觉到不是神在创世，而是人创造了这个世界，整个壁画是一曲对人类解放的庄严颂歌。天顶画完成后，拉斐尔仰视着这些呕心沥血之作不无感叹地说："米开朗基罗是用同上帝一样杰出的天才创造出这个世界。"1528年到1530年期间，他参加了保卫佛罗伦萨共和国之战，城池失陷后，他思想上十分苦闷。1535年他在西斯廷礼拜堂画《最后的审判》祭坛画，在这幅画上反映了对意大利现状的不满情绪和激愤。1564年2月18日，他逝世于罗马，享年89岁。

米开朗基罗代表了欧洲文艺复兴时期雕塑艺术的最高峰，他创作的人物雕像雄伟健壮、气魄宏大，充满了无穷的力量。他的大量作品显示了写实基础上非同寻常的理想加工，成为整个时代的典型象征。他的艺术创作受到很深的人文主义思想和宗教改革运动的影响，常常以现实主义的手法和浪漫主义的幻想，表现当时市民阶层的爱国主义和为自由而斗争的精神面貌。米开朗基罗的艺术不同于达·芬奇的充满科学的精神和哲理的思考，而是在艺术作品中倾注了自己满腔悲剧性的激情。这种悲剧性是以宏伟壮丽的形式表现出来的，他所塑造的英雄既是理想的象征又是现实的反应。这些都使他的艺术创作成为西方美术史上一座难以逾越的高峰。

米开朗基罗的艺术概括起来有以下几个特点：一是在宗教题材作品中有着鲜明的人民性特色，他描写的是穷人的宗教；二是他的作品有着强烈的时代气息，例如《大卫》的理想、《摩西》的愤怒、《奴隶》的痛苦、《夜》的悲伤等等都是那个时代的回声，从这些作品中我们可以感到那个时代的脉搏在跳动；三是米开朗基罗不同于达·芬奇和拉斐尔，这两位画家的作品由于还未经历时代的动乱，所以主要反映的是宁静与和谐，而米开朗基罗的作品反映了时代和个人思想上的矛盾，故带有悲剧色彩。米开朗基罗一生创作的作品很多，这些作品好像是一串串路标，它告诉人们，他有过向往，有过激情，更有过痛苦和悲伤。

拉斐尔

1483年4月6日，拉斐尔（图3）出生在意大利中部的乌尔比诺公国。父亲是一位宫廷诗人兼画家。乌尔比诺是一个少有纷争的小公国，从15世纪以来，形成了一种贵族化的、静谧秀美的

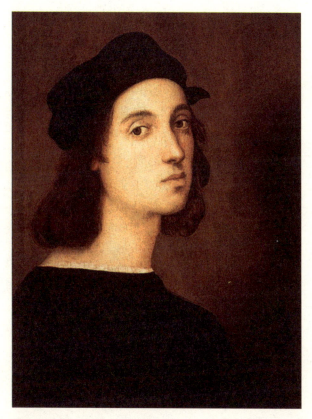

图3　拉斐尔

艺术风格。小时候，拉斐尔就通过父亲获得了艺术的熏陶。1494年，父亲去世后，他选择到父亲的老友、画家提奥·威蒂的工坊学画。提奥·威蒂是一位有品格的教师，当他发现自己对呵护学生的天才无能为力时，便主动把拉斐尔送到大画家佩鲁吉诺的工坊深造。在名师指点下，拉斐尔成长很快，17岁就获得了"匠师"的称号。1504年，他离开佩鲁吉诺的工坊，到佛罗伦萨开始独立的创作活动。

拉斐尔的天才表现为对同时代优秀成果的迅速领悟和出色运用。他把达·芬奇的绘画艺术与米开朗基罗的纪念碑式造型、恢弘的气势结合为一体，使作品充满了古典式的均衡与端庄。他的艺术一扫米开朗基罗的悲剧色彩，带上了乐观主义情调。他将宗教的虔敬和哲理的沉思蕴于和谐、秀美的艺术气质中。他对圣母主题的喜好几乎成为其性格的见证和个人风格的标志，他笔下的圣母总是散发着柔和甘美的气息。《椅中圣母》《西斯廷圣母》恬静、优美，都堪称这一题材的经典之作，大型壁画《雅典学派》历来也被看成是纪念性绘画的典范。

生活中的拉斐尔一如其艺术创作，雍容不凡而气度飘逸。虽然生命短暂（他只活了37岁），却一生春风得意，好像始终航行于风平浪静而风光无限的大海。他年纪轻轻便大红大紫，成为众人敬仰的艺术家、腰缠万贯的富翁——他是罗马一所豪宅的主人，家仆成群，弟子和助手众星捧月般地围绕在其身边。

天才的成就，引来繁重的订画任务，这是拉斐尔的光荣，也是他的悲剧，太大的名望终于把他压垮了。1520年4月1日，他病了。医生为他诊断病情以后摇着头说："您，亲爱的大师，您从年轻时候起就过着过于紧张的生活，现在受到报应了。人们都知道艺术家是一些什么都不在乎的人，他们不吝惜生命，而是让生命去燃烧。"一个星期以后的4月6日他死了。这一天，恰好也是他的生日！他死后的荣誉，将永远存在于他的作品之中，载入人类文明的史册。

二

文艺复兴三杰中，如若说达·芬奇的艺术深沉、含蓄、富有理智、充满智慧；米开朗基罗的艺术博大、雄伟、富有激情、充满力量；那么拉斐尔的艺术则是以优雅、秀逸、和谐、高度的完美为标志。

下面，我们依次对三杰的代表作（达·芬奇的《蒙娜丽莎》和《最后的晚餐》、米开朗基罗的《大卫》、拉斐尔的《西斯廷圣母》和《雅典学派》）进行解读与赏析。

我们首先来看世界上最著名的肖像画《蒙娜丽莎》（图4）。这幅画创作于1503年至1506年，尺寸为77厘米×53厘米，收藏在法国巴黎卢浮宫内，是该馆的镇馆之宝之一。

西方绘画中描绘女性的作品，至今为止还没有一幅能超过这幅画的成就，世界上没有任何一件艺术品能像这幅画那样誉满全球，同时引来各

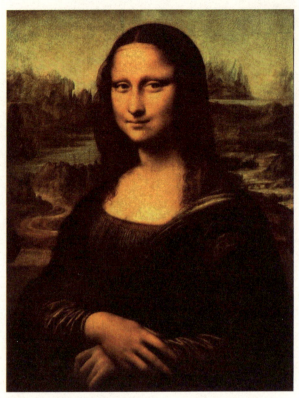

图4 达·芬奇《蒙娜丽莎》

式各样的说法和评价。不只它本身具有无比的魅力，就是关于它的创作背景、创作方法、创作技巧、使用材料等等，也都有着各式各样非常富有传奇色彩的传说。尽管这幅画所有的细节均已被研究者反复探索，已无秘密可言，但仍有后来者为它发狂，可见人类绘画经典名作的巨大魅力！它是法国卢浮宫中唯一有着特殊"保卫"措施的作品。到巴黎卢浮宫的人，时间再紧也绝不会放弃欣赏这幅作品的机会。

达·芬奇的这幅旷世名作，可以尝试着从思想性、真实性、空间感、形式美等四个方面来欣赏。

《蒙娜丽莎》产生于意大利文艺复兴盛期，当时正是人类历史上一个文化蓬勃发展的时代，新兴的资产阶级以人文主义为思想武器，热烈肯定现实生活，赞美人性的崇高，主张追求精神与物质的幸福与快乐。文艺复兴的到来使神从神坛上走下来，成为有血有肉、有情有欲的人，这一作品作为这一新时代的标志而载入史册。

据说这幅画是以佛罗伦莎银行家佐贡多的妻子为原型（最新的研究也有另外的说法，《蒙娜丽莎》的身份之谜下文还有介绍）画成的，但它却超越了纯粹肖像的范畴，而成为了对中世纪宗教禁欲主义进行宣战的一种典型形象。画家赋予人物形象满怀乐观和希望的表情，并以欢乐与爱慕的心情看待现实世界，这本身具有反封建的意义。主人公坦然而神秘的微笑，充满生命气息的肌肤，柔嫩而富有表情的双手，配合着幻想的风景，穿越时空，引人遐想。与其说画家再现了一位现实生活中的美丽女子，不如说是对自己心目中女性美的表现。

人们从画面上看到的蒙娜丽莎的微笑，是一种心安理得的自信和乐观从容的气度。这一点，正是那个经过漫长的中世纪的黑暗，人们从基督教神学的重压下觉醒过来，去追求新生活的时代特征。蒙娜丽莎脸上的微笑，显示出了她的温雅、高尚和愉快，传达了一种富足、充实、恬静的心情和对新世界、新生活的欢欣和喜悦。我国著名翻译家傅雷说，这"脸上的一切线条中，似乎都有这微笑的余音和回响"。画中的蒙娜丽莎，没有丝毫的怀疑和恐惧，没有中世纪画家笔下人物的呆板、僵冷和对世界充满恐惧的踪影，也不像中世纪画像中那种作为神的奴仆的毫无生机的人，蒙娜丽莎是一个充满着青春和生命力的有血有肉的形象。达·芬奇用他的"蒙娜丽莎"，展示了那个伟大时代的人们新的精神风貌，揭示了人们对新生活的向往、乐观与自信，同时，也表达了他对解脱神的枷锁后的人以及人的美的热情赞颂。蒙娜丽莎的微笑，使这一人物形象有了无限深广的意境。无论是其自身和谐的诗意，还是其深厚广博的社会学、历史学涵义，都达到了无与伦比的高度。从这一点来说，蒙娜丽莎的微笑，也是一曲千古绝唱。达·芬奇说眼睛是灵魂的窗户，透过眼睛可以窥测到人物的全部内心世界。她的微笑，她的眼神，显示的是新兴资产阶级的自信，宣告的是神权的覆灭，迎来的是一个崭新的世纪，这就是这幅画的思想性。

其次是真实性。达·芬奇为了表现真实形象，曾亲手解剖男女尸体30余具，并从生理学出发，

探索隐藏在皮肤下面的脸部肌肉的微笑状态,研究人在轻松愉快时的心理变化与反应过程。从蒙娜丽莎形象上看,画家着力于人物的脸、胸、和手部,她的脸颊隐现两个酒窝,嘴角微皱,极其自然的双唇传达出会心的微笑,仿佛"风乍起,吹皱一池春水",她那袒露的胸脯,有着妇女细腻皮肤的质感,显示出健康的生机勃勃的女性美;她那富于表情的双手,柔嫩丰满,手指纤长,完全符合解剖结构,被誉为美术史上最美的一只手。

第三为空间感。画面上,达·芬奇把蒙娜丽莎置于像临近黄昏时的柔和多层次的光影中,使画面产生一种特有的朦胧的美感,同时采用"空气透视法",将起伏的山峰、蜿蜒的小径,潺潺的流水等景物笼罩在缥缥缈缈的氛围中,渐渐隐没于天边,从而构成了情景交融、以景抒情的意境。这种由达·芬奇创立的"空气透视法",将再现自然的绘画艺术引向了更宽广的道路。

最后是形式美。在构图上,这幅作品一反在此以前人物画那种刻板、冷涩的布局和把人物描绘得与环境无关、情绪紧张、低沉忧虑的模式,而是给予人物生理和心理双方面的活力,奠定了人文主义肖像画的不朽地位。为了加强对人物时代特征的明确表现,达·芬奇突破中世纪教会认为腹部以后为情欲故而禁止人物肖像画到腹部以下的荒谬规定,把人物画到了腹部以下,代之以正面的胸像构图,对中世纪观点公开表示出对抗。这种金字塔形的构图,透视点略微上升,给人以严谨、均衡和稳定的感觉。

总之,《蒙娜丽莎》表现了时代的巨大思想蕴涵和艺术造诣的惊人深度。在蒙娜丽莎身上,理性的原则和高度的诗意、崇高的精神和生动的肉体、情感和理智、科学和艺术,都和谐而完美地统一在了一起,这正是文艺复兴时期人的完整的形象,是人类历史进程中出现的一个全面发展的杰出范例。因而,几个世纪以来,人们对它永恒的魅力怀有持续不减的热情。达·芬奇画成这幅画后,一直将其这幅画带在身边,视为珍藏品。直到他死后,才为法兰西国王弗朗西斯一世所收藏。

达·芬奇的另一代表作是《最后的晚餐》(图5)。这是一幅长910厘米,宽420厘米的大型湿壁画,是1495年至1498年间达·芬奇为米兰圣玛丽亚

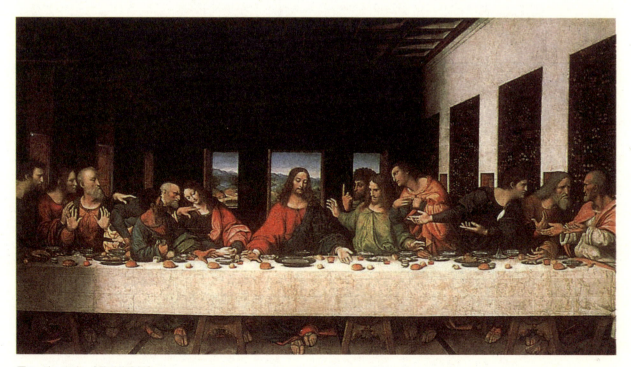

图5 达·芬奇 《最后的晚餐》

修道院的餐厅所绘的。这一阶段，达·芬奇的科学研究和艺术创作进入成熟和繁荣时期。

这个基督教传说中最重要的故事，不少名画家都画过，但在刻画人物上都缺乏个性，更缺乏人物间的心理冲突，没有展开故事的戏剧性。而达·芬奇这幅画，克服了以往诸画家在这个题材上所存在的缺点，从构图、人物组织、活动、性格、情感和心理反应等特征上，大大深化了故事的寓意，通过耶稣与犹大的冲突反映出人类的正义与邪恶之间的对立。他对画面的处理在当时具有深刻的现实意义，使正直的文艺复兴时期的意大利人，都看到了光明与黑暗斗争的缩影。

画的题材是一个出自于《圣经》中的故事：基督耶稣预知他已经被一位门徒出卖并不久将被处死，于是当他与自己的十二个门徒共进最后一次晚餐时，他说道："你们之中有一个人出卖了我。"这句话犹如一块巨石投入水中，立刻引起众门徒内心的波澜。画家精妙地刻画出餐桌上这一特定瞬间的情景。画面中，耶稣居中，神情是平静、坦然的，略带有一丝的悲悯，他正摊开双臂，似乎在表示：无非如此，一切都在预料中！十二位门徒，分居于耶稣的两边，恰好构成四个小组，每组三人，各有各的表情神态。从画面的右端开始，秃顶的西门展开双手，像在对倾耳谛听的达太讲："这是从何说起？"马太随着达太也倾向西门，可是却将双臂四伸指向耶稣，似乎在问："真的有人敢出卖老师？"年轻的腓力双手按胸，向老师保证："我决不会干这种事！"老雅各惊呼着撑开双臂，无意中将杯子带翻。他身后的多马竖起一个手指问老师："真有这样一个人？"耶稣的另一边，温柔的约翰靠向后边听彼得的问话。彼得左手按在他的肩上，弯曲的右手还紧握一把餐刀，使人想起后来他挥舞刀剑不许人们逮捕基督的暴烈性格；在彼得胸前，犹大紧靠在桌边，恐惧中仰向后方，右手不自觉地握住他出卖老师而获得的一袋金币。左端最后一组，年老的安得烈举起双手，像是说："大家镇定些！"小雅各像是在附和他，同时将左手从背后伸向彼得，制止他急中生乱；最后，年轻而雄健的巴多罗米奥却忍不住从座位上站起来，俯身凝视事态的发展。《最后的晚餐》中人物，从左至右依次为巴多罗米奥、小雅各、安德烈、犹大、彼得、约翰、耶稣、多马、老雅各、腓力、马太、达太、西门（图6）。

达·芬奇在创作这幅画时，态度极为认真严肃，尤其对基督和犹大这两个人物面部的创作，一直进展很慢。修道院的院长常常见达·芬奇在

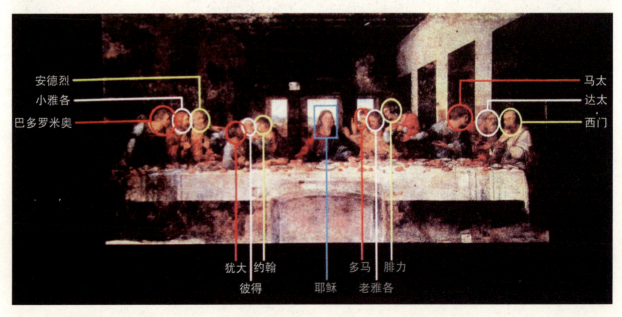

图6 《最后的晚餐》人物位置图

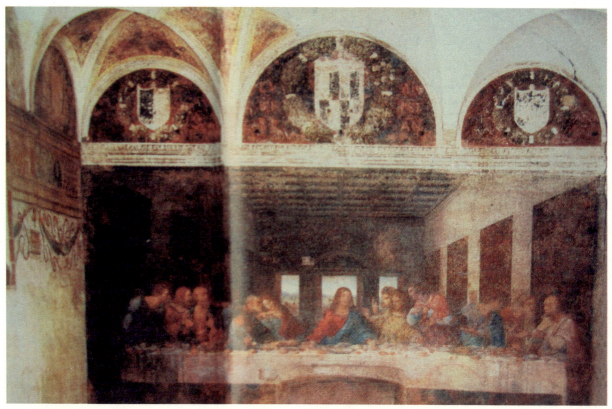

图7 《最后的晚餐》的周边环境

画前只是沉思并不动手,他就秘密地向米兰大公报告,说画家在怠工。后来,达·芬奇就毫不客气地照着这位告密者的形象画了叛徒犹大。当这幅画完工后,米兰大公观看时一下子就认出了修道院院长的尊容,他只好无可奈何地说:"让他永远留在这张桌子后边吧!"

这看似风平浪静却又惊心动魄的一切,均发生在这幅伟大的作品之中,但每次当我们欣赏它时,都会从门徒的感情与性格中获得新的含义。

文艺复兴时期的一些宗教画与其说是宣传教义,倒不如说是在宣传人间的正义更为贴切,在这幅画上就表现了正义与邪恶的斗争。这幅举世闻名的作品将神圣的宗教仪式演绎成一场人类的悲剧。达·芬奇习惯用人的情感和理性态度来处理题材,哪怕这种题材在别人心中是何等神圣。正因为他以沟通人的情感的方式表现了这场圣餐,反而从情感上加深了其宗教意义。

这幅画的构图,充分体现了"多样统一"这一形式美的法则。画中的人物,不仅神态各异、充分个性化,而且相互之间形成有机的联系,有相对的分散,又有集中,严整中有变化。画面上下左右大量的规整直线,增强了庄严肃穆的气氛。特别是房顶、窗户、餐桌、地面的透视线都向耶稣集中,消失点正在耶稣身上,突出了他"视觉中心"地位。尤为巧妙的是,画中的透视线与修道院餐厅建筑的实际的透视线相衔接,使得在餐厅里吃饭的僧侣和信徒们,常常感到是和画中人一起用餐。遥想多米尼加教派的苦修士们,每每坐到餐桌前,耶稣意味深长的话语就未免响起。《最后的晚餐》的确达到了这样的效果,一个真实的餐室,向着神圣的时空无限地延伸了。《最后的晚餐》的周边环境,如图7所示。

画家如此费尽心机地创作,不仅仅是为了要画好一节圣经故事,他要通过犹大的叛变与正义人们的精神反应来隐喻人间的善恶斗争。作为一位伟大的人文主义艺术家,达·芬奇的民主主义立场在意大利资产阶级上升时期是坚定的。事实也证明,他的《最后的晚餐》一直在鼓舞着世界

人民为反对邪恶的势力而斗争。

这幅大型壁画，由于采用油胶混合画法，容易剥落，加上米兰气候潮湿，二氧化硫与湿空气接触，变成硫酸，逐渐褪色霉坏。这座建筑在拿破仑一世时曾遭军队的破坏，二次世界大战期间，又被英、美军队炮击，致使这幅壁画已破损不堪。为了抢救这幅名画，目前有关方面正试图用现代科技手段进行抢救性修复。

让我们还是回到《蒙娜丽莎》上来。众所周知，《蒙娜丽莎》可谓是人类艺术史上最受珍视、知名度最高的一件艺术品，与之有关的各式各样的富有传奇色彩的沧桑、轶闻，应有尽有、耐人寻味。

据联合国教科文组织统计，截至目前，全世界先后已有200多部研究这帧名画的专著问世。仅西班牙、英国、法国就有几十名学者在殚精竭虑、年复一年地探讨《蒙娜丽莎》的神秘之笑。这帧被世人视为奥秘、神奇的画卷，现被法国国立美术博物馆收藏，悬挂在卢浮宫的一间正方形大厅内。它一直以其独有的魅力，吸引着来自四面八方的人们。那些来自世界各地的观光客，就算连达·芬奇是何许人也说不上来，仍然会兴冲冲地排队买票，争睹《蒙娜丽莎》这名身份不详的神秘女子的微笑。

达·芬奇的《蒙娜丽莎》画的到底是谁？新的研究认为至今仍是一个未解之谜。全世界现在所使用的名字，据说要追溯到意大利文艺复兴时期的美术史家瓦萨里那里，他第一个指认出画中人是意大利佛罗伦萨一位丝绸商（也有资料说是银行家）的妻子，因为这幅画还有另外一个以这位丝绸商的姓氏命名的名字《吉奥孔达夫人》。不过，这也许只是个误会，根据其他文献记载，达·芬奇只给吉奥孔达本人画过像而没有给他的夫人画过。而且更具讽刺意味的是，为《蒙娜丽莎》命名的瓦萨里其实从未见到过原作。此外，也有人推测画中人是勃艮第公爵，相当于今天的法国国王，路易十二的夫人，因为路易十二是达·芬奇的实际赞助者。这些都已经无法准确考证了，但可以肯定的是，无论画中人是谁，达·芬奇都

花了至少四年的时间来完成它，并终生将这幅画珍藏在身边。这或许表明，《蒙娜丽莎》原本并没有现实的模特，也不是一项受人委托的订单，而只是一件达·芬奇本人的创作，在这件作品中，他努力去实现自己在以往表现天使、圣徒与圣母等女子形象时曾经追求过的所有理想。

1794年，法国共和国政府把原为皇宫建筑的卢浮宫辟为美术馆，这件充满神秘色彩的旷世杰作和无数"国宝级"的美术品一起进驻艺术圣殿，每年为巴黎吸引来数以百万计的参观人潮。

在卢浮宫原来安置《蒙娜丽莎》画的长廊一角，慕名而来的参观者摩肩接踵，使得地毯都被踏秃了毛，聚集在一起的朝圣者往往造成严重的通道阻塞。为它安排新居时，如何同时容纳更多的参观人潮成了最重要的考虑项目之一。

新的画框百分之百密闭，温度长年维持在68华氏度，湿度则调在50%—55%。由于这幅画是画在白杨木板上，因此各种光线对作品本身的可能伤害也都在考虑范围之内，新的外框已经过特别处理。

在1794年进驻卢浮宫之后，《蒙娜丽莎》鲜少出外旅行。但是，别忘了1911年8月下旬直至1914年中的那段藏匿期，这在它的生命史上可是一件非同寻常的大事。

1911年8月23日，巴黎的多家早报披露了名画《蒙娜丽莎》从卢浮宫被偷走，整个世界被震惊了。"死"画讣文及连篇累牍的后续性报道，反映了全球人民对此事件的关注。事发之后，所有准备从法国起航的船只都受到最严密的搜查，各种小道消息不胫而走。纷至沓来的报告反映，被盗的艺术品已在美国、日本、阿根廷和德国等地被发现。巴黎的星相学家、通灵者和具有特异功能的人都被警政单位找来协助寻找窝藏名画的地点，其中有一人断言，《蒙娜丽莎》就藏在巴黎市政厅附近。

的确，《蒙娜丽莎》当时并未离开巴黎。窃贼利用警方的愚昧心理，使得事情进行得十分顺利。他们行窃的目的不是为了盗卖名画，他们真

正的意图是利用名画失窃所引起的舆论效果，到美国卖掉在巴黎精心制作的 6 幅赝品。事件的背后，隐藏着一幕人间悲喜剧。

这次阴谋的策划者是个叫做马奎斯的阿根廷世家子弟。这个穷困潦倒的名门之后，靠着向南美富有的寡妇兜售名画仿作来维持生活，但是这个"金矿"已被他挖完。1910 年，他来到巴黎，请从事过古画修复的艺术家伊夫·肖德龙复制了 6 幅《蒙娜丽莎》。他同时结识了为卢浮宫《蒙娜丽莎》制作玻璃框的工人佩鲁吉亚。这个工匠是来自意大利的移民，崇尚财富，可以为发财而不择手段。

马奎斯把整个计划对佩鲁吉亚作了详细的解释，经过多次商讨之后，在马奎斯的指挥下，佩鲁吉亚和另外两个同谋于 1911 年 8 月 20 日采取了行动。当晚他们藏身在卢浮宫画廊外的一间库房里，隔日早晨，三人混在卢浮宫的工作人员当中进入展览厅，不到一个小时，那幅装订在木镶板上的名画就被一件工作服罩着，经过巴黎大街带到藏匿地点。直到 22 日下午，《蒙娜丽莎》的失窃才被发现。

名画失窃之前，肖德龙所作的 6 幅仿作已经运到美国，在长袖善舞的马奎斯的奔走下，每幅赝品都被当成原作，各以 30 万美元的价格卖给 6 位既贪婪又头脑简单的美国富豪。传说 6 位买主当中包括美国金融界的女强人 J·P. 摩根。每位买主都保持沉默，同时为拥有了那幅旷世杰作而沾沾自喜。为了避免卷入犯罪漩涡，他们都不愿意找专家进行鉴定以辨真伪。

两年后，《蒙娜丽莎》的原作已随着一心抱着发财梦的佩鲁吉亚到了意大利的佛罗伦萨。他打算以 10 万美元的价格脱手，将它卖给一位因房地产而致富的当地商人，结果却被一名意大利博物馆管理员发现并报了警。意大利法院判处佩鲁吉亚不到一年的监禁。1914 年，《蒙娜丽莎》从意大利回到巴黎，被悬放在国家艺廊的防弹玻璃画框中，四周布满警报器。开馆的时间，由 4 名卫兵分两侧庄严护卫。

《蒙娜丽莎》原尺寸为 77×53 厘米，它不是国际统一的人物画的标准尺寸，也不是画在油画上的，它和它的创造者经历不凡，饱尝了酸甜苦辣。1515 年至 1544 年，法国国王法兰西斯一世率领法国封建主越过阿尔卑斯山，对毗连的意大利进行了劫掠性的远征。法兰西斯一世曾 4 次派人高价向达·芬奇购买《蒙娜丽莎》，但均遭婉言拒绝。1518 年，念念不忘《蒙娜丽莎》的法兰西斯一世第 5 次派出心腹，去达·芬奇寓居地——法国圣克卢，软硬兼施，出价 3 万枚金币，向病榻上的绘画大师收购此画。但达·芬奇不忍心与自己的得意之作分离，他移身下床，向买画人说明不卖的缘由，跪求宽待，这才免遭杀身之祸。随后，达·芬奇便隐姓埋名，拖着病体漂泊流离；次年便与世长辞了。

6 年后，几经辗转的《蒙娜丽莎》终于返回故乡，被意大利米兰市博物馆收藏。后来，法国国王路易十三又成了此画的主人。这位国王将它悬挂于"家训堂"，命令女儿整天模仿画面上的笑容。

拿破仑则将《蒙娜丽莎》挂在卧室之内，每日早晚独自欣赏多次；有时面对画中人竟然伫立一天半日，入迷得忘却一切。

法国已故总统戴高乐遇到棘手问题或心绪不宁时，便驱车前往卢浮宫赏画。令人难以置信的是，当他从《蒙娜丽莎》展厅走出来时，原先的烦恼早已荡然无存，显得满面春风。

1969 年 6 月末出任法国总统的乔治·蓬皮杜，也是个《蒙娜丽莎》迷。他说："我常常无法克制对《蒙娜丽莎》的心驰神往之情，就像家兔迷上了蟒蛇一样。"

19 世纪以来，《蒙娜丽莎》已经收到从全球各个角落寄来的"求爱信"7 200 余封，法国有关部门正在整理这些情书，力争早日付梓。

《蒙娜丽莎》每半年就要去科研部门"检查身体"。启程时，30 辆警车左右压队，200 余名荷枪实弹的彪形大汉前呼后拥，一派凛凛威风。

平时的《蒙娜丽莎》展厅，昼夜戒备森严。

然而歹徒并未因此罢休，仅1897年至1991年就连续发生4起盗窃案，均未得逞。

全世界已有假《蒙娜丽莎》200多幅。英国前首相撒切尔夫人就收藏了4幅，她说："我实在太喜欢《蒙娜丽莎》了，但它又是一件孤品，所以只得以赝品自娱。"

法国人将1911年8月21《蒙娜丽莎》的失踪视为国难。法国成立数以百计的侦缉小组，连续作战一年多，在法国与安道尔交界处的迪莫特镇找到了这幅被法兰西人看成偶像的画。为此，法国城乡的各种商品削价40%，以示庆贺。

深居简出的《蒙娜丽莎》曾4次涉足异邦，每次都出尽风头，荣耀无比。1951年4月，它在西班牙受到了国家元首或政府首脑级别的隆重礼遇，西班牙国家元首佛朗哥亲临机场拜画，20万马德里市民化装成堂·吉诃德载歌载舞夹道欢迎。1954年10月，英国首相丘吉尔派出6架专机和300名礼仪小姐，将它从巴黎接到伦敦；法国也礼尚往来，破例允许丘吉尔用手指抚摸此画3次，但规定首相的手指必须反复洗刷和严格消毒。

1963年6月，此画在美国华盛顿展出，保安人员有4万多，每个参观者要经过6道哨卡，接受各种仪器的检查。1974年5月，此画在日本东京展出，每个参观者只准在画前站9秒钟。1993年，《蒙娜丽莎》要周游欧共体的一些成员国，为确保途中安全，法国为此设计制造了一只别具一格的贮藏箱，它既能防火、防水、防砍、防霉，又能抗重压、能呼救、能自动报警。

特别值得一提的是，2013年，中法文化交流年，两国政府举办艺术交流活动，达·芬奇的一幅自画像原作千里迢迢来到了中国山东美术馆，笔者十分荣幸地亲眼目睹了大师的真迹，图8是从美术馆现场拍摄的图片。

接下来让我们用心聆听达·芬奇的经典名言，这些话，无论对我们从艺还是做人，都会有明确的指引和深刻的启迪作用。

眼睛是心灵的窗户。

勤劳一日，可得一夜安眠；勤劳一生，可得

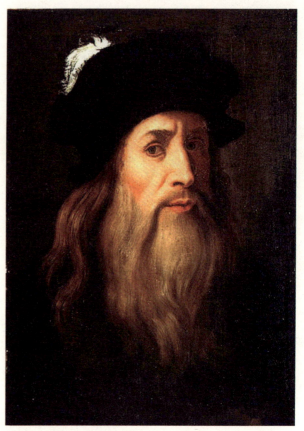

图8 达·芬奇 《自画像》

幸福长眠。

无论掌握哪一种知识对智力都是有用的，它会把无用的东西抛开而把好的东西保留住。

趁年轻少壮去探求知识吧，它将弥补由于年老而带来的亏损。智慧乃是老年的精神的养料，所以年轻时应该努力，这样年老时才不至于空虚。

水若停滞即失其纯洁，心不活动精气立消。

愚昧将使你达不到任何成果，并在失望和忧郁之中自暴自弃。

热爱实践而又不讲求科学的人，就好像一个水手进了一只没有舵或罗盘的船，他从来不肯定他往哪里走。

人的智慧不用就会枯萎。

你如果要做一个艺术家，你要牢记：必须开拓你的胸襟，务使心如明镜，能够照见一切事物，一切色彩。

一幅画中最白的地方要像宝石那样可贵。

微少的知识使人骄傲，丰富的知识使人谦虚。所以空心的禾穗高傲地仰头向天，而充实的禾穗

则低头向着大地，向着他的母亲。

三

《大卫像》（图9）就是伟大的雕塑家米开朗基罗的代表作，创作于公元1501年8月至1504年4月之间，现收藏于佛罗伦萨美术学院。这尊雕像被认为是西方美术史上最值得夸耀的男性人体雕像之一。像高2.5米，连基座高5.5米，用整块大理石雕成。

1501年，米开朗基罗回到佛罗伦萨，一块闲置了数十年的巨型大理石引起了他的注意。在这块巨石中，他仿佛看到了基督教传说中的少年英雄大卫的形象，便产生了创作冲动，最终创造出了这尊雕像。自古以来，用整块石料雕凿如此巨大尺寸的雕像，还未曾有过。借此，米开朗基罗实践了他对雕塑的一个著名见解："雕塑，就是解放囚禁在石头中的生命。"

大卫，据圣经《旧约全书》中所载，是以色列国的一个少年牧童，由于他勇敢杀敌，为国建立了奇功，遂成为以色列国的首领。在基督教教义里，大卫是作为爱国的英雄来记述的。用艺术再现传说中古代以色列的大卫王，这在前期的雕塑与绘画中已出现过。过去的艺术家塑造或描绘的大卫是个英俊少年，多半是表现他取得胜利时的情景，如大卫割下了敌人的巨头、大卫持剑把敌人首级踩于脚下等。

米开朗基罗并没有把大卫塑成一个牧羊少年，而是赋予这个形象以新的内容，把他雕成一个青年壮士的形象，在他的身上寄托着人类美好的理想。他不再是圣经里的大卫，而是市民英雄的化身，这个新的大卫不仅英勇地保卫共和制度，并且还公正地管理佛罗伦萨这个城市。米开朗基罗塑造的大卫，美而健壮，具有一副真正的男人的体魄；他被放到了激战前夕，紧张的肌肉和关节、暴突的血管被有意夸大，它们调集着人的意志和力量。大卫用左手紧握投石器，上举齐肩，左足向前跨出一步，扭头向左，用蔑视的眼光注视着对手，愤怒的能量正在静默中积聚，动作即将飞旋而出，创造了一个随时准备迎接来犯之敌的勇士形象，雕像充分体现出一种顽强、坚定和正义的精神气质。把大卫作为保卫城市共和的一名青年战士的典型来塑造，正反映了米开朗基罗的政治理想。为了使雕像在台座上显得雄伟壮观，米开朗基罗有意放大了头部和两臂。这样，观者的仰视角度，在视觉上显得坚挺有力。

雕像完成后，放置在什么地方成了当时热烈讨论的话题。佛罗伦萨政府为此特设了一个委员会，邀请许多著名艺术家（也包括达·芬奇）来参加讨论。最后还是按米开朗基罗本人的意见，

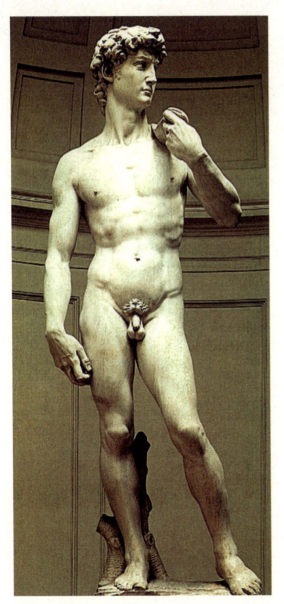

图9 米开朗基罗 《大卫像》

决定放在市正厅的门前（为便于保存，现已将原作移藏在佛罗伦萨美术学院内，原来市政厅的门前安放了一尊同样的复制品）。后人一直把这尊历史名作视为保卫祖国、提高警惕的艺术纪念碑，作为城市的保卫者的象征，鼓舞和教育着世世代代前来瞻仰的各国人民。

米开朗基罗认为，肉体是精神的囚笼。他的雕刻作品似乎总是在表现精神从肉体中解放出来的不平凡的历程，强大的体魄反衬着充满磨难的灵魂，那一个个刚刚脱离石头的生命，外表平静，内心狂躁，带着巨人式的愤怒，流露出对力度之美的强烈渴求。雕刻家以这种特殊的方式诠释了基督教精神。

米开朗基罗创作这尊雕像时，还不到30岁，但他的艺术风格已趋于成熟。在雕塑家的行列中，他已被公认为是艺术大师了。他的雕像大部分都是表现健美人体的。这是文艺复兴时期一种人文主义思想的表现特点。人们刚从黑暗的中世纪桎梏下解脱出来，充分认识到人在改造世界中的巨大力量，赞美人体的美，是对古代希腊艺术的一种"复兴"。其实，它的更深刻意义在于反对宗教的虚伪，重视人及其现实的力量，这是在思想解放运动上的一种反映。而米开朗基罗由于深刻感受到意大利政治的动荡，他的苦闷与精神意志往往只能在自己的雕像中得到最深刻的发挥。人体是最能表现内在力量的形式，他要赋予大理石以新的生命，必须向它灌注一种属于人的肉体的力量，使它具有精神的象征性。这件作品与达·芬奇《蒙娜丽莎》和拉斐尔《西斯廷圣母》一样都是人类的壮丽颂歌，具有理想化的特色，闪耀着人文主义的思想光辉。

大型祭坛画《西斯廷圣母》（图10）是拉斐尔最成功的一幅圣母像，是他怀着虔诚的心情谱写的一曲圣母赞歌。在这幅画中，拉斐尔一反传统手法采取了一系列新的表现手段，让人们从运动的观点和运动的感觉来观察圣母下凡。从构图来看，这幅画最显著的特点是稳定的安详感和旋律般的运动感。艺术史家高度评价这一杰作可与

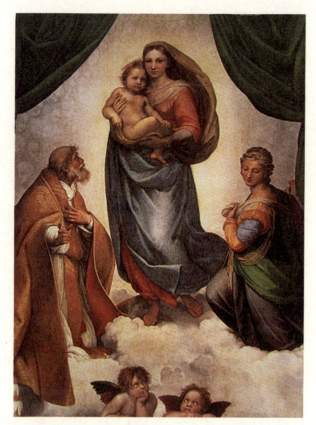

图10 拉斐尔 《西斯廷圣母》

《蒙娜丽莎》媲美，都是人类文化艺术宝库中的稀世瑰宝。

圣母像是拉斐尔一生中反复表现的主题。在拉斐尔过去创造的圣母中，总是极力追求美丽、幸福、完好无缺、更多地具有母亲和情人的精神气质和形象。而《西斯廷圣母》是在更高的起点上塑造了一个平凡而又伟大的母亲形象，她为了人类美好的未来，献出了自己唯一的儿子。13世纪意大利伟大诗人但丁对这位天神降临人间的女王唱出了至尊至敬的赞歌：她走着，一边在倾听颂扬，身上放射着福祉的温和之光；仿佛天上的精灵，化身出现于尘壤。

这幅画没有丝毫艺术上的虚伪和造作，只有惊人的朴素，单纯中见深奥。画面像一个舞台，当帷幕拉开时，圣母脚踩云端，神风徐徐送她而来。我们仿佛听见教堂的音乐，从海上和天边，四面八方响起。代表人间权威的统治者教皇西斯廷二世，身披华贵的教皇圣袍，取下桂冠，虔诚地欢迎圣母驾临人间。圣母的另一侧是圣女渥瓦

拉,她代表着平民百姓来迎驾,她的形象妩媚动人,沉浸在深思之中。她转过头,怀着母性的仁慈俯视着小天使,仿佛同他们分享着思想的隐秘,这是拉斐尔的画中最美的一部分。人们忍不住追随小天使向上的目光,最终与圣母相遇,这是目光和心灵的汇合,圣母的塑造是全画的中心。从天而降的圣母出现在我们的面前,初看丝毫不觉其动,但是当我们注目凝视时,仿佛她正向你走来,她年轻美丽的面孔庄重、平和,细看那颤动的双唇,仿佛听到圣母的祝福。这些圣母像的背景都作了田园牧歌式的处理,梦幻而恬静。拉斐尔通过这个众所周知的宗教人物,创造出了理想美的典型。

除了恬静、优美的圣母画,拉斐尔还有大幅制的作品。他的壁画历来被看成是纪念性绘画的经典之作,出自画家天性的优美结合着纪念性的宏伟展现在这些作品中,创造出恢弘的气势。梵蒂冈宫签字大厅留下的天顶画和立面壁画特别能代表拉斐尔的壁画成就。这是1509年应朱诺二世之邀画下的。其中立面壁画分别象征神学、哲学、法律、诗学四大主题,其中又以哲学主题的《雅典学派》(图11)最为世人熟悉。

这幅长620厘米,高228厘米的大型壁画,是拉斐尔在1509年至1510年间绘制的。壁画虚拟了一场类似于古希腊雅典学派哲学家聚集一堂进行自由讨论的盛况,把来自不同时代、不同民族、不同地域、不同学派的杰出学者、思想家浓缩到了一个逼真若幻的画面内,使他们超越时空,得以复活。雄伟庄丽的大厅里,群贤毕至,群星璀璨,洋溢着百家争鸣的气氛,凝聚着人类天才

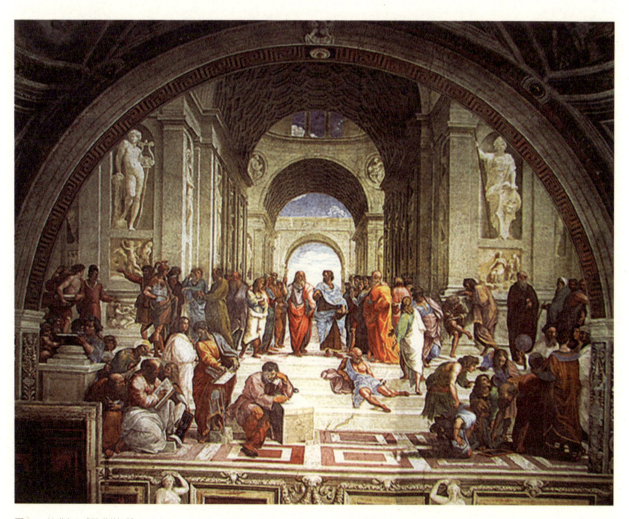

图11 拉斐尔 《雅典学派》

智慧的精华。

古希腊哲学家柏拉图和亚里士多德的形象，构成了这个盛大场面的视觉中心。俩人从建筑物深处朝观众走来，也从遥远的历史中走来，他们一边走一边进行激烈争论。柏拉图指着天，亚里士多德指着地，这一上一下对立的手势，表现了师生二人在思想上的原则性分歧。围绕这两位大哲学家画了50多个学者名人，各具身份和个性特征，他们代表着古代文明中七种自由学术：即语法、修辞、逻辑、数学、几何、音乐、天文等。这些人物围绕着这两位智者分列两旁，动态与表情均从他们这里出发，又彼此传递。有的人在倾听、有的人在表达自己的看法、有的人在思考，从心理上和形态上双向地构成呼应关系。画幅左面一组的中心人物，是身着长袍，面向右转，打着手势在阐述自己的哲学观点的苏格拉底；下面身披白色斗篷，侧转头冷眼看着这个世界的青年人，是画家故乡乌尔比诺大公弗朗西斯柯；大公身后坐在台阶上专心写作的秃顶老者，是大数学家毕达哥拉斯，身边的少年在木板上写着"和谐"和数学比例图；身后上了年纪的老人，聚精会神地注视毕达哥拉斯的论证，准备随时记录下来；那个身子前倾伸首观看，扎着白头巾的人，据说是回教学者阿维洛依；画面左下角趴在柱墩上、戴着桂冠正在专心书写的人，有人定为语法大师伊壁鸠鲁；画中前景侧坐台阶、左手托面、边沉思边写作的人，是唯物主义哲学家德谟克利特；他身后站着一位转首向着毕达哥拉斯的人，他一手指着书本，好像在证明什么，他就是修辞学家圣诺克利特斯。画面中心显眼处的台阶上横躺着一位半裸老人，他是犬儒学派的哲学家狄奥根尼，这个学派主张除了自然需要之外，其他一切都是无足轻重的，所以这位学者平时只穿一点破衣遮体，住在一只破木箱里。画的右半部分又分几组。前景主体一组的中心人物是一位老者，他是几何学家阿基米德，他正弯腰用圆规在一块石板上作几何图，引来几位年轻学者的兴趣；阿基米德后面那个背向观众手持天文仪的人，是天文学家托勒密；对面的长胡子老人是梵蒂冈教廷艺术总监、拉斐尔的同乡勃拉曼特；那个身穿白袍头戴小帽的是画家索多玛；在索多玛后面的只微露半个头颈，头戴深色圆形软帽的青年，就是画家拉斐尔本人。文艺复兴时期的画家最善于在画中描绘自己崇敬或诅咒的人，也爱将自己画到画中，借以表明自己对画中事件的态度，或代表签名把自己画进历史题材内，这是当时画家们喜用的表现方式，只是拉斐尔留给自己的位置太少了点。

有研究推断说，德拉克洛瓦的《自由引导人民》中女神右侧那个身穿黑上衣戴高筒帽的大学生就是画家本人；而在东方，这样的例子也不鲜见，徐悲鸿先生的成名大作《田横五百士》中，中间穿黄衣者也是画家自己。

这幅壁画拉斐尔巧妙地利用拱形作为画面的自然画框，背景是以勃拉曼特设计的圣彼得教堂作装饰，两边作对称呼应，画中人物好像是从长长的、高大过廊走出来，透视又使画面呈现高大深远。建筑物的廊柱直线和人物动态的曲线相交融，产生画面情境柔中有刚，加之神像立两旁（建筑物左右两侧的壁龛里，分别供立着音乐之神阿波罗雕像和智慧女神雅典娜雕像），使画中充满深层的古典文化气息。台阶也起到了重要的构图作用，使众多人物组合主次、前后有序、真实、生动、活泼，画面将观赏者带进先哲们的行列。这宏大的场面，众多的人物，生动的姿态表情，具有肖像性人物的个性刻画，布局的和谐、变化且统一的节奏，可谓把绘画创作发展到文艺复兴时期的顶峰。

作品规模巨大、气氛热烈，超越了时空的限制，形象地还原了一个思想的时代在辩驳中获得真理的途径，表达了作者的人文主义思想，彰显了人类对智慧和真理的追求，以及对过去文明的赞颂，对未来发展的向往。该作品不仅出色地显示了拉斐尔的肖像画才能，而且发挥了他所擅长的空间构成的技巧。他对每一个人物的所长与性格作了精心的思考，其阵容之可观，只有米开朗基罗的天顶画（图12）才可与它媲美，体现了他

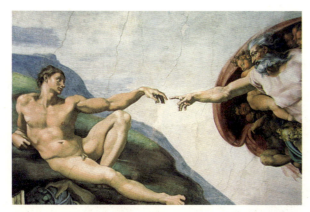

图12 米开朗基罗 《创世纪》局部

驾驭宏大场面的能力。欣赏这幅巨作，如同进入人类文明博大精深的思想世界。

1508年至1512年间，应朱诺二世之邀请，米开朗基罗为西斯廷教堂创造了天顶画《创世纪》，据说这是欧洲16世纪效果最强烈的绘画作品。画家将天顶设想为一个虚拟的建筑结构，与实际的壁柱、肋拱和窗户相连。整幅画从屋顶一直延伸到与墙面相接的弯曲部分，共分为三个层次：最下面画耶稣的祖先；第二层画预言者和女巫，他们交替出现，预示基督降生；最上层则是上帝创世的伟大杰作，万物初始，耶和华拨开原始混沌，创造日月，划分水陆，然后创造亚当。当夏娃刚被造出来，接着就是二人禁不住蛇的蛊惑，偷吃禁果而被逐出乐园。最后三个画面，讲述诺亚的故事。这组壁画的强烈效果不是出于色彩，而是出于运动和体积。那些肌肉鼓凸的大力士，简直就像是被搬到天顶上的雕像，狂风般旋转翻飞的裸体，汇成了一曲充满力度与运动之美的人体交响乐，宛如山洪暴发，冲垮了古典的堤坝。它已是巴洛克的预言之作了。

整整四年，除了研磨颜料的工人，米开朗基罗拒绝任何人帮忙，一个人爬上高高的脚手架，克服体力和精神上的巨大困难，独自完成了这二百多平方米，三百多个人物的巨作，显示了巨人式的倔强和毅力。

1535年至1541年，米开朗基罗又花了六年时间，在同一所教堂完成了湿壁画《最后的审判》（图13）。这也是一幅宏大壮丽的图画。二百多个真人大小的裸体巨人，如被暴风裹挟，在壁画上翻卷纷飞。基督作为画面中心，高高地站立云端，举起手，下达最后的判决，显示了令人敬畏的威严和神圣不可侵犯的权力。在耶稣的臂下，圣母蜷缩着身躯，不安地看着世界末日的到来，其余是接受审判的善人与恶人。米开朗基罗的艺术不同于达·芬奇的充满科学的精神和哲理的思考，他的作品中倾注了自己满腔悲剧性的激情，而这种悲剧性是以宏观壮丽的形式表现出来的。

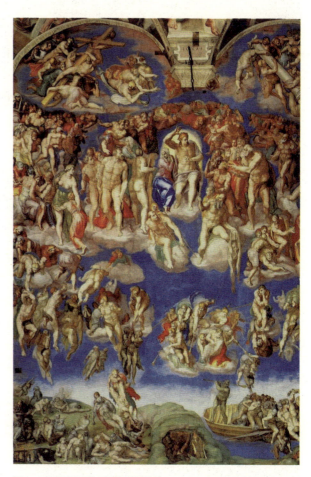

图13 米开朗基罗 《最后的审判》

三杰作品欣赏

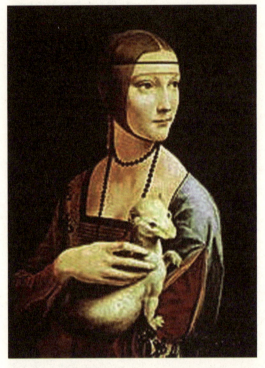

达·芬奇 《抱白貂的夫人》

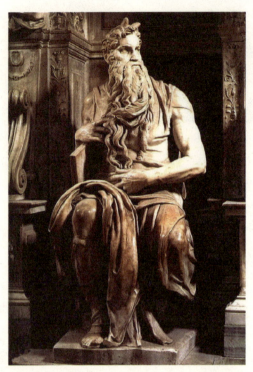

米开朗基罗 《摩西》

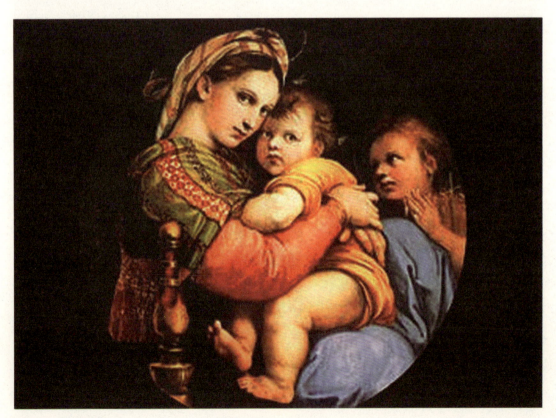

拉斐尔 《椅中圣母》

第二讲 02

伟大的爱国情怀
中国现代美术事业的奠基者徐悲鸿

- 艺术巨匠徐悲鸿
- 中国现代美术事业的奠基者
- 《奔马图》《愚公移山》
 《田横五百士》赏析
- 大师艺术之路
- 徐悲鸿作品真伪鉴定漫谈

20世纪初期，五四文化运动风起云涌，青年徐悲鸿（图1）成了最早的觉醒者，他走出国门到西方去探寻发展中国艺术的道路。徐悲鸿是中国画坛第一代去西方留学的杰出画家，自他之后，一批又一批的艺术家负笈西洋，但是能像徐悲鸿这样为发展中国绘画做出如此贡献的却没有第二人。徐悲鸿以强烈的使命感和深厚的文化功力承担起了复兴中国美术的重任。

图1　徐悲鸿

徐悲鸿是一位融贯中西的绘画大师；他紧随时代的创作，极大地丰富了中华民族的文化宝库；他将中国传统绘画中借物抒情、以物喻人的艺术特色，提高到了一个全新的水平。他以自己在油画和水墨画创作上的杰出表现，将中国油画引上了民族化的道路，将中国水墨画推向了现代化的进程，论方向之明确、成就之辉煌、贡献之巨大，徐悲鸿首屈一指。

徐悲鸿是一位有远见的艺术家，他在对西方美术的吸收与舍弃上所表现出的个性与自信，体现出了一位真正大艺术家的胸怀和能力。他独钟写实，他所倡导的写实主义道路和风格，对中国现代美术产生了深远的影响。他在探索实践中形成了一套完整的教育思想，他的教育思想严谨、清晰，其影响之巨，近百年来没有任何一位画家能与之相提并论。可以说，没有徐悲鸿的美术教育思想，就没有中国画今天的局面，也就没有新中国美术的主流特色。

作为美术教育家，徐悲鸿为中国美术教育事业呕心沥血，鞠躬尽瘁。他用"泰山不辞抔土，大海不拒细流"的伟大胸怀，帮助、提携、培育了一代又一代的艺术家。如果没有徐悲鸿的大力推崇，就没有今天任伯年在美术史上的地位，而齐白石、傅抱石、蒋兆和、李可染、李苦禅、黄胄等人，更是因为直接得到了徐悲鸿的支持和鼓励才走上了成功之路。

中国20世纪上半叶，伟人迭出，徐悲鸿是其中最有鲜明个性的一位。他有着强烈的民族责任感，胸怀大义，为了发展民族艺术，一生求索。他爱国情深，站在民族的立场，在世事风云中直面人生，奉献自己的赤子之心。他善良无私、慷慨淳朴，对劳苦大众充满同情与关怀。他的人格魅力与他的艺术一起历久弥香。徐悲鸿用一个大艺术家的良知照彻了百年来幽暗的夜空，为后人树立了永久的标杆。

一

徐悲鸿（图2）（1895—1953）江苏宜兴屺亭桥人。中国现代美术事业的奠基者，杰出的画家和美术教育家。

徐悲鸿出身贫寒，其父徐达章是当地有名的画家，不仅精于绘画，而且擅长诗文、书法、篆刻。徐悲鸿自幼随父亲学习诗文书画，打下了传统文化的坚实基础，并在以画谋生的艰难岁月中磨炼出过硬的造型能力。他21岁到上海，便在应征仓颉画像的竞试中脱颖而出，被请到至仓明

图2　徐悲鸿

智大学作画、讲学，结识了中国的学者鸿儒，得以视野大开，学艺精进。其写生入神的功力和锐意革新的气魄使康有为发出"艺坛奇才"的赞叹。1918年，他经过对日本艺术的考察之后回到北京，虽只有23岁，已成为北京大学画法研究会导师。置身于中国新文化运动的行列，他发出了革新中国绘画的振聋发聩之声，提出了以"古法之佳者守之，垂绝者继之，不佳者改之，未足者增之，西方绘画之可采入者融之"为核心的著名的《中国画改良论》。1919年，带着寻找中国艺术发展途径的使命感，他前往巴黎留学，考入法国最高美术学府——巴黎国立高等美术学校，刻苦研习素描、油画，又以法国现实主义伟大画家、因描绘列塔尼农夫、渔民享誉欧洲的达仰为师，全面深入地把握了欧洲优秀绘画传统的技巧与精神。他还在8年之中遍游欧洲各大美术馆，临摹了拉斐尔、伦勃朗、委拉斯盖兹、普吕东、德拉克洛瓦等各派大师的名作，对西方艺术的精华精通练达。1927年，他送交法国全国美展的9幅油画全部入选，以中国画家的卓越才华和独特的东方韵味令法国画界瞩目和惊讶。

1927年徐悲鸿归国后，一面通过巨幅油画《田横五百士》《徯我后》的创作，开始中国油画的新时代；一面致力于建立中国科学、现代的美术教学体系。他以素描为基础，创造了解剖学、透视学与"默写"结合在一起的教学方法，确立了"穷造化之奇，探人生之究竟""致广大、尽精微""宁方勿圆、宁脏勿净、宁拙勿巧"等教学原则。徐悲鸿强调学贯中西、因材施教，要求擅西画者多临摹中国古画，擅中国画者精研素描，以求融会贯通。他特别强调描写人民生活，作大量速写，经过严格的训练，使学生做到离校后对任何题材均不感束手。他系统、科学而又独具特色的教学不仅奠定了中国现实主义美术教育的基石，并且培育出了大批美术人才，成为20世纪下半叶中国美术教育的中坚力量。国际美术评论称他为"中国近代绘画之父"。

徐悲鸿的艺术融中西绘画于一炉，精深博大，隐秀雄奇，为苦于陈陈相因、囿于成法的中国画开辟了道路，可谓承前启后、继往开来。针对以模仿古人为自足的通病，他取历史和现实题材，创作了《九方皋》（图3）、《愚公移山》《巴人汲水》（图4）等人物画巨构，为中国画注入勃勃生气，并且以形神兼备，呼之欲出的《泰戈尔》（图5）、《李印泉像》（图6）使中国肖像画别开天地。他的大量泼墨山水画，如《漓江春水》《古都之回忆》等均驰名中外。他以崭新的手法捕捉大自然的神奇脉搏，巧夺天工、吞吐大荒，令人叹为观止。徐悲鸿笔下的动物性格毕现，宛然若生。其奥妙除了来自精湛的写生技巧，也来自于他捕捉和记忆对象的卓越本领。他以灵活多变的线条，虚和妙丽的明暗渲染，极大地丰富了中国画在体积、空间方面的表现力。坚实的造型与奇妙的想象与诗人的寄情托兴融为一体，使画面具有强烈的感染力和震撼力。《风雨鸡鸣》（图7）、《群狮》（图8）、《逆风》（图9）汇聚着中华民族为真、善、

图3 徐悲鸿 《九方皋》

图4 徐悲鸿 《巴人汲水》

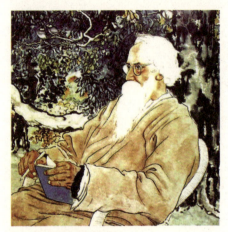

图5 徐悲鸿 《泰戈尔像》

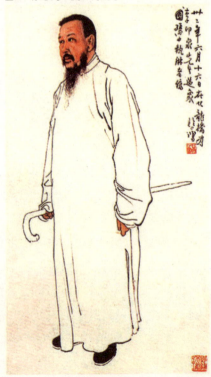

图6 徐悲鸿 《李映泉像》

图7 徐悲鸿 《风雨鸡鸣》

图8 徐悲鸿 《群狮》局部

图9 徐悲鸿 《逆风》

图10 徐悲鸿 《奔马》

美而英勇抗争的时代感情，《奔马》（图10）更是画家与时代的交融，以英俊的形象和勇敢、自由、奔向光明的精神代表着中国绘画的最高峰。

徐悲鸿的大量素描和油画作品吸收了古典主义的坚卓、浪漫主义的想象、写实主义的朴实、印象主义的瑰丽，但始终蕴于中国文化的深厚内涵，以中国特有的情趣动人心弦。流畅的线条，铿锵的色彩，富有魅力的质感、量感，带着刚柔、徐疾的节奏变化，以使东方隽永的韵味进入人心。

他的座右铭"人不可有傲气，但不可无傲骨"使这位江南布衣傲世的艺术成就因其崇高的人格而愈加璀璨。他视艺术为生命，始终如一。他数次去南洋，把全部卖画所得捐给因战争而流离失所的同胞。他对于有才之士极力提携，推崇备至；而对毫无创造的因循守旧，以及抄袭剽窃、欺世盗名之徒则深恶痛绝、毫不客气。在短暂的58年生命中，他除了艺术创作、培育人才、革新绘画之外，还为国家收集了数量惊人的艺术品，其中许多属于国宝。它们和他自己的艺术作品一起，继续向人们展示着至善至美的含义。而他在使中国艺术步入现代的过程中那无可替代的伟大作用，便是艺坛巨匠辉煌而永恒的生命。

二

在徐悲鸿的大量作品中，马是他最喜欢的题材之一。他擅长以马喻人、托物抒怀，以此来表达自己的爱国热情。他画的《奔马》，笔墨酣畅，奔放处不狂狷，精微处不琐屑，筋强骨壮。气势磅礴，形神俱足，给人以生机和力量，表现了令人振奋的积极精神，并驰誉世界，几近成了现代中国画的象征和标志。

从这幅画的题跋上看，《奔马》作于1941年秋季第二次长沙会战期间。此时，抗日战争正处于敌我力量相持阶段，日军想在发动太平洋战争之前彻底打败中国，使国民党政府俯首称臣，故而他们倾尽全力屡次发动长沙会战，企图打通南北交通之咽喉——重庆。二次会战中我方一度失利，长沙为日寇所占，正在马来西亚槟榔屿办艺展募捐的徐悲鸿听闻国难当头，心急如焚，他连夜画出《奔马》图以抒发自己的忧急之情。

在此幅画中，徐悲鸿运用饱酣奔放的墨色勾勒头、颈、胸、腿等大转折部位，并以干笔扫出鬃尾，使浓淡干湿的变化浑然天成。马腿的直线细劲有力，有如钢刀，力透纸背，而腹部、臀部及鬃尾的弧线很有弹性，富于动感。整体上看，画面前大后小，透视感较强，前伸的双腿和马头有很强的冲击力，似乎要冲破画面。

徐悲鸿早期的马颇有一种文人的淡然诗意，显出"踯躅回顾，萧然寡俦"之态。至抗战爆发后，徐悲鸿认识到艺术家不应局限于艺术的自我陶醉中，而应该与国家同呼吸共命运，将艺术创作投入到火热的生活中去，所以他的马成为正在觉醒的民族精神的象征。而新中国成立后，他的马又变成"山河百战归民主，铲尽崎岖大道平"的象征，仍然是奔腾驰骋的样子，只是少了焦虑悲怆，多了欢快振奋。徐悲鸿笔下的马是"一洗万古凡

马空",独有一种精神抖擞、豪气勃发的意态。

徐悲鸿的另一幅力作《愚公移山》(图11)同样具有现实意义。这幅画作于1940年,当时正值中国人民抗日的危急时刻,徐悲鸿意在以形象生动的艺术语言表达抗日民众的决心和毅力,鼓舞人民大众去争取最后的胜利。

抗战中南京、武汉、广州一度相继沦陷,局势紧张,物资匮乏。为此,徐悲鸿奔走于香港、新加坡等地,举办画展募集资金捐给祖国以赈济灾民。1939年至1940年,应印度大诗人泰戈尔之邀,徐悲鸿赴印度举办画展宣传抗日,这期间他创作了不少油画写生,但最重要的成果却是这幅《愚公移山图》国画。其故事取材于《列子·汤问》中的一个寓言故事:愚公因太行、王屋两山阻碍出入,想把山铲平。有人因此取笑他。他说:"虽我之死,有子存焉。子又生孙,孙又生子;子又有子,子又有孙,子子孙孙无穷匮也;而山不加增,何苦而不平?"结果终于感动上天,两座山被天神搬走了。

徐悲鸿在处理这个故事时,着重以宏大的气势、震人心魄的力度来传达一个古老民族的决心与毅力。就空间布局,他作了数十幅小稿反复修改,最终以从右至左、从前往后的格局展开画面。画面右端有几个高大健壮、魁梧结实的壮年男子,手持钉耙奋力砸向黑土。其姿势表情不一,或瞠目,或呐喊,或蹲地,或挺腹,然动态均呈蓄力待发之状,有雷霆万钧之势。这群呈弧形分布的人物占据画面大部分空间,人物顶天立地,有撑破画面之感。根据构图需要,左侧画面的人物排列较为松散,人物或高或低,树丛小景置于其间。一挑筐大汉和倚锄老者背对观众以加强空间纵深感,拉开与右半段紧张劳作者之间的距离,造成右半部是前线而左半部是后方的感觉。老翁似乎正在语重心长地对下一代人叙述自己的愿望和信心,描绘着未来的美好景象。这组人物神情自然逼真,姿态生动自如。背景青山横卧,高天淡远,翠叶修篁。

在绘画笔法和色彩方面,这幅画充分体现了徐悲鸿在中国传统技法和西方传统技法方面所具有的深厚功底。中国传统绘画中的白描勾勒手法被运用于人物外形轮廓、衣纹处理和树草等植物的表现上;而西方传统绘画强调的透视关系、解剖比例、明暗关系等,在构图、人物动态、肌肉表现方面发挥得淋漓尽致。在人物造型方面,徐悲鸿借用了不少印度男模特儿形象,并直接用全裸体人物进行中国画创作,这是徐悲鸿的首创,也是这幅作品另一个颇为独特之处。为什么整个画面只见到四个中国人,其余的都是印度人?徐悲鸿曾回忆说:"艺术但求表达一个意思,不管哪国人,都是老百姓。'冀州之南,河阳之北'的'北山愚公'我也不知道究竟什么样,'孀妻'也只好穿件黑衣。"这幅画是在印度国际大学画的,限于条件,人物模特儿只能找印度人。画面为什么画裸体,艾中信曾问过徐悲鸿,他说:"不

图11 徐悲鸿 《愚公移山》(中国画)

图12 徐悲鸿 《愚公移山》（油画）

画裸体表达不出那股劲。"向山石宣战要用很大的体力，倘若叩石者都穿上服装，全身使劲的紧张状态，就不容易充分表现出来。画家利用线条的转折、粗细、前后、虚实，充分地表现了人体美以及征服自然世界的力量。总之，徐悲鸿在这幅作品中将中西两大传统技法有机地融会贯通成一体，独创了自己"中西合璧"的写实艺术风格。除了这幅中国画外，徐悲鸿还画过一幅同名的油画《愚公移山》（图12）。

大型油画《田横五百士》（图13）是徐悲鸿的成名大作。故事出自《史记·田儋列传》。田横是秦末齐国旧王族，继田儋之后为齐王。刘邦消灭群雄后，田横和他的五百壮士逃亡到一个海岛上。刘邦听说田横深得人心，恐日后有患，所以派使者赦田横的罪，召他回来。《史记·田儋列传》原文这样记载："……乃复使使持节具告以诏商状，曰：'田横来，大者王，小者乃侯耳；不来，且举兵加诛焉。'田横乃与其客二人乘传诣洛阳。……未至三十里，至尸乡厩置，横谢使者曰：'人臣见天子当洗沐。'止留，谓其客曰：'横始与汉王俱南面称孤，今汉王为天子，而横乃为亡虏而北面事之，其耻固已甚矣……'遂自刭……五百人在海中，使使召之。至则闻田横死，亦皆自杀，于是乃知田横兄弟能得士也。"文末司马迁感慨地写道："田横之高节，宾客慕义而从横死，岂非至贤。余因而列焉。不无善画者，莫能图，何哉！"可见徐悲鸿作此画是受太史公的感召。

正是有感于田横等人"富贵不能淫，威武不能屈"的"高节"，画家着意选取了田横与五百壮士惜别的戏剧性场景。这幅巨大的历史画渗透着一种悲壮的气概，撼人心魄。画中把穿绯红衣袍的田横置于右边作拱手诀别状，他昂首挺胸，表情严肃，眼望苍天，似乎对茫茫天地发出诘问，横贯画幅三分之二的人物组群，则以密集的阵形传达出群众的合力。

人群右下角有一老妪和少妇拥着幼小的女孩仰视田横，眼神满含哀婉凄凉，其雕塑般的体积，

图13 徐悲鸿 《田横五百士》

金字塔般的构架无疑使我们想起普桑、大卫的绘画。普桑喜用的红、黄、蓝三原亦在徐的画面中占主导地位，突出了田横与青年壮士之间的对答交流。背影衬以明朗素净的天空，给人以澄澈肃穆的感觉。"高贵的单纯，静穆的伟大"正是德国艺术学家温克尔曼所提倡的艺术格调。

欣赏徐悲鸿的画时，会发觉画中人物伸展的手臂、踮起的脚尖、前跨的腿、直立着的木棍、阴森锋利的长剑构成了一种画面节奏，寓动于静，透出一种英雄主义气概。在当时流行现代主义艺术之风的中国，徐悲鸿坚持关注生活、关注社会的现实主义立场，借历史画来表达他对社会正义的呼唤，这些犹如黑夜中的闪电划亮天际，透出黎明的曙光。

三

欣赏完徐悲鸿的作品，接下来让我们跨越时空，回首和探寻徐悲鸿从画师到大师的艺术和人生。

1. 自幼习画　艰难求索

江苏省宜兴县内有条河叫塘河，河上有座石拱桥名屺亭桥。徐悲鸿于1895年7月19日出生在屺亭桥镇的一个平民家庭，原名寿康，年长后改名为"悲鸿"。他把自己比喻成了一只"悲愤的、有抱负的、能飞的大鸟"。他给自己起的名字饱含了理想和寄托，同时，还带有几分悲壮。他的父亲徐达章是私塾先生，能诗文、善书法，自习绘画，常应乡人之邀作画，谋取薄利以补家用。母亲鲁氏是位淳朴的劳动妇女。

徐悲鸿9岁起正式从父习画，每日午饭后临摹晚清名家吴友如的画作一幅，并且学习调色、设色等绘画技能。10岁时，已能帮父亲在画面的次要部分填彩敷色，还能为乡里人写"时和世泰，人寿年丰"等春联。13岁随父辗转于乡村镇里，卖画为生，接济家用。背井离乡的日子虽然艰苦，却丰富了徐悲鸿的阅历，开拓了其艺术视野。17岁时，徐悲鸿独自到当时商业最发达的上海卖画谋生，并想借机学习西方绘画，但数月后却因父亲病重而不得不返回老家。志向高远的徐悲鸿在20岁时再度来到上海，开始了新的人生起步。在友人的扶助下，他考入法国天主教会主办的震旦大学，为日后的赴法留学打下了一定的法语基础。其间认识了著名的油画家周湘、岭南画派的代表人物高奇峰、高剑父，在画作上得到了他们的赞许和指点，增强了绘画创作的信心。他还结识了维新派领袖康有为，在其影响下确立了自己的创作思路。在康氏"鄙薄四王，推崇宋法"的艺术观念影响下，他对只重笔墨不求新意的"四王"加以贬薄，认为只有唐代吴道子、阎立本、李思训，五代黄筌，北宋李成、范宽等人的写实绘画才具精深之妙。在康有为的支持下，他观摩各种名碑古拓，潜心临摹《经石峪》《爨龙颜碑》《张猛龙碑》《石门铭》等，深得北碑真髓，书法得以长进。后获得赴日本东京研究美术的资助，在日本，徐悲鸿饱览了公私收藏的大量珍品佳作，深切地感受到日本画家能够会心于造物，在创作上写实求真，但在创作上缺少中国文人画的笔情墨韵，无蕴藉朴茂之风。

徐悲鸿从日本归国后受聘为北京大学"画法研究会"导师。在京期间，相继结识了蔡元培、陈师曾、梅兰芳及鲁迅等各界名人，深受新文化运动思潮的影响，树立了民主与科学的思想。

2. 旅欧深造　孜孜不倦

在北洋政府的资助下，24岁的徐悲鸿到法国学习绘画。抵欧之初，他参观了英国的大英博物馆、国家画廊、皇家学院的展览会以及法国的卢浮宫美术馆，目睹了大量文艺复兴时期以来的优秀作品。徐悲鸿深深感到自己过去所作的中国画是"体物不精而手放佚，动不中绳，如无缰之马难以控制"。于是，他刻苦钻研画学，并考入巴黎国立高等美术学校，受教于弗拉芒格先生，开始接受正规的西方绘画教育。弗拉芒格擅长于历史题材的人物画，其画作不尚细节的刻画而注重色彩的和谐搭配与互衬，对徐悲鸿日后油画风格的形成有着巨大的影响。

徐悲鸿每日乐此不疲地进行西洋画的基本功

训练，上午在巴黎国立高等美术学校学习，下午去叙里昂研究所画模特儿，有时还抽空去观摩各种展览会。在此期间他有幸结识了著名画家柯罗的弟子、艺术大师达仰，每星期日携画到达仰画室求教。达仰"勿慕时尚，毋甘小就"及注重默画的艺术思想对他影响较大，使得他没有追随当时法国日渐兴盛的现代派画风，而是踏踏实实地钻研欧洲文艺复兴以来的学院派艺术，在继承古典艺术严谨完美的造型特点的同时，掌握了娴熟的绘画技巧。留学4年之后，徐悲鸿的绘画水平已达到可与欧洲同时期的艺术家相媲美的地步，其油画作品《老妇》入选法国国家美术展览会（沙龙）。

由于北洋政府一度中断学费，徐悲鸿被迫转至消费水平较低的德国柏林。在那里，徐悲鸿仍然不放过每一个学习的机会。他求教于画家康普，到博物馆临摹著名画家伦勃朗的画作，并且常去动物园画狮子、老虎、马等各种动物，以提高自己的写生能力。

当徐悲鸿重新获得留学经费后，他便立即从德国返回法国继续学习。他抓紧每一寸时光，在名师们正规而系统的训练和他本人孜孜不倦的努力钻研下，绘画水平日渐提高，创作出了一系列以肖像、人体、风景为主题的优秀的素描、油画作品，如《抚猫像》（图14）、《持棍老人》《自画像》等。

徐悲鸿在旅欧的最后阶段还先后走访了比利时首都布鲁塞尔，意大利的米兰、佛罗伦萨、罗马及瑞士等地。美丽的异国风光令他陶醉，欧洲绘画大师们的佳作令他受益匪浅。长达8年的旅欧生涯，塑就了他此后一生的审美意趣、创作理念和艺术风格。

3. 技融中西　名垂画史

学有所成的徐悲鸿在32岁这一年回到中国，开始在国内投身于美术教育工作，发展自己的艺术事业。他参与了田汉、欧阳予倩组织的"南国社"，积极倡导"求美、求善之前先得求真"的"南国精神"。他陆续创作出取材于历史或古代寓言的大幅绘画，这些画作借古喻今，观者从中能够强

图14　徐悲鸿　《抚猫像》

烈地感受到画家热爱祖国和人民的真挚之情。1931年日军侵华加剧，民族危亡之际，徐悲鸿创作了希望国家重视和招纳人才的国画《九方皋》；1933年创作了油画《徯我后》，表达苦难民众对贤君的渴望之情；1940年完成了国画《愚公移山》，赞誉中国民众坚忍不拔的毅力和夺取抗日最后胜利的顽强意志。除此之外，还创作了《巴人汲水》《巴之贫妇》等现实题材，《漓江春雨》《天回山》等山水题材以及大量人物肖像和动物题材的作品。1949年新中国成立后，徐悲鸿在担任政务、行政工作的同时，仍笔耕不辍地进行创作，满腔热情地描绘新中国建设中的新人、新事、新面貌。他为战斗英雄画像，到山东导沭整沂水利工程工地体验生活，为劳模、民工画像，搜集一点一滴反映新中国建设的素材。不幸的是，这一切艺术活动因其在1953年9月23日担任第二届文艺工作者大会执行主席时，脑出血症复发抢救无效戛然而止。

徐悲鸿的作品，无论是油画、国画还是素描，

在中国近现代艺术史上都占有重要地位。他在油画方面最大的成就是使印象主义的光与色的表现与古典主义严格而完美的造型相结合。在早期中国油画家中，杰出者首推徐悲鸿。在素描方面，徐悲鸿亦成绩卓著。他的素描既是绘画训练的习作，为他的国画和油画创作打下了深厚的基础，同时又是具有欣赏和研究价值的艺术品。其一生中，仅画人体素描就不止千幅。徐悲鸿在国画方面的造诣也很深厚。他是国画创新的艺术实践者，在继承传统绘画的基础上第一个把欧洲古典现实主义的技法融入到国画创作中，创造了富有时代感的新国画。以人们熟知的马画为例，从他的这类作品中既能欣赏到中国传统绘画中的线条造型和笔墨之美，又能观察到物象局部的体面造型和光影明暗。

徐悲鸿凭借着他的天才智慧、坚毅的精神和毕生的努力，成为近现代中国画坛上少有的能够全面掌握东西方绘画技法的艺术大师。

四

最后，我们来探寻和介绍对徐悲鸿作品真伪鉴定的一些常识和诀窍。

徐悲鸿一生为我们留下了大约3 000幅作品，这些作品包括他的油画和素描。"徐悲鸿纪念馆"藏有1 282幅，其他一些美术博物馆有一小部分收藏，剩下还有1 000件左右作品散落在民间，被收藏家们收藏。据徐悲鸿纪念馆馆长廖静文女士介绍，这1 282幅作品中有国画295幅，油画112幅，素描779幅，水粉14幅，书法62幅，册页扇面20件。许多收藏家都以藏一张徐悲鸿作品为荣，通常情况下，大家买到好的徐悲鸿作品一般都不会再拿出来交易，这也就造成了目前艺术品市场上徐悲鸿作品的需求量极大而作品奇缺的状况。作品奇缺，一画难求也导致了徐悲鸿作品价格的快速飙升。据统计，在中国艺术品市场形成的十几年间，徐悲鸿先生的作品一直都处于领跑的位置。

与此同时，与徐悲鸿作品价格同样快速增长的，就是徐悲鸿假画的数量。民间私下流通的徐悲鸿作品不算，单就有一定规模的拍卖公司而言，近几年拍过的徐悲鸿作品数量就有5 000件左右，有专业人士把近些年拍过的徐悲鸿作品逐一比较之后认为，真迹不到5%，可见假画所占比例之高。假画那么多，那么怎样才能辨别徐悲鸿作品的真伪呢？下面以目前徐悲鸿假画中数量最多的走兽、禽鸟类作品为例，说说鉴别徐悲鸿作品需要着重注意的两个方面。

鉴别徐悲鸿作品很重要的一点就是：准确。徐悲鸿深得西方写实主义精髓，独钟写实，他将西方绘画中的写实技巧与中国绘画的传统笔墨完美地结合在一起，是中国近代画坛中西画法兼备的第一人，他的绘画笔墨精湛，结构准确。所以说，看结构的准确与否是鉴别徐悲鸿作品至关重要的第一点。

鉴别徐悲鸿作品的另一个方法就是看画得是否有力。有人说过这样的话："先生之画借物写实，生动有力，即是一草，亦是劲草，见之令人奋往。"这话说得一点不错。如徐悲鸿先生画的柳枝喜鹊，柳条笔笔生动，既能让人感受到柳条的柔软，同时也能让人感受到柳条韧性的力度。徐悲鸿所画动物的爪子都非常有力，落地很实。不仅是马、狮子这类大型动物，就是猫、鸡、老鹰等的爪子也是牢牢地抓住岩石，非常有力。

总之，徐悲鸿的走兽、禽鸟类作品在形象刻画上精细入微，眼、鼻、嘴、耳朵都栩栩如生，身体结构比例分配十分准确，给人一种健壮、结实之感。在用墨上丰富多变，晕染极为讲究，黑白虚实处理得当，身体的体积与明暗表现得极其充分，特别是在一些细节的关键部位，极见功力。

另外，徐悲鸿先生在创作时有一些习惯性的方法，详细了解，会对鉴定他的作品有所帮助。

1. 徐悲鸿画画从来不用现成的墨汁，他用的墨都是好墨研出来的，又黑又亮，研出来的墨比现成的墨汁质量要好很多。如果画是用墨汁画出来的，那就肯定不是徐悲鸿画的。

图15 徐悲鸿 《平安》　　图16 徐悲鸿 《四喜图》

2. 在用纸上，徐悲鸿先生也非常讲究，但他很长时间所处的环境条件非常差，因此，他用过很多皮纸和高丽纸，其他画家很少用这种纸，这也是徐悲鸿作品比较特殊的一点。

3. 在题款时，徐悲鸿不喜欢在画上题太多的字，而且题款都在画的最边上，这样既不会破坏画面，同时又显得画面丰富。

4. 徐悲鸿画竹子不是用毛笔而是用画油画的排笔。他曾说："竹子枝干粗大，用毛笔反而不便。"他在画的时候，先把排笔浸上水，然后用笔的两端着墨，在调色盘里调匀，就形成了两边深中间浅十分圆滑的效果。造假者不知道这种方法，也没有大师的功力，自然画出来的竹子不是圆润的柱型（图15）。

5. 徐悲鸿画柳条握笔时不是按通常的做法握笔杆，而是把手指握住笔毛和笔杆的交界处来画，这样笔下的柳枝线条就不同于一般了（图16）。

6. 徐悲鸿画马最为著名，他在画马时有许多诀窍。在画马的眼睛时，画完后他会把吸水纸垫在马眼部位，用手指使劲按一下，这样马眼看上去会有立体感。徐悲鸿说这是"画龙点睛"法。画鬃毛是徐悲鸿先生的一绝，他画的尾巴和脖子的鬃毛层次丰富，飘动飞逸，徐先生画前先做笔，用手把笔毛搓开，然后再蘸上淡墨画第一层，等淡墨干的差不多时再用焦墨画第二层，这样就达到了层次分明的效果。徐悲鸿先生画的鬃毛浓淡墨都有，不是同时画出来的。造假者只是简单模仿，大多用笔凌乱，毫无动势（图17）。

总之，徐悲鸿先生一生治学严谨，他对待创作非常认真，从来没有应付之作。同时，他的艺术功力很高，书法也极好。所以，当我们判定他的作品时，一定要用很高的水准去衡量，不能放宽了尺度。

图17 徐悲鸿 《群马》

徐悲鸿作品欣赏

徐悲鸿 《自画像》

徐悲鸿 《徐夫人像》

徐悲鸿 《人像》

徐悲鸿 《少妇像》

徐悲鸿 《群奔》

徐悲鸿 《傒我后》

第三讲

理想美与艺术美的完美结合
新古典主义绘画赏析

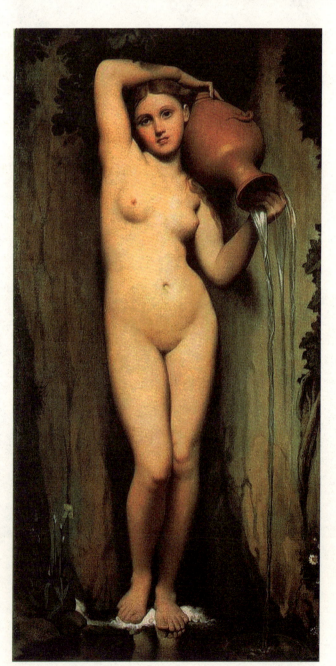

- 新古典主义美术概述
- 新古典主义美术基本特征
- 大卫《马拉之死》赏析
- 安格尔《泉》赏析

古典主义有两方面的意义：一是指古代希腊罗马艺术，或者是以古代希腊罗马艺术为典范所体现的美学观，如谐和、明晰、严谨、普遍性和理想化等等。意大利文艺复兴是继古代之后的第一个古典主义时期。二是开始于17世纪的法国，先与巴洛克艺术对抗，后又被浪漫主义所反对，并且有意地直接模仿古代艺术的新古典主义。古典主义与新古典主义有所区别，但都源于拉丁文"古典的"，都有"最优秀""第一流""经典"的含义；与其对古希腊罗马优秀的艺术传统的崇拜极为一致。

新古典主义和学院派、古典主义一样重规律、重典雅、重技巧，继承了学院派和古典主义，并十分重视传统，但并非一个抄袭者，它有着自己的美学思想。新古典主义产生的原因有两方面：一是以农业为基础的重商主义的君主政体；二是考古发现与科学研究的推动。

古典主义17世纪在法国形成，到19世纪有意模仿古代艺术的新古典主义，前后横跨200年之久，包容着多重因素。从历史的总进程看，古典主义代表的是资产阶级对自己美好前途的向往和努力，既反对巴洛克的虚张声势，也排斥洛可可的温柔媚艳。它要求的是真正的古罗马精神——铁的纪律和自我牺牲的英雄主义。

一

新古典主义美术有五个方面的基本特征，即重古代、重理性、重道德、重格律、重宫廷。

新古典主义的核心是回到罗马去。资产阶级要向封建主义冲击，而这个刚从旧社会诞生的阶级并无可以效仿的榜样，只好借助于古代罗马的英雄。他们规定作品应以古罗马神话和英雄故事为题材。拿破仑的宫廷建筑师培西埃（1764—1838）和封丹（1762—1853）都说过：无论在纯美术还是在装饰和工艺方面，人们都不可能找到比古代留下来的更美好的形式。我们努力模仿古代的精神、古代的原则和它们的格言，它们是永恒的。甚至作品上人物的发式、服装，室内的陈设、桌椅、用具，都要一一从文献上找到根据，加以逼真的描绘，使人们看到一个真正的古代社会。

新古典主义的精神是理性至上。注重常情常理，并以明确的方式加以表现。他们把亚里士多德在《诗学》中所说的艺术是自然的模仿解释成对理性的模仿。认为理性是人类共性的最高抽象，也是真理。只有真理才能使人愉快，没有共性就不能称美。被称为古典主义代言人的法国诗人、美学家布瓦洛（1636—1711）在《论诗艺》中明确声称"要爱理性""一切文章永远只从理性中获得光辉"。连巴黎圣母院也一度改名为"理性殿"，可见其对理性之重视。就视觉艺术而言，重理性的结果必然导致对情感的抑制和绘画上对素描的强调。

新古典主义的价值在其道德的力量。新古典主义是两种社会力量相互妥协的暂时的平衡，为了维护平衡，捍卫绝对君主政体的国家，必须自我克制、遵守共同的道德标准、可以大义灭亲作出自我牺牲。作品题材多为社会重要事件。

新古典主义的形式是格律的工整和严谨。为了建立统一的民族国家，消除封建割据，凝聚维系全国的力量，必须有共同的生活和社会准则。反映到艺术上来便是重视格律的严谨、形式的完整和永恒不变的准则。法国建筑与绘画学院的著名艺术教授布朗台尔（1617—1686）认为："美产生于度量和比例。"他把比例作为艺术中唯一的、永远不能改变的因素。比例来自纯粹的几何结构和数学关系，并由此引申出对题材的规定、审美趣味的一致、构图的庄严、气氛的穆静。

新古典主义的对象是宫廷，布瓦洛有句名言："研究宫廷，认识城市。"宫廷即贵族，城市为市民，二者相较，描绘的重点在贵族。

二

新古典主义有两位大师，前一位是大卫（图1），后一位是安格尔（图2）。两人对新古典主

图1 大卫肖像

图2 安格尔肖像

义都做出了具有各自特点的贡献。大卫侧重于英雄伦理内容；安格尔侧重东方华丽的唯美倾向，在形式方面有着很高的艺术成就，继大卫之后把新古典主义推向了又一个高峰。

大卫（1748—1825），法国新古典主义绘画风格的杰出代表，出身于巴黎的中产阶级家庭。早年师从画家维恩，1766年，进入皇家美术学院学习，后因获得罗马大奖而赴意大利深造。1784年，因创作《荷拉斯兄弟的宣誓》和《处决亲子的布鲁斯特》，在画坛声名鹊起。1789年，革命爆发后，积极投身革命，被选入国民公会，担任过公共教育委员会和艺术委员会委员，主持卢浮宫的美术机构，先后创作了表现革命事件与人物的作品《球场宣誓》《马拉之死》等，深得罗伯斯庇尔等人的赏识。1794年，热月政变后，思想趋于消极，创作了以古罗马传说为题材的《萨宾妇女》，被认为是呼吁阶级调和。1799年后，担任拿破仑的宫廷画家，创作了一系列为拿破仑歌功颂德的作品，如《拿破仑越过阿尔卑斯山》《拿破仑加冕礼》等。1815年，波旁王朝复辟后，大卫流亡于比利时的布鲁塞尔，1825年死于车祸。其作品场景宏大、画风雄壮，而且培养了格罗、安格尔等一批古典主义绘画大师。他是位伟大的古典主义者，对生活充满着激情。他严谨的画风、熟练坚实的技巧在反对洛可可的轻佻柔美，注意反映社会重大事件上做出了巨大的贡献。

安格尔（1780—1867）出生于法国的蒙托邦。父亲使他自小受到良好的艺术教育。11岁进吐鲁斯学院学习素描，17岁到巴黎进大卫的工作室学画，并得到古典主义美学思想的陶冶。两年后考入美术学院专攻油画。1801年获得罗马大奖，5年后去罗马。在罗马得到许多订件，创作了许多作品。迁到佛罗伦萨后，创作中最为人所称道的是《路易十三誓言》。1824年回到巴黎，第二年就被美术院授予院士称号。49岁时，荣誉接踵而来，先是被聘为美术学院的教授，继而担任副院长、院长。1835年再度去罗马，6年后回到巴黎继续从事创作。《泉》《土耳其浴室》《大宫女》《自画像》……都是这一时期的作品。他在作画时不忘学习古典艺术，87岁时还在研究拉斐尔。

安格尔的作品，特别是早期的作品，色彩和谐鲜明，感觉十分细腻、准确，素描在他的油画中起着决定性的作用。新古典主义的重视素描在他那里得到了充分的证明。他认为最好的素描就是最好的油画。他画的油画看不到笔触，细而平滑，明暗的对比被降到了最低的程度。他的名言是："线条就是一切，色彩是空虚的""色彩是绘画的装饰手段，线条是艺术的本质"。他的艺术和他的美学观是正规学院的范本，对德加、雷诺阿，甚至是毕加索都有着影响。他的艺术可以通过拉斐尔上溯到古代希腊，在描绘女性美的成就上，几乎可以说是代表着不易达到的高峰。

三

《马拉之死》（图3）是世界美术史上最著名的历史画名作，是大卫的代表作之一，是历史性、真实性、思想性、艺术性完美结合的典范。

法国大革命前，大卫的画主要以历史题材为主，借古喻今。大革命开始后，他直接转向描绘现实题材的画作。《马拉之死》以肖像画的形式，描绘了大革命领导人马拉被害的悲剧情景。它因马拉的特殊身份和简洁有力的形式而为人们所熟知。创作这幅画的时候，法国大革命已经爆发了4年。在一轮又一轮的政治斗争中，雅各宾派掌握了政权，马拉因卓越的领导能力，成为雅各宾派的核心领导人之一。由于他常常躲在地窖里工作，不幸染上了湿疹。为了减轻痛苦，他每天都要花几个小时躺在洒过药水的浴缸里，一边治疗，一边处理公务。1793年7月13日，右翼保皇党分子夏洛帝·柯黛潜入浴室，将其杀死在浴缸里。大卫是马拉的好友，他曾回忆说："马拉死的前夕，雅各宾俱乐部派我和摩尔去看望他。当我们看到他时，我大吃一惊。在他的身旁放着木箱，上面有墨水瓶和纸，从澡盆伸出来的，是曾经写下关于人民福利呼声的手。"

画面上表现的是马拉被刺杀在浴缸里的情景：匕首抛落在地，鲜血从马拉的胸口流出，染红了他身下的浴巾。他左手仍握着字条，露在浴缸外的右手无力地垂落下来，一脸愤怒而痛苦的表情。整个画的上半部分空无一物，以暗褐色作背景。从左侧射入的光线，照亮了马拉的身躯和面部，呈现出庄严的立体感。画面色彩淡雅，一点都不繁复。在整个场景中，画家着重加强了面部的刻画，马拉那镇定而又坚毅的遗容，将其性格特征表露无遗。躺在浴缸里的马拉露出上半身，侧垂着头。在浴缸边的小木箱上搁着一瓶墨水和一张便条，上面写着："请将这份钱转交给一位有着五个孩子的母亲，她的丈夫已在革命中牺牲了。"马拉正是在写这份文件时遭到刺客的袭击的。他右手中的那支鹅毛笔，与不远处的匕首，遥相呼应，形成一种鲜明的对照，也揭示了这样一个悲剧事实：马拉为人民谋福利，却惨遭毒手。整个画面庄重、严谨，造型简单而明朗，人物形象突现在抽象的背景上，仿佛一尊浮雕。画家采用庄严的古代墓碑形式把人物的肖像性与历史的真实性、革命领袖的悲剧性结合起来，使画面沉浸在肃穆、深沉的哀悼气氛中。

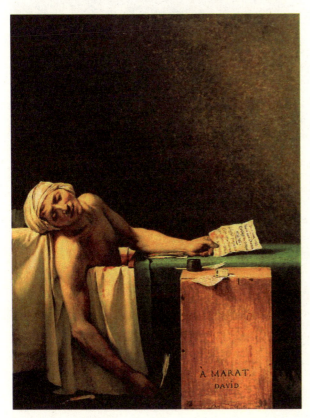

图3 大卫《马拉之死》

画家仿佛亲眼目睹了马拉遇害的经过，用画笔记录下谋杀刚发生过后的一幕。纵使时间过去了几百年，今天我们欣赏这幅画时，仍然有种时间已经凝固的感觉，笼罩在一种宁静、严肃气氛的画面中。马拉锁骨下赫然露着一道伤口，浴缸中的水被鲜血染红了，一把匕首静静地躺在浴缸外边，上面还沾着血迹，这一切都在提醒我们这是一次谋杀。在虚空而沉重的暗色背景映衬下，一束光线从马拉背后射过来，照在他身上。他的头倒向一边，胳膊无力地垂着。尽管画面中的人物已经失去了生命，但他的形体仍具有一种高贵庄严的美。大卫将马拉的死以基督教圣人的形式表现出来，赋予他的死不同寻常的含义：他的牺牲是为了善，是为了普通人的福利。这幅画完成以后，大卫将它递交给了1793年11月14日召开的国民大会，它成功塑造了一个能博得众多人同情的革命领导人形象。但在现实中，人们对马拉的所作所为颇有争议：他言论过激、煽动性强，革命狂热往往代替了理性分析。雅各宾派对旧式贵族和反对派采取的暴力和恐怖措施，与马拉的倡导不无关系。政治不是一种能用好坏或善恶来简单概括的东西，尤其当身陷斗争漩涡中时，公正而恰如其分的表达更非易事，不同的立场便会有不同的看待问题的方式。好在不管怎样，《马拉之死》并没有因为雅各宾派的倒台而过时，它超越了人物和事件本身，成为一次祭奠、一种理想。

大卫的另一代表作《荷拉斯兄弟的宣誓》（图4），是他扭转奢靡的"洛可可"画风的一次惊人试验，是新古典主义绘画出场的第一声呐喊，在西方绘画史上具有里程碑的性质。

大卫在旧制度没落时刻，给那些向往公民美

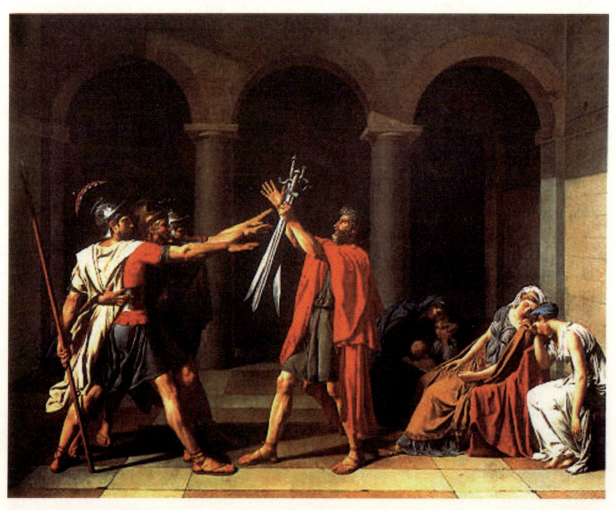

图4 大卫《荷拉斯兄弟的宣誓》

德、英雄主义、革命及崇高境界的感情披上了罗马人的服装，将一种新感觉注入古典艺术技法中，使它们携带了预示未来的信息。《荷拉斯兄弟的宣誓》完工的时间，与"洛可可"风格艳情画家弗拉戈纳尔的《秋千》相隔只有几年，然而二者却展示了两个截然不同的世界：一幅是供贵族起居室或卧室摆放的艳情画；一幅是向全民族颂扬为国献身精神的历史巨作。大卫这位"意志坚强的画家"，凭一己之力扭转了整个时代的画风。

荷拉斯是古罗马时代的一个家族。在共和制时期，罗马人与比邻伊特鲁里亚的古利茨亚人交战，延续多年没有结果，双方人民还保持着亲密的通婚关系。为尽早结束这场持续多年的流血厮杀，双方统领达成协议，各选3名勇士进行格斗，胜利方将拥有对方城邦的归属权。格斗以罗马的荷拉斯三兄弟战胜而告终。这个题材早在17世纪就被法国剧作家高乃依用过，主题思想就是个人感情要服从国家利益。

《荷拉斯兄弟的宣誓》着重描绘荷拉斯送三个儿子奔赴战场为祖国而战的时刻。身披红袍的荷拉斯左手握剑，准备分发给儿子。分发之前，坚毅而果敢的三兄弟有节奏地伸出单臂，向宝剑宣誓："不胜利归来，就战死沙场！"荷拉斯举起右手，表示祝愿，祝他们旗开得胜。画面右角是三勇士的母亲、妻儿和姐妹，与男子的英雄气概相比，她们显得消沉无力。母亲担心此次出征凶多吉少，哀痛得心如刀绞。一位妻子搂着孩子泣不成声，生怕丈夫一去不返。勇士的一个姐妹心情更为复杂，她已经嫁给了古利茨亚人，这场格斗无疑将对自己的命运产生巨大影响，不管谁死谁伤，她都会哀痛不已。画家从多个侧面来揭示人物心理，使这幕悲壮的戏剧场面具有丰富的可读性。妇女的哭泣与三勇士的激昂形成鲜明对照，增强了主题的思想性。画上三组人物，老父亲居正中，使构图显得稳定。这场宣誓中激情的焦点是老父亲手中的刀剑。画面背景是三个带有多立克柱式的拱门，它与前面三组人物相适应，使人物、环境显得庄严、肃穆。在崇尚武力的国家利益面前，个人与家庭的幸福只能退居其次。他们为国家而战的英勇之举，可歌可泣！

《荷拉斯兄弟的宣誓》在罗马和巴黎展出时，由于它适应了历史的一种深刻要求（如歌德所写："假如你心中充满了时代的灵感的话，那么作品就会出现。"），因而赢得了公众极为热烈的欢迎。法国人民从画中体悟到，没落贵族阶级的"甜蜜生活"时代已经过去，建立一个新世界则需要百折不挠的意志。一个新时代临近了，在艺术领域内，大卫是这一惊人转变的预报人。在他的笔下，每一造型元素都有着象征意义——赫克利斯式的肌肉是在挑战布歇笔下那些虚弱的形象；头盔和利剑意味着争取自由的斗争；朴素的建筑物和家具，则与带有包金装饰和贝壳装饰的极尽豪华之能事的路易十五风格完全相反。

在美学观点上给予大卫深刻影响的人是高乃依和普桑。高乃依的《荷拉斯》于1782年在巴黎重演时获得了巨大成功（演出期间大卫画了大量速写），而《荷拉斯兄弟的宣誓》中战士们的姿势，则直接移用了普桑的《抢劫萨宾妇人》一画中右方侍从官的动作。大卫后来说："如果我的题材要归功于高乃依的话，那么我的画面就要归功于普桑了。"大卫这种通过模仿古希腊雕像及古罗马复制品的技巧形成了一种新美学。1799年，大卫与夸特梅尔·德·昆西结伴游历了那不勒斯、赫库拉努姆和庞贝，这种经验也激发了他的灵感。那些没落的矫揉造作的风格已不合时宜，大卫重新发现了古希腊、罗马伟大人文主义源泉中的充沛生机和雄强气概。

四

《泉》（图5）是安格尔歌颂女性人体美的典范之作，体现了古典美、自然美和理想美的完美结合，也是艺术史上最美、最成功的裸像之一。画中的少女形象足以与拉斐尔笔下的"圣母"相媲美。

安格尔一生追求和表现理想美，十分迷恋于

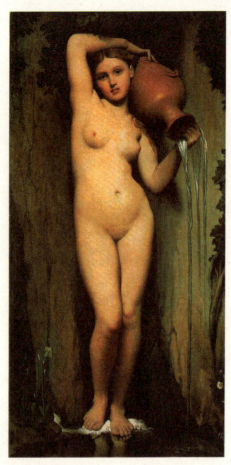

图 5　安格尔《泉》

描绘女性人体，在他的笔下，每个人体都画得圆润细腻、健康柔美。他严谨的素描功力充分发挥了线条的表现作用，把人物的形体动态刻画得极其准确、简洁而概括。安格尔反复探索完美的艺术形式，视拉斐尔为典范，以温文典雅为理想，迷醉于希腊雕刻。在他的美学主张中强调以永恒美和自然为基础，他心目中的自然是理性的、理想的、非现实的、无内容的纯形式美。他创造的理想美典范就是在中国流传最广的完美少女人体之境界——《泉》。

在《泉》这幅作品中，安格尔严格遵守比例、对称的原则，寻求以线条、形体、色调相谐和的女性美的表现力，用精细的造型手段创造一种抽象的古典美，把心中长期积聚的抽象出来的古典美与具体的写实少女的美结合起来。《泉》中少女的体形姿态遵循古希腊普拉特西克列斯发现创造的 S 形曲线美，左边以高举手臂的转折处为顶点，身躯的轮廓是一根略有变化的倾斜线，它宛若一缕缓缓飘落的轻纱；右边则复杂多了，不仅水罐与抬起的手臂组成圆和三角的几何结构，胸部和腹部的转折起落也形成波浪式的曲线，这正好与左边的单纯与宁静形成对比。

画家在这幅画中表现了人体姿态从不平衡向平衡的变化，抓住了人体内部力的微妙关系，即左倾斜的双肩和向右倾斜的胯部、向上的用力和向下倾倒的水罐，前趋的右膝和后绷的左腿都体现了力而打破了平衡。她身体的这种曲线运动，展示出一种类似水波的曲线，这种身体的曲线使得那从水罐里流出来的直线形水柱相形见绌，通过这些形式，使这位恬静的少女比那股流出来的水柱更加具有活力。

画面左下角那朵含苞未放的雏菊像是她的象征，出色地表现了少女的纯洁、典雅、恬静、健康、美丽，充满生命的活力和青春的朝气。从画中我们可以感受到少女清纯的双目，虽然身体袒露，却让人觉得她如清泉般圣洁。她不像古典画家笔下的女神有着雍容的姿态、怡然的神情，却在健美的身躯下透着青春的气息；毫无表情的面部，更是加强了少女"无邪"的神态。有一位评论家看了《泉》后说："这位少女是画家衰年艺术的产儿，她的美姿已超出了所有女性，她集中了她们各自的美于一身，形象更富生气也更理想化了。"从这幅画里，人们感到的是一个宁谧、幽静的抒情诗般的境界。心灵得到慰藉，感情得到升华的崇高境界。他在这幅画上展示了可以得到人类普遍赞美的美的恬静、抒情和纯洁性。

1830 年，安格尔在意大利佛罗伦萨逗留时就开始酝酿《泉》，但隔了 26 年后才最终完稿。据他的学生回忆说，安格尔最初构思的《泉》，是想效仿意大利大师们刻画的维纳斯。画家早在 1807 年就画过一些草图，但他不满足前人已画过的"维纳斯"样式，想使形象更加单纯化。他用 26 年的时间追求深藏于心底半个世纪的审美理想，塑造出恬静美、抒情美和纯洁美的理想美典范，画中形象如清泉般圣洁。

古典主义画家很少表现人物个性，这幅画充分体现了古典主义精神及其技巧。画中人物没有多少表情，突显了少女"无邪"的神态。身体的动势表现出开放与禁锢的双重意义。通过将古典美和现实美融合在一起，安格尔塑造的人体总是洋溢着自然的生气。画家自己曾说过："要把美藏在真实之中，古希腊、罗马的艺术大师绝不是创造什么，不是制作什么，应该说，他们是看见了什么，并且探悉什么。"

当面对裸体模特儿时，潜伏在画家心中的那些灵感便会不断喷涌出来。安格尔认为标准的美是对美的模特儿不间断观察的产物。在他看来，一幅画的表现力主要取决于作者丰富的素描知识，如果不能绝对准确地加以描绘，形象就不可能生动，而大概的准确也只是创造一种毫无感受的虚构人物和虚伪感情。这使安格尔的裸体画极具影响力。

作为古典主义绘画风格的画家，安格尔吸收文艺复兴时期众多艺术大师的求实技巧，使自己的素描功力达到炉火纯青的地步。所不同的是，米开朗基罗、乔尔乔内等大师的裸女重在体现一种充满人性的时代理想，而安格尔则在裸女身上寄予着自己的美学理想，即"永恒的美"这一抽象概念。

安格尔的《泉》离泉的本源意义如此接近，使得他的画和本来意义上为名词的"泉"所指涉的那一类事物声息相闻。泉的形态，和水从陶罐里流出的形态相似；泉的用途，让人洗浴，是最为常用的一种，通过女子的裸体显示出来；泉水的质地和美感，正如画面所抓住的那些，透明清澈，和优美的女子身体交相呼应，透过她的手指，以交感方式为观众所感知，构成一种更为长久延绵的影响；美与美的影子，在迁移中仍然严格遵循相似性的原则，在形态、特征、内容的诸多相似规定下，作为图画的《泉》，不难追寻到启发要素的泉：泉还能够在图画后面流淌，作为并不那么间接的物，在画作中隐隐显现。

安格尔追求一种永恒的、纯粹的美。他对艺术形式进行了大量深入研究，认为最美的线条是曲线，最美的形体是带圆弧形的形体。因为柔和的圆弧线在人的心理视觉上不受任何阻力，故能引起舒适的快感。安格尔在女性裸体上找到了这种理想的典型，所以大量描绘圆润饱满、富有曲线美的女裸体。究其实，乃在于寻求以线条、形体、色调相谐和的女性美的表现力。这在他那些描写土耳其宫女的裸女画上尤为明显。安格尔在其 76 岁高龄的时候，终于在这一幅《泉》上把一生追求的美神，心中长期积聚的抽象出来的古典美与具体的写实少女的美，找到了完美结合的形式，反映了画家对美的一种全新观念——他深深觉得用精细的造型手段创造一种抽象的古典美典范的必要性。

安格尔一生中在裸体素描上下过精深的工夫，而且只有当他面对裸体模特儿时，他的现实主义真知灼见才特殊地显现出来。他曾说："标准的美——这是对美的模特儿不间断观察的产物。"还认为："一幅画的表现力取决于作者的丰富的素描知识；撇开绝对的准确性，就不可能有生动的表现。掌握大概的准确，就等于失去准确。那样，无异于在创造一种本来他们就毫无感受的虚构人物和虚伪的感情。"安格尔画的这一幅《泉》，反映了画家对美的一种全新观念。

《泉》，既有庄严肃穆之美，又有清新恬静之气，不愧为安格尔女子裸体画中的极品。

安格尔作品欣赏

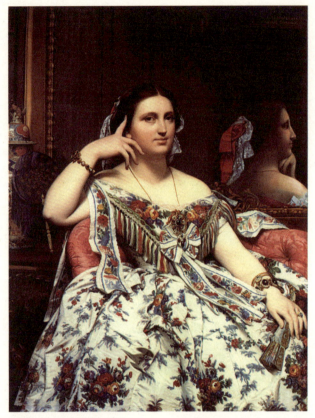

安格尔 《莫瓦铁雪夫人像》

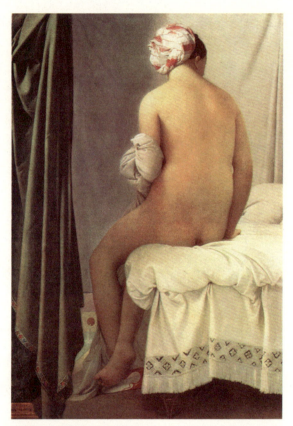

安格尔 《瓦尔平松的浴女》

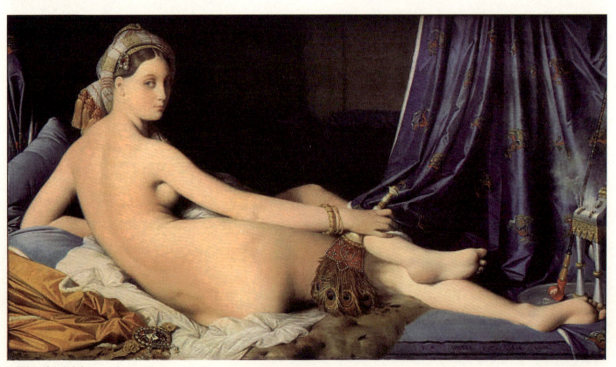

安格尔 《大宫女》

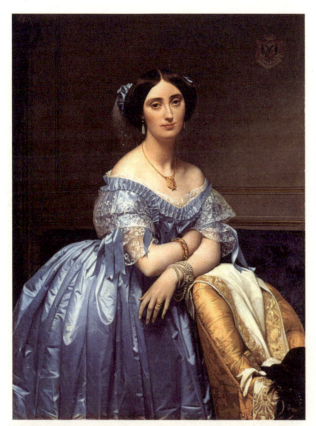

安格尔 《波琳娜·埃莲诺夫人像》

安格尔 《土耳其浴室》

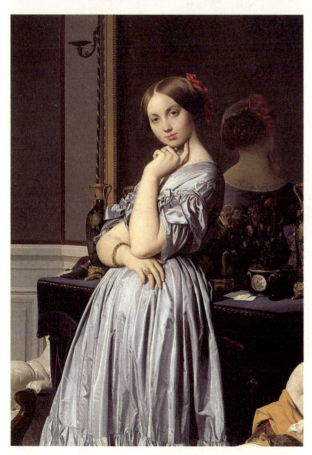

安格尔 《霍松维勒女伯爵》

第四讲 04

自由引导人民
划时代的浪漫主义杰作

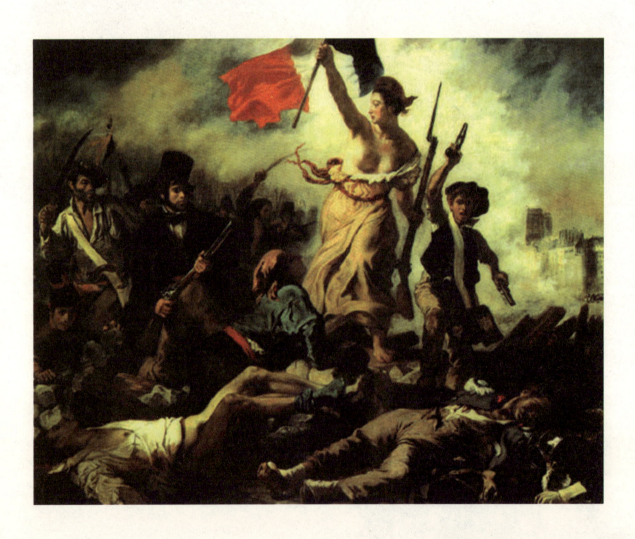

· 浪漫主义雄狮
· 浪漫主义美术主要特征
· 《自由引导人民》赏析
· 我所理解的《自由引导人民》

文艺复兴是新兴的资产阶级开始登上历史舞台，希望突破封建主义的生产关系和宗教对精神的禁锢，要民主、要科学，以人性冲击神性的人文主义思潮在文化领域内的体现。古典主义使资本主义得到了进一步的发展，但实力尚不足以推翻封建主义，封建主义也无力把资产阶级镇压下去，二者只得相互妥协地暂时平衡。但二者的妥协并不意味着资产阶级不想夺取政权以利生产力的进一步发展。一旦资产阶级的实力更加强大，必然要向封建的生产关系发起挑战，对旧制度发起进攻。这种趋势反映到文艺上来便是浪漫主义的兴起。

浪漫主义的兴起与英国的产业革命直接相关。产业革命在17世纪或更早已经悄悄地开始。18世纪后半期英国的瓦特（1736—1819）发明的蒸汽机已被广泛利用，机器生产代替了以农业为基础的手工业作坊式的生产。人们开始从繁重的工作中解放出来。这种空前的变化促进了人们思想上的大解放，使他们敢于打破一切传统，蔑视任何权威，对以农业为基础的重商主义的绝对君主专政作出了新的评价。这股浪潮由英国迅猛地波及整个欧洲，冲击着各个领域，具体到文艺上来便是浪漫主义的诞生。

浪漫主义的"浪漫"，在英文中作名词时有"空想""幻想""爱情""小说"等含义；作形容词则为"离奇古怪""荒诞不经"之意。但不论作名词还是作形容词都具有"理想"（idea）的含义，所以浪漫主义又可称为理想主义（Idealism）。作为一种美学思想，浪漫主义强调主观、个性、感情和非理性。作为艺术发展历史的概念，它是对古典主义所持的常情常理和冷漠的说教，是对严谨、规范、自觉的否定和破坏。浪漫主义最早出现在产业革命的策源地英国的文学上，如湖畔派诗人的代表华尔华斯的诗篇和被认为是浪漫主义宣言，发表于1800年的华尔华斯的《抒情歌谣序》。18世纪50年代后，德国形成了有歌德（1749—1832）和席勒（1759—1805）参加的浪漫主义运动，19世纪传到法国从而达到了浪漫主义的全盛时期。文学上出现了雨果（1802—1885），美术上出现了籍里柯和德拉克洛瓦。本讲我们着重介绍德拉克洛瓦。

一

浪漫主义美术有下面几个基本特征：重中古、重自然、重感情、重形式、重对比。

古典主义的核心是回到古代罗马，一切以古罗马为典范，浪漫主义则要求在被视为野蛮的中世纪的荒诞中寻求创作的灵感，发挥自己的想象力。从法国伟大哲学家卢梭（1712—1778）所说的"野蛮人比文明人更高明，更智慧，更美"这一认识出发，他们常常选用中世纪的传奇故事作为创作的题材，如德拉克洛瓦的《但丁与维吉尔》《十字军进入君士坦丁堡》都是具有代表性的作品。中世纪的传奇大多与骑士游侠有关，再加上当时资本主义正向海外扩张势力，在"本土"，过去宁静的生活已被机器生产所破坏，因而浪漫主义在向往中世纪的同时，也渴望和追求着一种具有传奇色彩的异国情调。

古典主义以宫廷为描写的对象，即使是真正的自然也要加以人工的雕琢以适合上层社会的审美趣味，交谈必须使用经过修饰的语言。浪漫主义则重视自然，这包括两层意义：一是真正地回到没有经过人矫饰、改造过的大自然中去。其认为人在原始社会没有经过改造的自然状态下，有着天赋的人权，人人得以平等享受大自然的赐予，得到自身的发展和自由。他们要突破城市的囹圄，摆脱文明社会的干扰，讴歌乡村、田园、山林、天空、大海和异国风光。二是摆脱羁绊得到真正的自由。只有自由才能打碎封建的枷锁，反之，只有打碎封建的枷锁才能得到自由。雨果在其名剧《海尔娜妮》的序言中宣称："浪漫主义归根结底是文学中的自由主义。"这可说是对浪漫主义十分坦率的表述。联系到浪漫主义的艺术实践看，重自然也可说是重个性的一种表现。

古典主义讲求共性，认为共性、理性即真理、

即美；提倡在统一的道德标准下冷静地对待一切，抑制自己的感情和个性。浪漫主义认为应该大力肯定人的感情和个性，敢爱敢恨，强调"感情高于理智""信仰高于理性"。浪漫主义的作品热情澎湃，人物有着鲜明的个性。拜伦的作品充满着爱与恨，在感情的狂热中往往伴随着离奇而荒诞的幻想。在浪漫主义的词汇里感情与幻想相连，幻想就是具有个性的感情和希望。在视觉艺术上，为了表达感情，他们强调色彩而把线条放在了次要的地位，这和新古典主义的代表安格尔的艺术见解和主张明显不同。

古典主义和浪漫主义都重视形式，但二者的方式和目的有所不同。古典主义在于用单一的模式规范作品的内容，浪漫主义在于用多种形式表达内容。古典主义从封闭中注重形式的统一，达到"善"；浪漫主义从开放中注重形式，以表达感情的奔放，达到"美"。古典主义的形式与道德相联系；浪漫主义的形式与审美相联系。

重对比是浪漫主义重要的美学原则。1823年雨果所写的《〈克伦藏尔〉序》，被公认为是浪漫主义的纲领性文件。在序言中他猛烈地抨击古典的悲剧法则，主张应像莎士比亚的戏剧那样刻画人物性格，争取更大的自由和真实；推崇横扫欧洲封建势力的拿破仑，宣称自然界中的一切都应成为艺术题材的对象；艺术的真实基于现实的真实，为此必须选择，不过不是选择"美"而是选择有特点的东西。他提出了一个很重要的与古典主义要求的纯正、和谐相对抗的美学原则，即"对比的原则"，认为自然中所有的事物都是两种不同要素在对比中表现出来的，如雄伟与秀婉、高尚与卑下、至美与至丑、文明与野蛮、人性与兽性、光明与黑暗等。这个宣言标志着浪漫主义与古典主义的彻底决裂。

二

德拉克洛瓦是浪漫主义最伟大的画家（图1）。他精力充沛、才华横溢，被誉为"浪漫主义的雄

图1　德拉克洛瓦肖像

狮"。他出生于巴黎郊外一个富有的家庭，父亲对音乐、戏剧、文学都十分爱好。他9岁进路易大公中学，10岁进入古典主义的画家波耶·纳西斯·桂宁的工作室学画，在那里认识了籍里柯并受到了其深刻的影响。后来波兰的音乐家肖邦也成了他的好友，诗人波特莱尔是他最敏感、最热烈的支持者。受到这些艺术家的感染，他终于坚定地走上了浪漫主义的道路并成为了浪漫主义的领袖。从他的《希阿岛的屠杀》可看到英国的康斯太布尔在艺术风格上对他不可忽视的影响。他以阿尔及利亚和摩洛哥生活为题材的作品形成了他东方的异国情调。在美学思想上他认为当把浪漫主义看成是一成不变的规范，并按着这个规范创作时，就不再是浪漫主义了；艺术家有在作品中保持个性独立的权力；一点点天真的灵感比什么都可贵，最美的艺术创作就是表达作者纯粹幻想的作品。为了强调色彩他不惜忽视线条的正确，被安格尔称之为："艺坛上的魔鬼。"而新印象主义者则奉之为色彩新纪元的开创者。他一生创作了1 000多幅油画、7 000件素描、1 500多件色彩和水粉，还有40年的日记和5大卷书信。

从各方面说他都是位当之无愧的伟大的艺术家。

下面是著名作家张炜对这位"浪漫主义的雄狮"和他的作品的独特的解读和评判：

德拉克洛瓦小大卫五十岁，算是同时代稍晚的另一位雄心勃勃的人物，其豪志与气魄似乎足以与前者比肩。大卫是古典主义的旗手，而德拉克洛瓦则被称为浪漫主义的灵魂。我们知道，任何的"主义"都会对一位伟大的艺术家造成损伤，因为什么"主义"也无法概括一个特异的心灵。但是那些古往今来的艺评家们正是靠各种各样的"主义"来生存的，丢弃了这些，他们也就等于丢弃了语言。而在面对以全部生命奔赴自己艺术的巨人，我们理解力最好的时刻常常只是无言——无言的感悟在沉默中压住一个怦然心动。

他是在过去和现在、在画坛内外都得到心仪的人物。他的《自由领导人民》的形象塑在了法国的凯旋门上，他的长达四五十万言的日记用各种文字在这个世界上大量印刷。他是一位真正的不朽者，一个时期引人注目的代表人物，同时又是一位在漫长的绘画史上永远使人翘首以望的偶像。从艺术史的角度看，他已经远远冲决了特色与风格的围篱，走向了大匠的旷远。激情、雄心、史诗气魄、高贵，这些用在他身上不仅毫不为过，而且还恰如其分。

《自由领导人民》这幅巨作被谈论得太多了。它当然是浪漫主义的代表作。当时是大革命时期，也许一个对革命并无多少热情的艺术家才能画出这样的唯美之作，才会迸发出这样的浪漫之情。画面上，一个肥嘟嘟的女神举着三色旗，率领一拨杀人如麻的暴民，这或许不够和谐。更不和谐的还有紧跟在女神身侧的手持双枪的少年，其模样很像拿了玩具手枪出来凑热闹的孩子。这种美女加玩闹少年的场面与情致，反衬了他们脚下堆积的尸体，血流成河，就显得有些别扭。但是整个画面又极具表演性，很好看。受众不需要太多的情感投入，就足够用来欣赏。这时候，画家是用他的浪漫情怀来统领一切的，一切都在他的那种精神中找到了和谐。至此，我们也就容忍并谅解了他这幅画的夸张和过分戏剧性。

类似的画还有许多许多，它们都是夸张的、华丽的、夺人目光的。但也就是这些，融合化解了当时占有统治地位的古典主义，把绘画艺术猛力推进了一步。他笔下的宏大场景常常有一种强烈的旋转感，像是裹在一个气团里。这里，像大卫那样坚定不移的笔触不见了，代之以更为自由和奔放的涂抹。这些画面上总有一种呼啸之声，好像有震耳欲聋的吼叫，有奔突飞扬，有沙尘暴。

他像大卫一样专注于大题材大场面，但却没有大卫那样浓烈的古典气。他的主要作品基本上是在描绘古代、英雄、战争、神话。还有，他画了许多狩猎场面：那种搏杀惊心动魄，但没有多少当代气息。对古典的重新诠释，这一直是雄心常在的19世纪艺术家们的特征之一。他们不能摆脱古典的、英雄的情结，正像他们在技法上不能摆脱古典艺术的约束一样。这是一个漫长的过渡期，就是这个过程中，产生了诸如大卫和德拉克洛瓦这样的巨人，以及写在一个长长名单上的人。他们是现代主义的先驱，是送往迎来者，更是承先启后的巨擘。

在艺术史上，任何的反叛如果没有实力垫底，就会成为一场闹剧。伟大是一种力量，是托举沉重的可能与方式。德拉克洛瓦像一切划时代的人物一样，能够首先从技术层面上极为主动地君临一切，将色彩解放出来，表现出罕见的心灵的自由，一种令人瞩目的舒畅感。他的所有画幅都给人精力满溢的印象。他画了不少狮子，这同时也让人想到他有狮子般的雄心。

他的古典题材作品再也没有安格尔式的华丽与安逸，而是充斥着激荡和喧嚣。一个完美却又陈旧的古典时期从他这儿消逝了，一个从头寻觅的岁月业已开始。他在处理与古典大师相类似的主题时，乍一看笔墨显得犹疑而琐碎，但实际上又产生了一种新的力量与自信。这正是一个不同凡响的艺术家才有的特征。在他超人的腕力之下，一切开始驯服。他的艺术对于逐渐走向动荡的现代，特别是急遽起伏的精神生活，可以算作一次

大胆的预言。那些如同受飓风驱使一样的笔触，那些显得过于仓促的情绪和意象，都是即将降临的现代精神的暴雨狂涛的先兆。

人喊马嘶的德拉克洛瓦世界，激情冲荡的浪漫之神，已经永驻人类的精神和现实之中。

三

《自由引导人民》（图2）是一幅具有划时代意义的浪漫主义杰作，成为法国"七月革命"有力的号角和纪念法国资产阶级革命的史诗性作品。画中的自由女神已成为法国的象征。

图2　德拉克洛瓦　《自由引导人民》

《自由引导人民》取材于1830年的法国"七月革命"。1830年7月26日，国王查理十世企图进一步限制人民的选举权和出版自由，并宣布解散议会。此举激怒了巴黎市民，他们纷纷拿起武器、筑起街垒，举行起义，为推翻第二次复辟的波旁王朝而战斗。27日至29日，革命军与保皇军展开了惨烈的白刃战，最后占领了王宫，这就是法国历史上有名的"光荣的三天"。在这次战斗中，圣德克区的克拉腊·莱辛姑娘奋不顾身，举着象征法兰西共和制的三色旗，冲在起义队伍的最前面；少年阿莱尔为将这面旗帜插到巴黎圣母院旁的一座桥顶上，倒在了血泊中。目击了这一悲壮而又惨烈的巷战场面，德拉克洛瓦义愤填膺，决心画一幅巨制，来纪念革命群众的壮举。

《自由引导人民》描绘的正是硝烟弥漫的巷战场面，是德拉克洛瓦在画了上百幅"七月革命"街垒战草图的基础上，最终定稿的。整个画面除了参战的市民、工人以及那个象征阿莱尔的少年英雄之外，还在画面正中塑造了一个象征自由的女性形象：她头戴法国大革命时期的红色弗里吉亚帽，右手高举象征着自由、平等、博爱的法国三色旗，正转身号召民众奋勇前进。她处在全画的中心位置，是观众注目的焦点，也是整个三角形构图的制高点，足以说明她是中心人物，是整幅画的中心之所在（图3）。

德拉克洛瓦选择这个优美的女人（自由女神）作为全画的主人公，乃是他具有超凡想象力的表现，这要归功于他对诗歌的爱好。换句话说，诗歌，尤其是拜伦的诗对他的影响很大。在创作上，德拉克洛瓦追求的是个性解放；在社会改革上，他向往的是自由、平等。而要热情赞美人民群众为争取自由而不怕牺牲、勇敢战斗的精神，就必须选择具有象征意义的光辉形象作为一种旗帜，引导人民奋勇前进。德拉克洛瓦在这里选择了"自由女神"，这是再恰当不过的处理，因为选用历史或神话素材正是浪漫主义绘画的特色之所在，而女神形象既完美，又富于象征意义。女神的右侧，是一个奋不顾身的少年，他挥舞着双枪急奔而来，妇女、儿童都加入了战斗，可见这场战斗

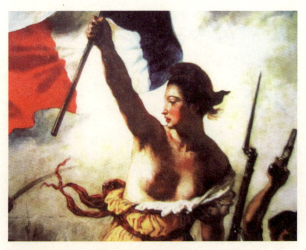

图3　德拉克洛瓦　《自由引导人民》局部

的广泛性。右侧是一个大学生，他身穿黑上衣，头戴高筒帽，手握步枪，眼中闪烁着对自由的渴望。在他的身后是两个高举战刀、满脸愤怒的工人形象。前景上除了倒毙在瓦砾堆上的禁卫军尸首外，还有一个非常有冲击力的画面——一个受伤的青年仰望着女神手中的三色旗，挣扎着想站起来——旗帜的力量，奋不顾身的精神表露无遗。远处是晨雾中的巴黎圣母院，如果仔细辨认，还可隐约看到北塔楼上飘扬的共和国旗帜。据有的美术史家考证，左方的知识分子可能就是德拉克洛瓦本人，中间青年女性的原型来自1820年在米洛斯岛发现的维纳斯。如果属实，那么这幅画的主题就更为丰富了。

这幅画结构紧凑、中心突出、色彩浓烈而丰富、用笔奔放、气势磅礴，具有强烈的感染力。德拉克洛瓦对色彩的运用已经相当的娴熟，已经为浪漫主义向印象主义的过渡打开了一扇窗户。1831年5月1日，《自由引导人民》在巴黎一经展出，便引起了轰动。德国大诗人海涅还特意为该画写了赞美诗。

这幅画于1831年被法国政府收购，在卢森堡宫里展出了数月，后因时局变化，还给了画家本人。17年后，法国爆发了1848年二月革命，法国人民又要求把此画重新在卢森堡宫公展。同年6月，巴黎工人起义，此画又被政府当局摘下，理由是这幅画具有煽动性，直到1874年才被送进卢浮宫，足见这幅画的感染力是超时代的。

此画现藏于巴黎卢浮宫。

四

每个人都向往和追求自由，但怎样理解自由，仁者见仁，智者见智，下面的这些感悟和思考来自德拉克洛瓦的这幅名画。

"什么是自由？"我问身边的大学生。他们说："自由就是想不听谁的课就不听谁的课，想干什么就干什么。"被很多人追随的流行歌曲里表达的是相似的含义。黄家驹唱到："原谅我这一生不羁放纵爱自由。"自由在这里意味着无所羁绊地用音乐来表达自己的情感。毛宁唱道："飞翔，如风般自由。"在这里，自由被比作风。而新新人类们则赤裸裸地喊道："自由、自由、现在就要自由！"他们理解的自由是为所欲为、不用担负任何责任。起先，我也以为我行我素就是自由，直到逐渐成长的我再次看到这幅名画——《自由引导人民》，并深深思考的时候，我才知道，我的理解是多么的浅薄。

这幅画是人民争取自由和权利的颂歌。在此画中，画家真实地表现了工人、知识分子和小资产阶级在共同愿望下自觉地组织起来为争取整个阶级的自由而奋勇向前。

画家对于自由和争取自由的见解，在象征着共和国精神的自由女神的形象上得到了具体而鲜明的反映。作为新兴的资产阶级一分子的德拉克洛瓦，在这里选择了一个优美的自由女神形象作为自己的寄托，来反映对被压迫民族的同情，热烈歌颂人民群众争取自由的斗争。

艺术是与其当时的政治生活密切联系着的，法国大革命的口号就是自由和平等，这个自由女神同时也是整个新兴资产阶级的寄托。那到底什么才是所要的自由呢？

他们所称的自由乃是指作为人的与生俱来的、不可剥夺的一种权利，是人权中的一种。

欧洲文化的发源地是古希腊，资产阶级所具有的自由思想也来自古希腊，而它的起源，则是古希腊神话。

古希腊神话所蕴涵的自由精神的核心内容是神和英雄与命运的抗争，它具体表现为人与外在事物的抗争和"与自己的肉体斗争"。前者主要通过凝聚神的知识的力量，并通过一系列神的故事和英雄传说，完成了从对自然的抗争到对专制暴君的抗争历程，衍生出西方最早的自由民主思想的萌芽；后者表现为一种意志力量，在英雄悲剧里表现得最为充分，其中非理性在与命运的抗争中又转变为一种自我超越——通过对现实的抗争，把人（神）引向理想的现实，从而形成了希

腊神话自由精神中超越与世俗相融，也就是浪漫主义与现实主义相融的特色。通俗地说，就是资产阶级的要求，不能停留在口号上，而要在现实当中具体地一点点去做到。纵观资产阶级的革命史，无一不如此。尤其是美国的独立战争，表现得尤为明显——美国的《独立宣言》更是被马克思称为"第一个人权宣言"。美利坚人民反映出来的要求自由和独立的愿望足以使整个世界震撼。

同样，在《勇敢的心》这部影片里面，华莱士为了寻求民族的自由，舍生忘死、勇往直前，带领民众抗击本国暴君和他国侵略者的压迫。在他坚定信念的鼓舞下，苏格兰人民团结在了一起，为了共同的命运而战斗。在华莱士不幸被敌人抓获以后，敌人威逼利诱，希望能够使他投降。当最后他被押上断头台的时候，底下的百姓都不忍心他就这样被处死，都希望他能说出"怜悯"，而华莱士的眼睛里也流露对生存的渴望。就在人民焦急等待的时候，从他嘴里爆发出来的，却是震天动地的一声呐喊：自由！就是这一声呐喊，足以使一切苟且的人汗颜！

在观看到这里的时候，我不禁为自己感到耻辱：在上大学之前，我也曾以纯真的心理解着我所知道的自由，包括那些在我们的民族解放战争中洒热血的英雄们的事迹；我也曾真正地为他们所感动；但是，随着年龄的增长、世事的增多，我发现自己变得麻木了，很少再为其他的事情所打动。能使我稍许关注的，只是那些相似的爱情故事，可是稍久之后，也感到了厌烦和无聊。我忘记了人在这个世界上，所应有的最基本的自由。我们不应被其他事物所累，应该勇敢地去做自己所应该做的那些事，因为这是我们的权利，我们没有理由放弃它。我们更不应该畏首畏尾、担惊受怕。就像法国大革命时期的《人权与公民宣言》宣布的那样："在权利方面，人们生来是而且始终是自由平等的。"我们应该把我们这一代人所想所感勇敢地表达出来，而不能做一个不能发表自己思想观点的奴隶。

自由的人是理性的人。亚里士多德说："我们应该尽一切可能，使自己升华到永生的境界，使自己无愧于我们身上所存在的最优秀的品质而生活……对于人来说，这就是以理性为根据的生活，因为它才使人成为人。"

这，就是我由这幅名作所想到的。

浪漫主义作品欣赏

德拉克洛瓦 《但丁的小舟》

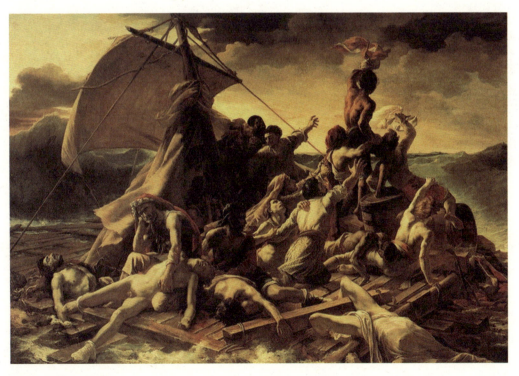

籍里柯 《梅杜萨之筏》

第五讲 05

唤醒人类尊严
批判现实主义美术赏析

- 米勒、列宾解读
- 米勒《拾穗者》《晚钟》赏析
- 列宾《伏尔加河上的纤夫》赏析

在本书上篇第四讲"美术的风格与流派"中，我们已经阐述了现实主义美术酝酿与诞生的背景以及现实主义美术的基本特征。下面我们从中选取两位画家，通过对他们代表作品的赏析与拓展，更加全面地了解现实主义美术的魅力和影响。这两位画家一位是米勒（图1），另一位是列宾（图2），他们的代表作品分别为《拾穗者》和《伏尔加河上的纤夫》。

一

图3就是米勒于1857年完成的《拾穗者》：三位农妇宽厚的身躯弯向大地，既像是对大地虔诚的答谢，又像是祭奠已与大地连为一体的祖先。那三位农妇——三位母亲，被当时的法国评论家称之为"劳苦大众的三位命运女神"。这本来是描写农村夏收劳动的一个极其平凡的场面，可是它在当时所产生的艺术效果，却远不是画家所能意料的。

这幅画原来的题目是《八月》，表现的是一个欢乐的夏收场面，但由于画家的现实主义手法，使富饶美丽的农村自然景色与农民的辛酸劳动形成了对比。接近米勒的几位社会活动家看到了这幅画中可贵的真实，建议画家修改构图。在他们的鼓励下米勒渐渐改变人物，直至最后前景上只剩下三个拾穗粒的农妇形象，热烈繁忙的夏收场面却被推到背景的最远处。这一修改，竟使作品产生了惊人的社会效果。

这幅表现农民境况的《拾穗者》在沙龙展出后，引起了资产阶级舆论界的广泛注意。一些评论家写文章说：画家在这里是蕴有政治意图的，画上的农民有抗议声。有人在报纸上发表评论说："这三个拾穗者如此自命不凡，简直就像三个司

图1 米勒肖像

图2 列宾肖像

图3 米勒《拾穗者》

命运女神。"《费加罗报》上的一篇文章甚至耸人听闻地说:"这三个突出在阴霾的天空前的拾穗者后面,有民众暴动的刀枪和1793年的断头台。"

在被法国革命风暴席卷过的巴黎,一幅画、一篇文章往往会被从中附会出政治色彩。事实上,艺术的社会效果并不始终和画家的创作意图相一致。米勒的农村风景画从不寄予任何社会改革的愿望,但他的画常常被热心者用来鼓吹新政治。尤其在法国七月革命和1848年事件之后,作为宣传民主的象征,米勒的地位突然显著起来了,甚至被人们奉为社会的先知。

在19世纪70年代以前,法国的农村还处在封建宗法制度下,农民对城市里发生的革命事件是淡漠的。他们对新事物并不很敏感,加上他们繁重的农业劳动、生活艰苦、自卫能力很弱,所以对巴黎倏忽出现的政治风暴是取观望态度的。米勒的《拾穗者》也表露出了这种精神状况。他从来不产生激动情绪,发人深省的是,他的《拾穗者》何以能产生如此大的震动?据同代人回忆,米勒是允许他的革命伙伴按他们的需要来解释他的作品的主题的。这一事实,足以说明米勒对于当代革命事件至少表示过同情。何况他的每幅画的构思并非出于偶然。现存的这幅《拾穗者》的稿子就有20来张。可见,米勒在艺术上对法国农村现实的表达,并非只体现一种安于天命的思想,而是寓强烈的呼声于无声之中。米勒的一位艺术辩护人朱理·卡斯塔奈里曾这样来描述这幅画:"现代艺术家相信一个在光天化日下的乞丐的确比坐在宝座上的国王还要美……当远处主人满载麦子的大车在重压下呻吟时,我看到三个弯腰的农妇正在收获过的田里拾落穗,这比见到一个圣者殉难还要痛苦地抓住我的心灵。这幅油画使人产生可怕的忧虑。它不像库尔贝的某些画那样,成为激昂的政治演说或者社会论文,它是一件艺术品,非常之美而单纯,独立于议论之外。它的主题非常动人,精确;但画得那样坦率,使它高出于一般党派争论之上,从而无需撒谎,也无需使用夸张手法,就表现出了那真实而伟大的自然篇章,犹如荷马和维吉尔的诗篇。"这段话给我们欣赏、分析和研究这幅《拾穗者》提供了一个精彩的历史见证。它的力量产生于真实,因为它不是谎言,就能使敌人丧胆,让人民振奋。这就是米勒这幅《拾穗者》的艺术意义所在。

在世界美术的历史长廊中,恐怕再没有像下面这幅米勒扣人心弦的杰作《晚钟》(图4)那样流传广泛的绘画作品了,这幅画深刻地反映了一种复杂的农民精神生活。夕阳西下,一天辛苦的田间劳动结束了。一对农民夫妇刚听到远方教堂的钟声,放下农具,便自然习惯地脱帽肃立俯首祈祷。画家着重描写这对善良的农民夫妇对命运的虔诚。在充满黄昏雾气的大地上,伫立着两个劳动者,感谢上帝赐予他们一天劳动的恩惠,并祈求保佑。小车上的两袋土豆就是上天的恩惠。男人手里拿着帽子,笨拙地站着,女人虔诚地攥着双手,生活的粗糙和劳作的疲惫,随着晚祷的钟声消失在无边无际的旷野中,在茫茫大地上显得非常孤立,体现了农民逆来顺受、随遇而安的性格。画家倾注全部心血深入刻画了整个画面的萧瑟氛围,让它来笼罩这对朴素勤劳的农民夫妇形象。这不再是两个穷苦而孤独的人,而是两颗庄严的心。

米勒以人道主义者的同情心和朴实厚道的描绘,赋予了农民前所未有的尊严,塑造了"高贵

图4 米勒 《晚钟》

的野蛮人"的形象。在他的笔下，农民不再是过去那种供人逗笑取乐的乡巴佬，而是大地的化身，他们雕塑一般地屹立于广袤的土地和遥远的地平线之间。

欣赏完了米勒的画，让我们再顺着著名作家张炜的讲述和指引，对米勒本人有一个全面的了解。

一个出身乡间，一辈子都在专心描绘农民和田园的人，会给人另一种感动。米勒的质朴可爱从如下的生活细节中流露无遗：初到巴黎这个艺术中心时，由于自己在乡下长大，比一般人饭量大，竟然一时不敢多吃，一直饿着肚子；第一次去卢浮宫，因为不好意思找人问路，结果一直在大街上转悠了好几天时间。要知道当时他已是二十三岁的青年，竟还是如此羞涩自知、忍耐、坚守内在。

这样一个人，正如我们通常所预料的那样，他一旦结识了许许多多的人，一旦在艺术的中心接受洗涤和陶冶，与各色各样大大小小的艺术家交往，打开了眼界，必会爆发出常人不可比拟的伟力。这是一个久居乡村外省的艺术家必需的一课，这一课对于他当然太重要了。这果然使他的技法大步前进，仅仅几年之后，就产生了《欧普林画像》这样的杰作。进入巴黎不久，他的作品即开始经常参加当时的沙龙展。

从穷乡僻壤到闹市，如果这是必修的一门功课，那么在最聪慧、最有定力的人那儿，还是要适时终止。他们将依靠自己的主见和悟性，最终知道自己要在哪里落脚，哪里才会让其茁壮成长，成为安身立命之地。所以米勒后来还是回到了乡下，住到了一个叫巴比松的小村。结果，这里成了他一生的恩惠之地，也成了许多优秀的画家如卢梭、柯罗等人的恩惠之地。他们在此寻到了安静，获得了力量和灵感。没有什么能够比得上大自然给予艺术家的滋养再大的了，最杰出的人物往往把这种滋养作为成功的基础。这里将是他们的安居之地、繁荣之地。对于米勒而言，好像巴黎的喧哗已经远逝，昨日绚丽统统忘个干净，一切都在这重新开始。我们在后来极少看到他描摹繁荣闹市的作品，而进入他的情感世界、他的视野的，永远只是农民，是田野。他们的日常劳作、悲伤喜乐，都深深扎入记忆。他画的都是他们的日常生活情状——哺育、打柴、播种、收获，当然，还有出生和死亡。阳光、天空、土地、云彩，它们的变化让他分外敏感。他画了那么多动物，羊和牛，特别是羊。柔顺的、给人温暖和乳汁的羊让其难以割舍，他一再地画了它们的神情，就如同他一再地画了女人的神情一样。女人和羊，这二者的神情在他那儿多少有些相似：甜美、和煦，让人心生怜惜。如果没有对大地和生命的感恩，也就不会有这样的表达。作为一个伟大的艺术家，米勒的宗教感情、善良，让人一望而知。

他几乎一生贫穷，但是贫穷并没有折损他的才华。这很难，我们知道这有多么难：无论是贫穷还是富有，对于艺术家都是一个坎，一个不好通过的险峻考验，它们会构成一道道不好逾越的关口。不过观察中我们会发现：这一切障碍对于最优秀的那一类艺术家来说，比如梵高、比如歌德，倒像是这些困厄和阻碍正好在帮助他们，一起成就了他们的伟业。伟大的艺术原来都是设身处地的艺术，是忠诚于土地、永远不会背离和偏移本性的追求，是与性命灵魂紧密所系之物。

贫穷让米勒更深刻地理解人生。所以他笔下的人都在为最基本的生存而斗争，这种斗争于是更加令人过目不忘。劳动的意义，在他这里更直接更可信，也更好理解。他关于劳动的解释一点也不晦涩，更不深奥。劳动在他那儿就是一种本能，一种必需，一种品质和道德。劳动也呼唤着他浓烈的宗教情怀，所以劳动不可能是不美的，因为没有劳动即没有一切。

他的画是如此的柔和，还有些谦卑，并且一律的优美、和谐，是真正的田园诗。但这一切却并没有让人忽略了辛劳和苦难。他的善良、他对原野的高声赞美，都是来自艰辛的乡间生活，是这种生活培育的结果。

二

看到列宾这个名字，我们会首先想起《伏尔加河上的纤夫》，想起那幅《托尔斯泰像》以及《哥萨克人写信给苏丹》……伟大的俄罗斯在19世纪产生了两位巨人，这就是托尔斯泰和列宾。他们都拥有如椽大笔，都是一个时代最忠实的记录者和不朽者。

像一些伟大的艺术家一样，他总是在使我们深深惊讶的同时感到阵阵羞愧。他劳动的质量与数量，特别是他的劳动精神，更不要说渗透在这些劳动中的高贵灵魂，总让我们产生深刻的自卑。那个时代的空气与水土已经流失更移，那样的伟大孕育已经不再。列宾可以用长达十年的时间完成一幅巨画，可以在26岁的年纪里画出不朽的《伏尔加河上的纤夫》。我们感叹天才的同时还能说些什么？大概我们难以释怀的还有他那可怕惊人的耐性与顽强，他的不知疲倦，他的专心与痴迷的本性——整个生命都化为了艺术，他是为绘画艺术而存在的一个生命。

像托尔斯泰一样，他的爱盛大而广泛。同样，他比一般人更懂得厌恶。他就这样不可避免地将这些深刻的情感表达了一生，用一支画笔。当他表现爱的时候，我们会被一种感激之情、一种源于生命的欣悦所笼罩。可是更多的时候他在表述一种复杂的意蕴——可能不仅有挚爱，还有深长的怜悯，有疼，甚至有说不出的遗憾和亏欠。他怀念着，思想着，往昔与今天交织一体。

像托尔斯泰一样，像所有伟大的艺术家一样，他无法忽略俄罗斯大地上的苦难。苍茫无边的原野上有无数挣扎的生命，他们是平民，是为生存而苦苦追求的人。他在感受他们的生活、他们的无望和沮丧。作为一个艺术家的他目击了，记录了，并将其诉诸手中的画笔。他这时候也就产生了对自己的怜悯。这就是伟大心灵的特征。

他与那个时代的许多艺术家一样，常常关注巨大的历史场景。浩大的场面、一睹难忘的时代镜头，总是对他有特殊的吸引。这一荏艺术家有能力处理宏巨的题材和主题。而现代主义走到了死胡同的今天，艺术家们或者萎缩在自我一角，或者干脆把宏巨揉成渺小的碎屑。而列宾这样的艺术家无论表达巨大还是微小，都同样能显示出一种生命的执著力：一旦抓住就永久不可滑脱的坚定性。他的目光尖锐无障，足以穿透一切伪饰。

列宾与托尔斯泰的交往长达三十多年。两个巨人走近了，一起走向永恒。从他们身上我们可以领会大心灵与大时代的关系。这个时期与画家交往的还有高尔基、安德烈耶夫、斯特列别娃这样一些杰出人物。

他身处一个动荡的岁月。这样的岁月往往也是英雄辈出。他用自己的艺术安顿了自己，完成了自己。他在不知满足的艰苦劳作中，经受了多少惊涛骇浪，同样也享受了多少幸福和温情。我们从他留下的瑰宝中读到了许多奥秘，这其中就写有坚持、热爱、悲怆、激越……这是怎样的人生？他的一生都在奋争的洪流之中。

《伏尔加河上的纤夫》（图5）是列宾在19世纪70年代初最出色的一幅批判现实主义油画杰作，这幅画完成在他取得公费赴奥地利、法国和意大利考察之前（因他毕业创作的油画《睚鲁的女儿复活》一画而获彼得堡美术学院的金质奖），也是他的民主主义革命思想的最初艺术体现。

在19世纪60年代，俄国的农民运动虽然风起云涌，但国内的农奴制残余依然严重阻碍着俄国资本主义的发展。有平民知识分子参加的强大的民主解放运动，终于使沙皇亚历山大二世在1861年2月宣布了废除农奴制的法令。可是，根深蒂固的封建剥削势力丝毫没有让步，俄国农民的悲惨境遇也没有得到改善。1869年，列宾去涅瓦河野游，看到了一个使他吃惊的景象：远处一些黑黑的闪着油光的东西在向前爬动，走近之后才发现，原来是一群套着绳索在拉平底货船的纤夫。那些蓬首垢面、衣衫褴褛的形象使他感到震颤，他决心把这苦役般的劳动景象画出来。

画面以狭长的横幅展现这群纤夫的行列。伏尔加河畔阳光酷烈、沙滩荒芜，近景只有埋在沙

图5　列宾　《伏尔加河上的纤夫》

里的几只破筐作点缀，景色十分凄寂。一队穿着破烂的纤夫在拉着货船，步子是那样地沉重，似乎可以听到压抑低沉的《伏尔加船夫曲》的回声。纤夫共有11人，约略分成三组。每一个形象都被列宾仔细推敲过，画过人物写生。他们的年龄、经历、性格、体力以及他们的精神气质各不相同。画家把这些性格作了高度的典型化，又都统一在主题之中。现据画家本人的记述，分别来介绍这里的每个人物情况。

最前一组共4人，领头的名叫冈宁，他的表情温顺，然而性格坚韧，具有一种内在的意志力，此人约有四五十岁。他那双深陷的眼睛使他的前额更加突出，显出了他的智慧。列宾在他的头上添画上一块包头的破布，似乎要把他塑成古希腊哲学家的样子。他原是个神父，后来被教会革职，一度充任过教堂唱诗队的指挥。他身体结实，两手下垂。胸前那一条纤索绷得很紧，而身上的麻布衫却满是补丁。这是一个俄罗斯农民长者或智者的典型，他忍受着肉体与精神的痛苦，是这些纤夫形象中的悲剧性主角。

在他右边的一个是身材魁梧的憨直的农民汉子，他赤着脚，头发蓬乱，满脸浓密的胡子，似乎在低低地向冈宁絮叨着什么。这个形象起着衬托冈宁的前倾的身子的作用。在他后面是一个细长的瘦子，年近40，身子大部分被挡住了。他头戴麦秆帽，叼着一只土烟斗，头显得尖小一些。他挺直着身子，这样可使纤索松弛，好像是想省点力气。这个瘦子的左侧，则是一个躬背弯腰的纤夫，他原来是个水手，叫伊卡尔。他的两手向下握拢，神色严厉，眼神凝注，直对着前方。显然，他的脾气一定很倔强，是个农村硬汉子。汗水已把他的上衣腐蚀得百孔千疮，结实的肩膀正从破洞处显露出来。

中间一组也是四个人：穿一身粉红色破衫裤的少年名叫拉里卡。看起来这个少年是初加入这支行列的，他那还未晒黑的皮肤、紧蹙的眉头告诉观者，这种劳动对他来说是负荷过重了。他正用手在调节压在自己肩头那根锯痛了皮肤的纤索。画家在这个新的受压迫者身上似乎要找到一种希望，那就是不甘心受剥削，要反抗。令人注目的是，在这个少年颈上还挂着一只十字架，这是父母给孩子的信物，祈求上帝能保佑他路上平安。列宾为画这个少年纤夫，曾从他熟悉的孩童形象中挑选了一个作模特儿。少年拉纤这种现象，也如资本家利用童工榨取劳力一样残酷，这是沙皇俄国的农奴制度的罪恶，也是画家所要抨击的主要目标。

紧靠在拉里卡后面的，是一个受尽风霜之苦的秃顶老汉，他皮肤黝黑、脸色阴沉，一边斜倚在纤索上，一边在打开自己的烟袋，想偷闲抽口

烟来缓解一下自己的苦闷。他和前面的少年，在色彩上构成了强烈对比。两代人，不同的命运，却系在一根绳索上。少年右边是个羸弱有病的纤夫，他步履艰难、全身虚弱，正在用袖口擦汗。头发露在无檐帽的外边，颧骨耸起、泪囊水肿，他未来的路程意味着更大的厄运，我们似乎可以听到他那急促的喘息。在拉里卡与老汉之间，露出了另一个纤夫的脑袋顶，此人的脸庞发黑，鼻孔朝外，嘴唇很厚，看样子是个挞靼人。

最后一组三人，走在前面的是个退役军人，白色的衬衫外面加了一件坎肩，帽子压得很低；背后一个皮肤黝黑，巡回展览画派评论家斯塔索夫说他是个流浪的希腊人。最后一个人只见到了他低垂的头顶，此人似乎走得更加吃力，他正在往一个小坡上移动。

全画以淡绿、淡紫、暗棕等色调来描绘上半部的空白，使这条伏尔加河流显得更为惨淡了。这是为了加强人物的悲剧性，烘托干燥炎热的天气（列宾在冈宁和伊卡尔两个人物身上曾作过一些改动，尤以伊卡尔缠着白布的头改动得最多）。

1873年，评论家斯塔索夫在一份杂志上对这幅画及其作者是这样评论的："列宾是果戈理一样的现实主义者，而且也同他一样具有深刻的民族性。他以勇敢、以我们无可比拟的勇敢……一头扎进人民的生活、人民的利益、人民的伤心的现实的最深处……就画的布局和表现而论，列宾是出色的、强有力的艺术家和思想家。"的确，这幅油画无论从思想性上，还是从技巧上都称得上是19世纪70年代批判现实主义艺术的高峰。

《伏尔加河上的纤夫》整个创作期间约在1870年至1873年间，画幅有131.5厘米×281厘米大。

批判现实主义作品欣赏

米勒 《牧羊女》

列宾 《不期而至》

第六讲

中国风俗画的里程碑
《清明上河图》赏析

- 张择端简介及艺术成就
- 《清明上河图》创作背景
- 《清明上河图》作品赏析
- 《清明上河图》权威评价

《清明上河图》是北宋风俗画的代表作品之一，描绘的是北宋都城汴京（今河南开封）清明时节汴河及其两岸的风光。作品生动地记录了中国12世纪城市生活的面貌，这在我国乃至世界绘画史上都是独一无二的，堪称中国绘画史的骄傲。

一

张择端（1085—1145），字正道。汉族，琅琊东武（今山东诸城）人。北宋著名画家。早年游学于北宋首都汴京（今河南开封），后在宫廷画院任职，擅长风俗画。他的画自成一家，独具一格。《清明上河图》是他唯一一幅流传至今的作品，也是他的代表作。《清明上河图》采用中国传统的长卷形式，在中国古代绘画长卷中是少见的。张择端选取汴京城内的街景，极力加以描写，连同前面描写的汴河两岸、城郊景色，集中概括地再现了12世纪我国城市社会生活的面貌，从而使这一作品，远远超越了一般风俗画的社会意义，而具有珍贵的历史文献价值。从表现技巧上看，全画运用兼工带写的表现手法，用笔老辣，设色典雅，无论是大处还是局部细节的描写都精细入微、真实自然，使观者如身临其境。画面组织讲究内在联系，严密紧凑，具有很高的艺术成就。经过近千年的漫长岁月，至今仍完好地保存在北京故宫博物院。《清明上河图》称得上是我国绘画史上一幅现实主义的伟大杰作，它标志着我国绘画艺术的高度成熟。

二

下面是对张择端艺术成就和《清明上河图》创作背景的介绍。

北宋著名画家张择端的长卷风俗画《清明上河图》，是我国绘画史上的稀世奇珍、画之瑰宝。它用现实主义手法、全景式构图，生动细致地描绘了北宋王都开封汴京的舟船往复、飞虹卧波、店铺林立、人烟稠密的繁华景象和丰富的社会生活习俗风情。全图规模宏大，结构严密，构图起伏有序，其笔墨技巧，兼工带写，活泼简练，人物生动传神，牲畜形态，房舍、舟车、城郭、桥梁、树木、河流、无一不至臻至妙，称得上妙笔神工。综数我国古代绘画，多有那种士大夫的孤芳自赏，实难找到类似《清明上河图》这样不惜以大量的笔墨，描绘数以百计的民众世俗生活与商业经济活动，将民众置于主人翁地位，并加以正确地艺术概括的作品。这在中国古代绘画中是不多见的，就是在现代绘画中也是罕见的。此画的第一位收藏人是宋徽宗，是他用瘦金体亲笔在画上题写了"清明上河图"五个字。

张择端，早年游学汴京，后习绘画，宋徽宗赵佶（1101—1124在位）时期供职翰林图画院。专攻中国画中以界笔、直尺画线的技法，用以表现宫室、楼台、屋宇等题材，尤擅绘舟车、市肆、桥梁、街道、城郭。他的画自成一家，别具一格。张择端的画作，大都散佚，只有《清明上河图》卷完好地保存了下来。

张择端生活在北宋末年及南宋与金对峙的12世纪，阶级矛盾和民族矛盾都异常尖锐，并达到日趋激化的程度。当时，表面上的升平景象，已隐藏着深刻的社会动荡和危机。在这种历史背景下，他创作了历史长卷《清明上河图》。

北宋年间的汴京极盛，城内四河流贯、陆路四达，为全国水陆交通中心，商业发达居全国之首，当时人口达100多万。汴京城中有许多热闹的街市，街市开设有各种店铺，甚至出现了夜市。逢年过节，京城更是热闹非凡。为了表现京城的繁荣昌盛，张择端选择了清明这个重要节日的景象进行表现。

北宋以前，我国的人物画主要是以宗教和贵族生活为题材。张择端虽然是在翰林图画院供职，创作的作品都被称为"院体画"或"院画"，但他却把自己的画笔伸向社会各阶层人民的生活之中，创作出描写城乡生活的社会风俗画。《清明上河图》画了大量各式各样的人物。而且，张择端对每个人物的动作和神情，都刻画得非常逼真

生动。这充分说明，张择端生活的积累非常丰厚，创作的技巧非常娴熟。

绘画史上名为《清明上河图》的画幅很多，但真迹毕竟只有一幅。经过众多学者、专家对这一专题的研究，大家意见基本一致，都认为现藏北京故宫博物院的这幅是北宋张择端的原作。其他的同名画作，均为后来的摹本或伪托张择端的臆造本。

现北京故宫博物院藏本的画卷本幅上，并无画家本人的款印，确认其作者为张择端，是根据画幅后面跋文中金代张著的一段题记。张著的题记也仅寥寥数语："翰林张择端，字正道，东武人也。幼读书，游学于京师，后习绘事，本工其界画，尤嗜于舟车市桥郭径，别成家数也。"不过，张择端的姓名并未见于北宋后期成书的《宣和画谱》，有人推测说，可能他进入画院时间较晚，编著者还来不及将其收编书中。

三

《清明上河图》是中国十大传世名画之一。北宋风俗画作品，宽24.8厘米，长528.7厘米，绢本，淡色，是北宋画家张择端存世的仅见的一幅精品，属一级国宝。

作品以长卷形式，采用散点透视的构图法，将繁杂的景物纳入统一而富于变化的画卷中。画中主要分为两部分：一部分是农村，另一部是市集。画中约有500余人、牲畜60多匹、船只28艘、房屋楼宇30多栋、车20辆、轿8顶、树木170多棵，各人物均衣着不同，神情各异，栩栩如生，其间还穿插各种活动，注重情节，构图疏密有致，富有节奏感和韵律的变化，笔墨章法都很巧妙，颇见功底。

张择端具有高度的艺术概括力，使《清明上河图》达到了很高的艺术水准。《清明上河图》丰富的内容、众多的人物、宏大的规模，都是空前的。《清明上河图》的画面疏密相间、有条不紊，从宁静的郊区一直画到热闹的城内街市，处处引人入胜。

《清明上河图》全图可分为三个段落：展开图，首先看到的是汴京郊外的景物；中段主要描绘的是虹桥及大汴河两岸的繁忙景象；后段则描绘了汴京市区的街景。人物大不足3厘米，小者如豆粒，仔细品察，个个形神毕备，毫纤俱现，极富情趣。整幅画的结构宛如一首乐曲，以轻柔开始，起伏跌宕推向高潮，最后在热烈的气氛中结束。

第一部分是汴京郊野的春光：疏林薄雾中，掩映着低矮的草舍瓦屋、小桥流水、老树、扁舟，阡陌纵横，田亩井然，依稀可见农夫在田间耕作。两个脚夫赶着5匹驮炭的毛驴向城市走来。一片柳林里，枝头刚刚泛出嫩绿，使人感到虽是春寒料峭，却已大地回春。路上一顶轿子内坐着一位妇人，轿顶装饰着杨柳杂花，轿后跟随着骑马的、挑担的，从京郊踏青扫墓归来。环境和人物的描写，点出了清明时节的特定时间和风俗，为画卷全面展开了序幕。

第二部分是繁忙的汴河码头：汴河是北宋国家漕运枢纽、商业交通要道。从画中可以看到人烟稠密、粮船云集。人们有在茶馆休息的，有在看相算命的，有在饭铺进餐的。还有"王家纸马店"，是卖扫墓祭品的。河里船只往来，首尾相接，或有纤夫牵拉，或有船夫摇橹；有的满载货物，逆流而上；有的靠岸停泊，正紧张地卸货。

横跨汴河上的是一座规模宏大的木质拱桥，它结构精巧，形式优美，宛如飞虹，故名虹桥。一只大船正待过桥，船夫们有用竹竿撑的，有用长竿勾住桥梁的，有用麻绳挽住船的，还有几个人忙着放下桅杆，以便船只通过。邻船的人也在指指点点地像在大声吆喝着什么。船里船外都在为此船过桥而忙碌着。桥上的人则伸头探脑地为过船的紧张情景捏了一把汗。这里是名闻遐迩的虹桥码头区，车水马龙，熙熙攘攘，名副其实的一个水陆交通的会合点。

第三部分是热闹的市区街道：以高大的城楼为中心，两边的屋宇鳞次栉比，有茶坊、酒肆、

脚店、肉铺、庙宇、公廨等等。商店中有绫罗绸缎、珠宝香料、香火纸马等，此外还有医药门诊、大车修理、看相算命、修面整容等各行各业。大的商店门口还扎着"彩楼欢门"，招揽生意。街市行人，摩肩接踵，川流不息：有做生意的商贾，有看街景的士绅，有骑马的官吏，有叫卖的小贩，有乘坐轿子的大家眷属，有身负背篓的行脚僧人，有问路的外乡游客，有听说书的街巷小儿，有在酒楼中狂欢的豪门子弟，有城边行乞的残疾老人等。男女老幼、士农工商、三教九流，无所不备。交通运载工具有轿子、骆驼、牛马车、人力车、太平车、平头车等，形形色色，样样俱全，绘声绘色地展现在人们的眼前。

特别需要关注的是，张择端的《清明上河图》不仅仅详尽而真实地描绘了京城主要河流汴河两岸的节日风光，而且运用高超的艺术手法，发掘和表现了生活中的戏剧与诗。这突出地表现在对汴河中的大船通过虹桥时的戏剧性的描绘，和对市民生活的富有诗意的赞美。

先看对汴河中大船通过虹桥时的描绘，这是整个画卷中最为精彩的一段，也是全画的高潮。当满载货物的大船准备穿过桥洞的时候，一个惊险的戏剧性场面就开始了：船顶上的船夫，急急忙忙放下桅杆，但因桅杆太重，放下时有些困难，所以都有些紧张，显出呼喊纷扰之状；与此同时，甲板上的许多船夫，有的在船舷两侧使劲撑篙，有的用长杆抵住桥洞的顶，以防冲撞；还有人从桥上抛下绳索，以便挽住船只，使它平稳地穿过桥洞；此外，邻近大船的一些小船和大桥上的好些行人，也在一旁指指点点地帮忙助力。总之，共有几十个人从不同的岗位、不同的角度，参加到这场紧张而富有戏剧性的同激流搏斗的斗争中去了。画面是那样的逼真，仿佛有喧哗之声从画面上传出来。画家通过这一段精彩描绘，使整个画卷在这里形成一个热闹而紧张的高潮，避免了平铺直叙；同时，也发掘和表现了现实生活中的戏剧和诗，把平凡的生活变成了动人的艺术。

值得注意的是，正当虹桥下面出现上述戏剧性场面的同时，桥上面的热闹场面也是同样耐人寻味的。熙来攘往的行人、桥栏杆两旁售货的小商、凭栏闲眺的市民，使桥面上显得人声鼎沸、热闹非凡。正因为桥面上的人群太密集了，一些小小的纷扰发生了，桥北头骑马上桥的和正要下桥的一乘小轿，彼此迎面而来。那匹马又走得不太规矩，眼看就会相撞，幸好牵马的人急中生智，连忙把马笼头揪住，那匹马骤然一惊，头向下冲，才勉强收慢了四蹄，避免了一次"交通事故"。可是，它已经影响到了骑马者前右方的那头驮着布袋的小毛驴，它被吓得跳踢了起来，又连带惊动了凭栏远眺的人，打断了他们的闲情逸致，不得不回过头来把小毛驴赶到桥中间去。这些详尽周到的细节描写，不仅富有生活情趣，而且反映了画家对新的城市世俗生活的莫大兴趣。这是当时新的经济因素的增长，城市的繁荣和市民阶层的发展，以及为市民阶层服务的市民文艺在绘画艺术领域里的反映。从这个角度上讲，《清明上河图》具有当时市民文艺的新特点，是反映当时市民阶层生活的伟大诗篇。

再从这一长卷的构图艺术来讲，它充分体现了中国传统绘画在构图方面的重要特点，那就是它不像西洋绘画那样把"视点"固定在一定的位置上，而是采取"移动透视"或称"散点透视""不定点透视"的手法来处理构图，这种手法比"焦点透视"法具有更大的灵活性。例如描绘"虹桥"的那一段，既画桥上，又画桥下；既画屋内，又画屋外。画家观察和表现物象的能力和技巧，实在惊人，如果采用西洋绘画惯用的"焦点透视"法，那是无论如何也不能包括这么丰富多彩的内容的。

中国古代绘画的这种传统构图法，是中国画的重要特点之一，不仅像《清明上河图》这样的长卷风俗画采取这种办法，其他的许多绘画，尤其是山水画长卷更是经常采用这种方法。这种方法为中国画十分重视的"经营位置"（即现在所说的构图）开辟了广阔的天地。因为它可以不受固定视点的限制，便于将不能出现在同一空间、

同一时间之内的，但又相互联系着的事物很完整地处理在一幅画里，从而可以更突出、更完整地体现作品的主题思想。同时，这种构图法在布局上有更多的灵活性。画家可以跳出焦点透视的限制，根据主题的要求和艺术的规律，如虚实、节奏等，巧妙地组织画面；并按照构图的需要，延长或缩短上下左右各个空间的距离，更好地体现画家的创作意图。此外，它也便于将极其广阔的生活画面或壮丽的山河景色，或复杂的情节内容，有头有尾地表现出来。

所以，无论从《清明上河图》所描绘的广阔而又细致的社会生活所体现的重要思想意义，还是它所体现的中国传统绘画在反映现实生活时所采取的独特的艺术手法等方面来看，它都是我国美术史上现实主义的伟大杰作。

据图后明人李东阳的题跋考据，《清明上河图》前面应还有一段绘远郊山水，并有宋徽宗瘦金体字签题和他收藏用的双龙小印印记，而今这些在画上都已不见。原因有两种：一种可能是因为此图流传年代太久，经无数人之手把玩欣赏，开头部分便坏掉了，于是后人装裱时便将其裁掉；一种可能是因宋徽宗题记及双龙小印值钱，后人将其故意裁去，作另一幅画卖掉了。

还有许多专家猜想《清明上河图》后半部遗失了一大部分，因为画不应该在刚进入开封城便戛然而止，而应画到金明池为止。但是更多的专家认为图取名为《清明上河图》，其含义就是清明节去河边（具体干什么暂不探讨），而图尾柳树边正是主仆一行人出行，完全可以看做是遐想的主人公，那么《清明上河图》名字的含义就完全可以诠释了。反倒是有些专家认为画的开始部分来得唐突，好像人为地裁去了开头部分，因为原画开头部分有宋徽宗的题字，被裁剪获利之说更有可信度。

四

下面是对《清明上河图》的权威评价。《清明上河图》全长528.7厘米，宽24.8厘米，对北宋晚期的都市生活作了详尽而生动的描绘，广阔而详尽地展示了当时各阶层人物的生活和动态，包括经济状况、城乡关系、民俗风情等等，为我们提供了研究宋代政治、经济、文化和科学技术情况的形象史料。

在构图上，整幅画卷大致可分作三个段落。从宁静清新的城郊到繁华热闹的城内街市，从汴河到汴河两岸，房屋和树木的繁多林立，都描写详尽。仅其中所描写的人物，数起来就有数百个。他们中间，有农民、商人、船夫、手工业者，也有官吏、士子、仕女，还有大胡子道人、行脚僧人，有打拳卖艺的艺人，有走江湖的医生，有看相算命的先生，也有各种各样的摊贩和游手好闲之辈……真是三教九流，三百六十行，行行俱备，样样齐全，全景式地反映了宋代开封城的繁华……在众多的纷纷扰扰、熙熙攘攘的人流之间，有人驾车，有人挑担，有人抬轿，有人在同河中激流搏斗，也有人在到处游逛……至于街市上的各种商业、手工业活动，同样是五花八门、形形色色：有挂着各种牌号的店铺、作坊，有酒楼、茶馆，也有当铺和各种小商小贩，等等，构成了汴梁城内街市上纷然杂陈的繁荣景象，描绘得有条不紊、入情入理。"虹桥"部分，是一座坐落在汴河上的环形大桥。此桥构造十分特别：它没有一根支柱，全部以木条架空造成，像夏天雨过初晴的彩虹，因此被称为"虹桥"。这部分画面的组成以横跨汴河两岸的大桥为中心。在飞桥建筑上，表现了我国古代劳动人民的智慧结晶，极富特色。桥上是熙来攘往的行人，桥栏杆两旁有售货的商贩，加上凭栏闲眺的人们，使桥面上显得人声鼎沸、热闹非常，表现了他们的社会地位和社会身份。在《清明上河图》的整个画幅中，随处可见酒肆茶楼的饮乐者和拉纤者等劳动的场面，形成贫富不均的强烈对比。这种对比的艺术描写手法，表明了作者对生活观察和反映现实的态度。

张择端的《清明上河图》，其高度的艺术成就，

还表现在全图规模宏大、结构严密、引人入胜。人物和景色的虚实、疏密、动静等，都具有鲜明的时代感、节奏感和韵律感，表现了高低起伏性和动作性。它既有界画工整准确的优点，又有完整统一的特色，充分发挥了半工笔半写意人物画生动活泼的长处，是我国现实主义绘画传统的最优秀代表作。

宋代初年，我国的农业经济得到了恢复和发展，汴梁、成都等地成为当时国内贸易中心。随着工商业的发展和都市的繁荣，市民阶层的队伍和力量也逐渐壮大。《清明上河图》就真实地反映了市民的生活情况。图中不仅真实生动地反映了当时社会生活的状况，而且对当时被看作下层人民的船夫、纤夫、架屋工人和其他劳动人民，都有着深刻的了解和同情，并把他们当作汴河上的主人和促成汴梁繁荣的主要力量，表现了深刻的思想意义。

在绘画题材方面，《清明上河图》突破了唐以来的人物画主要以宗教活动和贵族生活为题材的范围，开始努力表现新兴市民阶层的生活场面。而规模之大，场面之宏，人物之多，描写之细腻、逼真、生动，艺术技巧之高超、纯熟，都是古来仅有。这充分说明了我国以人物为主的风俗画，发展到宋代，已经注意到人物与情境的完善融合，使之水乳交融，开拓出了新的境界，特别是在描写普通劳动人民的生活和情趣方面，更是冲破了传统题材的局限，这对以后民间年画如《西湖景》《姑苏万年桥》《三十六行》等，也是一种启迪。

《清明上河图》的出现是北宋人物画长期发展的结果，画家对纷繁复杂的社会活动作了集中的、生动的概括。虽都是寻常的、平凡的琐事，但因为全画的主题色泽鲜明、含义丰富，所以被广泛地予以展开，使得活跃的古代城市生活得到艺术的再现。这幅画在中国绘画史上写下了光辉的一页，成为中国风俗画的一个里程碑，值得我们自豪和珍惜。

清明上河图欣赏（局部）

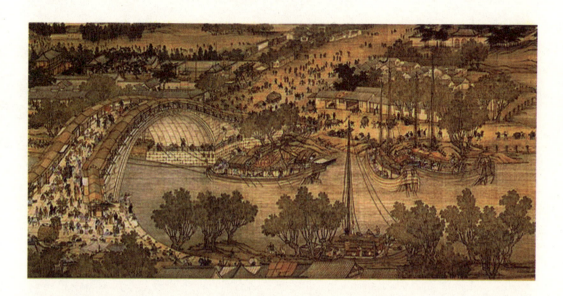

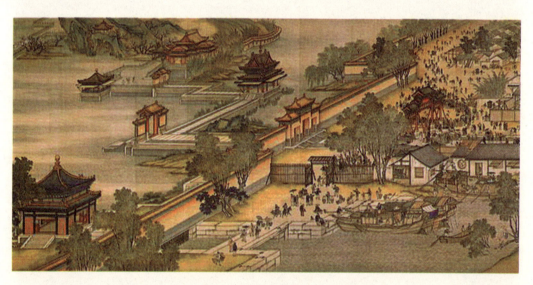

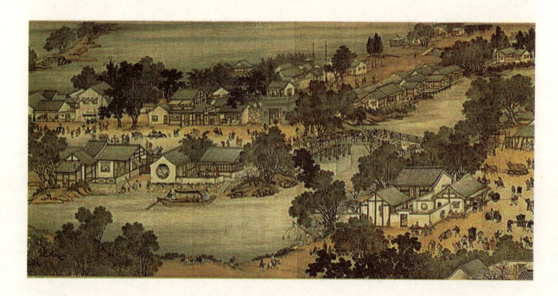

第七讲

光与彩的华美乐章
印象主义绘画艺术

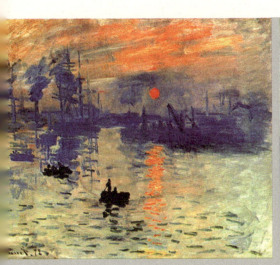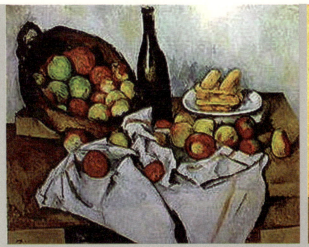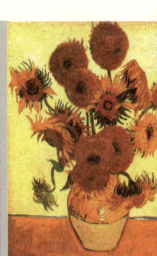

- 印象主义绘画概述
- 莫奈《日出·印象》《睡莲》赏析
- 塞尚和他的静物
- 梵高《向日葵》赏析

"印象主义"是19世纪后半期形成于法国的一个重要画派，又叫"印象派"或"外光派"。在当时的法国，学院派和官方沙龙艺术占垄断地位，一些青年画家的作品受到排斥和拒绝。在这种形势下，1863年马奈的油画《草地上的午餐》在一次"落选者沙龙展"展出，轰动全国，这件事也就成为印象主义的发端。1874年，一群青年画家在巴黎举办一场名为"画家、雕塑家和版画家协会等无名艺术家展览会"，作品展出后，舆论大哗，一位批评家借莫奈的油画《日出·印象》，戏称他们是"印象主义者"，印象派由此得名。印象主义绘画主要受19世纪光学研究的影响，努力探索，力图捕捉物体在特定时间内所呈现的瞬息即逝的色彩。他们用简短明了的笔触和饱和、明亮的色彩，组成完整的画面，使其色彩斑斓、丰富、生动，取得了与传统绘画截然不同的艺术效果。印象主义画派的出现是色彩与绘画的一次革命，是美术史的一项大突破。印象主义画派丰富了绘画的表现语言，使绘画摆脱情节、题材的束缚，从而打开了西方现代绘画艺术的道路，对之后绘画艺术的发展有很大的影响。印象主义的代表人物有：被认为是现代主义艺术运动先驱的马奈，被称为"印象主义之父"的莫奈，以及德加、毕沙罗、西斯莱、雷诺阿等。

　　新印象派也是产生于法国的美术流派，是印象主义理论和实践的发展和理性总结。新印象画派又叫"点彩派"或叫"分色主义"。直接给新印象主义启发的是美国物理学家O. N. 鲁特。他的科学实验表明，画家与其在调色板上把颜色调匀，不如直接地把纯粹的原色排列在画布上，让观众的眼睛自行去获得混合的艺术效果。新印象派主义根据这种原理，认为在光的照耀下，一切物象的色彩都是分割的，必须把不同的、纯色彩的点和小块块并列在一起，让视觉来完成色彩的调和。新印象主义的发起人是修拉和西涅克。其实"新印象主义"和"印象主义"并没有多少本质的区别，只是走得更远了、更机械了。他们把科学原理硬搬到艺术创作中来，以至伤害了艺术固有的原则和规律；作品虽严谨而静谧，但扼杀了艺术家的个性、创造性和激情，因而该派活动时间较短，其追随者也很少。

　　后印象派是继印象派之后在法国美术史上出现的思潮，存在于19世纪80年代至20世纪初，没有形成统一的风格，又译作"印象派之后"。后期印象派主要指塞尚、梵高、高更三人的绘画。他们不满足于对自然的客观描绘，而是注重艺术家对所表现对象的强烈主观感受，要求创造出"新的现实"，而不是去对表现对象的庸俗描绘和复制。后印象派特别强调画家主观感受的再创造，一般不表现光，而只是注重色彩的对比。他们认为色彩是绘画的基础，不抛弃客观形象，而是以多面的、变形的和特殊的方式去感受和表现客观形象。他们不注重透视感和明暗立体感，认为绘画最重要的是结构形式。后印象派主要追求体积感、装饰性和造型性。他们的一些主张对后来的野兽派、立体派、表现主义等西方现代主义艺术流派着很大的影响。

　　在本讲中，我们主要围绕莫奈和他的《日出·印象》、塞尚的静物和梵高的《向日葵》来展开论述。

一

　　克洛德·莫奈（1840—1926）（图1）是法国印象派最纯粹、最彻底、最典型的代表画家。莫奈于1840年11月14日出生于巴黎。父亲克洛德·奥古斯特经营食品店，与一位寡妇路易斯·奥勃莱结婚，后全家迁居到勒阿弗尔这个风景宜人的港口城镇，莫奈在那里度过了无拘无束的少年时代。开始他画些漫画肖像，自结识画家布丹后，莫奈才走上了艺术之路。1859年，他到巴黎进入格莱尔画室，后因不投合学院派艺术趣味，离开画室，开始他独立的创作生活，很快就形成了印象派风格。色当战役爆发，莫奈逃离法国，到阿姆斯特丹，后又到英国。雾都气氛激发了他的创作欲望，他常画雾中景色。他在英国又对透纳的外光

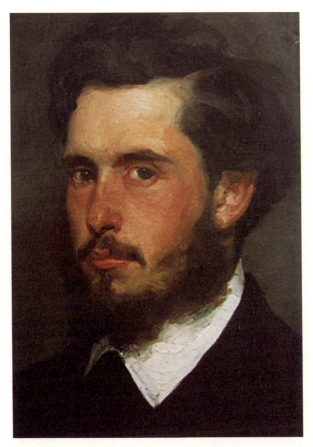

图1 莫奈

表现很感兴趣。后来回到法国，到乡间描绘大自然。1874年，毕萨罗、西斯莱、雷诺阿、摩里索等画家决定组织一次独立沙龙，把展览命名为"画家、雕塑家和版画家协会等无名艺术家展览会"。参展的画家有30名，莫奈就是在这次展览中拿出了这幅震撼画坛的习作《日出·印象》（图2）。

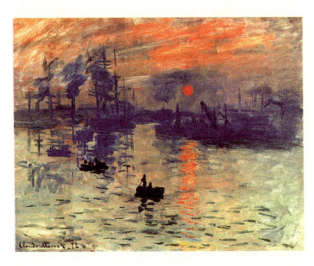

图2 莫奈《日出·印象》

《日出·印象》展出后，受到保守批评家的公开攻击。那位以"印象"来讽刺这幅画的《喧噪》周刊的记者路易·勒鲁瓦，本来是以此指责莫奈"对美与真实的否定"，可是这个名称从此竟彪炳画史，变成了极富号召力的光辉符号。在"印象主义"一词中，贬义内涵已消失殆尽。

《日出·印象》是莫奈描绘勒阿弗尔港口的一个多雾的早晨景象——海水在晨曦的笼罩下呈现出橙黄和淡紫色。天空的微红被朦胧的晨色所渲染，水天一色，浑然一体。三只小船在模糊不清的薄雾中游动，船上的人依稀可辨……该画的表现手法很像中国画的大写意。没有具体刻画每个物象，光和大气就是主题——晨雾、烟幕和映在港口中朦胧的倒影。这幅风景画单纯记录了太阳的升起，晨雾迅速消散时日出的瞬间印象。在这以前，从没有绘画把视觉世界表现得这么单纯、自然和无忧无虑。然而，当时这对正统的学院艺术来讲，是不能容忍的叛逆。这幅48厘米×64厘米的风景画，曾被盗过，后被查获。一幅小型习作，由于它的美学价值和独创的历史意义，已成为世界美术史上的瑰宝。

印象派是在四面楚歌中发展，在勇敢地冲破传统观念的重围下争得胜利的。

后来，他们又在丢朗·吕厄的画廊里举办第二次画展，莫奈有18幅风景画和1幅穿日本和服的肖像画参展。这些作品没有得到观众的欢呼，只有讽刺和挖苦。《费加罗报》上有人写文章骂他们是"五个疯子，其中一个是女人"。第三次画展也失败了，支持者更少了。报刊上骂他们是为赚点颜料钱而骗人，画布上的笔触是用手枪打上去的……这使莫奈、雷诺阿一筹莫展，且穷得难以维持生活，只得去种些土豆来充饥。但巴黎歌剧院一位男中音歌唱家在这危难之时买了莫奈好几幅画。莫奈也愿把《日出·印象》卖给他，但他不懂，要求莫奈再补些颜色，遭到莫奈拒绝。莫奈一直继续描绘春夏秋冬的景色。他喜欢物体在阳光中的蒸发与颤动感，迷醉水色闪烁的光辉，几次画展失败并没有影响画家追求艺术的毅力。

图3 莫奈《干草堆》

1883年，莫奈的妻子卡美伊病逝。不久，他和已离异并带有6个孩子的爱丽丝·奥雷德一起生活。加上莫奈2个儿子共10口人的家庭，不得不移居巴黎远郊的村庄，并在此度过了40年的艺术生涯。莫奈在这片幽静的环境中画了最具代表性的《干草堆》（图3）组画。马奈说："应是记录某一特定自然景色的真实印象，而不是出去描绘一幅笼统性的风景画。"

1889年，莫奈与罗丹联合举办了一次绘画雕塑展，画商丢朗·吕厄又在美国为他办了两次印象派画展，从此莫奈的名声在国内外得到重视，生活也开始富裕起来。

印象派是画史上的一次大革命。它否定了数百年画室杜撰的程式化的深褐调子，科学发展影响到在绘画色彩上的大胆革新。从此，许多画家走出画室，热情地去描绘大自然、人物和日常生活。莫奈说："我要画在阳光照耀下的风景。"他每次写生后，回到家里决不再改一笔。他认为如果脱离自然而修改，是对上帝的玷污。

后来，莫奈在住宅不远的地方买下地基，逐渐在吉维尼建造了大花园，花木成荫，架桥、种植睡莲……画家把整个身心都投在池塘和睡莲上了。睡莲成为他晚年描绘的主题。此后27年，他几乎没有离开这个主题。

莫奈成名后，法兰西学院给他留了一席荣誉位置，但他并不理睬。在莫奈看来，如果对绘画的爱不能高于一切，就成不了画家。1912年画家患白内障，他想以最大的毅力画完《睡莲》（图4）（图5），誓与失明的威胁抗衡。到1924年，他只能勉强看颜料管的标字来区别色彩。在画完宏大的《睡莲》巨作的最后时刻，他把调色板交到了他的朋友——法国副总理的手中，副总理被感动得热泪盈眶。

台湾著名作家同时也是画家和诗人的席慕蓉也曾经以《睡莲》为题，表达了她对艺术和人生的领悟：

我一直相信，一个创作者所能做到和要做到

图4 莫奈《睡莲》

图5 莫奈《睡莲》

的，应该就只是尽力去呈现他自己而已。

但是，要让这个"自己"能够完整和圆满地呈现出来，要在一件作品里，把所有的思路和感触都清清楚楚、脉络分明地传达出来，却是一件多么困难的事。

那天下午，我站在纽约的现代美术馆里，长途飞行之后，最想见到的第一张画仍然是莫奈的大幅《睡莲》。当那熟悉的波光与花迎面袭来的时候，我心中无限酸楚，热泪夺眶而出，我终于明白了，在这世间，所谓的"完整的传达"，其实是不可能的。

在那样巨大的画幅之上，已近八十的莫奈费尽气力纵横涂抹的其实哪里仅仅只是为了几朵睡莲？哪里仅仅只是为了一处池面与池中的光影变化而已呢？那画布上重叠又重叠混乱而又激动的笔触，几乎就是一个艺术家从灵魂深处向我们发出的呼唤，努力想要告诉我们这个世界曾经怎样对待过他，而他又曾经怎样看待过这个世界。他几乎用了一生的时光，用了所有的朝晨与夕暮，用了所有的喜悦与痛苦来描绘他所热爱的一切。

但是能留下来的却并不是那当初渴望着能完完整整留下来的一切啊！

艺术品挂在雪白的墙上，整个展览室内都因而映照着一层明镜的幽光。莫奈已逝，对他来说，他已经尽可能地把那一个夏天记录下来了，但是，对我们来说，那个世界仍然太模糊而又遥远。我们当然会依着所有的线索去寻求了解，但是，却不一定能拿到每一条通路的钥匙。

我们不一定能完全领会一个创作者原来的心意。

生命与生命感觉虽然近似，却永远不可能完全相同，有多少误会与曲解要在传达的途中发生。而在一个单独的个体面里，也不可能拥有每次都能精确再现的经验。一个艺术家在创作的当时也不一定每次都能把握住那最初最强烈的感动，有多少凝视的眼睛，那顾盼锋芒在光影变迁之下稍纵即逝？有多少原本飞扬有力的线条，在执笔的轻重之间失去了原貌？在传达的过程之中要经过

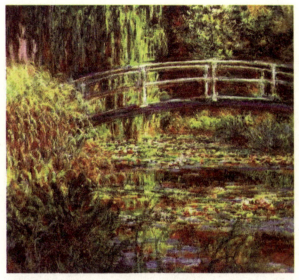

图6 莫奈《睡莲》

无数次无法预见的误导与挫折，要想把握的，要想说清楚的，在最后其实是所剩无几了。

画已经挂在墙上了，我们所能了解的艺术品已经可以算作是完成了。但是，总有一些描绘不出来的感觉静静地横梗在那里，横梗在整个空旷的展览室中，也横梗在观赏者的心怀间，仿佛可以稍稍意会却又不能精确言传。

画已经挂在墙上，我们可以微笑地面对着一池的波光云影与花叶，心里真正的疼痛却是为了那些随着艺术家的逝去而永远不被人知悉的美丽的细节，为了那几朵不在画面上的睡莲，想它们怎样在一个无人能靠近的时间与空间里，自开自落，静静绽放，不禁神往。

然后，我才发现，在艺术创作上，真正让人感到落泪的一部分就全在这里了，全在这一种静默而又坚持地环绕在作品后面的空白里了（图6）。

二

被奉为"现代绘画之父"的保尔·塞尚（1839—1906）（图7）出生在法国南部普罗旺斯的埃克斯。父亲是银行家下属的制帽厂厂主。因家庭富裕，塞尚从小受到良好的文科教育，青年时去巴黎深造。他爱好浪漫主义绘画。1872年后，和印象派画家结友。他22岁时进入巴黎的斯维塞画院学习。

图7 塞尚肖像

此后，一直靠自学迈入他终生不走运的画坛。

1874年，他参加印象派画展，但因艺术目标与印象派不同，而且性格上也合不来，最后只得离开印象派集团，另辟蹊径。他没有固定职业，画又难出售，只好长期靠父亲供养。当时，即使积极支持印象派的左拉、丢朗对塞尚也存有偏见，致使人们对他艺术的理解和接受造成了障碍。他受到的不公正、折磨和痛苦要比同时代的印象派画家还要多，甚至是一种敌视。塞尚反抗说："我开始觉得，我比周围所有的人都要强。""在活着的画家当中，只有一个人才是真正的画家——那就是我。"他还说："每一部法典的制定，都会有多达2 000个政客参加，可是塞尚的出现，2 000年才有一回。"这些语言充分表现了一个孤独、落魄、不被世人理解的天才的愤怒。

塞尚很重视形象的重量感、稳定感和宏伟感——这正是他的艺术素质，是他特具的结构主义艺术的先兆。他惯用浓厚的色块表现对象的明暗关系，尽情表现其体积感和深度感。他要让观者对这个世界的物质在艺术上形成坚实的综合感觉。塞尚虽然学了毕萨罗一些优点，但不去注重光的表现，而最重视形象的综合性和庄重感。塞尚离群索居，住在埃克斯家乡画风景。他说："我要悄悄地作画，直到有一天觉得我能从理论上论证自己的成果为止。"有时他在艰苦的探索中甚至感到绝望，常常冲动地把画毁掉。后来，他画的《玩纸牌者》获得成功。画家运用各个色域有节奏的变换加强了形象的塑造。由于社会精神压力太大，塞尚长期苦恼不堪。

塞尚不厌其烦地画静物。为了探索各种静止物体的"基本结构"，往往水果因时久缩了水，台布上积满了灰尘，他非常认真地寻求每个水果的面形结构，为充分表现立体感，激情地划分它们的体面关系，着重于结实的物体的厚度与深度。物体的变形处理，正是画家内在的精神气质所致。他说："一幅画，首先应该是表现颜色。历史呀、心理呀，它们仍会藏在里面，因画家不是没有头脑的蠢汉。"又说："我打算只用色彩来表现透视，画中最主要地是要表现出距离。由这点可以看出一个画家的才能。"我们从他的《有窗帘与花纹水罐的静物》（图8）中可以看到塞尚的意图。画面上一切都是凝固的、富有性格的艺术表现。从表面看，塞尚的静物，不外乎是他家的几个瓶罐和苹果之类的东西，还有古旧的桌子和粗厚的白衬布，但他可以把几乎相同的物象表现出各种不同的美质。他不仅对有生命的对象表现得超凡脱俗，而且给无生命的物象也赋予了强烈的生命力。他创造了静物画的一代新风。

图8 塞尚《有窗帘与花纹水罐的静物》

塞尚在记述中说:"画画仅靠眼睛是不够的,思考是必要的。"他贪恋于色彩感觉、痴迷于坚实的结构,他要创造出印象主义所不具有的"某种坚实感和持久性"。

印象派对塞尚来说似乎缺乏简洁、宏大,尤其缺乏能将自然中琐碎物象变成一个整体的基本结构感。"要按圆柱体、球体和圆锥体的概念来看待自然界的一切物体,万物都注入透视因素……"为了赋予画面空气感,大量蓝色调挤进所有的色彩中。对塞尚来说,感觉是他所有作品的基础,其余就是结构。绘画必源于自然,但反对奴隶般的复制对象,而是在各种关系之间寻觅协调。塞尚很喜欢画静物,在艺术史上创造出一种新型的、最庄严、最神圣的美。这些静物,刻画得像城堡一般坚实。

塞尚的艺术,像一颗超脱尘世的新星,打破了广大空间的悬隔,怀着气贯长虹的宏愿,从更高的角度来看世界。画家在19世纪最后20年的主张对后来艺术的发展有不可比拟的贡献。他对几何形体的探索和变形启迪了后来的立体派,他就被推崇为"现代绘画之父"。

1906年,67岁的塞尚,健康情况突然恶化。一次他在郊外遇到暴风雨,但他仍在坚持作画,终于昏倒在回家的途中,幸遇过路马车把他送回家。翌日(10月22日),他又去花园写生,再次昏迷,并于当天病逝。他可以称得上是一个永远不知满足的艺术家。

我们一起看一下塞尚1890年创作的《静物水果和篮子》(图9)。

塞尚的静物确实与众不同,在这幅画上,没有潇洒,更没有艳媚,而是庄重、凝练、纯朴和奇崛。为了探索各种静物的"基本结构",在桌上摆满了物件,画面上仍然是那块白布。塞尚的静物总是在一张粗陋的木桌上,摆上自家的有数的瓶子、盘子或者篮子,少不了以苹果为主的水果。然而,他的许多静物在艺术上绝不单调,而是丰富多彩的。画面上,往往以黑白占优势,再以红黄蓝等色来丰富。为表现物体的立体感,他

图9 塞尚 《静物水果和篮子》

激情洋溢地划分它们几何形的体面关系,着眼于结实的物体的厚度与立体的深度,他表现的是内在精神。

三

下面是著名作家张炜在《远逝的风景》一书中对梵高(图10)满怀激情的咏叹:

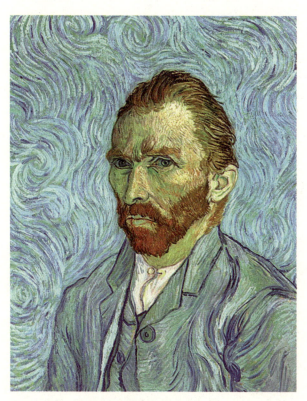

图10 梵高 《自画像》

我们终于谈到梵高了，神圣的梵高。在当代，他已经是不同艺术领域中的受崇拜的人物。他的作品在商人那儿已经化为金子，或者是远比金子还要昂贵十倍的珍奇。但是像他那样的心灵不仅用金钱无法沟通，就是用一般的艺术和精神也无法接近。他会在任何时候任何地点，拒绝那些流行的艺术热望者、大知音和中产阶级的高雅情调。因为他只是最平凡的人群中的一个灵魂，一个底层的感受者和传达者，一个不屈服者和抗争者，一个实践善良和使用决心的人。他是贫民的儿子，是他们痛苦而尖锐的眼睛。在这样的一双眼睛面前，我们往往只有在无可奈何的沉默中压住自己心底的惊叹才行。他的境界是高不可攀的，因为那是底层艺术家所守护的最后一道防线，也是权利。这其实也是人的防线与权利。梵高可以让我们明白，当一个人面对无情的外部世界时，顽强的精神会怎样迸溅出火花，直至燃烧为熊熊烈焰。

我走在慕尼黑、曼哈顿、巴黎等最著名的艺术博物馆里，在星光灿烂之中，在无法穷尽的艺术、不同时代不同流派的大荟萃面前，常常有一种无可逃匿的眩晕感。在跨越时空而来的多角度多层次、频繁急促和陡然有力的各种撞击之下，那根本来敏感的神经已经麻木疲萎。可是，几乎是无一例外，只要一走近梵高，一走近他的展出单元，立刻就会感到一片辉煌之光扑面而来。就这样，最昂扬的音乐陡然奏响。世界马上改变了，双眼睁大了，一切又重新开始了。

这是怎样神秘的力量？这力量又从何而来？

当然，一切只能源于他的这个生命。他的生命仍然在持续不断地发散——首先是从源头，从他执笔之时，从那一刻的怦怦心跳开始震动我们，使我们至今不能安宁。他眼中的一切原来与我们有巨大区别，就是这区别让我们双眼大睁、心上一凛。这区别当然是来自他的目光，它有强大的剥落和穿凿的力量：世界上的所有事物都被我们的眼睛蒙上了一层庸常的布幔，但这布幔在梵高那儿马上被刺破，或被抽揭一空。世界裸露了，本真显现了，所以他让我们看到的就是强烈的光，是逼人的颜色，是疾旋与燃烧，是轰响和炸裂，是呼叫同奔突……我们每个人本来都拥有这种直视的能力，不幸的是，后来的生活给予我们每个人无尽的磨损，我们丧失了这种能力。而只有神奇的梵高保留了。

梵高做过教师、画店营业员、传教士、书店店员、画家。这些职业是那么不同，可是在梵高那儿并没有人们想象的那么大的差异。因为他在以同样的心情去做，同样用力，同样真实。他赋予任何工作的，都仅仅是一份生命的虔诚。也正是由于这种对于工作的非同常人的理解，他差不多把每一样工作都给做"砸了"。最后是作画——他现在被公认为最伟大的画家之一，可是当时却被看成是最不成功的画家，几乎没有卖出过一幅作品。他没有一般专业人士看好的技法，简直没有受到什么正规的、更不要说是深入独到的专业训练了。他的画被看成可笑的涂抹，形式上一塌糊涂。那些直接而强悍的笔触、生猛恐怖的画面，能够毫不费力地逼退那些艺术沙龙的宠儿。其实比起梵高而言，许多人等于生活在温室中，他们没有经历真实的风雨阳光，当然也没有接受过催逼，没有倾听过号叫，没有接受过起码的人生打击。他们怎么具有理解梵高的能力呢？

真实的生活，底层的生活，有时候、许多时候都是刺目的。但是在漫长的人生旅途中，生活的真实面目还是要显现——最后总是要显现。这是一个顽强的规律。每到这个时刻，人们也就开始理解了梵高，只不过稍微晚了些。

梵高的艺术，像许多真正的艺术一样，是直到最后才被接受下来的。

他留下了大量书信。人们阅读这些书信时，才知道他是多么热情、对生活多么挚爱的人。人们读得泪眼汪汪。其实他的画作已经再好不过地表达了这种热烈。他的巨大的慈爱并不需要直接说出，他的柔情也并不需要。因为他全部都画出来了。他正是为这种爱，而不是为这种艺术，交出了自己全部的生命。

图11 梵高 《向日葵》

梵高的每一幅作品都像一团团生命幻化的火焰，绚丽灿烂。在他所有的作品中最著名、最杰出的莫过于《向日葵》（图11）了。他曾多次描绘以向日葵为主题的静物，他爱用向日葵来布置他在阿尔的房间。他曾说过："我想画上半打的《向日葵》来装饰我的画室，让纯净的铬黄，在各种不同的背景上，在各种程度的蓝色底子上，从最淡的维罗内塞的蓝色到最高级的蓝色，闪闪发光；我要给这些画配上最精致的涂成橙黄色的画框，就像哥特式教堂里的彩绘玻璃一样。"梵高确实做到了让阿尔八月阳光的色彩在画面上大放光芒，这些色彩炽热的阳光是发自内心虔诚的敬神情感。

梵高作画时，怀着极狂热的冲动，追逐着猛烈的即兴而作，这幅流芳百世的《向日葵》就是在阳光明媚灿烂的法国南部所作的。梵高笔下的向日葵，像闪烁着熊熊的火焰，是那样艳丽、华美，同时又是那样和谐、优雅甚至细腻，那富有运动感的和仿佛旋转不停的笔触是那样粗厚有力，色彩的对比也是单纯强烈的。然而，在这种粗厚和单纯中却又充满了智慧和灵气。观者观看此画时，无不为那激动人心的画面效果而感动，心灵为之震颤，激情也喷薄而出，无不跃跃欲试，共同融入到梵高丰富的主观感情中去。总之，梵高笔下的向日葵不仅仅是植物，而是带有原始冲动和热情的生命体。

梵高一生中共作了11幅《向日葵》，有10幅在他死后散落各地，只有一幅目前在梵高美术馆展出。堪称梵高化身的《向日葵》仅由绚丽的黄色色系组合。梵高认为黄色代表太阳的颜色，阳光又象征爱情，因此其具有特殊意义。他以《向日葵》中的各种花姿来表达自我，有时甚至将自己比拟为向日葵。梵高写给弟弟提奥的信中多次谈到《向日葵》的系列作品，其中说明有12株和14株向日葵的两种构图。他以12来表示基督12门徒，他还将南方画室（友人之家）的成员定为12人，加上本人和弟弟提奥两人，一共14人。

对于梵高而言，向日葵这种花是表现他思想的最佳题材。夏季短暂，向日葵的花期更是不长，梵高亦如像向日葵般结束了自己短暂的一生，称他为向日葵画家，应该是恰如其分。

世人谈及梵高的时候，大多会说起割耳朵的事件。对该事件起因的解读有好多种说法，没有统一的定论。下面的描述仅是一家之言，后面吴冠中先生的美文中还有另外一种说法。

这幅自画像（图12）是梵高割下右耳一个多月后，即1888年2月所画。有一个妓女跟他开玩笑："你来这儿坐，又总不花钱，你舍得把耳朵送给我吗？"过于敏感的梵高，如突遭雷击，顿时受到很大刺激。回头，他真的把耳朵割下用纸包好送给这个妓女。她打开纸包一看，几乎吓昏了！梵高画过许多自画像，这是他晚年最典型的一幅。

梵高在圣雷米以南的圣保罗·德·莫索尔精神病院住院期间经常犯病，稍愈之后立即作画。因为每当病发作之后，会出现一段平静的精神状态。他狂热地作画不辍，是预感自己生命不多，

图12 梵高《割耳朵的自画像》

即使精神平稳阶段,他内心也更加痛苦。他看到病友在治疗中由疯变傻,吃得更多,活得更壮,还流口水。他最担心如果有一天自己也变成这样,必定给他有6个孩子的弟弟提奥增加更沉重的经济负担,所以他曾给弟弟写信说:"我把钱还给你吧,现在我就去寻找自己的归宿……"

这幅自画像展现了他当时在阿尔的精神状态。他在阿尔的日子发过几次病,但在平静后的作画期间,是很清醒的,几乎一个月沉默不语。他最不堪忍受的是在艺术上不被理解,无人接受。由于经常发病,使市民大为恼怒。他们叫他"疯子",他成为当地不受欢迎的人。邻居们怕他,孩子们向他扔石子,并有80多个市民联合给官方签署一份请愿书,要他离开,或把他关起来。可警方对这位画家表现了友好,没有对他采取限制人身自由的任何措施,但梵高自己却感到很大压力。在此情况下,唯一的安慰就是埋头作画。他说:"绘画是阻止我生病的避雷针。"他给提奥的信中说:"与其如此,不如死了的好。"他曾想到外籍兵团去当兵,以摆脱此种困境。1889年5月,提奥再次送他到圣雷米精神病院疗养。他的许多画是在同癫痫病进行搏斗中创作出来的。

这幅自画像表现出画家一对炯炯有神的锐利的眼睛。他饱经风霜,接受了人生旅途的种种磨难。他虽是生活中的失败者,但却是艺术上的胜利者。

四

最后,我们以吴冠中先生的美文《梵高》作为结束。

每当我向不知梵高其人其画的人们介绍梵高时,往往自己先就激动,却找不到确切的语言来表达我的感受。以李白比其狂放?不适合。以玄奘比其信念?不恰当。以李贺或王勃比其短命才华?不一样。我童年看到飞蛾扑火被焚时,留下了深刻的永难磨灭的印象,梵高,他扑向太阳,被太阳熔化了!

先看其画,唐吉老父像画的是胡髭拉碴的洋人,但我于此感到的却是故乡农村中父老大伯一样可亲的性格,那双劳动的粗壮大手曾摸过我们的小脑袋,他决不会因你弄脏了他粗糙的旧外套或新草帽而生气。医生加歇(图13),是他守护

图13 加歇医生肖像

了可怜的梵高短促生命中最后的日子；他瘦削，显得有些劳累憔悴，这位热爱印象派绘画的医生是平民阶层中辛苦的勤务员，梵高笔下的加歇，是耶稣！邮递员露林是梵高的知己，在阿尔的小酒店里他们促膝谈心直至深夜，梵高一幅又一幅地画他的肖像，他总是高昂着头，帽箍上夺目的"邮差"字样一笔不苟，他为自己奔走在小城市里给人们传达音信的职业而感到崇高。露林的妻子是保姆，梵高至少画了她五幅肖像，几幅都以美丽的花朵围绕这位朴素的妇女，她不正处身于人类幼苗的花朵之间吗？他一系列的自画像则等读完他的生命史后由读者自己去辨认吧！

梵高是以绚烂的色彩、奔放的笔触表达狂热的感情而为人们熟知的。但他不同于印象派。印象派捕捉对象外表的美，梵高爱的是对象的本质，犹如对象的情人，他力图渗入对象的内部而占有其全部。印象派爱光，梵高爱的不是光，而是发光的太阳。他热爱色彩，分析色彩，他曾从一位老乐师学钢琴，想找出音和色之间的契合关系。但他在自己《夜咖啡店》一画的自述中反对单纯做色彩的音乐师，他追求用色彩的独特效果表现独特的内心感情，用白热化的明亮色彩表现引人堕落的夜咖啡店的黑暗景象。我从青少年学画时期起，一见梵高的作品便倾心，此后一直热爱他，到今天这种热爱感情无丝毫衰退。我想这吸引力除了来自其绘画本身的美以外，更多的是由于他火热的心与对象结成了不可分割的整体，他的作品能打动人的灵魂。形式美和意境美在梵高作品里得到了自然的、自由的和高度的结合，在人像中如此，在风景、静物中也如此。古今中外有千千万万画家，当他们的心灵已枯竭时，他们的手仍在继续作画，言之无情的乏味的图画汗牛充栋，但梵高的作品几乎每一幅都透露了作者的心脏在跳动。

梵高不倦地画向日葵。当他说："黄色何其美！"这不仅仅是画家感觉的反应，其间包含着宗教信仰的感情。对于他，黄色是太阳之光，光和热的象征。他眼里的向日葵不是寻常的花朵，当我第一次见到他的向日葵时，我立即感到自己是多么渺小，我在瞻仰一群精力充沛、品格高尚、不修边幅、胸中怀有郁勃之气的劳苦人民肖像！米开朗基罗的《摩西像》一经被谁见过，它的形象便永远留在谁的记忆里。看过梵高的《向日葵》的人们，他们的深刻感觉永远不会被世间无数向日葵所混淆、冲淡！一把粗木椅子，坐垫是草扎的，屋里虽简陋，椅腿却可舒畅地伸展，那是爷爷坐过的吧？或者它就是老爷爷！椅上一只烟斗透露了咱们家生活的许多侧面！椅腿椅背是平凡的横与直的结构，草垫也是直线向心的线组织。你再观察吧，那朴素色彩间却变化多端，甚至可说是华丽动人！凡是体验过、留意过苦难生活、纯朴生活的人们，看到这幅画时当会感到分外亲切，它令人恋念，落泪！

梵高热爱土地，他的大量风景画表现的不是景致，不是旅行游记，是人们生活在其间的大地，是孕育生命的空间，是母亲！他给弟弟提奥的信写道："……如果要生长，必须埋到土地里去。我告诉你，将你种到德朗特的土地里去，你将于此发芽，别在人行道上枯萎了。你将会对我说，有在城市中生长的草木，但你是麦子，你的位置是在麦田里……"他画铺满庄稼的田野、枝叶繁茂的果园、赤日当空下大地的热浪、风中的飞鸟……他的画面所有的用笔都具运动倾向，表现了一切生命都在滚动，从天际的云到田垄的沟，从人家到篱笆，从麦穗到野花，都互相在呼唤，在招手，甚至天在转，地在摇，都缘画家的心在燃烧。

梵高几乎不用平涂手法。他的人像的背景即使是一片单纯的色调，也凭其强烈韵律感的笔触推进变化极微妙的色彩组成，就像是流水的河面，其间还有暗流和漩涡。人们经常被他的画意带进繁星闪烁的天空、瀑布奔腾的山谷……他不用纯灰色，但他的鲜明色彩并不艳，是含灰性质的、沉着的。他的画面往往通体透明无渣滓，如用银光闪闪的色彩所画的《西莱尼饭店》，明度和色相的掌握十分严谨，深色和重色的运用可说惜墨

如金。他善于在极复杂极丰富的色块、色线和色点的交响乐中托出对象单纯的本质神貌。

无数杰出的画家令我敬佩，如周昉、郭熙、吴镇、仇英、提香、柯罗、马奈、塞尚……我爱他们的作品，但并无太多的要求去调查他们绘画以外的事。可是对另外一批画家，如老莲、石涛、八大、波提切利、德拉克洛瓦、梵高……我总怀着强烈的欲望想了解他们的血肉生活，钻入他们的内心去，特别是对梵高，我愿听到他每天的呼吸！

文森特·梵高1853年3月30日诞生于荷兰格鲁脱·尚特脱。那里天空低沉，平原上布着笔直的运河。他的家是乡村里一座有许多窗户的古老房子。父亲是牧师，家庭经济并不宽裕。少年文森特并不循规蹈矩，气质与周围的人不同，显得孤立。唯一与他感情融洽的是弟弟提奥。他不漂亮，当地人们老用好奇的眼光盯他，他回避。他的妹妹描述道："他并不修长，偏横宽，因常低头的坏习惯而背微驼，棕红的头发剪得短短的，草帽遮着有些奇异的脸。这不是青年人的脸，额上已略现皱纹，总是沉思而锁眉，深深的小眼睛似乎时蓝时绿。内心不易被认识，外表又不可爱，有几分像怪人。"

他父母为这性格孤僻的长子的前途预感到忧虑。由叔父介绍，梵高被安顿到巴黎画商古比在海牙开设的分店中，商品是巴黎沙龙口味的油画及一些石版画，他包装和拆开画和书，手脚很灵巧，出色地工作了三年。后来他被派到伦敦分店，利用周末也作画消遣，他那时喜欢的作品大都是由于画的主题，满足于一些图像，而自己的艺术灵感尚在沉睡中。他爱上了房东寡妇的女儿，人家捉弄他，最后才告诉他，她早已订婚了。他因而神经衰弱，在伦敦被辞退。靠朋友帮助，总算又在巴黎总店找到了工作。他批评主顾选画的眼光和口味，主顾可不原谅这荷兰乡下人的劝告。他还说："商业是有组织的偷窃。"老板们很愤怒。此后他来往于巴黎、伦敦之间，职业使他厌倦，巴黎使他不感兴趣，他读《圣经》，彻底脱离了古比画店，其时二十三岁。

他到伦敦教法文，二十来个学生大都是营养不良、面色苍白的儿童，穷苦的家长又都交不起学费。他改而从事传道的职业，感到最迫切的事是宽慰世上受苦的人们，他决心要当牧师了。于是必须研究大学课程，首先要补文化基础课，他寄住到阿姆斯特丹当海军上将的叔父家里，顽强地钻研了十四个月。终于为学不成希腊文而失望，放弃了考试，决心以自己的方式传道。他离开阿姆斯特丹，到布鲁塞尔的福音学校。经三个月，人们不能给他明确的任务，但同意他可以自由身份冒着危险去矿区讲演。他在蒙斯一带的矿区工作了六个月，仿照最早基督徒的生活，将自己所有的一切分给穷苦的人们，自己只穿一件旧军装外衣，衬衣是自己用包裹布做的。鞋呢？脚本身就是鞋。住处是个窝，直接睡在地上。他看护从矿里回来的工人，他们在地下劳动了十二小时后精疲力竭，或带着爆炸的伤残。他参与斑疹伤寒传染病院的工作。他宣教，但缺乏口才。他瘦下去，衰弱下去，但绝不肯半途而止。他的牧师父亲不了解这非凡的行径，赶来安慰他，安排他住到一家面包店里。委以宗教任务的上司被他那种过度的热忱吓怕了，找个借口撤他的职。

他宣称："基督是最最伟大的艺术家。"他开始绘画，作了大量水彩和素描，都是矿工生活。宗教倾向和艺术倾向间展开了难以协调的斗争，经过多少波涛的翻腾，后者终于获胜了！

他再度回到已移居艾登的父亲家，但接着又返回矿区去，赤脚流血，奔走在大路的赎罪者与流浪者之间，露宿于星星之下，遭受"绝望"的蹂躏！

梵高已二十八岁，他看到布鲁塞尔和海牙研究博物馆里大师们的作品，使他感兴趣的不再是宗教的或传说故事的图画，他在伦勃朗的作品前停留很久很久，他奔向了艺术大道。然而不幸的情网又两次摧毁了他的安宁：一次是由于在父母家遇到了一位表姐；另一次，1882年初，他收留了一位被穷困损伤了道德和肉体的妇人及其孩

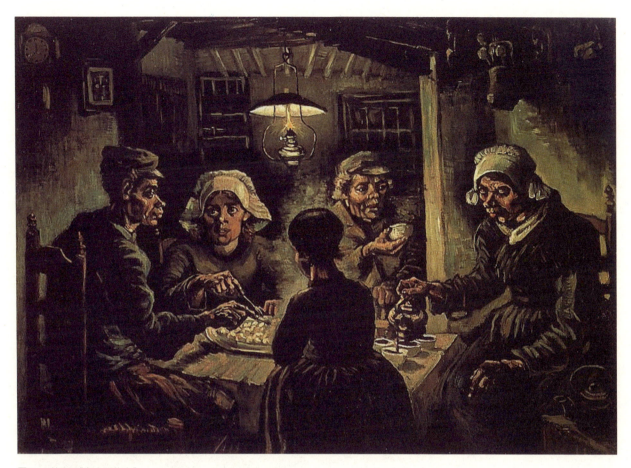

图14 梵高 《吃土豆的人》

子,和她一起生活了十八个月。梵高用她当模特儿,她饮酒,抽雪茄,而他自己却常挨饿。一幅名《索劳》的素描,画她绝望地蹲着,乳房萎垂。梵高在上面写了米歇勒(1789—1874,法国历史学家和文学家)的一句话:"世间为何只有一个被遗弃的妇人!"

梵高终于不停地绘画了,他用阴暗不透明的色彩画深远的天空、辽阔的土地、故乡低矮的房子。当时杜米埃对他起了极大的影响,因后者幽暗的低音调及所刻画的人与社会的面貌对他是亲切的。《吃土豆的人》(图14)便是此时期的代表作。此后他以巨人的步伐高速前进,他只有六年可活了!他进了比利时的盎凡尔斯美术学院,颜料在他画布上泛滥,直流到地上。教授吃惊地问:"你是谁?"他对着吼起来:"荷兰人文特森!"他即时被降到了素描班。他爱上了鲁本斯的画和日本浮世绘,在这样的影响下,解放了他的阴暗色调,他的调色板亮起来了。也由于研究了日本的线描富岳百图,他的线条也更准确、有力、风格化了。

他很快就不满足于盎凡尔斯了,1886年他决定到巴黎与弟弟提奥一同生活。以前他几乎只知道荷兰大师,至于法国画家,只知米勒、杜米埃、巴比松派及蒙底塞利,现在他看德拉克洛瓦,看印象派绘画,并直接认识了洛特来克、毕沙罗、塞尚、雷诺阿、西斯莱及西涅克等新人,他受到了光、色和新技法的启示,修拉特别对他有影响。他用新眼光观察了。他很快离开了谷蒙的工作室,到大街上作画,到巴黎附近作画,他用春天鲜明的蓝与玫瑰色画小酒店,色调变得娇柔而透明。巴黎解放了他的官感情欲,只《轮转中的囚徒》一画唤起他往日的情思。

然而他决定要离开巴黎了!除经济的原因之外,他主要不能停留在印象派画家们所追求的事

物表面上，他不陶醉于光的幻变，他要投奔太阳。一天，在提奥桌上写下了惜别之言后，西方的夸父上路了！

1888年，梵高到了阿尔，在一家小旅店里租了一间房，下面是咖啡店。这里我们是熟悉的：狭窄的床和两把桌椅、咖啡店的球台和悬挂着三只太阳似的灯。他整日无休止地画起来：广场与街道、公园、落日、火车在远景中穿行田野、花朵齐放的庭院、罐中的白玫瑰、筐里的柠檬、旧鞋、邮递员和保姆、海和船、一幅又一幅的自画像……他画，画，多少不朽的作品在这短短的岁月中源源诞生了！是可歌可泣的心灵的结晶，绝非寻常的图画！

他赞美南国的阿尔："呵！盛夏美丽的太阳！它敲打着脑袋定将令人发疯。"他用黄色涂满墙壁，饰以六幅向日葵，他想在此创建"友人之家"，邀请画家们来共同创作。但应邀前来的只高更一人。他俩热烈讨论艺术问题，高更高傲的训人口吻使梵高不能容忍，梵高将一只玻璃杯扔向高更的脑袋，第二天又用剃刀威胁他。结果梵高割下了自己的一只耳朵。高更急匆匆离开了阿尔，梵高进了疯人院。包着耳朵的自画像、病院庭院、病院室内等奇异美丽的作品诞生了！他的病情时好时坏，不稳定，便又转到几里以外的圣·来米的疯人收容所。在这里他画周围的一切：房屋与庭院、橄榄和杉树、医生和园丁……熟透了的作品，像鲜血，随着急迫的呼吸，从割裂了的血管中阵阵喷射出来！

终于，《法兰西水星报》发表了一篇颇理解他绘画的文章。而且提奥报告了一个难以相信的消息：梵高的一幅画卖掉了。[这幅画就是《阿尔的红色葡萄园》（图15），据说是被一位比利时画家的妹妹安娜·波克买走了，成交价400法郎，这也是梵高生前卖出的唯一一幅油画。梵高死后100年，也就是1990年，日本大昭和制纸公司名誉会长斋藤了英，分别出价5350万美元和8250万美元，把梵高的《鸢尾花》（图16）和《加歇医生像》带回了日本。作者注]

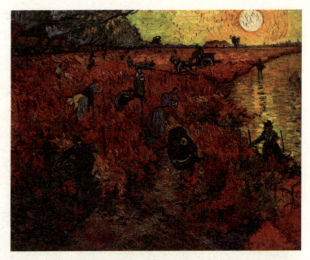

图15　梵高　《阿尔的红色葡萄园》

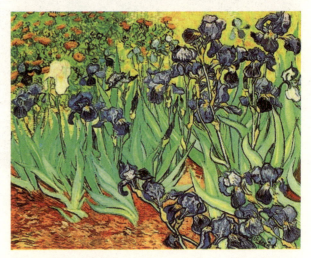

图16　梵高　《鸢尾花》

疯病又几次发作，他吞食颜料。提奥安排他到离巴黎不远的挝弗尔·庶·奥瓦士去请加歇医生治疗。在这位好医生的友谊、爱护和关照中，他倾吐了最后一批作品：《奥瓦士两岸》《广阔的麦田》《麦田里的乌鸦》《出名的小市政府》、两幅《加歇像》《在弹钢琴的加歇小姐》……

1890年7月27日，他借口打乌鸦借了手枪，到田野靠在一棵树干上将子弹射入了自己的胸膛，7月29日日出之前，他死了。他对提奥说的最后一句话是：

苦难永不会终结！（"The sadness will last forever"，作者注）

接下来的这段文字，节录自作者的散文《踏着梵高的足迹》：

梵高不仅是一位伟大的艺术家，而且是个出色的作家和哲学家，他具有极其丰富的理解事物与表达思想的才能，这两种才能在他生前留下的700多封书信中得到了淋漓尽致的展现。这些书信大部分是写给他的弟弟提奥的。人们阅读这些书信时，才知道他是多么热情、对生活多么炙热的一个人，人们可以从这些信中了解梵高当时所处的苦境以及提奥对他哥哥的深厚情谊。在梵高整个成长期的生活中，他把自己崇高的理想以及对自己的疑惑和恐惧通通倾泻在这些书信中。这些思想展示得那么充分，既有对他日常工作的琐细描述，也有对这位艺术家被造就过程的细微刻画。漫步整个人类艺术史，从不曾有任何画家写出如此率真的文字"自画像"，他将画家充满痛苦的一生巨细靡遗地记录下来，流传后世。英国著名艺术理论家和评论家赫伯特·里德在其《艺术的真谛》中这样说道："梵高给弟弟写的书信，令人惊叹地展现出梵高激情悲壮的生命历程。它是画家一生的真实写照，这里没有描写天国的宁静，只是记述了画家渴望和绝望的一生——在一个冷酷无情的世界里，一位天才发疯和自杀的过程。"这是一部充满忧伤和绝望的记录，但其字里行间却表现出无穷的忍耐力和永恒的艺术成就之美，放射出伟大的精神斗争的灿烂光辉。梵高短暂的一生，是天才创造的一生，又是悲剧的一生。

梵高杰出的、富有独创性的全部作品，都是在他生命的最后几年完成的。他的作品赤裸裸地诉说深爱、痛苦与恐惧。绘画是他生命的使命，他的每一幅作品，都是可歌可泣的心灵的结晶。生活越艰难，疾病的折磨越厉害，他的作品反而越是走向明朗和澄澈，好像要用欢快的歌声来慰藉人世间的所有苦难。他用艺术家执著与疯狂的追求告诉后人，艺术家人格的独立与完美应是最可贵的，辉煌的艺术需要疯狂与执著来成就。他的经历让我们明白，当一个人面对无情的外部世界时，顽强的精神会怎样迸溅出火花，直至燃烧成熊熊烈焰。他扑向太阳，被太阳熔化了！反观当下，每年持续高烧不退的"艺考热"，数以万计的热血青年在准备从事高雅事业的时候，有没有认识到那个并不遥远的梵高苦难的修行正是伟大艺术家的前提？有没有考虑到自己的道德良心配不配做高雅的事业？这值得每一个人深思！

钟情梵高，除了来自其绘画本身的美和震撼以外，更多的是由于他火热的心与对象结成了不可分割的整体，他的作品能打动人的灵魂，形式美和意境美在他作品里得到了自然的、自由的和高度的结合。在梵高充满悲悯的画布上：葵花生长、星空低垂、吊桥下流水潺潺，丰收的田野麦浪起伏，夜晚的咖啡馆流淌着日常生活的寂寞与安宁……我们从中看到了他辛勤耕耘的身影，听到了他真实而温暖的倾诉。他热爱生命，渴望生活，尽管他并没能被人们所理解，负担着心灵全部的秘密，带着无法布道却又坚定无比的信念离开了我们，但给我们留下了他身后必将显示的种种奇迹。在这些奇迹的鼓舞与精神的感召下，我们学会应该如何活着并且活得有价值有意义。梵高的历程我们无法也不一定去效仿，但他的灵魂却是我们与艺术同行不能缺少的最好的陪伴！

第八讲

不可征服的创造
毕加索从远方来

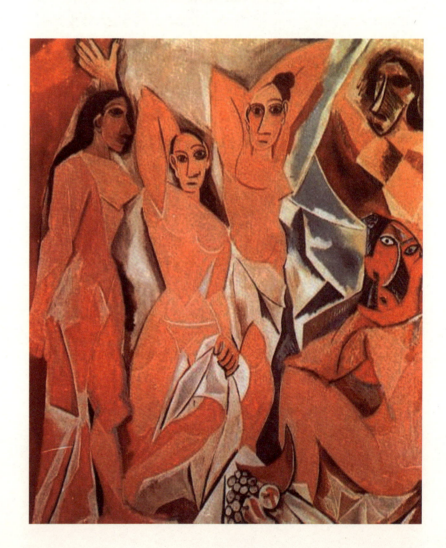

- 立体主义绘画概述
- 毕加索和他的艺术
- 《亚维农的少女》
 《格尔尼卡》赏析
- 毕加索轶事
- 毕加索的追求：艺术与女性

毕加索（图1）是20世纪西方艺术界最引人注目的人物之一。在漫长的一生中，他不知疲倦地探索、创新，以多变的画面风格和跨门类的艺术实验，始终走在时代最前列。他不仅是立体主义的创立者，也是拼贴绘画和现存品艺术的早期实验者；他不仅是一名画家，也积极尝试雕塑和陶艺创作，在每一个领域都取得了出色的成就。他的艺术活动几乎浓缩了整个世纪大半部美术史，堪称以创新为价值的20世纪艺术家的经典符号。

毕加索是一位真正的天才。20世纪正是属于毕加索的世纪。他在这个多变的世纪之始从西班牙来到当时的世界艺术之都巴黎，开始他一生辉煌艺术的发现之旅。在20世纪，没有一位艺术家能像毕加索一样，画风多变而人尽皆知。毕加索的盛名，不仅因他成名甚早和《亚维农的少女》《格尔尼卡》等传世杰作，更因他丰沛的创造力和多姿多彩的生活。他留下了大量多层面的艺术作品。在毕加索1973年过世之后，世界各大美术馆不断推出有关他的各类不同性质的回顾展，有关毕加索的话题不断，而且常常带有新的论点，仿佛他还活在人间。

一

"立体派"又称"立方主义绘画"，西方现代艺术流派，1908年产生于法国。得名于画家马蒂斯和批评家沃塞勒对1908年巴黎独立沙龙展出的勃拉克风景画《埃斯塔克的风景》的评价。立体派创始人之一勃拉克在脱离了野兽派后，想减弱色彩，加强体积感。数月后，他画的风景画每一物象都成了坚固的几何形物体。艺术评论家沃塞勒说，画家勃拉克"将每件事都简缩在几何图形和立体之中……""立体派"因此得名。其实，立体主义诞生的真正时间应该是1907年。这一年，毕加索创作了《亚维农的少女》，一般被视为立体主义诞生的标志。

立体派又分为分析立体派和综合立体派。1908年至1912年流行的是分析立体派。画家们将不同状态及不同观点所观察到的对象，集中地表示于单一的平面上，造成一个总体经验的效果。即用单纯的几何形体认识和表现事物，它主要追求一种几何形体的美，追求形式的排列组合所产生的美感。分析立体派的结构中，还保留着强烈的光线和某种空间感。1912年至1914年毕加索等人进行了综合立体感的实验。综合立体派不再从解剖、分析一定的对象着手，而是利用多种不同的素材去创造新的主题。为了使艺术品接近生活中平凡的真实，艺术家们还采用实物拼贴的手法。立体派是富于理念的艺术流派，它主要不是依靠视觉经验和感性认识，而是依靠理性、观念和思维。立体主义的种种实验，深刻影响了20世纪各美术流派和美术形式的探索。

立体主义的主要代表画家有勃拉克和毕加索。本讲我们主要介绍后者。我们将围绕《亚维农的少女》和《格尔尼卡》等他的代表作，展示这位当代西方最有创造性和影响最深远的艺术家

图1　毕加索肖像

无限丰富而又让人叹为观止的艺术和生活。

二

毕加索是位多产画家。据统计，他的作品总计近37 000件，其中包括：油画1 885幅，素描7 089幅，版画20 000幅，平版画6 121幅。

毕加索的一生辉煌之至，他是有史以来第一个活着亲眼看到自己的作品被收藏进卢浮宫的画家。在1999年12月法国一家报纸进行的一次民意调查中，他以40%的高票当选为20世纪最伟大的十位画家之首。对于作品，毕加索说："我的每一幅画中都装有我的血，这就是我的画的含义。"全世界前10名最高拍卖价的画作里面，毕加索的作品就占据4幅。

毕加索一生中画法和风格几经变化。也许是对人世无常的敏感与早熟，加上家境不佳，毕加索早期的作品风格充满了早熟的忧郁。早期画近似表现派的主题；在求学期间，毕加索努力地研习学院派的技巧和传统的主题，而产生了像《第一次圣餐》这样以宗教题材为描绘对象的作品。德加的柔和的色调，与罗特列克所追逐的上流社会的题材，也是毕加索早年学习的对象。在《嘉列特磨坊》《喝苦艾酒的女人》等画作中，总看到他用罗特列克手法经营着浮动的声光魅影，暧昧地流动着款款哀伤。毕加索14岁那年与父母移居巴塞罗那，见识了当地的新艺术与思想，然而正当他跃跃欲试之际，却碰上当时西班牙殖民地战争失利，政治激烈的变动导致人民一幕幕悲惨的景象；身为重镇的巴塞罗那更是首当其冲。也许是这种兴奋与绝望的双重刺激，使得毕加索潜意识里孕育着蓝色时期的忧郁动力。

迁至巴黎的毕加索，既落魄又贫穷，住进了一处怪异而破旧的住所"洗衣船"，这里当时是一些流浪艺术家的聚会所。也正是在此时，芳华十七的奥丽弗在一个飘雨的日子，翩然走进了毕加索的生命中。于是爱情的滋润与甜美软化了他这颗本已对生命固执颓丧的心灵，笔下沉沦痛苦的蓝色，也开始有了跳跃的情绪，细细缓缓地燃烧掉旧有的悲伤。此时整个画风膨胀着幸福的温存与情感归属的喜悦。

玫瑰红时期的作品，人物表情虽依然冷漠，却已注重和谐的美感与细微人性的关注。整体除了色彩的丰富性外，已由先前蓝色时期那种无望的深渊中抽离。他摒弃了先前贫病交迫的悲哀、缺乏生命力的象征，取而代之的，是对人生百态充满兴趣、关注及信心。在《穿衬衣的女子》中，一袭若隐若现的薄纱衬衣，轻柔地勾勒着自黑暗中涌现的胴体，坚定的延伸，流露出年轻女子的傲慢与自信，鬼魅般地流动着纤细隐约的美感。整体气氛的传达幽柔细致，使得神秘的躯体在氤氲中垂怜着病态美。拼贴艺术形成的主因，源于毕加索急欲突破空间的限制，而神来一笔的产物。实际上拼贴并非首创于毕加索，在19世纪的民俗工艺中就已经存在，但却是毕加索将之引至画面上，而使其脱离工艺的地位。首张拼贴作品《藤椅上的静物》与1913年的《吉他》，都是以拼贴手法实现立体主义的最佳诠释。

后期画注目于原始艺术，简化形象。1915年至1920年，画风一度转入写实。1930年又明显地倾向于超现实主义。第二次世界大战时，毕加索作油画《格尔尼卡》抗议德、意法西斯对西班牙北部小镇格尔尼卡进行狂轰滥炸。这幅画是毕加索最著名的一幅以立体主义、现实主义和超现实主义手法相结合的抽象画，剧烈变形、扭曲和夸张的笔触以及几何彩块堆积、造型抽象，表现了痛苦、受难和兽性，表达了毕加索多种复杂的情感。他晚期制作了大量的雕塑、版画和陶器等，亦有杰出的成就。毕加索从19世纪末从事艺术活动，一直持续到20世纪70年代，毕加索是整个20世纪最具有影响力的现代派画家。毕加索的作品对现代西方艺术流派有着很大的影响。

毕加索是个不断变化艺术手法的探求者，印象派、后期印象派、野兽派的艺术手法都被他汲取改造为自己的风格。他的才能在于，他在各种变异风格中都保持自己粗犷刚劲的个性，而且各

种手法的使用都能达到内部的统一与和谐。他有过登峰造极的境界，他的作品不论是陶瓷、版画、雕刻都如童稚般的游戏。在他一生中，从来没有特定的老师，也没有特定的弟子，但凡是在20世纪活跃的画家，没有一个人能将毕加索打开的前进道路完全迂回而进。

三

《亚维农的少女》（图2），是毕加索具有里程碑意义的著名杰作，这幅不可思议的巨幅油画，不仅标志着毕加索个人艺术历程中的重大转折，而且也是西方现代艺术史上的一次革命性突破，它引发了立体主义运动的诞生。这幅画始作于1906年，至1907年完成，其间曾多次修改。画中五个裸女和一组静物，组成了富于形式意味的构图。这幅画的标题是由毕加索的朋友安德鲁·塞尔曼所加，据说毕加索本人对之并不喜欢。但不管怎样，这只不过是作品名称罢了。在现代艺术中，标题与作品的相关性越来越小，画家们常常有意识地不以标题来说明作品的内容。毕加索这幅《亚维农的少女》，想必亦是如此。该画原先的构思，是以性病的讽喻为题，取名《罪恶的报酬》，这在最初的草图上一目了然；草图上有一男子手捧骷髅，让人联想到一句西班牙古老的道德箴言："凡事皆是虚空。"然而在此画正式的创作过程中，这些轶事的或寓意的细节，都被画家一一去除了。其最终的震撼力，并不是来自任何文学性的描述，而是来自它那绘画性语言的感人力量。

这幅画，可谓第一件立体主义的作品。画面左边的三个裸女形象，显然是古典型人体的生硬变形；而右边两个裸女那粗野、异常的面容及体态，则充满了原始艺术的野性特质。野兽派画家发现了非洲及大洋洲雕刻的原始魅力，并将它们介绍给毕加索。然而用原始艺术来摧毁古典审美的，是毕加索，而不是野兽派画家。在这幅画上，不仅是比例，就连人体有机的完整性和延续性，都遭到了否定。因而这幅画（正如一位评论家所述），"恰似一地打碎了的玻璃"。在这里，毕加索破坏了许多东西，可是，在这破坏的过程中他又获得了什么呢？当我们从第一眼见到此画的震惊中恢复过来，便开始发现，那种破坏却是相当地井井有条：所有的东西，无论是形象还是背景，都被分解为带角的几何块面。我们注意到，这些碎块并不是扁平的，它们由于被衬上阴影而具有了某种三维空间的感觉。我们并不总能确定它们是凹进去还是凸出来；它们看起来有的像实体的块面，有的则像是透明体的碎片。这些非同寻常的块面，使画面具有了某种完整性与连续性。

从这幅画上，可看出一种在二维平面上表现三维空间的新手法，这种手法早在塞尚的画中就已采用了。我们看见，画面中央的两个形象脸部呈正面，但其鼻子却画成了侧面；左边形象侧面的头部，眼睛却是正面的。不同角度的视像被结合在同一个形象上。这种所谓"同时性视像"的语言，被更加明显地用在了画面右边那个蹲着的形象上。这个呈四分之三背面的形象，由于受到分解与拼接的处理，而脱离了脊柱的中轴。它的

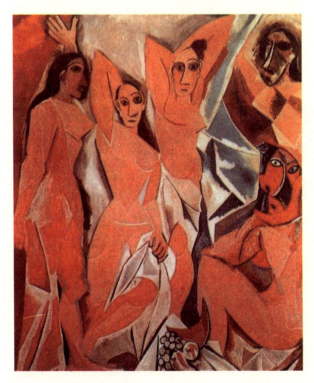

图2 毕加索 《亚维农的少女》

腿和臂均被拉长，暗示着向深处的延伸；而那头部也被拧了过来，直愣愣地对着观者。毕加索似乎是围着形象绕了180度之后，才将诸角度的视像综合为这一形象的。这种画法，彻底打破了自意大利文艺复兴之始的五百年来透视法则对画家的限制。

毕加索力求使画面保持平面的效果。虽然画上的诸多块面皆具有凹凸感，但它们并不凹得很深或凸得很高。画面显示的空间其实非常浅，以致该画看起来好像表现的是一个浮雕的图像。画家有意地消除人物与背景间的距离，力图使画面的所有部分都在同一个面上显示。假如我们对右边背景的那些蓝色块面稍加注意，便可发现画家的匠心独具。蓝色，通常在视觉上具有后退的效果。毕加索为了消除这种效果，便将这些蓝色块勾上耀眼的白边，于是，它们看上去就拼命地向前凸现了。

实际上，《亚维农的少女》是一个独立的绘画结构，它并不关照外在的世界。它所关照的，是它自身的形、色构成的世界。它脱胎于塞尚那些描绘浴女的纪念碑式作品。它以某种不同于自然秩序的秩序，组建了一个纯绘画性的结构。

下面是毕加索1937年画的《格尔尼卡》（图3），这幅布面油画，尺寸为305.5厘米×782.3厘米，现藏普拉多博物馆。

毕加索虽然热衷于前卫艺术创新，然而却并不放弃对现实的表现，他说："我不是一个超现实主义者，我从来没有脱离过现实。我总是待在现实的真实情况之中。"这或许也是他选择画《格尔尼卡》的一个重要原因吧。然而他此画对于现实的表现方法，却与传统现实主义的表现方法截然不同。他画中那种丰富的象征性，在普通现实主义的作品中是很难找到的。毕加索自己曾解释此画图像的象征含义，称公牛象征残暴，受伤的马象征受难的西班牙，闪亮的灯火象征光明与希望……当然，画中也有许多现实情景的描绘。画的左边，一个妇女怀抱死去的婴儿仰天哭号，她的下方是一个手握鲜花与断剑张臂倒地的士兵。画的右边，一个惊慌失措的男人高举双手仰天尖叫，离他不远处，那个俯身奔逃的女子是那样地仓皇，以至她的后腿似乎跟不上而远远落在了身后。这一切，都是可怕的空炸中受难者的真实写照。

画中的诸多图像反映了画家对于传统绘画因素的吸收。那个怀抱死去孩子的母亲图像，似乎是源自哀悼基督的圣母像传统；手持油灯的女人，使人联想起自由女神像的造型；那个高举双手仰天惊呼的形象，与戈雅画中爱国者就义的身姿不无相似之处；而那个张臂倒地的士兵形象，则似乎与意大利文艺复兴早期某些战争画中的形象有

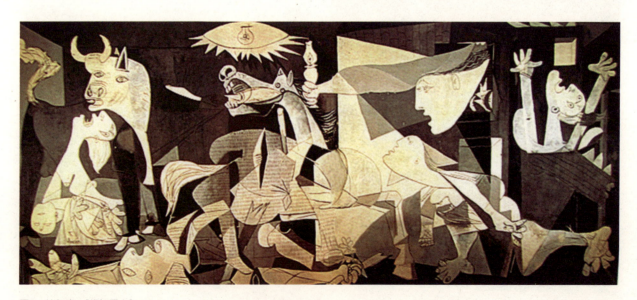

图3　毕加索　《格尔尼卡》

着姻亲关系。由此可以看出，毕加索不仅是一位富于叛逆精神的大胆创新者，同时也是一位尊崇和精通传统的艺术家。

乍看起来，这幅画在形象的组织及构图的安排上显得十分随意，我们甚至会觉得它有些杂乱。这似乎与轰炸时居民四散奔逃、惊恐万状的混乱气氛相一致。然而，当我们细察此画，却发现在这长条形的画面空间里，所有形体与图像的安排，都经过了精细的构思与推敲，有着严整统一的秩序。虽然诸多形象皆富于动感，可是它们的组构形式却明显流露出某种古典意味。我们看见，在画面正中央，不同的亮色图像互相交叠，构成了一个等腰三角形；三角形的中轴，恰好将整幅长条形画面均分为两个正方形。而画面左右两端的图像又是那样地相互平衡。可以说，这种所谓金字塔式的构图，与达·芬奇《最后的晚餐》的构图有着某种相似的特质。另外，全画从左至右可分为四段：第一段突出显示了公牛的形象；第二段强调受伤挣扎的马，其上方那盏耀眼的电灯看起来好似一只惊恐、孤独的眼睛；第三段，最显眼的是那个举着灯火从窗子里伸出头来的"自由女神"；而在第四段，那个双臂伸向天空的惊恐的男子形象，一下子就把我们的视线吸引，其绝望的姿态使人过目难忘。

毕加索以这种精心组织的构图，将一个个充满动感与刺激的夸张变形的形象，表现得统一有序，既刻画出丰富多变的细节，又突出与强调了重点，显示出深厚的艺术功力。在这里，毕加索仍然采用了剪贴画的艺术语言。不过，画中那种剪贴的视觉效果，并不是以真正的剪贴手段来达到的，而是通过手绘的方式表现出来。那一块叠着另一块的"剪贴"图形，仅用黑、白、灰三色来画成。调子阴郁，情景恐怖，全画充满着悲剧气氛。这是画家对战争暴行的控诉，对人类灾难的同情。所有形象是超越时空的，并蕴含着愤懑的抗议声。

当《格尔尼卡》公展以后，世界爱好和平的人民奔走相告，人们首先感到画家在严酷的政治现实面前所表现的觉醒。后来他在《法兰西文学报》上发表文章说："你以为艺术家是什么，一个低能儿？如果他是个画家，那就是只有一双眼睛；如果是音乐家，只有一对耳朵；一个诗人，只有一具心琴；一个拳击家，只有一身肌肉吗？恰恰相反，艺术家同时也是一个政治人物。他会经常关心悲欢离合的灾情，并从各方面作出反应。他怎么能不关心别人，怎么能以一种逃避现实的冷漠态度而命名自己，同你的那么丰富的生活隔离起来呢？不，绘画并不是为了装饰住宅而创作的，它是抵抗和打击敌人的一个武器。"

这段话宣告了毕加索开始重视艺术的社会学意义。有人不理解他在这幅画中的隐晦含义，问他那匹可怜的马和那头牛是否代表着受难的人民和杀人的法西斯？他回答说："那头公牛不是法西斯，但它是残暴和黑暗……马代表着人民……格尔尼卡壁画是象征的……寓意的。这就是我要有公牛、马等形象的原因。这幅壁画要明确表达和解决一个问题，因而我运用了象形主义。"

不过，毕加索对《格尔尼卡》一画的解释有时也不完全一致。在第一次展出时，他说画上所使用的象征性手法是平凡的东西，后来又补充说："只有最广泛的平凡灌注着最强烈的情感时，一件伟大的超越所有派别和种类的艺术作品才能诞生。"这后一句话，说出了他那"超越所有派别和种类"的意义。这幅画的艺术价值也即在于此。

《格尔尼卡》后来在挪威、英国、美国各地巡回展出，反响十分强烈。至20世纪40年代，经毕加索同意，它被借给了纽约现代艺术博物馆，同时他向公众表示：一个重获民主和自由的西班牙，当是这幅画的当然故乡。

1981年初，此画按照毕加索生前的遗愿，终于回到了马德里普拉多博物馆。展览之初，一度遭歹徒破坏了局部，现已修复。由于此画成了法西斯在二次大战中犯下罪行的铁证，纳粹占领军在法国期间，曾试图"关心"起毕加索的生活来，说要给他冬季取暖的燃料。毕加索断然回答说："西班牙人从来是不会冷的。"当德国驻巴黎大

使看到这幅《格尔尼卡》的照片时说:"这么说这幅画原来是你画的了?"毕加索冷冷地说:"不,是你们。"他保持了一个爱国主义艺术家的凛然气节。

作为一个人道主义者,毕加索在维护人类正义与和平进步事业方面,用他的艺术为人民作出了杰出的贡献,因而获得了西班牙人民和全世界人民的尊敬。

四

欣赏完毕加索的代表作,我们再换一个角度来全面认识和了解这位本世纪现代艺术中最有影响力、最富活力及独特创造力的艺术家。首先我们让他的女儿芭洛玛·毕加索来"现身说法",谈谈自己的父亲。

芭洛玛出生时,毕加索已经67岁,然而芭洛玛从不觉得自己有个"爸爸"。她说:"爸爸是个精力充沛、充满想象的人,因此他在我的眼中一直是保有赤子之心的爸爸。"

毕加索的父亲,一直被毕加索视为启蒙老师,他将毕加索带入艺术的领域。芭洛玛表示,毕加索极少在孩子面前提到自己的父亲。然而芭洛玛在家中珍藏的照片中,倒是常看到祖父。祖父高大俊挺、金发蓝眼,与毕加索短小壮硕、深目黑发大相径庭。芭洛玛表示,毕加索在外形上承袭祖母,而芭洛玛亦遗传老爸的"南人相",因此特别受到毕加索的宠爱。

芭洛玛还记得小时候,常看爸妈作画,因此也培养了画画的兴趣。在她七八岁的时候,她曾兴致勃勃地模仿爸爸画室中的许多作品,然后兴高采烈地拿着自己的杰作到爸爸跟前,希望博得他的赞美。未料毕加索未置可否,只是对心爱的女儿说:"你不必模仿别人。你应该画出自己的作品,并且自己判断作品好不好。"

迄今,芭洛玛仍牢记爸爸的那席话。在芭洛玛的记忆中,常有年轻的画家央求毕加索判断其作品有无价值,而毕加索则拒绝将自己的画风加诸于年轻画家身上,反而尽量鼓励他们创造自我风格。毕加索开明自由的观念,鼓励孩子们随其兴趣发展,因此芭洛玛长大后并未克绍箕裘,反而在时尚设计世界闯出了一片天地。

芭洛玛表示,毕加索是个典型的"生活即艺术"的艺术家。她说:"小时候爸爸甚至拿了弟弟的汽车模型,去做他的雕塑作品,令弟弟伤心地大哭一场。"

还有一次,毕加索一家人正享受一顿丰盛的午餐,毕加索突然望着芭洛玛脚上那双洁白的布鞋喃喃自语:"好可爱的鞋啊!"他随兴拿起彩色笔在芭洛玛的鞋上信手涂画。之后,芭洛玛望着自己脚上的艺术作品,又好气又好笑。毕加索一直是如此性情的人。在芭洛玛的眼中,是个非常可爱的老顽童。

受到父亲的影响,芭洛玛也喜爱观赏斗牛。毕加索有机会就带芭洛玛去看斗牛,毕加索则扮演英勇的斗牛士,两人缠斗一番。芭洛玛则用番茄酱洒在身上,假装鲜血淋漓的惨状,父女两人开心地笑闹一团。

芭洛玛很小就知道自己有个出名的老爸。每回和爸爸上街,便会引来大批的慕名者,要求毕加索签名,芭洛玛则在一旁数着慕名者的人数,再偷偷向爸爸报告。

有个出名的老爸,是否造成极大的压力?芭洛玛笑笑说:"才不呢!我很以我的父亲为荣,也很感谢他自由开放的胸襟,使我们得以享受美妙的人生!"

有些文章长篇累牍地描述毕加索的私生活,特别是他与女人的关系。但这位大师毕生的主要精力却在艺术事业上。他从不满足自己,他不断发现,不断创新。他说:"不要对旧作沾沾自喜,而应着眼于未来的新作。"毕加索的艺术,并非单纯地由一种风格逐渐向另一种风格演变,而是保持基调一致。正当他描绘潜意识的怪诞幽灵时,他会笔锋一转,创作出一幅现实主义的作品,而且就其优美与情感方面而言,则是安格尔和拉斐尔都无法与之比拟的。他尤喜以

丑角为题材作画，或许作为他本人的化身吧，借以表达艺术家的思想。

伟大天才总是惜时如金。他很爱家庭和孩子，但只有他每完成一件作品之后，才是父亲，才会很高兴地和孩子一块儿玩耍。有女人骚扰他工作时，他竟狠踢她一脚，那女人则捂着伤痛处高兴老半天。艺术才是他的生命。虽然他结识并更替了不少女人，而且一个比一个更年轻、更貌美，但他并没有销魂在"桃花源"里浪费光阴。他数量惊人的作品——绘画、雕塑、陶瓷……的伟大成就就是正确答案。他曾自白道："我不怕死，死是一种美，我最怕的是病了在床上浪费时间。"

毕加索是位最多产的艺术家，但他的作品并非都好。曾有一个画商从别人手中买了毕加索的画，为证明真伪，竟找到他问道："先生，这幅画是您的原作吧？"毕加索答："这是冒牌货。"画商极为懊悔，责怪自己上了当。后来，这个画商又从别处买下毕加索刚画的一幅风景画，而且还亲眼看到他写生。画商又去问毕加索，并得意地说："先生，这幅画一定不会错了吧，我看见您写生了。"毕加索又说："这也是冒牌货。"并解释道："你买的第一张也是我画的，但不能代表我自己的作品，同样也不算真品。"

毕加索的作品很值钱，但并不是每幅画都有很高的艺术价值。人们是买他的名气，是人的崇拜心理所致。富翁重金买他的画，并非真懂他的艺术，而是出于一种财富拥有感。人们把画视为货币，买画是一种投资。观众天生有一种崇拜艺术和艺术家的心理，有一种听任专家摆布的心理。只要专家说好，只要作品价值高，他们就容易认为那一定是件杰作。譬如，澳大利亚的一个人居然想起把毕加索的一件作品分割为一百多块进行出售，据说这样做是让更多的人拥有美。这说明，值钱的有时也不是艺术，而是毕加索的名气。这个人花3万元买他一件原作，分割成了一百多块再卖出去，就收到了一本万利的效果。

评论家与画商们如出一辙，把某人吹上天，他们自己从中得益。评论家盲目对新的艺术拍手叫好，否则，不仅会被踢出评论界，而且说你思想旧，跟不上时代。毕加索的艺术迎合了西方社会的竞争心理。凡是新的都是好的，所以毕加索翻新很快，使人眼花缭乱。他一新再新，就必然胜利。

世界上对毕加索的艺术评论太多了。但不管如何评论，大多数人是看不懂的。针对这种情况，毕加索说："每个人都想了解艺术，为何不去了解鸟啼呢？为什么我们爱月夜、爱花、爱周围的一切，我们并不想去了解它们呢？人们不了解立体主义，毫不说明问题。至今我不懂英文，可并不表明英文不存在。"

总之，毕加索是伟大的画家，是20世纪的天才之一。但作为人，他也许比普通人在人格上的缺陷更多。他一生创作了许多杰出作品，但也制造了许多冒牌货。人们完全看不懂的画作，并不能说都是高深的。以《皇帝的新衣》之心理冒充全懂，未免又太虚伪。即使我们欣赏《格尔尼卡》这幅大作，并不是欣赏该画的艺术有多高明，而且通过画上的符号回顾历史。它像纪念碑一样，所以这是一幅爱国主义的、反法西斯侵略战争及其暴行的历史文献性质的作品。至于毕加索许多怪诞之作，正是世纪末流行的艺术观念。视荒谬为正常，唯怪诞才是新艺术的标准，反传统才有价值，这就是现代西方工业社会的特点。对毕加索这位有双重性格的人，不是毕加索造就了他自己，而是社会造就了毕加索。

我国著名画家张仃1956年在法国主持设计巴黎博览会中国馆。工作结束后，他和代表团访问了艺术大师毕加索，下面是当时的情景：

那是一天的下午，我们来到了毕加索在海边上的一所别墅。当时正值毕加索睡完午觉，从楼上下来，他热情地欢迎我们来作客。他领我们先参观了工作室。我们原想他的工作室一定很华贵，因为他是当时世界上最有钱的画家，他卖的第一幅画的价钱，已经够买他一生用不完的绘画材料。可是，在这位世界著名的大画家的工作室里，除了他的作品是新的，一切陈设全是破旧的。墙上

是不断脱落的灰迹，沙发旧得已经露出弹簧……所有这一切，这位艺术家好像一点也没注意似的。但他的工作室里，所有的墙上都挂满了画，地上也摆满了大量的新作。可以想象到，他的全部注意力、思想、感情、心灵、生命都投到艺术世界中去了。

在交谈中，张仃问毕加索："您想去中国吗？"毕加索回答："非常想，但是不敢去。"他曾经尝试以毛笔作画，充分表现了他对中国艺术的敬重。

当全世界推崇他时，其祖国还无视他的存在。但西班牙明媚的阳光与浓重的阴影之对比，酷热与严寒之反差，富饶与贫瘠之共存，人民的强烈友爱和残酷并蓄，大悲大喜的同在，诞生了西班牙的独特文化传统：强烈、亢奋、豪放、极富装饰性，且带有神秘感。而这便是毕加索艺术的精魂。不论他怎么离经叛道、千变万化，都不离其宗。

当时，毕加索已经在法国生活了56年，但他不忘自己祖国的命运。即使在接待异国客人时，也还总是眷恋着西班牙的风土人情。在工作室一面大穿衣镜前，75岁的毕加索穿上了西班牙骑士的服装，带上假面具，逗得中国客人们哄堂大笑，使气氛一下子活跃起来。毕加索说："每个人的休息方式不同，我是西班牙人，每当我工作累了时，就以此来自娱。"

毕加索来到地球上是一个奇迹。

五

面对这个旷世的奇迹，让我们来分享一下关鸿的研究和阐释，这篇名为《毕加索的追求：艺术与女性》的文章，或许会帮助我们对这个奇迹了解得更全面，接受得更坦然。

（一）

在艺术家的生活中，最难以捉摸、最无法确定的因素，首先是他的情感。

伟大的艺术家都是一些至情至性的伟人。他们的情感欲望的强度、广度和深度是一般人无法比拟和难以理解的。这是最强大最神秘的生命原动力。

他们有无穷的欲望，所以才有无穷的创造力。

他们的情感总是以超前的姿态突破某些规范和限制。没有突破就没有他们自己的面貌。

他们的美感也总是独特的，不受任何规范的约束。没有独特的美感也就没有艺术个性。

他们的创造力总是在自己最成功的地方否定自己，在自己最喜爱的地方突破自己，在变化中求得肯定和再生。

变化是艺术的真谛。

在永不满足的创造力背后，在变化不定的艺术探索背后，总有永不满足、变化不定的情感的倩影。

（二）

如果说，在毕加索艺术世界上真的存在什么秘密的话，那就是他那永不满足、不停息的探索精神。

如果谁想把毕加索在某一个时期艺术风格和艺术追求凝固化，把他看成立体主义者，或者新古典主义者，或者是其他什么主义者，都将是愚蠢的。毕加索的创作道路就像一驾不知疲倦的马车，奔腾呼啸、滚滚向前。他可能会停下来喘一喘气、歇一歇马，但永远不会停留在一个驿站上。

当人们还在赞美他的某件杰作，把它称为毕加索的代表作时，毕加索已经向前迈出了一步，又向人们显示了另一个完全不同的毕加索。

这就是毕加索性格的魅力和隐藏在这性格背后的永不满足的情感的魅力。

这位有着无穷创造力的艺术家，在艺术和生活中始终伴随着数不清的矛盾和困惑。

他反对传统观念，但是他经常回顾传统，反复琢磨过去时代伟大画家的杰作。

他着魔似的热爱生活、热爱人体，尤其是女性人体，但是他对人体的描绘却具有西方美术中罕见的富有表现力的蛮横的变形。

他真诚地爱恋自己喜欢的女性，不断地从她们身上汲取诗情画意，但他一生中与女性的关系

却引来很多痛苦和非议。

毕加索的艺术离不开女性。他的艺术观念和艺术风格发生变化的时候，常常与对女性的情感纠缠在一起。我们也说不清是美感的变化引起情感的变化，还是情感的变化引起美感的变化。

总之，要真正进入毕加索复杂的艺术世界，这些女性是一把进门的钥匙。

（三）

当二十岁的毕加索永远离开西班牙巴塞罗那来到巴黎的时候，他还是一个一文不名的穷画家。

他住在蒙马特尔区一所叫"浮动洗衣舫"的又狭又破的公寓里默默无闻。这是他创作"蓝色时期"的后期。

有一天，他看见一位姑娘在楼下水龙头边打水，他被她的美貌吸引了。之后他们经常在楼道里相遇。毕加索炯炯发光的多情的眼光使姑娘羞怯地低下脸来。

毕加索打听到这姑娘叫费尔南多·奥利弗，父亲是手工艺匠，一个犹太人。奥利弗知道毕加索是个穷画家，很同情他。两个年轻人很快就相爱了。

勤快的奥利弗帮他收拾凌乱不堪的画室，给他孤独寂寞的生活带来了温暖。他们太穷，穷得奥利弗没有鞋穿，几个月都无法出门。他们还经常挨饿，但他们感情深厚，生活充满欢乐。毕加索只要一有钱，就去买香水送给奥利弗，他知道奥利弗最喜欢香水。

毕加索这种欢乐的心情很快就反映到他的作品中来。

在"蓝色时期"中，毕加索主要描绘贫困潦倒的人们，蓝色是画面色彩的主调，给人极强的阴郁沉闷的感受。当奥利弗进入他的生活之后，他的画面上竟一反蓝色的主调，增加了玫瑰色和粉红色，而蓝色和其他的暗色则减少了，画面给人清晰明快的感觉。

他后来画的《坐着的裸女》等画更是完全摆脱了悲哀气氛，转向明朗。

在"蓝色时期"向"粉红色时期"转变的过程中，他生活中的第一位女性起了催化作用。

（四）

最早发现和崇拜毕加索艺术天分的也是一位女性。她就是美国著名女作家杰特鲁德·斯坦。

他们在1906年秋天初次会面以后，很快就互相了

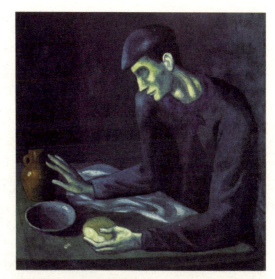

图4　毕加索《盲者的饮食》

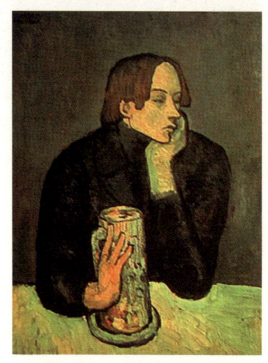

图5　毕加索《萨巴泰斯肖像》

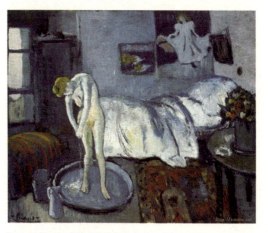

图6　毕加索《蓝色的房间》

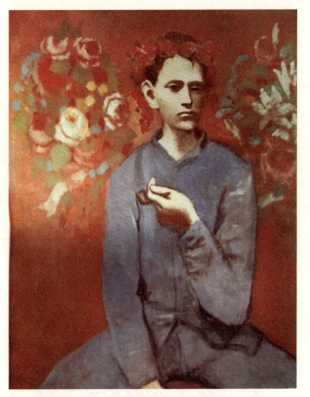

图7 毕加索 《拿烟斗的男孩》

图8 毕加索 《杰特鲁德·斯坦像》

解,多年来一直维持着深厚的友谊。

在毕加索创立了立体主义以后,是斯坦首先发现,毕加索的感情发生了变化。艺术上的创新使他骚动不安,奥利弗已经不能满足他那颗不倦探索的心了。

有一天,斯坦去毕加索的画室找他,毕加索不在,斯坦留下了字条。过几天,斯坦又去找他,毕加索又不在画室里。这是以前很少有的情况。但是,斯坦发现画室里放着一幅新画的油画,在这幅画里,她几天前留下的纸条被复制出来,画布的上方放着一张乐谱,谱子上是流行曲《我的丽人儿》。

斯坦心里明白了,毕加索的"丽人儿"已经不是奥利弗。他心情显然已经恍惚不安,他为了寻找"丽人儿",已经不能安静地待在画室里了。

毕加索是这样一种性格:他是一种把艺术和生活、"艺术趣味和生活趣味"、艺术追求和生活追求混为一体的单纯而又敏感的性格。

当时,毕加索已经被伊娃迷住了。伊娃比毕加索小四岁,生于巴黎,父母都属于上层小资产阶级。她显然要比奥利弗有文化素养,也能理解他的艺术,而不仅仅是生活上照顾他。

在同伊娃生活的最初的日子里,毕加索心情非常愉快,他又有了一种创作的宁静的心境。他给朋友写信说:"我非常爱她,我打算把这段爱情反映在我的图画中",他甚至在一幅画中写上了"我爱伊娃"几个字。

可惜,他们生活的时间太短,伊娃不久便病逝了。

(五)

第一次世界大战的阴云笼罩着欧洲的时候,战争的火焰无情地烧尽了艺术园地里一切脱离现实的无花果。当战争威胁着人类生存的时候,各种时髦的远离现实的艺术都失去了生命力。

这是艺术史上经常发生的现象,可以让我们思考各种艺术流派起落的一些规律。

这时期的毕加索很自然地暂时把创作方法转向现实主义的轨道。其实,他并没有抛弃立体主义,而是在古典主义中深化了立体主义。

这时期,毕加索参加了著名的狄亚基列夫芭

蕾舞团的巡回演出,帮助他们搞舞台设计。他认识了该团的舞蹈家奥莉嘉。

奥莉嘉是俄国上校的女儿,长得非常漂亮,尤其是她身上那股贵族似的气派和古典风格的美迷住了毕加索。他在奥莉嘉身上发现的美和他那个时期的新古典主义的艺术追求又是一致的,说不清这些方面是怎样发生影响的。

他们结婚后,他不断以奥莉嘉为对象进行创作,这一时期所画的女人像表现了他理想中的情人的美丽形象。那张著名的《安乐椅上的奥莉嘉》是新古典主义的代表作。

毕加索第一个儿子保罗出生后,他又以奥莉嘉和保罗为模特儿创作了《母与子》组画。画中的母亲形象淳厚、持重,既有女性美的魅力,又有青春活力,孩子的形象活泼健康,富有生命力。这是毕加索新古典主义时期最重要的一组作品。

（六）

战后,毕加索举起了超现实主义的旗帜,与战前的立体主义不同,它给人以动感和深刻的暗示。

这时,他与奥莉嘉的感情出现了裂痕。

他们结婚十年之后,在性格上、情感上的差异越来越大。奥莉嘉贵族小姐的生活方式和审美趣味使她越来越看不惯毕加索的艺术趣味和生活态度,她无法理解毕加索不倦的艺术追求。

毕加索这时与一位年轻女郎玛丽·泰雷丝保持秘密往来。他那被压抑的情欲像喷泉一样涌在画布上,形成各种奇形怪状的表现性感的画面。

同时,他又对不可克服的社会矛盾深深忧虑。这种复杂的心情使他笔下的女性都变成了怪物。

泰雷丝具有奥利弗的冷静、伊娃的天真和奥莉嘉的美丽。毕加索与泰雷丝的爱情使他在苦闷中得到一些解脱。他以泰雷丝为对象创作的许多优秀作品,具有超现实主义的风格。

毕加索在画画时,从来不能离开女性。他必须不断地从女性伴侣身上吸取激情和灵感。但是,当他与自己恋爱的女人在一起时,也没有把自己与世隔绝,他时刻关心着祖国和人民的命运。

西班牙人民的苦难给毕加索梦魇般的痛苦。这种深沉的苦闷悲愤使他所画的女人更加远离现

图9　毕加索《安乐椅上的奥莉嘉》

图10　毕加索《奥莉嘉肖像》

实，充满了歇斯底里般的怪想与幻觉。他把女人画成四眼六鼻的怪物，把女人的腿和脚压缩起来，突出胸脯上的大乳房，有目的地表现性感。或者，把女人变形的脸切割开来，嘴巴扭到一边去，但两只眼睛仍炯炯有神，丰满的胸脯表现出青春活力。

这个时期，他的立体主义和超现实主义创作手法成了发泄他疯狂的愤怒情感的最好的手段。美好的女性人体在他悲愤的画笔下痛苦地扭曲着。

（七）

从来没有哪一位画家像毕加索那样在女性人体上发现那么多东西，汲取那么多激情，变化出那么多形象。

在他胸中，不仅是永不满足的情欲在骚扰着他，更是永不满足的艺术追求在骚扰着他，使他一刻也不得安宁。

他的情人弗朗索瓦这样回忆：当她第一次在他面前赤身裸体的时候，他退到离她十尺的地方，仔细地端详着她的身体，然后，要她走近。"他细心欣赏着我的胴体的每一处，他的双手轻抚慢弄着我的身体。有如一个雕刻家细抚他的有待进行的雕刻品，以便决定用怎样最好的方式去完成它那样，他表现得很温柔。他的这种出奇的温柔，使我今日回忆起来，犹觉印象至深，余味无穷……在此以前，在我看来，他是一个为世人所知和仰慕的大画家，是一个极高智慧而不具凡人性格的神，但自从此刻起，在我的心目中，他是一个有血有肉的人了。"

当这位艺术大师以女性人体作为创作对象时，他不可能是超凡脱俗的。他是个有血性的、富于炽烈感情的男子。

如果他仅仅是个有血性的男人，那么他只是个登徒子或是凡俗之辈。

但是，他把女性人体作为美的源泉，创作了无与伦比的艺术作品，他甚至以自己的作品改变了人们对世界的看法。

他即使到了晚年，到了一般人精力衰竭的晚年，仍然从容热情和不知疲倦。这不能不感谢和他生活在一起的女性，他的最后一任妻子佳克琳娜。

他们相遇时，毕加索已经七十一岁了，佳克琳娜才二十七岁，刚离婚，身边带着一个四岁的女儿。她给毕加索用西班牙文背诵了加西阿·洛卡的诗《多情的茨冈人》。毕加索陶醉了。

在以后六个月里，他像年轻人一样向她求爱，甚至在情人的屋外用粉笔画了一只巨大的白鸽，象征天真纯洁的姑娘。佳克琳娜终于被他的真情打动了。

佳克琳娜是毕加索唯一允许进入他工作室的夫人，她的在场使他精神饱满。她说："多少个夜晚，我看着他作画，直到天亮。""我经常擦掉他头上的汗珠，默默地看着他。"

佳克琳娜出去买画布，他总是手持一朵玫瑰花站在门口迎接她，还会像孩子似地埋怨："你把我丢下那么长时间！"

他以妻子为模特儿作的画是老画家进入晚年由衷地唱出的最后一曲爱情之歌，在这些画面和爱情中，既蕴含着孤独与忧愤，又蕴含着欢乐和幸福。他又一次显示了永不减退的创作激情和艺术魅力。

图11 毕加索 《扇子女人》

图12 毕加索《生命》

（八）

毕加索的一生，在追求艺术和情感中，发生过多次重大的变化，这种变化敏感地集中在他与女性的关系上。

他的艺术离不开女性，但他爱的是他需要的女性。他不同时期对女性有不同的审美要求，他不同时期需要不同的女性。

毕加索这种坦率的人生态度在当时引起过人们的非议，但也为真正了解他的朋友所理解，而在他逝世以后，则又被大多数人所接受。

当代西方的社会学家，从心理学、生理学和社会学的角度研究过这个敏感的问题，他们发现不同年龄层次的男子对女性的审美观念和要求是很不相同的。一个人随着年龄的增长，生理和心理方面发生了变化，他的生活阅历和生活态度也不同了，他的审美观和对女性的要求自然而然会发生变化。一个人趋向成熟的标志，就是他的观念不断更新，以符合他的年龄要求。

一般来说，二十岁左右的小伙子理想的女性是：年轻、美貌、身材苗条、温柔细腻和热情活泼。

三十岁左右的男子虽然仍要求女性容貌端庄、身材匀称，但开始更注重女性的内心世界，要求思想的交流和融洽。或者，他们要求她是贤妻良母、善于持家、体贴、勤快、忠诚和在性生活中配合默契。总之，最重要的是家庭生活的和谐。

四十岁的男子是一个危险的年龄，他们常常无意中打破和谐的家庭气氛。他们在经历了一个循环之后，似乎又回到了自己的青年时代。他们的审美观又希望女性是容貌出众、温柔娇艳的，是富于冲动、性欲旺盛的。他们最为害怕的是妻子苍老过快、或者性欲低下。他们一般不再安于平淡如水的生活。于是出现了第三者、婚外恋和离婚问题。

五十岁的男子又重新平静下来，他们感叹生命太短促、青春太短暂了，纠缠于一些无谓的事情，实在不值得。年轻时的浪漫有点可笑，而中年的浪漫则有点荒唐了。他们又重新回到家庭中去，他们不再苛求妻子做窈窕淑女，只希望她性格温和、情绪稳定，能容忍他的某些缺点。

然后进入晚年的男子开始向往"老来相伴"的生活，由性的依恋转向性的伴恋。几十年的共同生活和波折，使他们产生深沉的伴恋感。老年夫妇像是剔除了生理羞辱屏障的兄妹。性爱多半被情爱代替。但性爱仍会因时隐时现的回忆而放出余晖。这又因个人的体质、营养、遗传及文化条件而各不相同。

这是一个普通的健康的男子生理、心理和性感变化的历程。

一个人如果坦率地承认自己内心的这种变化，人们也许会指责他缺乏自制和行为不端。

但是，如果一个社会无视这种正常的心理变化，将会无法认识和解决许多必然出现的社会问题。

艺术家的心理变化一般也与上述的规律大致

相同，只是他们在年轻时往往更喜欢寻找成熟的女性，甚至找比自己大十几岁、或老几十岁的可以做他母亲的女性，因为他们在心理和生理上比较早熟；而当他们进入晚年时，又往往喜欢寻找年轻的女性，甚至找比自己小十几岁或几十岁可以做他女儿或孙女的女性，因为他们希望生理和心理上青春常在。

在普通人身上经历过的心理变化常常比较隐晦、曲折、微弱和稍纵即逝；而在艺术家心里则常常表现得鲜明、强烈、放纵和大起大落，因此，演出了许多大喜大悲的传奇，也诞生了许多传之不朽的艺术作品。

毕加索就是一个典型。

毕加索作品欣赏

毕加索 《骑驴的保罗》

毕加索 《两个街头卖艺人》

毕加索 《情人》

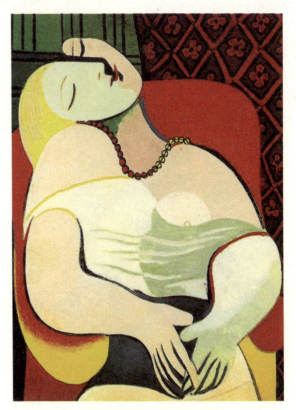

毕加索 《梦》

毕加索《街头卖艺者》

第九讲

妙在似与不似之间
"人民艺术家"齐白石

- 齐白石艺术特征探究
- 《墨虾图》《蛙声十里出山泉》等作品赏析
- 齐白石生活轶事
- 齐白石作品真伪情况剖析

齐白石（1863—1957）名璜，别号白石山人，20世纪中国画艺术大师，20世纪十大书法家之一，20世纪十大画家之一，世界文化名人。湖南省湘潭县人，幼时家贫，仅随外祖父读过半年私塾，12岁学做雕花木匠。27岁始正式拜师学习诗文、绘画，57岁后定居北京，以卖画为生。新中国成立后，曾任中国美术家协会主席，1955年获国际和平奖金。

齐白石（图1）出身贫寒，作过农活，学过木匠，后改学雕花木工，从民间画工入手，习古人真迹，曾习摹《芥子园画传》并据此作雕花新样。学诗文书法，游山川名胜，五出五归，衰年变法，作幕僚寓客，终于成了诗、书、印、画全人神品的千古伟人。他将中国画的精神与时代精神统一得完美无瑕，使中国画得到国际的重视。朴实谦虚、自信自强的精神，使他的作品刚柔兼济、工书俱佳，不愧为人民的艺术家。大凡花鸟虫鱼、山水、人物无一不精，无一不新，为现代中国绘画史创造了一个质朴清新的艺术世界，他成功的以经典的笔墨意趣传达了中国画的现代艺术精神，深深得益于经典样式而又善于出新，故而他的画能够直接地感动人心，向天下众生传达生命的智慧和生活的哲理。他对绘画艺术的突出贡献，是将质

图2　齐白石《花卉》

图1　齐白石

图3　齐白石《秋菊图》

朴天真的劳动人民的情感与传统的文人画形式有机地结合在一起，使他的绘画具有雅俗共赏的特点（图2）（图3）。

一

齐白石主张艺术"妙在似与不似之间",衰年变法,绘画师法徐渭、朱耷、石涛、吴昌硕等,形成独特的大写意国画风格,开红花墨叶一派,尤以瓜果菜蔬花鸟虫鱼为工绝,兼及人物、山水,名重一时,与吴昌硕共享"南吴北齐"之誉;以其纯朴的民间艺术风格与传统的文人画风相融合,达到了中国现代花鸟画最高峰。接下来,我们从"似与不似"和"我行我道"两个方面探究白石老人的艺术特征。

似与不似

众所周知,齐白石不是史论家,他没有很多关于画理的论著,但他却有句非常经典的画论,那就是:"作画妙在似与不似之间,太似为媚俗,不似为欺世。"对于从事美术创作的人来说,这句话耳熟能详。研究齐白石的人,提到齐派艺术也是必言此句。很显然,"作画妙在似与不似"这句白石老人与胡佩衡论画时随口讲的话,恰恰是他艺术的精髓所在。

白石老人在与他的学生交谈时还对这句话做过补充:"作画要形神兼备,不能画得太像,太像则匠;又不能画得不像,不像则妄。"匠,就是匠气,意思就是格调不高、笔墨不活,妄,则是不合实际、超出常规。把这两句话结合在一起,白石老人讲的似与不似,就是人们今天常说的形神兼备。

白石老人不仅倡导形神兼备,而且身体力行去实践,他把自己的说法努力统一到他的绘画之中。下面以白石老人作品中面目最多、数量最大、成就最高、最能代表其艺术风格的虾蟹虫鱼、花鸟蔬果为例,探究他"似与不似"的真谛,梳理老人达到形神兼备的过程和路径。

说到白石老人的艺术,最为人们津津乐道的首先是他的虾(图4),虾是他最具知名度的符号。但是,白石老人笔下的虾在现实生活中却是没有

图4 齐白石《虾》

的,他画的虾是河虾和海虾的结合体。他把河虾的长钳与海虾的透明结合在一起,用了几十年的时间观察、写生,最终提炼成自己的艺术虾。

据说齐白石14岁那年在湖南湘潭杏子坞(图5)星斗塘里洗脚,脚趾被虾蛰得流了血,从那以后,齐白石就经常到塘边观察虾的姿态,慢慢地开始模仿着画虾了。但齐白石真正把虾作为绘画对象,则是他50岁以后的事。这一阶段,他画虾主要是临摹古人,形态也比较单一。白石老人说:"余之画虾,临摹之人约数十辈,纵得形似不能生活,因心目中无虾也。"这里的"生活"是生动鲜活的意思。62岁以后,齐白石在案头水碗里养了青虾,开始反复观察写生,这时他画的虾外形上已经比较逼真了,但还没有动感和透明的质感。到了66岁,齐白石画虾有了飞跃,笔墨开始出现了浓淡变化,虾有了质感和透明度。同时,他把虾腿从10只减到了8只。这一年,齐白石总结说:"余之画虾已经数变。初只略似,一变毕真,再变色分深淡,此三变也。"后来他在《芋虾图》上又题道:"余画虾已经四变,此第五变也。"到了68岁,白石老人摸索出用"破墨法"来画虾,就是趁着墨色未干之际,在虾头与虾胸的浅墨位置上加上一笔重墨。这一笔太重要了,不仅增加了虾的力度,也更加衬托出了虾体的透明。白石老人还把虾的眼睛由两个墨点改为两横笔,这样就更好地表现了虾游动时的神态,虾腿也由8只

图5　齐白石故居

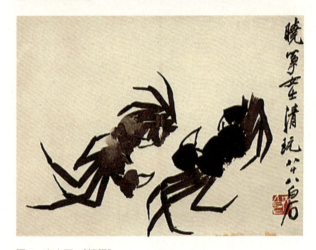

图6　齐白石　《螃蟹》

减为6只。画虾身也是如此，虾身的节数本是6节，而白石老人画的虾却是5节，这不是老人弄错了，而是故意这样画的。因为5节的虾身，画出来比例最好看，最漂亮。白石老人就是这样，一刻也没有停止笔墨的提炼，他形容说："余六十年来画鱼虾之功夫若磨剑。"他从眼中有虾，进而到心中有虾，完成了从形似到神似的过程。直到将近80岁时，白石老人笔下的虾终于以极简的笔墨，达到了出神入化、精妙绝伦的境地。白石老人的虾，可以说是世界美术史上的一个奇观。通过白石老人画虾，我们可以知道：他的虾来源于生活，却又不同于生活，这便是艺术上的真实。

画蟹（图6）也是白石老人的一绝。白石老人画的是河蟹，他先用湿墨连着三笔画出蟹壳，左右两笔与中间一笔墨色浓淡不同，这样就显出蟹壳是凸起来的，同时左右出现两条小坑，强化了蟹壳坚硬的质感。画蟹腿则一边伸张，一边收缩，很好地表现蟹横行的神态。白石老人画的蟹腿，一笔下去，偏圆的形状、坚硬的感觉都很好表现了出来。而蟹钳则能让人感觉到坚硬外壳上裹着一层柔软的绒毛。这些细节就是中国水墨画最为精妙、最耐人寻味的地方，同时也最见画家的功力。

在齐白石老人作品中"似与不似"的例子比比皆是，我们可以信手拈来。比如：他笔下的花鸟虫鱼画到异常逼真的地步，他可以把螳螂翅膀上有多少根筋络，臂上有多少根刺都画得清清楚楚；也可以把秋天的荷花描绘出初秋、中秋和晚秋的不同，这些都是白石老人的"似"。但有些，就不能说"似"了，比如：他画的桃子像装桃子的箩筐一样硕大无比；画的春牛几笔淡墨泅出来的牛屁股；有时，他又将翩翩飞舞的昆虫与严寒时傲放的红梅搭配在一起，等等，这些就与现实世界完全不似了。但此时似与不似已经不重要了，白石老人就是在似与不似之间，尽情抒发自己的情感，夺其神韵，营造出异彩纷呈的大千世界。似有似的道理，不似有不似的妙处，齐白石的艺术让人叹为观止，妙不可言。

我行我道

"我行我道""我有我法"，是齐白石艺术的另一重要特征。我行我道，字面的意思就是：我用我自己的方法，走我自己的道路。这里的道路指的是艺术风格之路。

齐白石57岁的时候定居北京，在卖画受阻、恩时陈师曾劝说等多重因素下用了将近十年的时间进行了"衰年变法"，终于冲破了前人的羁勒，破茧而出，开创出极具个人风格特征的"红花墨叶"派，他的艺术也因此进入了"一花一叶扫凡胎，墨海灵光五色开"的至高境界。

具体地说，齐白石的"我行我道"表现在四个方面。

第一个具体表现：从民间文化中汲取营养，给传统绘画注入无限生机。

如果把民国时期任伯年、吴昌硕之前的绘画

称为中国古代绘画，把他们之后的绘画称为近现代绘画。不妨从题材与意境这个角度做一个比较：从中国古代绘画中人们看到的一类画是清风朗月，幽亭秀木，一派清幽寂静；还有一类画是山静日长，闲云野鹤，淡泊超然，不近凡尘；再就是寒江独钓，危石孤鸟，哀怨孤独，凄冷惆怅，充满忧伤，尽显人生窘境。而在白石老人的作品中，看到的则是生命的五彩斑斓和人生的欢快明亮，一派欣欣向荣。同样是画秋色，白石老人没有像前人那样画残花渐落，红颜老去，或是冷月孤禽，潇湘夜雨；他选取的是适时开放娇艳欲滴的海棠，浓郁热烈的雁来红，或是常见于农家庭院的葫芦、南瓜、柿子，等等。这些花果在他的笔下落地生根，冲破藩篱，傲霜迎风，挣扎开放，让人感到了生命勃发的活力和昂然之正气。

被古代文人称之为"四君子"的梅、兰、竹、菊和被称为"岁寒三友"的松、竹、梅是历代画家反复描绘的题材，有着传统的文化寓意。它们常常被文人们借以自喻，用来表达自己的孤傲清高。可这些题材到了白石老人手里都被赋予了新意。他的作品没有了传统文人画中与之俱来的冷逸孤寂，取而代之的是平易质朴，让人倍感亲切。

综观白石老人的作品，一花一鸟，一枝一叶，还有他笔下的人物和山水，无不透露着对美好生活的体验和向往，充盈着生命的欢快。他对传统的突破有着划时代的意义，在中国现代绘画史上产生了深远的影响。他不仅拓展了传统花鸟画的题材范围，开创了一代新风，而且还为传统题材注入了时代精神，使之发扬光大。白石老人之后的中国画坛和绘画艺术，人才辈出，欣欣向荣，与齐派画风的熏陶和影响是分不开的。

第二个具体表现：千变万化，异彩纷呈。

人们在看齐白石的画时，都会觉得这位老人太神奇了，画了那么多的画，又不雷同，简直不可思议。比较权威的说法认为，齐白石的作品存世量大约有三万张左右，单就数量本身就是一个奇迹。据说英年早逝的徐悲鸿先生包括他的油画和素描，作品存世量仅约三千幅左右。这么大的数量，又张张有新意，每幅都不同，我们探究一下其中的奥秘。首先必须承认齐白石是个天才，能力非常人所能及。他"观天地之造化"，经过不懈的努力，终于达到了"万物富于胸中"的境地，练就了"腕底有鬼神"的真功夫，他有能力轻而易举地将现实世界中的花草树木、飞禽鸣虫生动传神地描绘出来。有人做过统计，单说齐白石在绘画中涉及的植物就有花卉、树木、蔬果、庄稼四大类达65种之多；他画的昆虫更是天上飞的、地上跑的、水中游的，目之所及无所不画，难以统计。

齐白石的作品之所以让人感觉千变万化，其主要原因是他拥有着自己的强大素材库，然后，将素材库中这些大量的素材不停地穿插组合，利用再生。还有一个就是，齐白石在运笔驱墨、施彩用色上同样是一位百变神通的高手，他能根据笔墨及色彩的微妙变化营造出不同的微观世界，即使是处理同一题材，他也能变化出多种多样的表现方式。

同时，白石老人又诸艺兼长，工笔和写意样样精通。他可以根据需要信手拈来，为其所用。

正是因为齐白石在诸多方面能力超强，相互借力，笔笔相生，才使得他的花鸟世界绝少重复，变化多端。

第三个具体表现：取材百无禁忌，化平凡为神奇。

中国传统绘画中，花鸟画作为一种重要的表现形式，一直被赋予着吉祥的寓意和精神的象征。比如说兰花代表高洁，竹子象征清逸，牡丹代表富贵，松树代表坚贞，等等。但千百年下来，花鸟画的题材范围被圈定在了一个很小的范围之内，无非就是梅、兰、竹、菊，荷花、水仙、牡丹之类，飞禽草虫也只有鸳鸯、喜鹊、蝴蝶等不多的品种。只有到了白石老人这里，他彻底打破了寓意的局限，将取材范围延伸到了传统之外。白菜、辣椒、萝卜、丝瓜、扁豆、柿子、花生、芋头、葫芦、粽子、月饼、咸鸭蛋以及蚱蜢、螳螂、蝉、天牛，还有苍蝇、蚊子、蟑螂、蜘蛛、蛾子、

屎壳郎，还画了老鼠、兔子、家犬、猪、牛、羊、柴爬、蒲扇、板凳、油灯、算盘、菜刀、鞭子、草鞋，等等，数也数不清。这些都是传统绘画中从不曾出现，为文人士大夫不屑一顾的东西。凡是能触及老人情感的，他都毫不犹豫地拿来入画，并且用之则灵，画出来生动有趣，妙不可言。可见，画品的高下不是由画什么决定的，而是取决于画家的学养、智慧和独特的精神境界。

在白石老人的心中野花野草无异于兰蕙牡丹，苍蝇蚊子不低于蝴蝶蜜蜂，他把生活中最普通、最常见的东西描绘出来，化平凡为高雅，化腐朽为神奇。他将散发着泥土芬芳的"民间味"融入到传统的文人创作中，使自己的艺术达到了大俗大雅、俗极雅来的至高境界。这也是从学者到普通百姓都喜爱齐白石绘画的原因。

第四个具体表现：真切朴实，轻松幽默。

齐白石将"民间味"带入到了古老的文人画创作中，他冲破了元明清以来文人绘画的孤芳自赏，使文人绘画有了人间烟火。他画的菊花雏鸡、藤萝蜜蜂、荷花双鸭，都那样宁静祥和，透露着对美好生活的憧憬。他画的蔬菜蟋蟀、丝瓜蚱蜢，源自于他儿时田园生活的体验和记忆。同样，他的水族画有着"草野之狸，云天之鹅，水边雏鸡"不能奈何的悠然与自在。遍观白石老人的画，不难发现，他的作品大多取材于自己的"亲自所见"和"亲手所为"，许多带有他童年生活的印记。这些作品真挚、朴实，洋溢着浓郁的乡情、乡思，有些还带有淡淡的乡愁。他的画不做作、不勉强、不玄虚，完全是真情实感的表露。他得意时写下"虾盘坐下相邻酒，欢乐人间五百年"，这是何等的痛快！他在画虾时题："余年七十八矣，人谓只能画虾，冤哉！"不隐瞒自己的委屈。他对双亲的思念像个孩童情真意切，让人潸然泪下，为之动容。

人们喜爱白石老人的画，还有一个原因，就是赏心悦目、轻松愉快。老人的画一派天真，风趣幽默，充满智慧。比如：《八哥》（图7），白石老人题："爱说尽管说，只莫说人之不善。"写

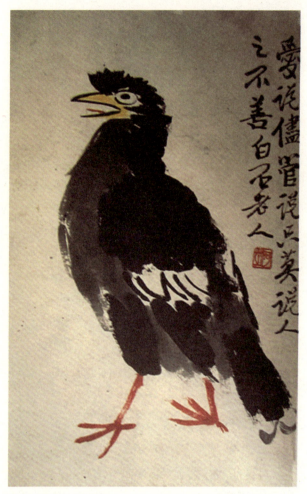

图7　齐白石《八哥》

出八哥的特点，道出了人间故事。再如《螃蟹》（图8）题："何以不行？"看后让人忍俊不禁——都这样了还行什么行？充满了中国式幽默，这里的"行"不单单是"行走"的意思，还有"能不能"的含义，寓意延伸到画外生活中的各个角落，让人称绝。

白石老人的乐观向上、轻松幽默在他的许多作品中都有体现，那些作品虽然尺幅不大，却清新撩人、天真可爱，看似简单，可寓意深刻，让人有只可意会不能言传之感，爱不释手，回味无穷。这正是白石老人艺术作品的魅力之所在。

二

下面我们对齐白石老人的几幅代表性作品进行赏析。首先我们来看最为人们津津乐道的《墨

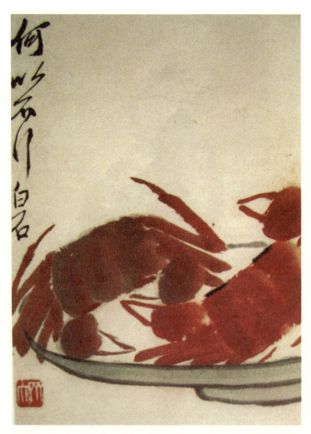

图8 齐白石 《何以不行》

乱中有序，纸上之虾似在水中嬉戏游动，触须也像似动非动。

白石老人对老舍先生说道："实际上虾爪上的东西还很多，可是我不用画这些玩意。"可见他画虾不是单纯对实物的模拟。在用笔上有用侧锋，有用中锋，有用笔根的。落笔有轻重疾徐，起承转合；用墨有浓淡深浅，润湿干燥，尤其宣纸有渗化迅速的效果，一笔下去不能改动，这要有坚实的笔墨功夫。而白石老人的用水功夫更是臻妙，他画的虾身似乎永远是湿淋淋的，好像真的生活在水中，一张白纸变成了一溪清水，这就是白石老人画虾的创造性。

白石老人在画虾上有重要的三段变法：第一阶段是如实画来，写实，宗法自然，更像写生；第二阶段最重要，不算"零碎"，虾身主体简化为九笔。所谓"零碎"一共是八样：双眼、短须、虾图》（图9）。

这幅画表现了虾的形态，活泼、灵敏、机警、有生命力。为了熟悉虾的各种变化，白石老人在水缸里养了几只大虾，闲时常常仔细地观察虾的游动、跃进、觅食以及体态的各种变化。因为他掌握了虾的特征，所以画起来得心应手。就以画面下方的三虾为例：虾头上的三笔，有墨色的深浅浓淡，水分的渗透干湿，而又表现出一种动感。左右一对浓墨眼睛，脑袋中间用一点焦墨，左右二笔淡墨，于是使虾的头部变化多端，硬壳透明，由深到浅。而虾的腰部，一笔一节，连续数笔，形成了虾腰节奏的由粗渐细。用笔的变化，使虾的腰部呈现各种异态，有躬腰向前的，有直腰游荡的，也有弯腰爬行的。虾的尾部也有三笔，既有弹力，也有透明感。虾的一对前爪，由细而粗，数节之间直到两螯，形似钳子，有开有合。虾的触须用数条淡墨线画出，看似容易，实则极难：画得活，则虾之生命自出；画僵了，也就失去了生命。虾须的线条似柔实刚，似断实连，直中有曲，

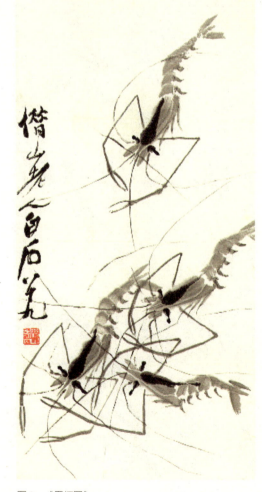

图9 《墨虾图》

长须、大钳、前足、腹足、尾,还有一笔深墨勾出的内腔,这种结构便是齐白石的虾所独有的重要风格;第三阶段是画上的墨色不均一,笔先蘸墨,然后用另一支笔在笔肚上注水,把虾的"透明"画了出来,虾一下子就活了。

白石老人的虾由生活中的六段成了画纸上的五段,这包含了一个极重要的艺术原理:一定是五段的虾,在比例上在画面上摆出来最合理,最好看,最美。终于,五段由六段中飞腾了起来。这个飞腾,太重要了,非常伟大,因为五段是艺术的真实,是一种超越,是一种非常,是比真实还美丽的璀璨,这就是齐白石变法的深刻。

螃蟹也是白石老人常画的题材(图10)。他爱看螃蟹,爱吃螃蟹,也喜欢玩螃蟹,家里买来螃蟹,他就放两三个在地上或水里,看它们横行觅食。1917年齐白石曾在一册螃蟹图上题道:"借山馆后有石井,井外常有螃蟹横行于绿苔上,余细观九年,始得知蟹足行有规矩,左右有步法,古今画此者不能知。"由此可见白石对螃蟹的观察,非一朝一夕,而是用过长期的功夫的,故能深知螃蟹的习性。尔后几十年间,他对描绘螃蟹的艺术探索,从早期到晚年的笔墨有变化,造型也不同。他笔下有水中之蟹,有地上爬行之蟹,有虾与蟹戏耍,也有壳呈鲜红放在盘中受人品尝之蟹。他画蟹壳,笔中水分充足,二三笔即能浓淡相宜,变化万千。再以浓墨点两眼,蟹即能跃然纸上。他画蟹腿,更有绝技,一笔下去即有扁平之感,并利用笔墨效果,分出两节,交接出的关节真实自然,尤其是末节,用笔稍稍一顿,随笔轻轻一提,三节三个样,节节不同。

白石老人画蟹的大腿,特别是蟹螯,两钳用中锋勾线,硬而有劲,大腿节处则以浓墨蘸水,一笔下去,壳上毛茸茸的,绝不同于其他蟹脚。白石画背面蟹,利用墨色变化,用浓墨点眼,或画出四条小腿,随之画出蟹脐,既有团脐,也有尖脐。齐白石画蟹有他鲜明的个人风格,有人企图造假,但很难不露出破绽。白石老人说,他画的蟹足内中饱满而表面扁平,但伪作往往是滚圆的;他画的蟹足是横行的,而伪作常似蜘蛛向前爬行。

《蛙声十里出山泉》(图11),是齐白石91岁时,为我国著名作家老舍画的一幅水墨画。画中诗句是由老舍指定的,这个题很有难度。在我国美术史上,汉代画家刘褒曾画过《云汉图》,人见之觉得很熟热;又作《北风图》,人见之觉得凉爽生寒。他转炎凉于笔底的功夫,给欣赏者呈现了一个鲜明可感的艺术境界,而观者的感受是由形象引起的联想。

齐白石创作的《蛙声十里出山泉》,画面上并没有蛙,而观者有如闻蛙声之感,这是绝妙之至的构思。蛙声如何画?据说老人整整想了两夜,

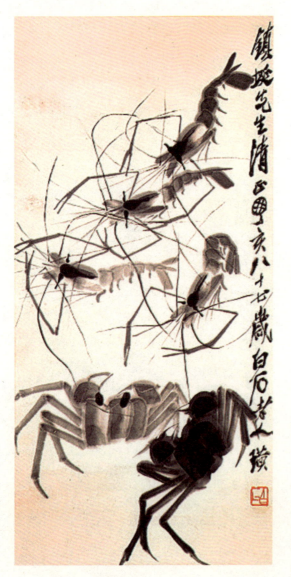

图10　齐白石　《螃蟹图》

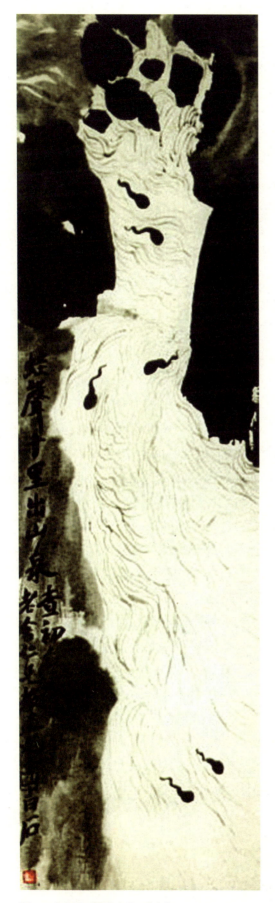

图11 齐白石 《蛙声十里出山泉》

后来从诗句规定的"出山泉"三个字得到了启示，就在"泉"上作文章。但是老人没有画蛙，而是在那四尺长的立轴上，画两山峡谷间泉水汩汩地自远处来，几只活泼的小蝌蚪在湍急的水流中欢快地游动着。人们见到有鳃有尾巴的蝌蚪离开了水的源头，告别了它们的妈妈，自然会联想到蛙和蛙的叫声，似乎那蛙声随着水声由远而近……生活常常就是如此地充满诗意和哲理，艺术家的使命往往就是在于用无比生动的艺术形象，去表达这种诗意和哲理。

诗情画意是中国画的优良传统，前贤曾经运用这种手法取得了很高的成就。诗情画意不是轻易可得到的，它要求画家有丰富的想象力，有多方面的生活经验和艺术实践经验。白石老人如果没有童年的乡村生活，对青蛙、蝌蚪、蜻蜓、螃蟹、鱼虾等有仔细深入的观察，恐怕难以创作出这样耐人寻味的佳作来。

三

在赏析徐悲鸿的油画《田横五百士》和毕加索的《格尔尼卡》时，我们都感受到了伟大艺术家的爱国情怀和凛然气节。白石老人同样诚恳正直、爱憎分明。请看下面几则白石老人的生活轶事，这对更加全面真实地了解这位可爱的老人会有帮助。

抗日战争时期，北平伪警司令、大特务头子宣铁吾过生日，硬邀请国画大师齐白石赴宴作画。齐白石来到宴会上，环顾了一下满堂宾客，略为思索，铺纸挥毫。转眼之间，一只水墨螃蟹跃然纸上。众人赞不绝口，宣铁吾喜形于色。不料，齐白石笔锋轻轻一挥，在画上题了一行字："看你横行到几时"，后书"铁吾将军"，然后仰头拂袖而去。

有个汉奸求画，齐白石画了一个涂着白鼻子，头戴乌纱帽的不倒翁，还题了一首诗："乌纱白扇俨然官，不倒原来泥半团，将妆忽然来打破，浑身何处有心肝？"

1937年日本侵略军占领了北平。齐白石为了不受敌人利用，坚持闭门不出，并在门口贴出告示，上书："中外官长要买白石之画者，用代表人可矣，不必亲驾到门，从来官不入民家，官入民家，主人不利，谨此告知，恕不接见。"齐白石还嫌不够，又画了一幅画来表明自己的心迹。画面很特殊，一般人画翡翠鸟时，都让它站在石头或荷径上，窥伺着水面上的鱼儿；齐白石却一反常态，不去画水面上的鲜鱼，而画深水中的虾，并在画上题字："从来画翡翠者必画鱼，余独画虾，虾不浮，翡翠奈何？"齐白石闭门谢客，自喻为虾，并把做官的汉奸与日本人比作翡翠鸟，意义深藏，发人深省。

谈到齐白石，对这位"中国人民杰出的艺术家""世界文化名人"，许多人了解甚少，并不熟悉，这里只从外国画家对他的评价说起，谈谈他的影响。

西班牙艺术大师毕加索曾说："我不敢去你们中国，因为中国有个齐白石。"他还说，齐白石是我们所崇敬的大师，"是东方一位了不起的画家！"

齐白石与吴昌硕、黄宾虹、潘天寿等不同，他不是一位传统意义上的文人画家，其成功之处在于：他从文人画家统治了数百年的中国画领域，以一个农夫的质朴之情、一颗率真的童子之心运老辣生涩的文人之笔，开创出文人画坛领域前所未有的境界。这种境界，得到了传统文人阶层与广大平民百姓的交口称赞，从而确立了他在画坛上的历史性地位。他的绘画充满了泥土芳香、生活气息，其作品既师造化又师古人，达到了民间艺术与传统艺术的统一，写生与写意的统一，工笔与意笔的统一，无限生机跃然纸上。

1956年6月张大千曾去拜访毕加索，三次而不得接见。张大千是一个不达目的不罢休的画家，最后还是见到了毕加索，毕加索不说二话，搬出一捆画来，张大千一幅一幅仔细欣赏，发现没有一幅是毕加索自己的真品，全是临齐白石的画。看完后，毕加索对他说："齐白石真是你们东方了不起的一位画家……中国画师神奇呀！齐先生水墨画的鱼儿没有上色，却使人看到长河与游鱼。那墨竹与兰花更是我不能画的。"他还对张大千说："谈到艺术，第一是你们的艺术，你们中国的艺术……""我最不懂的，就是你们中国人为什么要跑到巴黎来学艺术？"西方大画师，这样评价齐白石，由此可见齐白石的影响和价值。

四

本讲的最后一部分，我们对白石老人作品的真伪情况进行粗浅的梳理和剖析。

齐白石从1919年至1928年衰年变法（56岁—65岁）成功后，就开始不断有人模仿他的作品。特别是他80岁以后的画，更是受到了人们的热烈追捧，所以仿他晚年作品的人也就更多。齐白石作品作伪从过去一直延续到今天，并且愈演愈烈，呈蔓延趋势。有的采用高科技手段，集团化作伪，水平相当高。据比较权威的说法，齐白石真迹存世量约为三万件左右，这其中大部分收藏在各地美术馆和博物馆中，还有小部分集中在少数收藏家手中。藏在美术馆和博物馆的作品是不可能在市面上流通的，真正的藏家也都视齐白石作品为珍宝，非万不得已一般也很少出售。所以，齐白石真迹在市面上出现的几率并不高。

可是，近些年，仅仅在拍卖会上堂而皇之挂出来写着齐白石名款的作品，累积起来就有十万多件，由此可知假画所占的比例。究其原因，可以从以下两个方面来解析。

一是喜欢齐白石作品的人多，收藏群体巨大。作为中国近代画坛的头号大师，齐白石艺术成就极高，开宗立派，影响极大。同时，齐白石画的又都是大家非常熟悉的事物，色彩艳丽，题材吉祥。比如，齐白石画牡丹，然后题"大富贵"；他画个大公鸡，再在上面画个蝙蝠，然后题上"福大官大"。这样的画喜庆吉祥，被人钟爱，自在情理之中。再说，白石老人的画题材丰富，数量惊人，山水、人物、花鸟、写意、工笔总有一款

会打动你。另外，还有一些人是因为喜欢齐白石这个人进而喜欢他的作品的。因为按中国人的传统，白石老人身上都是吉祥的事，如，老年得子（七子齐良末出生的时候，齐白石78岁），多子多孙（共有两妻室，育有七子五女），贵人相助（遇到了两位恩师胡沁园和陈师曾），大器晚成（96岁时，世界和平理事会宣布将1955年度国际和平奖金授予齐白石，1962年被选为世界十大文化名人），长命百岁（活了97岁），等等，大家都想挂张齐白石的画沾沾他的福气。这也就是全球华人收藏界喜欢齐白石的人最多的又一原因。

另一个假画多的原因就是：齐白石的画值钱。齐白石95岁时画的《十二开花卉草虫册》，每张33cm×33cm，约一平方尺，在2008年春天卖了2 464万元，平均205万元一张。齐白石也创下了近代中国书画单位面积最贵的记录。齐白石1921年画的《蜘蛛》（图12），这张画6cm×9cm，一张名片大小，2005年卖了107.8万元。中国嘉德2011春拍，齐白石最大尺幅作品《松柏高立图篆书四言联》拍出4.255亿元天价，再创历史纪录。喜欢的人多，又值钱，所以造假画的人肯定会把齐白石放在第一个造假的位置，这也就是齐白石假画最多的又一原因。

在近现代画家中，鉴别齐白石作品真伪的难度最大。其原因，一个是齐白石作品的时间跨度长，变化大，涉及题材广；再就是作伪情况复杂，比如说一些与齐白石同时代的他的门人、弟子们的仿品就很有水准。

鉴定是一门很专业的学问，非三言两语能说清楚讲明白。作为普通艺术爱好者，轻松地赏析比鉴定真伪会更简单一些。下面介绍几个鉴定齐白石作品的小窍门：

1. 齐白石作品中没有76岁的落款，这并不是白石老人那一年没有作画，而是：早年齐白石在长沙时，一个算命先生给他掰过八字，说他在丁丑年农历三月十二辰戌相冲。丁丑年也就是1937年。同时在名书中给他写下了破解的方法："宜用瞒天过海法，今年七十五，可口称七十七，作为逃过七十五一关矣。"齐白石对此深信不疑。到了时辰，他严格按照算命先生说的做了礼数，同时将75岁改为77岁。所以我们今天看到的齐白石1937年的作品只有极少一部分署"七十五岁"，大部分署的是"七十七岁"。在白石老人作品中署"七十六岁"的根本没有，所以，在画上署"白石老人七十六岁作"肯定是假画。

2. 白石老人从87岁开始，把自己名字中的"石"字下边的"口"写成圆圈状，这一小秘密92岁时被造假者发现后，他才又把"口"恢复成方形。

3. 1904年齐白石42岁后把"借山吟馆"的"吟"字去掉，所以42岁以后的作品不会再出现"借山吟馆"的印章。之所以把"吟"字去掉，据说是那年七夕在南昌三位弟子与老师王湘绮联句时，因学识浅薄，不敢开口，十分尴尬和难为情，从此提醒和鞭策自己应该多读些书，打好基础，脚踏实地，做真学问，不可自大清高，洋洋得意。

4. 齐白石画牵牛花，花头朝上，很少有朝两侧开的。

5. 齐白石晚年画虾，虾身为5节。

当然，这些小窍门并非什么去伪存真的核心秘籍，但可以帮助我们更全面地了解白石老人和他的作品。

最后，我们再来欣赏一幅白石老人的油画肖像（图13）。这是1954年吴作人先生为老人画的。吴作人跟白石老人有长期交往，对他的形象、神

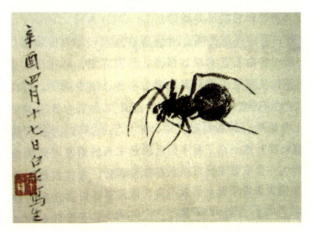

图12　齐白石　《蜘蛛》

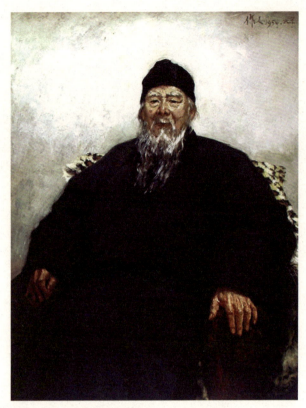

图13 吴作人 《齐白石像》

气有很深的理解和印象。从画中我们可以看到,吴先生主要是通过老人面部神态表现这位艺术大师的精神世界。白石老人的形象安详庄重,银髯鹤发,眼神睿智,体现出艺术修养和生活阅历的深广。嘴唇的动作和右手的姿势,使人联想起他习惯于吮笔、握管的职业特征。当时白石老人已经91岁高龄,据说为了照顾老人的健康,又要通过直接写生获取生动的感受,吴作人采取了特殊的创作方法:他先安排好画面的基本构图,确定人物的整体比例,然后面对齐白石写生,写生的任务是基本完成面部与双手。这样直接写生仅仅一次,然后请别人穿上长袍,从容描绘身躯和衣服。沙发上的兽皮和扶手,则是以后参照实物加工画出来的。

整幅作品的形式洗练、爽朗而又厚重,衣服、帽子大块的青黑色和背景的暖灰,决定了作品的基本情调。灰色之上,手和脸部明朗温暖的颜色显得很突出,加上银白的须、眉,画面色彩变得沉着、稳重而又明净、空灵。在明暗关系上采用平光,减弱阴影。这种明暗关系跟画面的黑、白、灰三种主要颜色十分调和,很符合白石老人的身份和气质,让人印象深刻,过目难忘。

图 14　周总理与齐白石

图 15　徐悲鸿与齐白石

齐白石作品欣赏

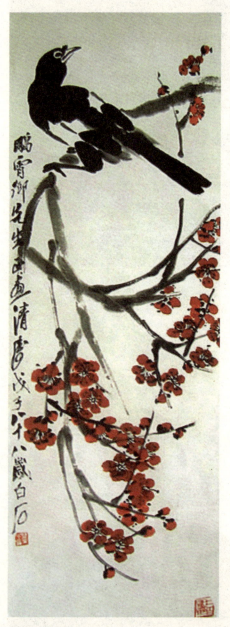

齐白石 《喜上眉梢》

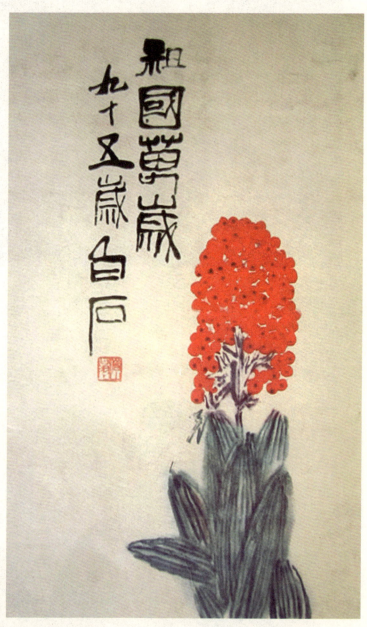

齐白石 《祖国万岁》

齐白石书法

自强不息

要知天道酬勤

痴思长绳系日

齐白石篆刻

第十讲

精美的石头会唱歌
雕塑艺术欣赏

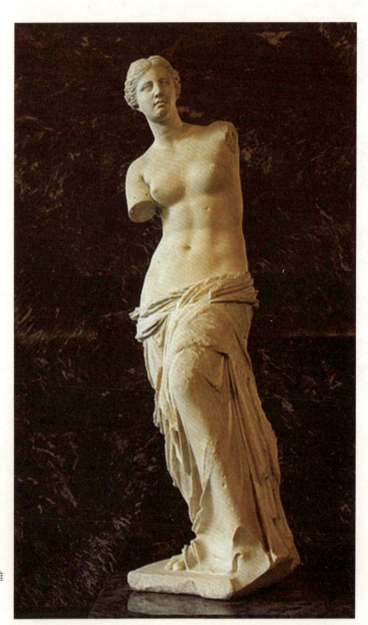

- 雕塑艺术综述
- 雕塑艺术审美特征
- 经典雕塑作品赏析
 >> 米洛斯的维纳斯
 >> 说唱俑
 >> 秦始皇陵兵马俑
 >> 北京天安门广场人民英雄纪念碑浮雕
 >> 自由女神像
 >> 罗丹代表作品

一

雕塑是造型艺术的一种，又称雕刻，是雕、刻、塑三种创制方法的总称。雕刻指用各种可塑材料（如石膏、树脂、黏土等）或可雕、可刻的硬质材料（如木材、石头、金属、玉块、玛瑙、铝、玻璃钢、砂岩、铜等），创造出具有一定空间的可视、可触的艺术形象，借以反映社会生活、表达艺术家的审美感受、审美情感、审美理想的艺术。雕、刻通过减少可雕性物质材料，塑则通过堆增可塑物质性材料来达到艺术创造的目的。雕塑的产生和发展与人类的生产活动紧密相关，同时又受到各个时代宗教、哲学等社会意识形态的直接影响。在人类还处于旧石器时代时，就出现了原始石雕、骨雕等。雕塑是一种相对永久性的艺术，古代许多事物经过历史长河的冲刷已荡然无存，历代的雕塑遗产在一定意义上成为人类形象的历史。传统的观念认为雕塑是静态的、可视的、可触的三维物体，通过雕塑诉诸视觉的空间形象来反映现实，因而被认为是最典型的造型艺术、静态艺术和空间艺术。随着科学技术的发展和人们观念的改变，在现代艺术中出现了反传统的四维雕塑、五维雕塑、声光雕塑、动态雕塑和软雕塑等。这是由于爱因斯坦的相对论的出现，冲破了由牛顿学说建立的世界观，改变着人们的时空观，使雕塑艺术从更高的层次上认识和表现世界，突破三维的、视觉的、静态的形式，向多维的时空形态方面探索。

圆雕、浮雕和透雕（镂空雕）是雕塑的基本形式。

所谓圆雕就是指非压缩的，可以多方位、多角度欣赏的三维立体雕塑。手法与形式也多种多样，有写实性的与装饰性的，也有具体的与抽象的，户内的与户外的，架上的与大型城雕，着色的与非着色的等；雕塑内容与题材也是丰富多彩，可以是人物，也可以是动物，甚至于静物；材质上更是多彩多姿，有石质、木质、金属、泥塑、纺织物、纸张、植物、橡胶等。圆雕作为雕塑的造型手法之一，应用范围极广，也是老百姓最常见的一种雕塑形式。

所谓浮雕是雕塑与绘画结合的产物，用压缩的办法来处理对象，靠透视等因素来表现三维空间，并只供一面或两面观看。浮雕一般是附属在另一平面上的，因此在建筑上使用更多，用具器物上也经常可以看到。由于其压缩的特性，所占空间较小，所以适用于多种环境的装饰。近年来，它在城市美化环境中占了越来越重要的地位。浮雕在内容、形式和材质上与圆雕一样丰富多彩。它主要有神龛式、高浮雕、浅浮雕、线刻、镂空式等几种形式。我国古代的石窟雕塑可归结为神龛雕塑，根据造型手法的不同，又可分为写实性、装饰性和抽象性三种雕塑；高浮雕是指压缩小、起伏小，接近圆雕，甚至半圆雕的一种形式，这种浮雕明暗对比强烈，视觉效果突出；浅浮雕压缩大、起伏小，它既保持了一种建筑式的平面性，又具有一定的体量感和起伏感；线刻是绘画与雕塑的结合，它靠光影产生，以光代笔，甚至有一些微妙的起伏，给人一种淡雅含蓄的感觉。

去掉底板的浮雕则称透雕（镂空雕）。把所谓的浮雕的底板去掉，从而产生一种变化多端的负空间，并使负空间与正空间的轮廓线有一种相互转换的节奏。这种手法过去常用于门窗栏杆家具上，有的可供两面观赏，在明代家具中多使用这种方法。

除上述三种形式外，雕塑按其功能，大致还可分为纪念性雕塑、主题性雕塑、装饰性雕塑、功能性雕塑以及陈列性雕塑五种。

所谓纪念性雕塑是以历史上或现实生活中的人或事件为主题，也可以是某种共同观念的永久纪念，用于纪念重要的人物和重大历史事件。一般这类雕塑多在户外，也有在户内的，如毛主席纪念堂的主席像。户外的这类雕塑一般与碑体相配置，或雕塑本身就具有碑体意识。

主题性雕塑顾名思义，它是某个特定地点、环境、建筑的主题说明，它必须与这些环境有机地结合起来，并点明主题，甚至升华主题，使观

众明显地感到这一环境的特性。它可具有纪念、教育、美化、说明等意义。这一类雕塑紧扣城市的环境和历史，可以看到一座城市的身世、精神、个性和追求。

装饰性雕塑是城市雕塑中数量比较大的一个类型，这一类雕塑比较轻松、欢快，带给人美的享受，也被称之为雕塑小品。它所表现的内容极广，表现形式也多姿多彩。它创造一种舒适而美丽的环境，可净化人们的心灵，陶冶人们的情操，培养人们对美好事物的追求。我们平时所说的园林小品大多都是这类雕塑。

功能性雕塑是一种实用雕塑，是将艺术与使用功能相结合的一种艺术。它在美化环境的同时，也丰富了我们的环境，启迪了我们的思维，让我们在生活的细节中真真切切地感受到美。功能性雕塑其首要目的是实用，比如公园的垃圾箱、大型的儿童游乐器具等。

陈列性雕塑又称架上雕塑，由此可见尺寸一般不大。它也有室内、外之分，但它是以雕塑为主体充分表现作者自己的想法、感受、风格和个性，甚至是某种新理论、新想法的试验品。它的形式手法更是让人眼花缭乱，内容题材更为广泛，材质应用也更为现代化。

雕塑的流派分为原始雕塑、古代雕塑和现代雕塑。现代雕塑又分为两个主要时期：从19世纪末罗丹开始至第二次世界大战前的雕塑创作为现代主义时期；"二战"后至今为后现代时期。

雕塑的产生和发展与人类的生产活动紧密相连，同时又受各个时代宗教、哲学等社会意识形态的直接影响。例如，法国旧石器时代的圆雕裸女和牝马、野猪等浮雕，反映了人类对自然力的崇拜和对动物的崇拜以及认识人本身、认识世界的过程；秦始皇陵兵马俑再现了两千多年前的帝国大军的威势。雕塑是时代、思想、感情、审美观念的结晶，是社会发展形象化的记录。

欣赏雕塑作品时，一方面要了解雕塑品本身的艺术价值，更要了解一件作品产生时的社会大气候和它与时代的契合程度。具体的主要是从欣赏其形式语言以及内容意义两个大的方面入手。只有这样，才能对一件件作品的价值产生一个清晰立体的轮廓，才能较专业、较深入地全方位地理解作品本身。

二

雕塑作品首先是艺术品，是供人们审美观赏的。人们在观赏中获得审美愉悦和审美快感，从而实现审美体验，审美特征是雕塑艺术的本质特征。在品读本部分时，可参照本书上篇第二讲"美术的分类与艺术语言"中有关内容。

（一）外观形式美

雕塑艺术首先具有外观形式上的审美特征，决定其外观形式美特征的因素有两个。

1. 雕塑物质材料的天然形式美。雕塑形式美首先表现在物质材料本身就具有天然形式美的因素。石雕所使用的物质材料有大理石、花岗石、菊花石、青田石等不同的石类，其本身就具有整齐规整的石理纹路和漂亮鲜润的色泽，带有一定的外观几何形式和晶块的几何形式特征。木雕所使用的物质材料如黄杨木、柚木、紫檀木、红木等，也有色彩、木纹、色泽质地的不同，因而具有不同的形式。许多宝石、玉石、矿石、珠贝、象牙等还具有天然的美丽晶莹的光泽和色彩。这些形式因素都具有一定的形式美或含有形式美要素，可称为朴素形式美或简单形式美，属于自然形态的形式美。当洁白如玉的大理石被雕塑成一个亭亭玉立的少女时，就会给人以纯洁、无邪的感觉，天然形式美就与艺术美互相融合了，天然形式美增加了艺术美的审美价值。另外，许多物质材料还具有一定的天然的外观形状、形态，与艺术家所要创造的艺术形象的外观形态、形体有一定的相似之处。独具慧眼的艺术家巧借天工，往往创造出令人嗟叹的外观形式。在很大程度上体现出物质材料的天然形式美与艺术美的混融合一。雕塑除利用物质材料的天然形状、色彩、光泽之外，也还要利用物质材料最基础的、最本原

的原色，亦即无色的特点。普希金就曾经指出"彩雕比单色雕给人们留下的印象要浅，色彩使雕塑失去概括力"。可见，雕塑并不强求色彩的明艳，而是强调通过概括来表现形体体积和物质材料的单纯的本色，甚至无色都会给雕塑的创造带来有利条件，较彩塑更适合于表现雕塑的特点和优势，同时也会给人以物质材料本身的单纯形式美，给人以一定程度的美的享受。例如玉石虽然没有绚丽的色彩，而只有白色（也可以说是无色），但它给人以纯净、洁白、无瑕、真诚的审美感受和审美联想，具有天然的形式美和自然美，为艺术美创造了有利的条件。

2. 雕塑艺术的形式美。雕塑除具有物质材料的形式美外，还具有艺术本身的形式美。雕塑家按形式美的规律和规则来创造艺术，从而使雕塑作品具有形式美。雕塑艺术作品的形式美展现在其造型形式，形象的外观形态形式和雕塑艺术的线条、块面、色彩构图形式上。无论是用具象塑造方式还是抽象塑造方式，无论是模仿手法创造还是变形手法创造，造型一定要符合形式美的原则和规则，诸如在体积、结构、空间造型、表面处理等方面表现出对称、平衡、和谐、均匀、生动、节律、谐调、多样统一、光滑、适度的比例等，即"有意味的形式"，在形式中积淀着内容，内容转化为形式，形式的深层内涵中蕴藏着意义，体现出内容。形式美毋庸置疑，是形式本身体现出来的美，是形式独特体现的美，是不依赖于内容的美，但形式美中也积淀和潜伏着形式美自身的内容和意义，形式美与内容也有相互影响的一面。

（二）凝固的舞蹈美

舞蹈是表现人体动态的时空艺术，塑造具有生命力的动态形象，而雕塑则是塑造静态空间的形象。雕塑作为静态的空间艺术，确实具有稳定性、凝固性，与动态的时空艺术有明显差别。从外表看，雕塑艺术短于叙事，也不长于抒情，因为它是静态的。但雕塑之所以具有极大的艺术魅力，是因为雕塑具有想象性的特征，它被称为"凝固的舞蹈""不朽的石书"。雕塑所表现的往往是行为的瞬间，其中也包含整个行为的过程，包括行为的过去和未来而不仅仅局限于现在。雕塑提供了一个可供观众想象和创造的三维空间，它以静态的造型表现出运动的姿态。从这个角度看，雕塑永远表现动态，甚至完全静止的雕塑也可被看作具有一种内在运动，一种在空间、时间上持续和伸展的状态。人们可以从这一瞬间的造型中想象静态向动态的转变，想象行为的连贯以及持续的活动过程，从而体味出活力和精神，体味出冷冰冰的物质材料后面的体温和感情。

雕塑家为了更有利于想象，有时在设计造型时也会避开运动高潮，而抓住将要达到高潮的瞬间来表现。莱辛在《拉奥孔》中专门讨论了诗与画的区别，提出"为什么拉奥孔在雕刻里不哀号，而在诗里却哀号""造型艺术家为什么要避免描绘激情顶点的顷刻"等问题。他指出："温克尔曼先生认为，希腊绘画雕刻杰作的优异的特征一般在于，无论在姿势上还是在表情上，它们都显出一种高贵的单纯和静穆的伟大。他说：'正如大海的深处经常是静止的，不管海面上波涛多么汹涌。希腊人所造的形体在表情上也都显出在一切激情之下他们仍表现出一种伟大而沉静的心灵。'"因此在雕塑中不表现拉奥孔的激情高潮的顶点。莱辛认为："在一种激情的整个过程里，最不能显出这种好处的莫过于它的顶点。到了顶点就到了止境，眼睛就不能朝更远的地方去看，想象就被捆住了翅膀，因为想象跳不出感官印象，就只能在这个印象下面设想一些较软弱的形象。对于这些形象，表情已达到看得见的极限，这就给想象划了界限，假定不能向上超越一步。所以拉奥孔在叹息时，想象就听得见他哀号；但是当他哀号时，想象就不能往上升一步，也不能往下降一步。如果上升或下降，所看到的拉奥孔就会处在一种比较平凡的因而是比较乏味的状态了。想象就只会听到他在呻吟，或是看到他已经死去了。"因此，雕塑在表现拉奥孔的痛苦时并不抓住激情高潮或顶点来表现，而是抓住即将达到高

潮或顶点来表现，其理由就是为了使想象得到充分发挥，使运动过程得以充分表现。

（三）雕塑与周围环境的和谐美

雕塑如果着眼于对象的创造而不顾及背景和环境，就会影响雕塑观赏效果。因此，雕塑家在创作时必须考虑到背景和环境因素，无论是纪念性雕塑还是广场园林雕塑，都应考虑到它被置放的环境和背景。一方面雕塑作为艺术创作可以优化、美化周围环境；另一方面，雕塑也以周围环境和氛围作为背景，力求自然与艺术的和谐统一，使自身和周围环境有机结合为一个整体，构成一种整体效果的和谐美。

（四）雕塑艺术表现人体美

雕塑是一种空间性造型艺术，它以能表达事物生命姿态的材料塑成的立体形象来表现世界。人体美是艺术表现的主要对象，也是雕塑表现的主要对象和最高对象，原始雕塑艺术中就有很多人体雕塑。古希腊时期的雕塑大都以人体作为对象，这是因为古希腊征战和体育竞技的需要而产生出对人体的美和力的欲望和追求，形成了当时社会的审美风尚。中国春秋战国时期也出现大量的人体雕塑，因为当时已从奴隶制向封建制过渡，人的身份和地位有变化和转移，有了一定的人身自由，以人殉葬改为以俑殉葬。泥俑、陶俑、木俑等人体雕塑的出现反映了对人的自身存在的认识，反过来又加深了人的自觉意识，因此人体雕塑是人对自身存在和人的本质力量认识的结果。从雕塑题材和对象看，大多数正面歌颂的英雄人物，通过对人物的外貌形态塑造来集中表现人的内在的、精神的活力和生命力，表现出人的本质和本质力量，将人的本质和本质力量以及精神追求物化在雕塑作品上，这样也充分体现出雕塑艺术中所凝聚的对人体美和自身美的礼赞和肯定。

（五）雕塑艺术的象征化、寓意化特征

黑格尔指出："雕塑形象的基本任务在于把还未发展的主体的特殊个性的那种精神实体灌注到一个人体形象里，使精神实体与人体形象协调一致，突出地表现出与精神相契合的身体形状中一般的常住不变的东西，排除偶然的变动不居的东西，而同时又使形象并不缺乏个性。"雕塑作品的题材大多为内容宽泛，寓意深长，对象稳定化、理想化的正面形象。因此雕塑形象一般多为英雄形象、典型化形象、神化形象、拟人化形象。西方雕塑注重运用概括化方法，将雕塑形象理想化、典型化，甚至类型化、定型化，概括了人的所有优点和理想，中国古代雕塑也有类似倾向，宗教雕塑亦如此。无论是西方中世纪的宗教雕塑，还是中国古代佛教的佛像雕塑都存在类型化和理想化倾向。这种类型化、理想化的雕塑形象不刻意追求写实性和个性化，而在于表现出其代表性、普遍性、理想性，在类型化、理想化中体现出象征性和寓意性，具有对现实生活的超越性，从而具有深厚的底蕴、象征和比兴的意味，实现教化、引导作用。同时，从接受角度看，观众对雕像的观赏是与其象征性、寓意性所体现的文化传统的审美习惯作为前提条件的。观众只有具备一定的文化和审美素养，才能真正欣赏到雕塑的意蕴。西方现代雕塑越来越倾向抽象化、符号化，也就更多地强调形式、象征和寓意。当然这种抽象雕塑的象征和寓意并非固定的、唯一的，而具有多样性和相容性，更多地强调在接受中主客体关系的协调和交流，强调观众的想象和发挥。

（六）雕塑艺术的崇高美特征

首先，雕塑艺术的题材和对象大多为英雄形象和神化形象，因而易于按照崇高美的标准来塑造。雕塑有超越一般人的英雄化、神灵化倾向，使欣赏者产生敬畏感和崇高感。

其次，雕塑往往与宗教结合在一起，宗教题材是雕塑的重要内容，宗教也利用雕塑来进行直观、形象的宣传和劝喻。因此，雕塑作品往往都自觉或不自觉地洋溢着静穆、高逸的宗教情绪，作品形象常有宗教情感。

再次，雕塑的性质也易使其自身产生崇高美特征。一般而言，雕塑作为空间立体的艺术和人体艺术，必须在"力的崇高和数的崇高"上下工夫，努力拓展活动空间延伸瞬间所表达的内涵和

寓意，使雕塑形象具有超越现实、超越生活的理想和意义，具有超越人类个体的群类、类型的力量和超越人的肉体的精神力量，具有超越世俗的英雄化、神灵化力量。这样，雕塑艺术本身就自然而然地倾向于崇高美。最后，雕塑一般没有自身背景和复杂的叙述情节，难于表现人物与人物、人物与环境的复杂关系，只有通过外部形象的单纯性能更集中地体现出思想感情的纯粹性。这样也就使雕塑形象具有崇高美。莱辛指出："对于雕刻家来说，女爱神维纳斯只代表'爱'，所以他就须使她具有全部恬静羞怯的美和娴雅动人的魔力，这就是'爱'使我们心醉神迷的一些品质，也就是我们纳入'爱'这个抽象概念里的一些品质。如果艺术家对这个理想有丝毫的改动，我们就认不出他所描绘的是'爱'的形象。结合到庄严而不是结合到羞怯的那种美就会使人认不出是女爱神维纳斯还是雷神后朱诺。"可见，这种单纯的表现能更为集中更为纯粹地去表现对象的性格和精神，从而突出一种主要思想内容和情感倾向，达到造型的单纯性和思想情感的纯粹性的统一，产生出崇高美。另外，雕塑所使用的物质材料的坚硬、牢固、大块、珍奇，也能在一定程度上产生出崇高美。如花岗石的坚硬能使人产生出坚如磐石之感，作为英雄纪念碑的材料就再好不过了；大理石的洁白能使人产生出纯洁无瑕之感，作为少女或英雄的雕像再合适不过了。一些体积庞大的石雕也会因质料和体积而引起人们的崇高感和敬畏感。比如乐山大佛，依山而凿，使佛像巍巍如高山，头顶蓝天，脚踏大地，一副普济众生、鸟瞰人间的救世法相，人们在其脚趾下仰视，不由自主地会产生出宗教敬畏感和崇高感来。

三

下面我们精选部分有代表性的雕塑作品进行赏析。

1.米洛斯的维纳斯（图1）

《米洛斯的维纳斯》是举世闻名的古希腊雕

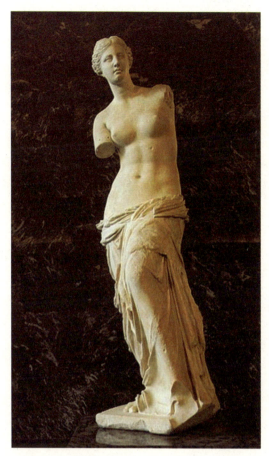

图1 《米洛斯的维纳斯》

刻杰作，它是1820年在爱琴海南部的米洛斯岛上的一个山洞里发现的，长期以来它一直被西方学者视为古希腊最优秀的雕刻。关于雕刻的作者和创作年代，一直说法不一，一般认为是公元前二、三世纪的作品。

这尊大理石雕像高约204厘米，其姿态的妩媚为历代艺术家所赞叹。从雕像的整体风格看，美神为椭圆形脸蛋，直鼻梁即俗称的"希腊鼻"，平额，端正的弧形眉，扁桃形的眼睛，发髻刻成有条理的轻波纹样式，神态平静，笑容微露。雕像的腰部被富有表现力的衣褶遮住，仅露脚趾。由于下半身厚重稳定，袒露的上半身显得更加秀美。她像一座纪念碑，给人以崇高感，然而其亭亭立姿却又优美动人。躯体是取螺旋状上升的趋向，略微倾斜，各部分的起伏变化富有音乐的节奏感，女神的内心显得十分宁静。她没有半点娇艳或羞怯，只有纯洁与典雅。不论观者从何种角度看，都同样能获得这种感受：庄重的妩媚。雕

像的双臂虽然残缺，但丰腴饱满的身躯和端庄大方的面容，仍然给人以完美的感觉。以至于后来有很多人想为这雕像的双臂复原而制成的复制品，都使它们在原作面前黯然失色。女神的丰腴饱满的身体与端正、大方具有古希腊妇女的典型容貌，使整个雕像体现了外在美和内在美的统一。它突出地表现了古希腊人的审美理想，雕像充满着无限的诗意，那含蓄的耐人寻味的美感，几乎使一切人体艺术都相形见绌。

2. 说唱俑（图2）

四川成都天回山东汉墓出土的说唱俑则是艺术性更高、更引人注目的陶俑。从整体造型来看，仍然属于古拙的艺术风格。作者显然不是简单地模仿生活中的说唱者，而是着重表现说唱者的一种特殊神气，即企图用他所说唱的有趣的故事引起观众强烈的兴趣。说唱者的那种伸头、耸肩、眉开眼笑，近乎手舞足蹈的神态，把他的有声有色的表演刻画得惟妙惟肖，极其传神。从其诙谐而健康的神态中，人们似乎听到了他爽朗的笑声，并且可以想象出他所说唱内容的性质，甚至使人们似乎看到了在说唱者面前，有一批听众正兴致勃勃地在倾听他的出色说唱！说唱俑这样的单个陶俑，虽然不能像彩绘杂技俑那样去描写扣人心弦的戏剧性场面，但是，他却采用虚拟的方式，通过观赏者的联想作用，从而同样创造了一个可使观赏者在联想中所能看到的充满戏剧性的精彩场面。这种虚拟中的戏剧性场面，本身也体现出一种汉代艺术特有的生动活泼的气势。

汉代盛行厚葬。汉墓出土用作陪葬的各种雕塑品，数量之多、题材内容之广是历史上少有的。有奴婢、小吏、厨师、农民、武士、乐舞伎俑等，也有楼阁、谷仓、车马、舟船、灶台、水井等建筑、器具和禽兽。这些雕塑品造型简洁、注重神韵、富有生活趣味，是中国雕塑史上的珍品，也是了解汉代政治、经济、文化和民俗的重要资料。

说唱俑描绘了一个老年说唱艺人，头上着巾，额前有小花饰，赤膊，左臂上配有饰物，大腹凸起，坐在圆垫上，左手抱鼓，右手握槌前伸，右足亦随之翘起，张口露齿似是正在说唱一段动人的故事，其眉飞色舞、手舞足蹈之态，充满幽默感，使人如临其境、如闻其声。手法简洁夸张，形象朴实、浑厚，别有一种深宏的韵致。整个作品犹如写意画，不求形似而求内在神韵的表达。

3. 秦始皇陵兵马俑（图3）

1974年在陕西省临潼县秦始皇陵东侧，一农民在打井掘土之际，意外地发现了史无前例的惊人宝藏，即秦陵随葬大型陶兵马武士俑群的埋藏坑。这一发现引起了巨大轰动，它被称为"世界第八大奇迹"而名扬天下。俑人身高约1.85米，陶马高约1.60米，像这样与真人真马同大的彩画陶质雕塑艺术品是中外考古发掘中从未发现过的，且其数量之多，更为惊人。在第一俑坑的试掘中，仅从16米长的地区范围内，就出土武士俑560多个，拖有战车的大陶马24匹。现已发掘的秦陵俑坑共3处，其中最大的第一俑坑，长230米，宽62米，坑中俑、战车和骑兵队都紧密排列，估计全部发掘之后，其数量不下万件之多。

俑像雕塑，在中国古代雕塑史中占有极其重要的地位。它的产生和发展，与社会的变革有着直接的关系。在奴隶社会，奴隶主死后，多是用

图2 说唱俑

图3 秦始皇兵马俑

生前所役使的奴隶来殉葬；后来，由于生产的发展，奴隶主为了保全劳动力，才逐步改用泥塑、木雕或铜铸的俑人以代替真人殉葬。进入封建社会后，这种用俑人车马来从葬的风气就更盛行起来。而第一个建立封建社会统一大帝国的秦始皇，为了炫耀其文治武功，不惜人力、物力制作出这样一大批能如实反映强大的秦国面貌的兵马俑群，绝不是偶然的。这是一批举世罕见的珍品，武士俑都手持兵器，有的身着盔甲，有的只着战袍，一个个精神抖擞，严肃威武，如临战阵；拖车或背鞍待骑的陶马，也是一只只膘肥体壮、飒爽矫健，昂首耸身，如闻嘶鸣。最值得称赏的是，所有的武士俑像，不仅体躯动态，衣履装束等各有特点，而且他们的面貌表情，尤其是眉眼、胡须、发式、冠戴等，很少雷同。

这一批秦代兵马俑的出土，充分反映了我国历史上第一个建立起封建的统一强大国家的秦始皇"奋击百万、战车千乘""内平六国，外却匈奴，千里驰骋，所向披靡"的壮丽图景，同时也说明了远在两千多年前，我国古代的雕塑工匠和窑工们所具有的惊人的才能和智慧。这批栩栩如生的秦兵马俑，不只是秦始皇统帅百万大军的一个缩影，而且是秦代劳动人民智慧的结晶，为人们研究那个时代的军事、政治、经济及文化艺术提供了极宝贵的实物材料。

据最新消息证实，尘封20多年的秦始皇陵兵马俑二号坑已于2015年4月30日启动正式发掘，此次发掘到11月结束，二号坑的神秘面纱将随着发掘的推进而逐步揭开。

4. 北京天安门广场人民英雄纪念碑浮雕（图4）

北京天安门广场人民英雄纪念碑，是根据1949年9月30日中国人民政治协商会议第一届全体会议决议而兴建的，毛泽东和全体政协委员于当天下午参加了奠基典礼。1952年8月正式动工兴建，1958年4月落成，同年5月1日隆重揭幕。碑高37.94米，顶部为四坡庑殿顶，碑身为浮山花岗岩，碑身下层大须弥座束腰部四面镶嵌着8块巨大的汉白玉浮雕，每块高2米，总长为40.68米，上面雕刻着170多个人物。8块浮雕分别以"虎门销烟""金田起义""武昌起义""五四运动""五卅运动""南昌起义""抗日游击队""胜利渡长江"为题材。在"胜利渡长江"的浮雕西侧，另有两块以"支援前线""欢迎人民解放军"为题材的装饰性浮雕。这些浮雕概括而生动地表现了我国自鸦片战争以来至新中国成立前夕人民革命的伟大史实，具有重大的社会意义。主持这一大规模雕刻创作任务的是我国现代著名雕塑家刘开渠。浮雕《胜利渡长江》，就是他亲自创作的。它通过人民解放军乘船抵达长江南岸、战士发起冲锋的那一瞬间，表现人民解放军跨过长江、解放全中国这样一个重大历史事件。浮雕最前面是南京临江的挹江门，说明南京已经在望；前面的战士已经上岸，后面的战士还在涉水前进。从构图上看，前面岸上的人较高，后面船上和涉水前进的人较低。所有这些人群，在前面红旗的指引下，形成一股锐不可当的洪流。后面帆船上的那根顶天立地般的桅杆，加强了浮雕的稳重感，使整个浮雕既有破浪前进的强烈动势，又给人以稳如泰山的感觉。

5. 自由女神像（图5）

这一雕像原是为纪念美国独立100周年而创作的，是法国雕塑家巴托尔迪（又译作"巴陶第"）的杰作。雕像原名《自由照亮世界》，意在歌颂美国独立这一资产阶级革命的重要胜利。雕塑家之所以选择高举火炬的自由女神的形象，是从他亲身的体验出发，同时借鉴了其他美术作品的经

图4　人民英雄纪念碑浮雕

验。因为，在1851年法国波拿巴发动推翻法兰西军事政权时，作者在巴黎街头曾亲眼目睹一位为自由而战的高举火炬的女战士在街战中英勇牺牲的场面。后来他访问埃及，在苏伊士运河上见到灯塔女神时又进一步加深了原来的印象。巴托尔迪之所以要将这一雕像创作成高46米的巨像，是根据雕像安置的具体环境决定的。因为巴托尔迪为确定雕像安置的地点，曾亲自前往美国考察。当他乘船驶入美国纽约港湾时，发现所有载运移民和游客的船只都必须经过一个小岛才能靠堤停泊。这小岛便是现在雕像所在的贝洛斯岛。当时这个岛还是荒无人烟的，但它的位置十分重要。他毅然选定了这个地点，并且根据小岛四面环海的特点，反复研究未来雕像的高低、大小，以适应其周围的环境，雕像的大小和使用的材料——铜片确定以后，紧接而来的便是这座相当于15层楼高、重80吨的庞然大物如何经受住海上风力的考验。这个难题是由巴黎埃菲尔铁塔的设计者、著名桥梁专家居斯塔夫·埃菲尔解决的，他为雕像设计了一个铁塔式的内部构架，然后将铜片一块块地焊接上去。雕像完成后，安置雕像的底座如何设计又成了一个重要问题。巴托尔迪和美国建筑师莫里斯·亨特通力合作，设计了一个高46米，形式挺秀、庄严、平稳且富有装饰感的底座，雕像和底座十分统一和谐，更加突出了雕像的艺术感染力。所有这些工作，前后用了10年的时间。

从雕像本身的艺术形象来看，自由女神头戴光束花冠，身穿长裙，右手高举火炬，左手紧握象征美国《独立宣言》的书板（上面刻着美国独立纪念日——"1776.7.4"），左脚直立，右脚轻轻地向后抬起，似在缓慢地向前行进。她的脚旁散落着被打碎了的铁镣，神态庄严、坚定。不

图5 自由女神像

普通人家。14岁进入一所实用美术学校，开始对雕塑感兴趣。由于三次投考巴黎美术学院落榜，罗丹走上了自学道路。他一边四处游历，一边学习，技艺逐渐精湛。38岁那年，罗丹把自己创作的一尊士兵雕像命名为《青铜时代》，送到沙龙评审委员会面前。因为形象太逼真，评委们怀疑他是用了真人翻模来行骗，向政府提出控告。政府组织了一个特别调查委员会，结果，沙龙评委们丢尽了面子，而罗丹一举成名。

1880年，罗丹在巴黎定居下来，开办了工作室。从这时起，罗丹用他那灵巧而有力的双手，雕塑出一件又一件精美的传世之作。这些作品里，融入了他的思想、感情、精神和生命。

罗丹的第一件重要作品是《青铜时代》。这尊青铜雕像，高182.24厘米，创作于1875年至1876年间，是雕塑家根据一个比利时士兵的形象以写实手法塑造的男子裸体雕塑，大小和真人相似，体格健壮，充满了朝气。雕像左手握拳，右手扶头，脸昂起略带思索，右腿微抬，欲迈步向前，而又小心翼翼；他的眼睛似乎带着朦胧的睡意，然而，他的身体是伸展的，整个雕塑充满了青春活力，正如罗丹所说的"缓慢地从深深的梦

论近观还是远眺，雕像都呈现出清晰、鲜明的轮廓线，远看气势雄伟，近看体积饱满。更有意思的是，雕像基座的底层是一个大厅，从大厅拾级而上便进入雕像的底座，从这里可由楼梯或电梯直通雕像的头部。头部内可同时容纳40人。从外面看起来是头部花冠的花环，实际上是一排可供远望的窗口，人们从这些窗口向外望去，视野辽阔，大西洋的波涛和纽约港的风光尽收眼底，令人心旷神怡。雕像内部有照明系统，入夜，火炬、花冠齐明，光芒四射。像身外部也有强光照射。整个雕像浮现在茫茫夜海之中，平添几分神奇色彩。它既给人以美的享受，又为进出纽约港的夜航船只起着灯塔的作用，进一步突出了雕像原名所体现的主题思想——"自由照亮世界"。该雕像现存纽约港贝德洛斯岛。

6. 罗丹代表作品赏析

罗丹（1840—1917）（图6），生于巴黎一个

图6 罗丹

乡里苏醒"，即将迈开脚步走向文明。这本是一个古典的、神圣的题材，罗丹摆脱了泥古不化的学院派刻板方法，以写实主义手法塑造了一个真实而有血有肉的形象。对于罗丹来说，美的本质是生命，是体现人的复杂的、强烈的思想与情感。欣赏这件雕塑我们可以感受到浓厚的人文主义色彩。

这尊雕塑非常成功，给罗丹带来了很大的荣誉：法国政府把这尊雕塑收进卢森堡博物馆，而且还委托他为另一座博物馆做一件自创性的雕塑。于是罗丹经过几年的拼搏，《地狱之门》（图7）终于诞生了。

《地狱之门》是罗丹应法国政府委托，为即将建立的巴黎装饰艺术馆的两扇大门而创造的一组共有186个各种人物形象的规模宏大的装饰性雕刻。罗丹为此花去了后半生的大部分精力，但由于种种原因，这件作品未能最后完成，直到罗丹逝世后10年，还未能铸成青铜。后来由美国的一位罗丹崇拜者慷慨解囊才铸成青铜，得以流传至今。

《地狱之门》取材于欧洲文艺复兴时期意大利著名诗人但丁的《神曲》中的"地狱篇"。整个《神曲》的主题是：在新旧交替的时代，个人和人类从迷惘和错误中经过苦难和考验，到达真理和圣善的境界。罗丹出于对19世纪末资本主义社会矛盾日益暴露的社会现实的思考，借但丁的"地狱篇"表达了他对社会现实的思考。

从整个作品来看，《地狱之门》不同于一般的从属于建筑的装饰性浮雕，整个"门"是一个大构图，这个构图分3层：

顶层：即门楣的顶部。有三个被称为"影子"的男性裸体。那是犯下"原罪"的人类始祖亚当和寄生于两条影子中的痛苦的灵魂。他们垂头弯腰的站着，等候上帝裁决。他们把观众的视线带入了地狱之门。

第二层：即门楣的中央。被称为《思想者》（图8）的男性人体坐在地狱的门槛边。他埋着头，托着腮，陷入内心的搏斗。他全身肌肉紧绷，好像炙烤思想的火焰在那里突突跳动，在罪恶与善行、受罚与救赎之间，正在艰难的抉择。他周围环绕着即将被打入地狱的罪人。

第三层：即《思想者》足下的部分。门的中缝把作品的构图自然切割成左右两半，但内容上仍然是一个整体。它表现许多罪恶的灵魂正在纷纷向地狱坠落，他们绝望而徒劳地哭喊着、挣扎着，其中唯一沉默着的却是一个最痛苦的灵魂——正饿极而欲吃自己儿子之肉的乌谷利诺（他是13世纪意大利比萨城的暴君，后被推翻，跟他的4个孩子一起被关在牢中活活饿死）。另一边是两个青年男女拥抱组成的《吻》。

所有这许多人物，都被罗丹雕刻成裸体，这一方面是因为，西方自古希腊以来即有以人体作为一种艺术语言的艺术传统；另一方面，罗丹擅长人体雕刻，并且认为，若要表现人及其思想感情，最有表现力的莫过于人体，从《地狱之门》中独立出来的并放大了3倍的《思想者》很好地

图7 罗丹《地狱之门》

图8 罗丹《思想者》

说明了这一点。雕像《思想者》，塑造了一名强壮有力的劳动男子。他低头沉思，在为人类的一切烦恼冥想。这个"思想者"正是以但丁的形象为蓝本的：他那深沉的目光以及拳头触及嘴唇的姿势，表现出一种极度痛苦的心情。《思想者》身上的每块肌肉，似乎都在诉说内心的痛苦和激荡。整个雕像缩成一团，让人感到他仿佛不仅是用脑子在思考，而且全身的每条神经都处于紧张的思考之中。他注视着下面所演的悲剧。他同情、怜爱人类，但又无法对那些罪犯下最后的裁判。从他身上看到的那一股急待迸发的巨大力量和下面形形色色的人类罪恶构成了一对矛盾，这是诗人但丁悲剧形象的化身，也是艺术家个人思想的寄托。很显然，罗丹在《思想者》中寄托了他的为真理而求索的思想情感。一切探索人生道路的善于思考的人们，都会从中受到启示和鼓舞。

罗丹说过："真正的艺术家总是冒着危险去推倒一切既存的偏见，而表现他自己所想到的东西。"（《艺术论》）在设计《地狱之门》铜饰浮雕的总体构图时，他花了很大心血塑造了这一尊后来成了他个人艺术里程碑的圆雕，它是被预定放在未完成的《地狱之门》门顶上的，后来独立出来，被放大3倍，约有2米高。最初他曾命名为《诗人》，意在象征但丁对于地狱中种种罪恶幽灵的思考，诗人俯瞰和默察着所有这下面的情景。为了这个形象，罗丹以很长的时间倾注着自己的艺术力量，为它画过几百幅速写和草图。过了一段时期，他又似乎对它产生厌倦，再一次否定自己的构思。还有一段时间，他把这件作品当作一种经验的积累，由此引起他对多种艺术形式的探索（不妨说，所有他那些心爱的形象都出自《地狱之门》中）。几年后，他又返回到这件《思想者》上去，并决定把其复制成为大理石或青铜。

《思想者》作为罗丹一件伟大的艺术杰作，在以后的社会生活中一直发生着强大作用。尤其在20世纪初，人们把它作为一种改造世界力量的象征。列宁有一次曾对两名赴伦敦参加俄国社会民主工党第三次党代会而要路经法国的青年代表说："你们一定要去看看罗丹的《思想者》。"罗丹艺术活动的最光辉时期是在1880年至1890年间。这个时期，罗丹领悟到自己的雕塑艺术的理想，认为人体在本质上是一切生活的多种形象的体现，现实生活在人体身上所体现的每一个细节都可以被极其独特地和充分地表现出来。他说："没有生命就没有艺术。雕塑家要想表现快乐、苦痛和某种狂热，如果不首先使他所表现的人物栩栩如生，那就不可能感动我们，因为一个没有生命的物体……一块石头的快乐和悲哀，对于我们是毫不相干的。"

关于罗丹为什么要用这尊粗壮结实的裸体劳动者形象来创造《思想者》，并准备把它安放在他的大件浮雕门饰《地狱之门》的门顶上，不妨用罗丹自己的话来解释，他说："一个人的形象和姿态必然显露出他心中的感情，形体表达内在精神。对于懂得这样看法的人，裸体是具有丰富意义的。"

《地狱之门》是罗丹一生中最有雄心、最为

非凡的事业。实际上，这件作品已成为罗丹自己创造的一个"世界"，是他的所有意图和想象力的全景画。而《思想者》将准备统帅全局，成为这个"万恶的世界"的目击者和痛苦的思想者，不论它是象征着但丁也好，还是隐喻着他本人的世界观也好，这尊雕像已成了罗丹的复杂思想的化身。1917年，巴黎人民在为罗丹举行葬礼时，把这尊《思想者》安置在他的灵柩安厝处的"伟人祠"前，以便人民瞻仰这位艺术家不朽的艺术业绩。

后来，罗丹又完成了史诗般的巨作——辉煌的英雄纪念碑组雕《加莱义民》（图9）。

《加莱义民》完成于1886年，是由加莱城订制的表彰民族英雄的纪念碑。根据法国的历史年鉴记载：14世纪英法百年战争时期，英王爱德华三世围攻加莱城，在长达两年的围困中，人们因饥饿而发生恐慌，市民的生命危在旦夕，于是被迫接受英王带有侮辱性的苛刻条件——加莱城须选出6名高贵的市民，光头赤足，身着麻衣，头套绳索，携城门钥匙，步行到英军军营任其处死。消息传出后，全城一片缄默，只有欧斯塔什等6人挺身而出，为全城免遭洗劫自愿赴难。这一史实令罗丹深为感动，故择取6个义民准备朝城外走去时的一瞬间，创作了震撼人心的组雕《加莱义民》。

《加莱义民》组雕共有6尊雕像，分前后两组。其身躯高大有力，年龄相貌动态各异，皆呈竖立状，犹如六块岩石。中间的老者即德高望重的欧斯塔什，他从容不迫、俯首沉思，刚毅的神情显示出内心的强烈悲愤与甘愿牺牲的决心。左边站立的中年人紧握城门钥匙，皱起的双眉和紧抿的嘴唇似乎发出无声的抗议。右边的一位青年身体转向右侧，因为激动而挥舞着右手，好像在对身边的同伴诉说着什么，或鼓励对方去勇敢地面对死亡。后面一组中双手抱头的青年人，正沉溺于极端的失望中，可能在想着无依无靠的妻子儿女，尽管脚步踉跄，但没有退却。其余两人也都显出不同程度的犹豫和恐惧。虽然这3位加莱义民不如前3位那样勇敢，他们应该同样受人尊敬，因为他们的牺牲越大，他们的爱国热忱越显得有价值。按雕刻家罗丹最初的本意，为表现英雄就在加莱人中间，并和他们走在一起，故不要底座，让6个义民依次安置在加莱市政厅前面的广场上，仿佛从这里毅然走向爱德华三世的军营，以造成更加真实的感觉，但这一计划未被采纳，使罗丹深为遗憾。

《加莱义民》富有戏剧性地被排列在一块低台座上，每个雕像的造型各自独立，然而其动势又相互联系着，构成一种充满着可歌可泣的义举形象的整体，它复活了加莱历史上慷慨悲壮的一幕，宣扬了崇高的自我牺牲精神，揭示了人性的美和复杂的心理过程。无论就其结构的安排，或就其对纪念性形象的理解，以及对英雄人物的阐释方面，这件作品都展示出革新的意义和西方雕塑的原有力量。正是雕刻家以无与伦比的亲切感把感情和形态编织在一起，一种对人体的了解和丰满而充分的表现，使他的作品清除了学院派限制雕塑家自由想象的最后残余，而呈现一种崭新的价值取向和强烈的艺术感染力。1898年6月3日，当这座民族英雄的纪念碑揭幕那天，加莱城人民几乎把罗丹视为他们的第7个英雄。

罗丹在艺术上的突破常常与情感交织在一起。在罗丹看来，爱是处于混沌、朦胧状态的，

图9 罗丹《加莱义民》

意识到了爱的存在，也就体验到了情感的折磨。罗丹与助手卡米尔·克洛黛合作了15年之久，他们之间爱恨交织。罗丹与她相爱期间，创作了以"永恒"为主题的一系列饱含情感的、令人心醉神迷的雕塑作品——《吻》（图10）、《永恒的青春》和《思》（图11），把人间情爱物化为凝固的诗篇，那瞬间的永恒唤起了无数观众内心对爱的一种刻骨铭心的体验。

《吻》取材于但丁《神曲》中的弗朗切斯卡和保罗这对情侣的爱情悲剧。罗丹以非常坦荡的形式，塑造了这对热恋中的情侣幽会时亲昵接吻的瞬间，双方都达到了忘我的境界。这是人类神圣的爱情主题，容易引起观众情感上的共鸣，罗丹的塑造又强化了人类的这种情感。罗丹曾经说过："当一位优秀的雕塑家塑造人体时，他表现的不仅是肌肉，而是使肌肉运动的生命。"如果说古希腊雕塑是静穆的、美的典范，那么罗丹的雕塑则是灵与肉的跳动、情感与人性的张扬。

图11 罗丹《思》

图10 罗丹《吻》

尺寸较小的大理石雕像《思》别出心裁，语言独特，是雕塑家创作灵感的闪现。他摒弃了一切和主题无关的细节，集中在"沉思"这一主题上，以细腻的手法表现了一个沉入遐思中的少女的头部形象，没有颈部、双肩和躯体，只保留了下面一方块未经多少加工的粗糙石头，令人迷惑。而少女那恬静神情中流露出淡淡的哀愁，令观赏者从这块洁白的大理石中幻化出无数美好的想象。

罗丹的一生创作了许许多多杰出的作品，他的艺术思想对西方美术产生了重大的影响：他最大的贡献在于恢复了西方雕塑对人类情感的理解和对精神世界的表现，把人类生活中最深刻的爱与美展示给了人们，被认为是雕刻史上继米开朗基罗以来最伟大的雕塑家。他以强调人物内心世界的深刻表现和丰富多彩的雕塑手法叩开了现代雕刻的大门，被誉为现代雕塑艺术之父。

第十一讲

实用性与审美性的和谐统一
工艺美术及其作品赏析

- 工艺美术综述
- 工艺美术品评要点
- 工艺美术作品赏析
 >> 马家窑文化彩陶壶
 >> 司母戊大方鼎
 >> 唐三彩女立俑

工艺美术是造型艺术之一，融合了装饰、绘画、雕塑等造型元素，是在不同的历史条件下，采用各种物质材料和工艺技术所创造的，具有实用与审美的双重功能的实用美术。人类早期的工艺美术活动集巫术、劳动、艺术于一体，最初的匠人既是劳动者也是艺术家，历史上留存的很多工艺美术品，让人难以区分是精致的"艺术"还是实用的"日用品"，因为它们的精神性往往超越了物质性，"地域、民族、民俗对某种造物艺术形式的决定，经过历史的沉淀，本身能成为美的内容之一"，使得原本普通的日用品成为了艺术瑰宝。

中国地域辽阔、历史悠久、民族众多，工艺美术作品因历史时期、地理环境、经济条件、文化技术水平、民族风尚和审美观点不同而表现出各异的风格特色，浸润着中华民族的文化精神和审美意识。

在儒家、道家、佛家思想的影响下，中国工艺美术追求高度的和谐性，重视人与物、用与赏、技与艺等因素相互间的和谐关系；追求物质形态与精神内涵的和谐统一，实用性与审美性的和谐统一，自然与人工的和谐统一。

工艺美术（除特种工艺美术外）的重要特点之一是实用与美观相结合。工艺美术所需求的美观，是服从于实用这个前提的。只有当实用工艺品的装饰服从实用目的，装饰性与实用目的密切结合时，它所唤起的美感才具有特殊的艺术魅力。而工艺美术的装饰所体现的审美因素，主要表现在它的形体结构和色彩所呈现的造型美。这种造型美不在于要求实用品的外部造型、色彩、纹样，简单地去模拟事物，再现现实，而在于使其外部形式传达和表现出一定的情绪、气氛、格调、风尚和趣味。在这中间，自由地运用形式美的规律，有着巨大的作用。这种美的内容不是明确具体的认识，而是洋溢、烘托出来的朦胧宽泛的情感。所以，工艺美术对人们所产生的影响，并不是像小说、绘画那样通过它所表现的确定的艺术内容给人们以影响，而是依靠由外在形式所烘托的气氛情调在潜移默化中作用于人们的情感和思想。那些硬要在工艺美术品上加上标语口号之类的作法，其客观效果往往与主观愿望相反，它破坏了工艺美术本身所需要的特定的审美功能。

正因为工艺美术的审美因素，主要表现在它的形体结构所体现的造型美，所以，它与绘画、雕塑的关系特别密切。现代美术中就有所谓"工艺绘画"与"工艺雕塑"之分。其中，工艺美术与雕塑的关系尤为密切。许多特种工艺品，如玉器、牙雕、木雕等，实际上具有雕塑的性质。

此外，工艺美术的重要特点之一，还在于不论是实用工艺品，还是特种工艺品，它们的制作直接受物质材料和生产技术的制约。我国古代工艺美术中的许多杰出的创造，不仅是艺术的结晶，同时也标志着当时我国生产技术和科学文化的重大成就。如果没有我国古代高度发展的科学技术，也就不可能产生那样丰富多彩的工艺美术品。同时，物质材料本身固有的特性，也往往是构成工艺品审美因素的一个重要组成部分。

工艺美术品的审美性还同时受到工艺种类特性的制约。各类工艺品的审美价值在一定程度上就看这类工艺品的特征是否得到完美的发挥。因此，当我们在赏析工艺美术作品时，必须看其自身工艺特征在制作过程中受材料、工具、制作水平的限制的发挥程度，发挥程度越高，其工艺美学价值就越大。同时，物质材料本身固有的特性，也往往是构成工艺品审美因素的重要组成部分。如今，随着新工艺的不断出现，新材料的不断扩充，现代工艺美术有了更为宽广的发展前景和空间。

二

工艺美术品的分类比较复杂，按其使用性来分，一般分为两大类：日用工艺和陈设工艺。日用工艺，即经过装饰加工的生活实用品，如染织工艺、陶瓷工艺、家具工艺等。陈设工艺，即专供欣赏的陈设品，如象牙雕刻、玉石雕刻、装饰

绘画等。

按工艺手段来分，可分为陶瓷工艺、青铜工艺、漆器工艺、金属工艺、玻璃工艺、雕刻工艺等。而且各类工艺中又可以细分，如根据原材料质地的不同，雕刻工艺又可下分牙雕、玉雕、石雕、木雕、竹雕、犀角雕、铜雕、铜刻、丝刻、砖刻、金石雕刻等多种类别。根据工艺技法的差别，陶瓷工艺中有彩陶、黑陶、唐三彩、青瓷、釉里红、青花瓷等。

按工艺美术的生产者和消费者的社会层次来分，可分为民间工艺美术、宫廷工艺美术和文人工艺美术三类。一般意义上的工艺美术是指宫廷工艺美术和文人工艺美术，是为满足封建统治者和文人雅士阶层的需要而制作的器物。

三

品评工艺美术和艺术设计作品，可以从以下几个方面来着手。

第一是形式美。形式美是设计中功能结构合理度、外形比例数理关系、形式表现手法三者的对立统一。正是这种复杂多变的关系使得在不同时代、不同作者的相同设计中，对设计美的理解和表现就会不尽相同。

第二是材质美。材质美是利用材质特性，通过设计、加工而体现材质的美感。

第三是色彩美。色彩美是指材料自身的颜色和附加的色彩所具有的不同美感。

第四是装饰美。装饰美是为了表现设计意图而实施的、与整体协调的表面装饰手法。

第五是工艺美。工艺美是指独具巧思地运用材料，在结构与功能、表面处理与制造等加工工艺上形成的特殊美感，也即技术美。

第六是总体设计与构成美。作为单体物品的美，是由以上各个方面构成的协调统一的整体美，此外有些艺术设计是由许多设计元素和单体所组成，如室内设计、展示设计和工业产品设计等，其美在于总体设计与构成。

四

接下来我们赏析几件工艺美术作品。

1. 马家窑文化彩陶壶（图1）

马家窑文化是分布于甘肃一带的新石器时代晚期的彩陶文化，陶壶是新石器时代的重要盛储器。这件陶壶由青海省民和县出土，现藏于青海省文物考古研究所。高28.5厘米，口径13厘米，敞口细颈，既便于盛储物品的向内灌注，又防止了向外的溅溢。而浑圆的深腹又增加了容量及重心的稳固，造型设计准确地体现了其用途。陶壶的颈肩部在橙黄色陶衣上绘出大面积的黑彩平行线纹，俯视则为一圈圈同心圆。犹如在平静的水面上投入一粒石子而激起的层层涟漪。与之相呼应的是壶下腹部的数圈连续的水波纹样，恰似平静水面下涌动的潜流。而点缀水波间的几处深色斑点，似乎是逐波的浮萍，或是水底清澈可见的顽石，为构图平添了几分生机。

马家窑文化的彩陶器型优美，造型极其丰富，盆、钵、壶、罐、瓮、碗等无一不有，最令人神往的是它的彩绘图案。马家窑文化彩陶大多用黑彩在泥制红陶或橙黄陶的颈部与上腹部，绘制出

图1　马家窑文化彩陶壶

颜色鲜艳、线条流畅的图案花纹。这些图案花纹有的来自大自然的写实图案，如各种花瓣纹、水波纹以及鸟、蛙等动物纹，还有抽象的几何化线条均衡变化的安排，这些既写实又抽象的图案花纹组合大胆、想象奇特、奔放自由，散发着原始艺术扑朔迷离的内涵和永恒的魅力。

2. 司母戊大方鼎（图2）

司母戊大方鼎是中国商代后期王室祭祀用的青铜方鼎，1939年3月19日在河南省安阳市武官村一农户家的地中出土，因其腹部著有"司母戊"三字而得名，是商朝青铜器的代表作，现藏中国国家博物馆。司母戊鼎器型高大厚重，形制雄伟，气势宏大，纹式华丽，工艺高超，高133厘米、口长110厘米、口宽78厘米、重875千克，鼎腹长方形，下有四根圆柱形鼎足，是目前世界上发现的最大的青铜器。该鼎是商王武丁的儿子为祭祀母亲而铸造的。

鼎身呈长方形，口沿很厚，轮廓方直，显现出不可动摇的气势。司母戊鼎立耳、方腹、四足中空，除鼎身四面中央是无纹饰的长方形素面外，其余各处皆有纹饰。在细密的云雷纹之上，各部分主纹饰各具形态。鼎身四面在方形素面周围以饕餮作为主要纹饰，四面交接处，则饰以扉棱，扉棱之上为牛首、下为饕餮。饕餮纹是以虎、牛、羊等动物为原型，经过综合、夸张等艺术处理手法而创造出的一种神秘的动物形象。

鼎耳的侧面雕刻有两只相对的猛虎，虎口大张，共衔着一个人头。这种恐怖的吃人形象，宣染出一种精神上的压迫感，以显示统治阶级的无上权威。耳侧以鱼纹为饰。四只鼎足的纹饰也匠心独具，在三道弦纹之上各施以兽面，周围则布满商代典型的兽面花纹和夔龙花纹。

此鼎造型庞大雄浑，纹饰精美细腻，是中国青铜器文化中的瑰宝，其铸法之先进，青铜器配方之科学，令当今冶金专家为之叹服。

3. 唐三彩女立俑（见本书164页题图）

唐三彩女立俑高32厘米，现藏北京故宫博物院，为盛唐时的作品。女俑面颊丰满，五官端正，头发绾至前额上部，扎系成花形。内穿襦衫，外披帛带，齐腰长裙下垂至地，鞋尖微露。釉色以绿、黄、白为主。此俑站姿挺拔、神态端庄、体态落落大方，内心世界被刻画得惟妙惟肖，散发着唐代女子特有的雍容华贵之风。

唐代是中国封建社会的鼎盛时期，经济上繁荣兴盛，文化艺术上群芳争艳。唐三彩是唐代雕塑艺术上的新创造，是唐代陶瓷生产中的一支独放异彩的奇葩，是我国古代艺术宝库中的珍品。它代表了一个时代的风格，以造型生动逼真、色泽艳丽和富有生活气息而著称。唐三彩的造型丰富多彩，器物形体圆润、饱满、比例适度，形态自然，采用堆贴、刻画等形式的装饰图案，线条流畅，生动活泼。唐三彩虽是陶器，但与低温釉陶有所不同，其胎体用高岭土制成，釉料则用数种金属氧化物（如氧化铜、氧化铁、氧化钴）为着色剂，以氧化铅为熔剂，烧制出绿、蓝、白、赭、黄等深浅不同的颜色。它分两次烧成，先在1100℃的高温下烧出素坯，而后在素坯上施釉，再经900℃低温焙烧而成。在人物俑中，武士肌肉发达，怒目圆睁，剑拔弩张；女俑则高髻广袖，亭亭玉立，悠然娴雅，十分丰满。

图2　司母戊大方鼎

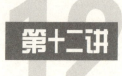

第十二讲

实用与审美的综合艺术
建筑艺术赏析

- 建筑艺术概述
- 建筑艺术欣赏要领
- 经典建筑作品赏析
 >> 天坛
 >> 巴黎埃菲尔铁塔
 >> 曲阜孔庙
 >> 五月的风

建筑，最早是基于实用的目的而建造的遮风避雨、防寒御兽的简陋住所。建筑既是一门技术科学，又是带有或多或少（有时则是极高度的）艺术性的综合体。由于建筑是一种在三度空间中存在的、具有体积、平面、线条、色彩等因素的立体作品，它与雕塑有某些相似之处，再加上建筑在它长期的历史发展过程中，始终与雕塑、绘画有着紧密的联系，所以，一般都习惯把建筑归入"造型艺术"的范围，作为美术的一个重要门类之一。两千多年前的古罗马建筑学家维特鲁威曾经指出，建筑有三个要素：适用、坚固、美观。直到今天，不论是规模宏大的纪念性建筑，还是一般的居民住宅，同样要满足这三方面的要求。

一

建筑，是人类将自然界改造得符合自己的需要而作出的一项重大创造，它是建筑物和构筑物的统称，工程技术和建筑艺术的综合创作，各种土木工程、建筑工程的建造活动。从而可知，建筑是人类为自己创造的物质生活环境，即人类生活所必需的居住和活动的场所，也是为满足人们生活、生产或从事其他活动而创造的空间环境。建筑艺术是一种立体艺术形式，是通过建筑群体组织、建筑物的形体、平面布置、立面形式、内外空间组织、结构造型，亦即建筑的构图、比例、尺度、色彩、质感和空间感，以及建筑的装饰、绘画、雕刻、花纹、庭园、家具陈设等多方面的考虑和处理所形成的一种综合性艺术。

建筑起源于人类劳动实践和日常生活遮风雨、避群害的实用目的，是人类抵抗自然力的第一道屏障。作为人类重要的物质文化形式之一，车尔尼雪夫斯基一针见血地指出："建筑作为一种艺术，比其他各种实际活动更专一无二地服务于美感要求。"而建筑艺术的审美特征，主要是技术与艺术相结合、实用与审美相统一、建筑空间与实体的对立统一，静态的、固定的、表现性的、综合性的实用造型艺术，内容表现的正面性、抽象性和象征性，建筑与环境的协调等。从而可知，建筑艺术与其他造型艺术一样，主要通过视觉给人以美的感受。同时，建筑艺术是一种立体艺术形式，故建筑艺术形象具有特殊的反映社会生活、精神面貌和经济基础的功能。

随着社会的发展、人类的不断进步，建筑功能越来越复杂，发展到现代，已与手工业方式决裂，而与大生产相联系，受现代意识形态和其他艺术形式的影响，已经在传统建筑的基础上产生了巨大的飞跃，显示出崭新的风貌。它重视功能要求，采用新结构、新材料，主张空间和体形灵活自由地组合，简化建筑装饰，注意抽象形式的应用以及和周围环境的和谐。建筑艺术的代表作品，不再是宫殿、神庙、陵墓之类，而是企业、学校、旅馆、办公楼、文化中心、体育场馆等。

建筑艺术的类别复杂而繁多，可以从不同的角度分类。大体上有这样几类：从使用的角度来分类，有住宅建筑、生产建筑、文化建筑、园林建筑、纪念性建筑、陵墓建筑、宗教建筑等；从使用的建筑材料来分类，有木结构建筑、砖石建筑、钢筋水泥建筑、钢木建筑等；从民族风格上来分类，有中国式、日本式、意大利式、英吉利式、俄罗斯式等；从时代风格上来分类，可以分为古希腊式、古罗马式、哥特式、文艺复兴式、古典主义式等；从流派上来分类就更多了，西方有历史主义、野性主义、新古典主义、象征主义、有机建筑、高度技术等不胜枚举的流派。

建筑艺术是物质功能性与审美功能性相结合的艺术。建筑的物质功能性是指建筑的实用性、群众性、耐久性。所谓实用性，即是说建筑的目的首先是为了"用"，而不是为了"看"。即使是纪念碑、陵墓也要考虑举行纪念仪式时人流活动的具体要求。其他各类艺术，美可以是唯一目的或主要目的，而建筑却必须和实用联系在一起。建筑的实用性特点，影响着人们的审美观。也就是说，建筑物对人类生活的功能好坏，往往决定着人们观感的美与丑，因而建筑的审美意义，有赖于实用意义。

现代科技手段日新月异,建筑环境与要求也随着人类审美变化发生了翻天覆地的变化。材料的丰富、对建筑物新功能诉求的增多,使得现代建筑艺术朝着更加多元化的方向发展,也拥有了更宽广的发展前景。

二

欣赏建筑艺术,一般从外观造型、环境构成、空间布局、象征性意义与精神内涵四个方面去品评;作为建筑技术还要从科学技术应用的先进性去品评。

(一)外观造型的美

是指由各种材料构成的建筑部件形体,在一种构成手法下有序的组合。欣赏时要注意造型特点、构成的协调性、气势给予人的情绪上的感染等。例如,武汉的黄鹤楼是仿古建筑,具有浓厚的民族特点,黄色的琉璃瓦、斗拱飞檐上翘的屋角如同展翅的黄鹤,层层重叠构成优美而雄壮的气势,是一种重复美。现代高层建筑,外形简洁单纯,外墙以玻璃构成,在玻璃中反映出的天空、环境,使建筑在不同时间、光照影响下,呈现出景象万千的变化,使单纯、洗练、简化的外形中与环境具有了无穷变化的联系,是一种简洁美。

(二)环境构成的美

欣赏建筑不可能脱离建筑所处的环境,建筑自身形体与自然环境相结合构成新的环境,若干建筑之间构成建筑群环境。因此,对建筑艺术,不能孤立地看其外部造型,还要看它与自然环境的关系,以及共同创造出的新的环境。建筑与自然环境配合得当,还可以突出建筑的性质。

建筑与建筑之间构成的整体环境是更应注意的。例如,故宫的建筑群体所构成的宏伟、威严的宫殿特色;北京的四合院构成的小胡同所具有的温馨的亲切感;摩天大楼构成的高低起伏的节奏感和现代感。

(三)序列化空间构成的美

建筑物的结构组合、房间编排、空间穿插、色调配置有如音乐,有明确的起始、陪衬、主体和结尾序列。规模小的建筑,其外部可以成为人们静观的对象。故宫、颐和园等,是不可能一眼观其全貌的,必然在走动中去观赏。而被建筑师称为"建筑的灵魂"的供人使用的内部空间,则根据人使用的心理需要和活动的顺序与变化分割为多个空间,对此人们也只能走动浏览。人们按照建筑的序列活动于其中,这种移步换景会使人的心理、情绪随之产生变化,正因为这种审美的时间性,人们才将建筑称为"凝固的音乐"。故宫、颐和园、天坛等建筑,其序列是有明确的主题与和谐旋律的,如同完美的乐章。

(四)象征性意义与精神内涵

建筑是通过造型、环境与序列等,体现其象征内涵深度的。建筑是按人们的意图构建的,不是某一个人的力量所为,因此,才能以其巨大的实体和风格体现社会特点和时代精神。改革开放以后,我国各种风格高层建筑的纷纷拔地而起,反映出当代中国思想开放的精神风貌。

三

下面,我们来欣赏几件经典的建筑作品。

1. 天坛(图1)

在中国长期的封建社会中,统治者为了维护

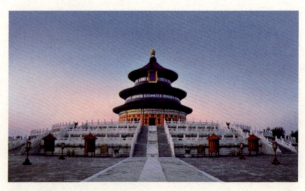

图1 天坛

其封建统治，形成了一套反映封建等级关系和宗法家族思想的宗法礼制。而在这种礼制中，掺杂了不少迷信思想，如相信"天"是至高无上的主宰。自然界的日、月、星辰、雷、电、风、雨和重要的山川、河流也都各有其神。它们支配着农作物的丰收与歉收以及人间的祸福，而皇帝的一切行动都是按"天命"去做的，所以是不可违抗的。同时，在这种封建礼制中，崇尚祖先也是一个重要内容。因此，为了表示皇帝和祖先以及各种神之间的联系，统治阶级修建了许多祭祀性的建筑，如天坛、地坛、日坛、月坛、风神庙、雷神庙和宗庙建筑（即"太庙"）、陵墓等，并制定了一套与之相适应的建筑制度。这就是坛庙建筑的由来。现存的北京天坛就是这方面的典型实例。

天坛是封建皇帝祭天的地方。皇帝既自称"天子"，祭天的活动当然要亲自出马，因此，天坛的规模是很大的。它原占地约四千亩，比紫禁城的面积还要大两倍。天坛始建于明代永乐十八年（1420）。我国古代祭天的典礼叫做"郊祀"，所以，它最早是在北京城的南郊，到明代嘉靖三十二年（1553）北京加筑外城，才把它包括在外城之内。天坛现在的规模与布局是明嘉靖九年（1530）重修时形成的。其中，除祈年门和皇乾殿是明代遗物外，大部分建筑在清代乾隆时已改建，其主体建筑祈年殿在清光绪十五年（1889）被雷火焚毁后按原来形制于次年重建。

天坛的整个建筑群由内外两重围墙环绕，围墙的面积接近正方形，但北面的两角采用圆形，南面则为正角，这是附会中国古代"天圆地方"之说而设计的。整个建筑群的建筑，除了供皇帝祭祀前斋宿的宫殿——斋宫，和饲养祭祀用牲畜的牺牲所和舞乐人员居住的神乐署这两组建筑外，最重要的是内围墙内沿着南北轴线布置的两组建筑，即南面的以祭天的圜丘为主的一组建筑和北面以祈祷丰年的祈年殿为主的一组建筑。特别是其中的圜丘和祈年殿更是天坛全部建筑的主体。它们之间以长约400米，宽30米，高出地面4米的砖砌大甬道——丹陛桥（也称神道）相联系。

圜丘是一座洁白如玉的三层白石圆坛，坐落在外方内圆的两重围墙里。这是皇帝每年冬至祭天的地点。正因为是祭天的，所以把它砌成圆形，又因天是凌空的，所以台上不建房屋，对空而祭，称为"露祭"。又因为古代把天看作阳性，因此，坛面、台阶、栏杆所用的石块、栏板的尺度和数目都是用阳数（即奇数）来计算。即是以一、三、五、七、九和它们的倍数来定的。更值得注意的是，这组露天建筑的造型不仅简洁庄严而开朗，而且构成了一个绝妙的精巧而完整的几何图案。

同圜丘紧挨着的重要建筑是皇穹宇和回音壁。皇穹宇是一座深蓝色琉璃瓦的单层圆形小殿，远远望去像一把蓝色宝石的大伞。这是平时供奉"昊天上帝"牌位的建筑（祭祀时这里供奉的牌位即移到圜丘上）。在皇穹宇的外面，有正圆形磨砖对缝的围墙，这就是回音壁。当两个人分别站在东西墙根，一个人靠墙向北低声说话，声波沿着墙壁连续反射前进，另一个人就像听电话一样能很清楚地听到声音。

从皇穹宇沿着丹陛桥往北便是天坛最重要的建筑祈年殿。这是一座三重檐的圆形大殿，它矗立在5 900多平方米的圆形白石台基的正中：这座高达38米，直径30米的大殿，主要依靠28根巨大的木柱的支撑，是我国独特的木结构框架式的典型建筑。更重要的是，它在造型和色彩处理上，具有高度的艺术价值。这主要表现在：祈年殿的台基分成三层，逐层收缩，每层都有雕花的白石栏杆，远远望去就像镶在台基上的美丽的花环，整个台基的造型显得平稳舒展。而祈年殿本身，三层重檐，层层缩小，呈放射形。显得更加雄伟、崇高；在色彩配制上，三重檐部铺有蓝色的琉璃瓦，顶上冠以巨大的鎏金宝顶，再加上朱红色的木柱和门窗以及白色的台基，使这座建筑的色彩显得分外绚丽夺目，进一步突出了天坛这一主体建筑的重要性。更值得注意的是，天坛的建筑布局，反映了古代建筑匠师们卓越的空间组织才能。例如为了明确地突出主体，它用一条高

出地面的丹陛桥构成轴线直贯南北，并在其两端恰当地安排了体量与形状不同的圜丘和祈年殿这两组重要建筑，成为整个天坛的重心。这两组建筑中的一些重要建筑，如遥相呼应的皇穹宇与祈年殿，虽然都是圆形殿，但大小不同，主次十分明确。此外，大片苍翠浓郁的柏树林，在创造天坛所需要的肃穆、静谧的环境和气氛方面也起了重要的作用。所有这些，都使天坛这座具有高度艺术性的优美建筑，在中外建筑史上享有很高的声誉。

当然，天坛的整个布局与设计，反映了那个历史时期人们对于宇宙和自然的认识。例如，圜丘、皇穹宇、祈年殿的平面都为圆形，这是附会古代"天圆"的宇宙观；各主要建筑用蓝色琉璃瓦顶是象征着"青天"；祈年殿内外三层柱子的数目，也和农业有关的四季、十二个月、十二时辰等天时有关（内层四根大柱代表一年四季，中层十二根柱子象征一年十二个月，外层十二根柱子表示子、丑、寅、卯等十二个时辰）。

2. 巴黎埃菲尔铁塔（图2）

这是世界建筑史上具有纪念碑意义的伟大建筑，坐落在塞纳河南岸马尔斯广场的北端。它是为了庆祝法国资产阶级革命胜利100周年于1887年1月26日动工，1889年5月15日竣工的，距今已有100多年的历史了。埃菲尔铁塔与巴黎圣母院、卢浮宫、凯旋门、香榭丽舍大街一样是巴黎的地标性建筑。如果说巴黎圣母院是古代巴黎的象征，埃菲尔铁塔就是现代巴黎的象征。

1889年适逢法国大革命100周年纪念，法国政府决定隆重庆祝，在巴黎举行一次规模空前的世界博览会，以展示工业技术和文化方面的成就，并建造一座象征法国革命和巴黎的纪念碑。筹委会本来希望建筑一座古典式的、有雕像、碑体、园林和庙堂的纪念性群体，但在700多件应征方案里，选中了桥梁工程师居斯塔·埃菲尔的设计：一座象征机器文明、在巴黎任何角落都能望见的巨塔。浪漫的巴黎人给铁塔取了一个浪漫的名字——"云中牧女"。

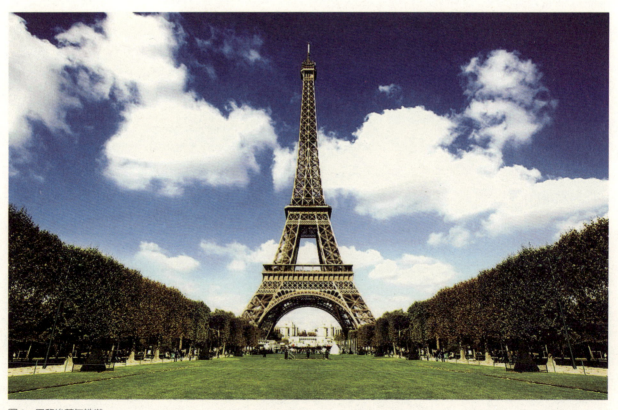

图2　巴黎埃菲尔铁塔

埃菲尔铁塔是一个钢铁奇迹，塔身为钢架镂空结构，高324米，重1000吨，有海拔57米、115米和274米的三层平台可供游览，第四层平台海拔300米，设气象站。顶部架有天线，为巴黎电视中心。从地面到塔顶装有电梯和阶梯，共1711级阶梯。铁塔采用交错式结构，由四条与地面成75度角的、粗大的、带有混凝土水泥台基的铁柱支撑着高耸入云的塔身，内设四部分水力升降机（现为电梯）。它使用了1500多根巨型预制梁架、150万颗铆钉、12000个钢铁铸件，总重7000吨，由250个工人花了17个月建成，造价为740万法郎，每隔7年油漆一次，每次用漆52吨。这一庞然大物显示了资本主义初期工业生产的强大威力，与其说是建筑，不如叫做装配更为恰当。在设计、分解、生产零件、组装到修整过程中，总结出一套科学、经济而有效的方法，同时也显示出法国人异想天开的浪漫情趣、艺术品位、创新魄力和幽默感。

埃菲尔设计和建造这座铁塔并不是一帆风顺的。当铁塔开始破土动工时，工地周围的居民非常恐慌，他们害怕这么高的铁塔倒下来会摧毁他们的住房，因此纷纷提出抗议，有的甚至到法院去控告，要求停止施工。当时法国一些著名的文化界人士如莫泊桑、小仲马等，也都反对建筑铁塔，认为这是毫无价值的标新立异。面对这些情况，埃菲尔毫不动摇，他愿意承担一切风险去完成这一前人没有做过但他对此充满信心的伟大事业，事实证明埃菲尔是一位非常杰出的建筑师。为此，当时的法国政府正式将这座铁塔命名为埃菲尔铁塔，并在塔下建立他的半身铜像。

3. 曲阜孔庙（图3）

据称孔庙始建于公元前478年，孔子死后的第二年，鲁哀公将其故宅改建为庙。此后万代帝王不断加封孔子，扩建庙宇。到清代，雍正帝下令大修，扩建成现在的规模。庙内共有九进院落，以南北为中轴，分左、中、右三路，纵长630米，

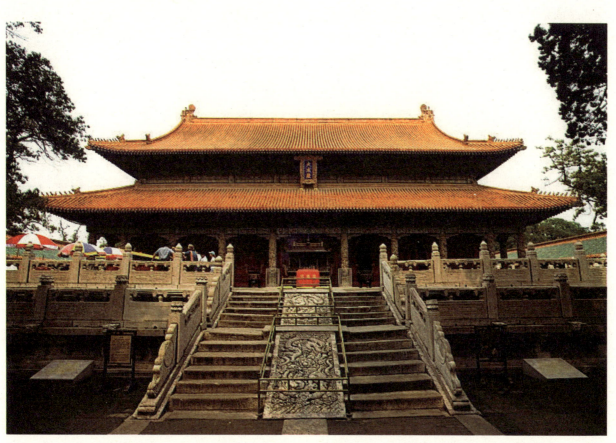

图3 孔庙

横宽140米，是一个有殿、堂、坛、阁460多间，门坊54座，"御碑亭"13座，拥有各种建筑100余座，460余间，占地面积约95000平方米的庞大建筑群。孔庙内的圣迹殿、十三碑亭及大成殿东西两庑陈列着大量碑碣石刻，特别是这里保存的汉碑，在全国数量是最多的。历代碑刻中也不乏珍品，其碑刻数量仅次西安碑林，所以它有我国第二碑林之称。孔庙是中国现存规模仅次于故宫的古建筑群，堪称中国古代大型祠庙建筑的典范。

孔庙的总体设计是极其成功的。前为神道，两侧栽植松柏，创造出庄严肃穆的气氛，培养谒庙者崇敬的情绪；庙的主体贯穿在一条中轴线上，左右对称，布局严谨。前后九进院落，前三进是引导性庭院，只有一些尺度较小的门坊，院内遍植成行的松柏，浓荫蔽日，创造出使人清新涤念的环境，而高耸挺拔的苍桧古柏间辟出一道幽深的通道，既使人感到孔庙历史的悠久，又烘托了孔子思想的深奥。座座门坊高揭的额匾，极力颂扬孔子的功绩，给人以强烈的印象，使人敬仰之情不觉油然而生。第四进以后的庭院，建筑雄伟，黄瓦、红墙、绿树，交相辉映，既喻示出孔子思想的博大精深，也喻示了孔子的丰功伟绩，而供奉儒家达贤的东西两庑，分别长166米，又喻示了儒家思想的源远流长。

孔庙的主要建筑有金元碑亭、明代奎文阁、杏坛、德侔天地坊、清代重建的大成殿、寝殿等。金牌亭大木做法具有不少宋式特点，斗拱疏朗，瓜子拱、令拱、慢拱长度依次递增，六铺作里跳减二铺，柱头铺作与补间铺作外观相平等。正殿庭采用廊庑围绕的组合方式，是宋金时期常用的封闭式祠庙形制少见的遗例。大成殿、寝殿、奎文阁、杏坛、大成门等建筑采用墓室混合结构，也是比较少见的形式。斗拱布置和细部做法灵活，根据需要，每间平身科多少不一、疏密不一、拱长不一，甚至为了弥补视觉上的空缺感，将厢拱、万拱、瓜拱加长，使同一建筑物相邻两间拱的拱长不一，同一柱头科两边拱长悬殊，这是孔庙建筑的独特做法。孔庙著名的石刻艺术品有汉画像石、明清雕镂石柱和明刻圣迹图等。汉画像石有90多块，题材丰富广泛，既有人们社会生活的记录，也有历史故事、神话传说的反映，雕刻技法多样。

两千多年来，曲阜孔庙旋毁旋修，从未废弃，在国家的保护下，由孔子的一处私人住宅发展成为规模形制与帝王宫殿相仿的庞大建筑群，延时之久、记载之丰，可以说是人类建筑史上的孤例。

4. 五月的风（图4）

《五月的风》是坐落在青岛"五四广场"的标志性雕塑，高达30米，直径27米，重达500余吨，为我国目前最大的钢质城市雕塑。它位于五四广场主轴的南端，背海而立，与广场北端的市政府大楼遥相呼应，给海湾相邻地段增强了强烈的现代魅力。

该雕塑以青岛作为"五四运动"的导火索这一主题充分展示了岛城的历史足迹，深涵着催人向上的浓厚意蕴。雕塑取材于钢板，并辅以火红色的外层喷涂，其造型采用螺旋向上的钢板结构组合，以洗练的手法、简洁的线条和厚重的质感，表现出腾空而起的"劲风"形象，给人以"力"的震撼。

"五月的风"的设计者为安徽艺术家黄震，当时他在济南工作。当他从朋友口里得知五四广场雕塑招标的消息时只剩一个月的时间了。他赶紧去了一趟五四广场，观察环境，寻找灵感。站在开阔的草坪上，面向蓝天，海风阵阵扑面而来。"我站在那里，一阵海风扑面而来。"风！这个字在黄震心中激起了千层浪，他当时就自信地对朋友说："这次非我莫属了！"

由这阵风，黄震联想到了当年的五四运动。1919年爆发的五四运动就像一场风暴，席卷了大半个中国，给人带来了新鲜的思想和力量，也标志着中国革命进入了新阶段。确定了用"风"来表现五四精神的想法后，黄震开始动手设计起来，他又联想到自己小时候，家乡的田野中常会出现小旋风，小孩子都喜欢追着跑。黄震恰好是在回

图4 黄震 《五月的风》

安徽家乡过年的火车上完成了《五月的风》的初稿。后来,当他把一个钢圈涂成红色时,心里又是一阵惊喜:"就是它了!"

《五月的风》一亮相就赢得了社会各界的一致好评:"它富有节奏地展现出庄重、坚实、蓬勃向上的壮丽景色,火红的色彩在大面积风景林的衬托下更加生机勃勃,充满现代气息。其造型采用螺旋向上的钢板结构组合,以洗练的手法、简洁的线条和厚重的质感,表现出腾空而起的'劲风'形象。给人以'力'的震撼,充分体现了'五四运动'反帝反封建的爱国主义基调和张扬腾飞的民族力量。"

面对创作的巨大成功,黄震不无感慨地说:"这个雕塑亮相太频繁了,在报纸、杂志、电视,甚至教科书上,到处都能看到它;我去青岛的时候也会让车开到东海路上,看看雕塑。不过,它现在已经不属于我一个人了。"是的,作为一件成功的公共艺术作品,《五月的风》已经属于大众,属于这个五四广场和青岛这个美丽的城市,属于这个时代,它可以说是现代中国的一件优秀的环境艺术作品。

五四广场兴建于1997年,位于青岛市五四新区,在市政府办公大楼和浮山湾之间。浩瀚的海天自然环境,典雅富有现代园林气息的景色,与触目震撼的雕塑融为一体,成为"五四广场"的灵魂。

第十三讲

新视界的开拓
蒙德里安的抽象艺术

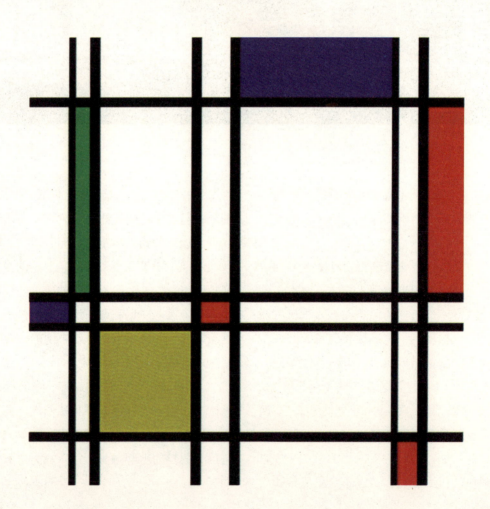

· 抽象主义美术综述
· 抽象主义绘画的主要特点
· 蒙德里安《红黄蓝的构图》赏析

从本书上篇第四讲"美术的风格与流派"中对"抽象主义"的介绍,我们知道,真正的抽象是由线、面、形、色组合起来的纯形式,而无对客观物象的暗示。20世纪抽象主义运动的两个走向主要有两种类型:一种是表现性抽象,一种是几何抽象,分别由康定斯基和蒙德里安创立。

一

这是一幅边长为51厘米的正方形画幅(图1)。左侧一条黑色竖线与下方的一条水平横线在左下方垂直交叉,与画面的外框构成两个大小悬殊的正方形。左下角蓝色的小方形仅是右上方红色大方形面积的约1/9。这两个一大一小的方形在画面上占有突出的位置,看上去十分抢眼。大的红色方形最先映入我们的眼帘,它居于图的右上方,似乎正升腾、飘扬起来,但是,左下角蓝色的小方形抓住了红色方形的一角,重重地把它拖住了,使它挣脱不得。正当感到红色方形又将向右下方坠落时,突然发现在画面的右下角竖立着一个黄色的矩形,它像一个黄色的支柱,支撑着红色的方形,使它稳定而牢固。接着,我们又看到,在蓝色方形的正上方,有一条较粗的水平横线,一端抵住画的边缘,另一端落在红色方形左边缘的中点略上处。在右下角黄色矩形的左边,一条黑色的竖线垂直的顶住红色方形的底边。

假如读者能从这件作品中看到上述的这些形式因素,应该说已经是相当不错了。一般说来,观看抽象绘画,大都采用这样的路径,在这个基础上,就可以进一步发现画面中的各种构成要素及其特定的组合,还有这种特定组合的趣味。

这幅画的构成要素很单纯,有三原色红、黄、蓝,有非色彩黑、灰白,有横、竖直线和矩形。三原色是色彩中最基本的色相,由它们可以生发出无限丰富、斑斓绚丽的色彩世界。它们是色彩最大的简化,是色彩最高度的提纯。黑与灰白显示了画面的深度和亮度,二者同三原色的配合造成画面丰富、响亮、明确的视觉效果。直线是最纯粹、简化的线条。直线创造了规整和秩序感。

纯而不失丰富,简洁而有变化,概括而富于内涵。作品中除去红、黄、蓝、黑、灰白等色相及色度的变化外,还有线段的长短、矩形的大小、角度的方向,它们以量的悬殊和相应部位的排置而形成了特定的组合。在这一组合中,蕴涵着某种近乎音乐和建筑的韵律感。

我们在这件作品中能感受到形式的和谐与统一。首先,左下角和右下角的蓝、黄两个矩形色块连同周边的黑线像左右两个支架,固定了红色的大正方形,在视觉上取得了稳定和平衡。其次,三个大小不等的矩形色块同四个也是大小不等的灰白色块构成了虚实的对比,而这一虚实关系是平衡的。再次,图中三条长短不一的平行横线与两条一长一短的垂直竖线以及由它们相交所形成的若干直角,造成视觉的平衡和稳定感。加之作品运用最纯粹的形式要素,形成单纯、简洁的形式特征,所以,整体画面的形式是和谐而统一的。

面对这件作品,不同的读者会有不同的感受。或者,下意识的企望寻找这件作品在现实生活中的原型;或者,由此而联想起现实生活中的某些景物,比如想到一面花窗,在黑色的窗棂间镶着彩色的玻璃。当然,欣赏者的想象是开放而自由

图1 蒙德里安 《红黄蓝的构图》

的。"有一千个读者就有一千个哈姆雷特",正是因此而丰富了艺术作品的意蕴。然而,需要指出的是,这样的联想属于传统的欣赏具象艺术的方式,是有悖于对抽象艺术理解的。为什么一定要在图形中去寻找某种具体形象呢?为什么认为在图形中必定含有某种具体事物的形象呢?这种欣赏习惯同欣赏抽象绘画的方式,应该说是背道而驰的。

传统的绘画作品,包括完全具象和不同程度具象的绘画,都是把线、形、色作为造型的因素,用以创造具体的形象。但是,抽象绘画却不同。抽象绘画不需要创作任何具体的形象,而是直接地展现线、形、色自身的形式魅力。在抽象绘画中,线、形、色已经不再作为创造他物的"中介"而被役使,他们本身就是被欣赏的对象。当然,它们需要经过特定方式的组合,抽象艺术家所做的也正是对这些形式因素进行特定组合。

不同的抽象艺术家虽然都持有共同的抽象艺术的观念,但是,在创作中,每个艺术家又都有各自的艺术追求,因此表现在作品中的风格和意味也就不同。蒙德里安意在表现客观世界的本质,用纯粹的形式因素去表现物质世界和精神世界的和谐,以创造纯粹的美。他认为,绘画(甚至生命)包含了横向的和垂直的两种直线对抗的二元论,人类也以此来创造一切。这是他抽象绘画创作理论的基石。他在《绘画中的新造型主义》中写道:"在自然中,我们认识到所有的关系都被一个基本的关系控制着,它就是极端的对立物、对立状态之间的关系。关系的抽象造型通过位置的双重性,通过垂直的线明确地表现了这种基本关系,这种基本关系是最均衡的,因为它在完全的和谐中表现了极端对立的关系并包含了其他关系。如果我们把这两个极端对立的事物看成是内在的和外在的表现,就会发现新造型中精神和生活牢不可破——我们不是把新造型视作对完全生活的拒绝,而是把它看成是对物质和精神双重因素的协调。"他还说:"我们需要一种以纯色和纯线条之间的关系为基础的新的美学,因为只有通过纯正的结构要素之间的抽象关系才能创造出抽象的美。"

蒙德里安1930年创作的这幅《红蓝黄的构图》是他抽象绘画理论的实施和集中体现,也是他抽象绘画的代表作品。这一时期他创作了这件作品的多幅变体画。这些作品充分地体现了他的几何抽象原则:"借由绘画的基本元素——直线和直角(水平和垂直)、三原色(红、黄、蓝)和三个非色素(白、灰、黑),这些有限的图案意义与抽象相互结合,象征构成自然的力量和自然本身。"蒙德里安是构成抽象主义艺术家,他的《红蓝黄的构图》则成为绘画史上构成抽象主义绘画的经典之作。

这是一幅具有特殊意义的画。在它刚被创作出来时,甚至有许多评论家认为它根本称不上是一幅画,但从小就热爱音乐的康定斯基并不这么认为。在他看来,绘画与音乐是具有相通性的。这种在过去没有被任何人注意过的思想理论一经提出,便引起了很大的震动,有人觉得是无稽之谈,有人突然有所感悟,并很快赞同这种说法。康定斯基似乎并不太在意外界对他的评价,他只依照自己对于色彩、音符的异乎寻常的感受力去谱写着自己的艺术人生。他曾经说:"色彩好比琴键,眼睛好比音锤,心灵仿佛绷紧着弦的钢琴,艺术家就是弹琴的手,它有意按动着各个琴键,以激起心灵的和谐的震动。"或许我们能够从这些话中来窥探到他对绘画艺术的一些具有强烈个人风格的理解。

《红蓝黄的构图》里充满了活跃的元素,浮动的红、蓝、黄不规则色块,重叠在一起,相互地旋转着,忽离忽合地冲突,给人以生命力和运动的强烈效果。它就像一个活泼舞者的变奏曲,让观者心情轻松、愉快。好似音乐中的空灵意境,没有太多复杂的暗色调,一切都是明朗的气氛,点、线、面、色在空间的运动中交织在一起。

对于这幅画的理解,康定斯基曾经说:"小提琴,深沉的低音调,尤其是管弦乐器,那时在我看来都形象地呈现了黄昏时分的冲突。我用心

灵之眼去体会这色彩，粗野的、几乎着了魔似的线条在我的眼前飞舞。"音乐对康定斯基的影响是显而易见的，而他对音乐的敏感也可以从他的绘画中感觉得出来。

他也时常认为，画家和音乐家在内在精神方面没有太大的本质区别。他觉得音乐家是一个需要别人用耳朵来倾听他的内心世界的人，而画家则是一个需要别人用眼睛去感悟他的内心世界的人。他认为，音乐和绘画都有各自的优势，也都有缺陷存在，如果能够将它们结合在一起，将可能会给人以一种完全不同的感觉。

事实上，从某种程度上讲，康定斯基的这种超前想法是完全符合艺术的发展轨迹的。比如，现在的影视就完全是一种视听相结合的艺术了。由于康定斯基受到音乐的启示，他的作品就被赋予了一种更全面的艺术内涵，而非单单是绘画表现。在他的绘画作品里，虽然内容并不复杂，但却能使人感受到更多的令人愉悦的东西，甚至可以让人产生错觉。他的画已不单单是一些用画笔涂抹在画布上的静态物体了，而是一个随时都有可能响动起来的音乐盒子。他自然地要将音乐的方法用于自己的艺术，结果必然产生了绘画的韵律、数学般抽象的结构、色彩的复渊等一系列在绘画艺术领域前所未有的新创新。

二

蒙德里安在1917年与奥特·凡·杜斯堡（1883—1931）、巴特·凡·德·莱克（1876—1958）3人共同建立了名为"风格派"的社团，并为该社团创办了一份同名杂志，从而构成了以他为首的抽象派美术理论体系。《造型艺术与纯粹造型艺术》这篇文章正标志着他的抽象派艺术理论的确立。因为他以多次提到："抽象艺术的首要和基本规律，是艺术的平衡。"他的抽象画排除了任何曲线，画面上的色块都离不开直角。作于1921年的《构图》帮助我们理解他的这一理论的实质。蒙德里安自己说："我一步一步地排除着曲线，直到我的作品最后只由直线和横线构成，形成诸十字形，各自互相分离地隔开……直线和横线是两个相对立的力量的表现。这类对立物的平衡到处存在着，控制着一切。"他从大大小小的原色块和矩形直角形状的组合中寻求所谓"表里平衡、个性和集体平衡、自然和精神、物质与意识的平衡"等。这一切都为了鼓吹一种极端抽象的精神，宣扬艺术应该完全脱离自然的外在形式，应该追求"绝对的境界"。

世界上的许多事物往往失之东隅，收之桑榆。蒙德里安的这种"平衡"理论，在他的画上并不怎么令人兴奋，可是在家具设计、装饰艺术以及已经流行的国际风格的建筑设计上，却得到了充分的发挥。这就是我们对《构图》这幅作品的赏析。

三

通过对以上作品的分析和解读，我们对于抽象绘画已经获得了一定的感性认识。在这个基础上，我们对抽象绘画的主要特点进行如下的梳理和归纳。为了对抽象绘画有更加准确和全面的把握，我们把具象绘画作为参照并将二者加以比较，其特点就更加分明。

图2 构图

首先，抽象绘画不通过表现具体物象而形成画面，不需要表达任何明确的主题或内容而达到创作的目的。抽象派画家或者主张以绘画实现自我与宇宙的交融，或者认为绘画在于以纯正的结构创造纯粹的美，或者寻求一种"彩色的建筑"，或者把绘画当作实证和思辨的工具。总之，他们不再把绘画作为模仿现实的方式和手段，抽象绘画同雄霸欧洲画坛两千余年的"艺术模仿论"作了彻底的决裂。

其次，在具象绘画里只是作为造型因素的线、形、色，在抽象绘画中直接地诉诸欣赏者而发挥其表现力。它们被高度的提纯和简化，并经过特定的组织而构成不同于具象绘画的全新的视像。这种新的视像色彩饱和、形式自由，或利用色彩学、透视学原理造成视觉错觉，或者刻意表现力度、速度，使抽象绘画以其强烈的色彩，或简或繁，或规矩有序、或杂乱无章的形式构成所呈现的视觉效果，远比具象绘画的形式强烈、鲜明、富有感染力和冲击力。

第三，抽象绘画作品的线、形、色的构成，在不经过任何"中介"而直接传达某种意象的同时，也传递了某种意味或含义。这不是一种明确的意义——诸如"是什么""做什么"和"怎么样"的具体内容，而是某种隐喻和暗示，是一种象征的意义。象征意义的形成则基于线、形、色自身的象征性，如不同的形、色作用于接受者而产生的动、静、进、退、冷、暖，以及欢快、忧郁的感受等。抽象绘画的象征意义表明了作品的基本取向，同时具有不确定性和含混性。

第四，抽象绘画同音乐之间存在着某种深刻的内在的关系。前者的线、形、色的构成与音乐的节奏、旋律之间有某种逻辑的相似性，它们的一些基本关系大都能抽象为一定的数学关系。抽象绘画充分地展现了各种形态的运动感、力度、旋律和节奏，竭力表现创作过程中的偶然性和下意识的创作心态，使画面上留下时间性的"痕迹"。在抽象派画家中，诸如列顿、罗斯科、劳特奈、克利、米罗、费宁格以及康定斯基等，都有很深的音乐造诣，这恐怕不是偶然的。抽象绘画被称为"可视化的音乐"。

总之，抽象绘画开创了一个空前的艺术视界，"它是人类寻求自由、真实、纯粹与精神的视觉表征"，是20世纪人类艺术演进史上的光辉成就。

四

下面这幅肖像就是蒙德里安（图3）。

他作为几何抽象画派的先驱，"新造型主义"的提倡者，却对后来的建筑业、工艺设计之类产生了很大影响——这个事实恰恰也是人们多次强调指出的。但是到了这个阶段，他作为一个画家，像《风车》和《花前少女》这一类杰作早已成为久远的回想了。人们等于在谈论另一个人。实际上他已经走向了装饰艺术，成了工艺师，而不是从前那样的纯粹的画家了。

早年的蒙德里安显然是一个才华横溢的人，

图3　蒙德里安肖像

这从他二十岁左右的作品，更从他的《风车》系列清楚地表现出来。他从十几岁开始画风车，一直画到下半生。他笔下的风车有的绛紫，有的灰蓝，有的火红，有的幽暗，有的漆黑。这是一些在广袤平原上的重要而巨大的存在，不可疏漏地、同时也是神秘地进入了画家的视野。这多少有点像梵高笔下的向日葵和丝柏。前一段最为引人注目的，还有画家留下的为数不多的人物画——画中人物的眼睛常常大大睁起，陌生地注视这个世界，充满了不信任感。

从四十岁左右起，画家起码是在某一方面疲惫或厌倦了——现代画家中的许多人都在重复类似的道路——他们没有耐心或没有兴趣在其一贯的道路上攀登了。他们真的厌倦了，烦腻了，不得不重新调度自己的画笔，并且无一例外地松弛下来。他们走入制作、拼接，或者是煞有介事的筹划。倾注心力的昨天真的已经逝去。西画源发于严格的解剖，有其坚硬的逻辑在，这就不同于东方艺术的大写意——所以后来的西方现代艺术家无一不从东方艺术中寻索灵感和根据。那种大笔一挥之中的便当和快意，真是对了他们这一刻的心情和胃口。当然，这样谈论和作比，也并非完全否认他们从东方写意中寻到的积极意义。比如说，西画由此而增强了感觉和印象，使之进一步抓住了艺术的本质，并催生了新的流派和技法。这是无法否认的。但是西方绘画从此也给自己留下了一线逃遁之路——一条松弛就便之路。总之，蒙德里安也在退却，但他不是向着一般的写意和抽象方面走去，而是走向了进一步的边缘，搞起了几何图案和色块拼接之类。

像别的大画家一样，有了那样非凡的功底和才华，无论怎样抽象，怎样拼接，怎样刻意地折腾，最后总会搞出一些名堂来，并且总会有极其惊人的表现。这都是无须怀疑的。他们这时候不仅是阵地在转移，而且最令人惋惜的是心力在涣散。作为一个艺术家，其内心里至为宝贵的那种东西几经耗散，已然减少。这从毕加索到勃拉克再到康定斯基，几乎无一例外。令人遗憾的是，艺术史家在谈论现代艺术的时候，却很少从这个最为致命之处谈起。艺术史家面对不可尽数的怪异和斑驳，已经有些慌了。

蒙德里安的著名的四方形，他的那些彩色几何图形，真是透明得优美。不过作为一个真正意义上的现代绘画大师，他已经提前退休了。他转行做了一个出色的工艺美术师。

第十四讲 14

生命的风景　诗性的意象
吴冠中

- 吴冠中简介及故事
- 吴冠中《双燕》赏析
- 吴冠中是中国文化界的诤友
- 大师箴言

吴冠中（图1）是20世纪现代中国绘画的杰出代表性画家之一。长期以来，他不懈地探索东西方绘画两种艺术语言的不同美学观念，坚韧不拔地实践着"油画民族化""中国画现代化"的创作理念，形成了鲜明的艺术特色。他执著地守望着"在祖国、在故乡、在家园、在自己心底"的真切情感，表达了民族和大众的审美需求，他的作品具有很高的文化品格。他为中国现代绘画做出了很大的贡献。

吴冠中的艺术融通中西，是当代中国艺坛的奇观。在中国水墨绘画方面，他力求时代出新；在油画等艺术形式上，他戮力创造民族特色。这两方面他都走得很远，但在核心处却又秉持中国人特有的"诗意"和"象心"来相通。他在这些方面所表现出来的探索精神和优秀品质，是他留给我们这个时代最重要的艺术遗产。

吴冠中的思想会通艺理，展现了一代大师的广阔视野。他是一个杰出的艺术的思者。他将这些艺术思想一方面化作出色的文字，广为推广；另一方面不断以诗性的意象为中介，在艺术上表达和验证这些思想。这使得他成为我们这个时代罕见的思想隽锐、艺术迭新的一代旗手。

在20世纪向21世纪文化转型的关键点上，在探索造型艺术自身诗学与意境的道路上，吴冠中创造性地贡献出一种以融合中西为鲜明特色的"吴体"。这位成就卓著的艺术家、理论家和教育家，以其在艺术实践和学术主张中胆敢独造的创新精神，成为当代中国画坛一座令人仰止的艺术高峰。

一

描绘江南水乡是吴冠中先生作品中典型风格的代表和最著名的题材。白粉墙，黝黑瓦，湛蓝天，赭灰地。画面诗意盎然，半具象半抽象的色块、线条，以点线面的有机构成形式，营造出一种新的空间幻觉，在这跳跃与平衡、欢快与沉稳的起伏节奏中，蕴含着极为浓厚的画意和画境。

作为生于江南、长于水乡的画家，吴冠中对江南水景有着浓厚的深情。如此深深的烙印与真切的情怀，使得他笔下的水乡流露出情真意浓的雅致与灵秀。他一生都在以他的故乡江南为题，断断续续地记录着他对故乡的艺术印象。在这些为数众多的江南题材作品中，以《双燕》为题的作品是他一生的最爱。他自己就曾经多次谈到："我一辈子断断续续总在画江南，在众多江南题材的作品中，甚至在我的全部作品中，我认为最突出、最具代表性的是《双燕》。" 吴冠中早期水墨画中，最著名的代表作、被中国美术馆收藏的《双燕》，即是典型的以水乡为题材的作品。十分巧合也倍显难得的是，下面这幅油画的水乡作品（图2）中也出现了一双飞燕，虽此双燕非彼双燕，但同样在增加作品本身意境与情趣的同时，也注入了不同一般意义与别样的情结。

双燕的灵感来自于江南的民居印象，来自于吴冠中无尽的乡愁，他说："画不尽江南村镇，都缘乡情，因此我的许多画面上出现许多白墙黑

图1 吴冠中肖像

图2　吴冠中《双燕》（油画）

瓦的江南民居。"这种乡情其实是吴冠中艺术作品背后最重要的灵感母体。作为视觉艺术大师，对吴冠中来说，"双燕"的主题一方面承载了他对故乡的情思，更为重要的是，从最纯粹的艺术角度来说，它也是吴冠中用艺术的形式语言转述中国文化视觉特质的工具载体。他曾解释说，江南情调之所以成为其绘画的主要源泉，是因为其中存在的诗情、画意，当然还有其他的原因，但对他来说，"起最主要作用的还是形式构成……分析其中的造型因素，主要是黑与白的对比，几何形的组合：方、长方、扁方、三角、垂直的、横卧的……简单因素的错综组合，构成多样统一的形式美感，这大概便是色调素雅的江南民居耐人寻味的关键。"（《吴冠中文丛·文心画眼》，团结出版社）我想这才是吴冠中真正寻求的"画境"，即使燕子飞走了，画境犹然存在。

《双燕》的画面着力于平面分割，画面的意象完全是出于几何形的组合，横向的长线及白块与纵向的短黑块之间形成强烈的对照关系。有抽象的意味，像蒙德里安、马列维奇，但它又绝然不同于抽象。在吴冠中看来，西方所谓的纯粹主义、所谓至上主义，虽然"追求简约、单纯之美，但其情意之透露过于含糊"，像是断线的风筝，最终会使艺术家的情感无从寄托，甚至等于零。"不断线的风筝"是吴冠中在中西艺术对撞中发现的契合点和理论创造，是他在具象与抽象、意境与意味的默契之间寻求到的一个重要平衡点。"风筝不断线"为他充满情感内容的艺术实践增添了更为理性的色彩。《双燕》中的白墙黑瓦，这时都已经转化成了理性构成的借体。横与直、黑与白的对比美在《双燕》之后，便成为长留在吴冠中艺术中的一个艺术眼目。其后来的佳作《秋瑾故居》和《忆江南》，都是从《双燕》的母体中幻化出来的嫡系。

用其学生钟蜀珩的话说，《双燕》乃是吴冠中一生中最优秀的作品之一，"因为它的确太美了，是千真万确中国江南的美。作为水墨画，它没有抄袭古人的任何痕迹；虽然借助了西方现代艺术对视觉科学规律的剖析，使画面的块面构架具有视觉张力，但却不见模仿西洋绘画的影子。动感的树干和枝条与特意添加的一对燕子，在画面中拨动起充满春意的诗境。东西方深厚的文化

素养被艺术家的激情与智慧融化了，得到的是出自艺术家坦诚心灵，充满智慧和创造力的原创性作品。"（钟蜀珩，《唯真、唯善、唯美》，《江苏画刊》1991年第9期）作为当年陪着吴冠中发现这一母体的学生，钟蜀珩的回忆可能最直观地体现了作品的艺术特质。

二

下面的三段文字，我们分别以《淡泊中蜗居老居民楼》《像偶像鲁迅一样直言》和《打假，再打假！》做标题，来了解吴冠中的事迹。

吴冠中的家就在方庄一处老居民楼内。家里没什么装修，家具也都是用了好些年，与平常人家无异。有区别的是：房内摆了许多艺术品，充满了艺术气息。在中国美术馆馆长范迪安印象中，吴老长年穿一双运动鞋。"吴冠中物质生活追求是低点，艺术创作是高点。"范迪安的话鲜明地道出了吴冠中的个性——对于艺术，吴冠中觉得是要有殉道精神。他常给那些热爱艺术的年轻人提醒：热爱美术是好的，可以增加各方面的修养，但是你真的要成为画家，成一个艺术家，不那么简单，没那么多人都能成为艺术家。要成为艺术家的条件太复杂了，除了要功力，要学术经验，还要吃苦，淡泊以明志！

吴冠中先生最可贵的品质是他一生坚持艺术理想，坚持追求真理，坚持探索创新。他的艺术充满了对祖国、人民和大自然的真切热爱，充满了从生活感受升华为形式创造的无限感性。他总是倡导艺术创新，大胆破除陈规，总是愤世嫉俗，敢于吐露真言。在2009年中国美术馆举办的"耕耘与奉献——吴冠中捐赠作品"中，就有其精神父亲鲁迅的形象与野草共生出现在作品《野草》中。吴冠中告诉记者："鲁迅我是非常崇拜的。我讲过一句很荒唐的话：300个齐白石比不上一个鲁迅。那时受到很多攻击，说齐白石和鲁迅怎么比较。我讲的是社会功能。要是没有鲁迅，中国人的骨头要软得多。"

图3 《池塘》伪作

吴冠中绘画的一生上演了无数的烧画事件。此举被海外人士称为"烧豪华房子"的毁画行动。吴冠中对这一豪举给出的解释是保留让明天的行家挑不出毛病的画。而在烧画的同时，吴老对伪作的出现更是毫不含糊，直至对簿公堂。

1993年74岁的吴冠中状告两家拍卖公司假冒他名义的伪作《毛泽东炮打司令部》侵权，要求对方停止侵害、公开赔礼道歉。

2008年，北京翰海拍卖公司的一幅署名吴冠中的油画《池塘》经吴冠中辨认为伪作，他在画作中签上"此画非我所作，系伪作"。（图3）

2009年，香港佳士得所拍的一幅署名为吴冠中《松树》的作品也被吴冠中本人证实为伪作。吴冠中告诉记者："现在拍卖行所拍的假画都编了很多故事，那都是不能听的，但假画就是假画。"

三

2010年6月25日23点52分在北京医院，91岁的美术大师吴冠中在依依不舍中掩上了自己的人生画卷。据悉，大师对身后事的遗愿极尽淡泊，要求不设灵堂，不挂挽联，不摆花圈，不开追悼会……

但是，平静离去或许只是吴大师自己的愿望。作为对中外美术界影响极大、在世时身价最高的中国画家，他的驾鹤仙游注定是一桩具有相当轰动性的文化事件。先生离开我们之后，从其超卓的艺术成就到其严谨的处世态度，再到其毫不圆

通的诤诤言谈，都成为人们追思的对象。特别是后者，也即近年来他对中国美术发展和高等教育所作的那些批评，正令无数人反复地咀嚼回味。

吴冠中对名利虽然淡泊，但对关乎艺术的问题，却一点都不随和。他激烈地批评中国的美术水平和体制弊端，认为中国当代艺术市场是"虚假的繁荣"，实际美术水准"落后于非洲"；对文化课要求不高的大学艺术类专业"只能培养工匠而培养不了艺术家"；尤其是还公开批评各级美协"养了一群官僚"，而画院则是"养了一大群不下蛋的鸡"，建议将各级美协和画院全部解散取消。这些批评，令人很容易想起"钱学森之问"。两位大师所担忧所提出的问题很相似，但细看有所区别——吴冠中比钱学森更直接、更尖锐。

这些都是他在耄耋之年所讲出的话语。年虽老迈，话语性情却如童稚般率直，如此气度让人感佩。特别要看到的是：当代中国美术的整体声誉与吴冠中身前身后所获的评价，无论如何都"荣辱与共"，如同"水和船"的关系，水涨方能船高；其次，激烈批评当代整体美术水准、大学艺术教育和艺术市场，所得罪的人肯定非常多；再次，被其所激烈抨击的中国现行美术体制，实际上对他一直是尊崇有加的，从某些角度看，也可以说他是现行体制的受益者。

面对如此之多、如此分明的利害关系，吴冠中却能够不予理会、勇言无忌，体现出其作为一名艺术家的超脱、自由与独立。这种精神高度和难得的品格，或是对其作品水平最重要的影响因素。尤其是，吴冠中并非对外严苛而于己宽松。他的清醒和"苛刻"，同样体现对待自己的作品方面。比如，吴冠中曾经很多次毁掉自己不满意的作品，根本不管自己作品在拍卖市场上的"天价"。还有，吴冠中终生献身于美术，却对美术的价值和意义有着近乎苛刻的评价。相比于某些人的自我膨胀，吴冠中对自己的终生职业置于如此保守地定位，这种内敛和自省的意识弥足珍贵。盛名冠中外，高格赛真金。

对于文化艺术圈中人士来说，吴冠中的清醒、独立和勇气，是一种未能多见的品格示范；而对于文化艺术的管理体制、发展途径等来说，吴冠中的言辞即或有所偏激，却同样具有丰富的参考价值，他是中国文化界的诤友。

四

接下来，我们摘录吴冠中先生数则箴言，大师的正直与真诚，溢于言表，清晰可辨。

1. 我有两个观众，一是西方的大师，二是中国老百姓。二者之间差距太大了，如何适应？是人情的关联。我的画一是求美感，二是求意境，有了这二者我才动笔画。

2. 艺术到高峰时是相通的，不分东方与西方，好比爬山，东面和西面风光不同，在山顶相遇了。但是有一个问题：毕加索能欣赏齐白石，反过来就不行，为什么？又比如，西方音乐家能听懂二胡，能在钢琴上弹出二胡的声音；我们的二胡演奏家却听不懂钢琴，也搞不出钢琴的声音，为什么？是因为我们的视野窄。

3. 我很幸运：出国前，是跟着潘天寿学的中国画，他是完全传统的，本人画得很好。后来我在巴黎学了3年，看遍了欧洲的艺术馆，知道西方艺术好在哪里；回来后结合国情，加以表现。我明白，传统的东西过去了，强调也没有用，鲁迅早就点出来了。回到传统是不可能的，抱着传统死路一条。但中国有大量画家不懂西方艺术，接受不了，有人连马蒂斯都骂，对西方艺术一律排斥打击，其实是束缚了自己，结果只会因袭古人，不会创新。中国画家凡是有点创新的，都学过西画。西方的大评论家对东方艺术不排斥，会欣赏。

4. 画家走到艺术家的很少，大部分是画匠，可以发表作品，为了名利，忙于生存，已经不做学问了，像大家那样下苦功夫的人越来越少。整个社会都浮躁，刊物、报纸、书籍，打开看看，面目皆是浮躁；画廊济济，展览密集，与其说这

是文化繁荣，不如说是为争饭碗而标新立异，哗众唬人，与有感而发的艺术创作之朴素心灵不可同日而语。艺术发自心灵与灵感，心灵与灵感无处买卖，艺术家本无职业。

5. 最重要的是思想——感情。感情有真假，有素质高低的不同，有人有感情，但表达不出思想。我现在更重视思想，把技术看得更轻，技术好不算什么，传不下什么。思想领先，题材、内容、境界全新，笔墨等于零。

6. 人生只能有一次选择，我支持向自己认定的方向摸索，遇歧途也不大哭而归，错到底，作为前车之鉴。

7. 怀才就像怀孕。只要怀孕了不怕生不出孩子来，就怕怀不了孕。所以我天天在外面跑，就是希望怀孕。

8. 笔墨等于零：脱离了画面，单独的线条、颜色都是零。笔墨不是程式化的东西。

9. 学艺之始，我崇拜古今中外的名家与名作，盲目的。岁月久了，识见广了，渐渐有了自己的识别力：名家不等于杰出者，名画未必是杰出之作。人死了，哪怕你皇亲国戚，唯作品是沟通古今中外的文脉。伪造了大量的废物欺世，后人统统以垃圾处理。我分析自己对名家与名作看法的转化因由，要害问题是着意于其情之真伪及情之素质，而对技法的精致或怪异已不再动心。情之传递是艺术的本质，一个情字了得。艺术的失落同步于感情的失落，我不信感情的终于消亡。

10. 我写过一篇千字文，笔墨等于零：脱离了具体画面的孤立的笔墨，其价值等于零。文中主要谈创作规律，笔墨的发展无限，永远随思想感情之异而呈新形态。笔墨属技巧，技巧乃思想感情之奴仆，被奴役之技有时却成为创新之旗。石涛谓无法之法乃为至法，明确反对以古人笔墨程式束缚了自家艺术，其实他早先提出了笔墨等于零的理念。知识分子的天职是推翻成见，而成见之被推翻当缘于新实践、新成果的显现，历史上已多明鉴。

图4　吴冠中　《怀乡》

图5　吴冠中　《女裸》

图6　吴冠中　《交河故城》

吴冠中作品欣赏

吴冠中《荷塘春秋》

吴冠中《春风桃柳》

吴冠中《水乡》

吴冠中《水乡》

吴冠中《荷花》

第十五讲

民族符号的经典标志
书法艺术欣赏与学习

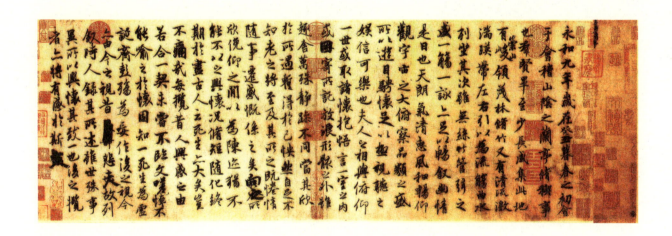

· 书法艺术概述
· 书法欣赏要点
· 王羲之《兰亭序》赏析
· 颜真卿、怀素作品赏析
· 书法学习的心理因素

书法是中国传统文化艺术发展五千年来最具有经典标志的民族符号，是中国及周边国家和地区（如日本、韩国等书法艺术也很流行）特有的一种文字美的艺术表现形式，堪称中国的"第四宗教"，有着强烈的吸引力、仪式感和大众参与性。故五千多年来，各时期代表人物灿若星河，最重要的人物有王羲之、颜真卿、黄庭坚、米芾、赵孟頫、祝允明、王铎、柳公权、苏轼、于博、欧阳询、虞世南、褚遂良等。技法上讲究执笔、用笔、点画、结构、墨法、章法等，与中国传统绘画、篆刻关系密切。

一

从广义讲，书法是指语言符号的书写法则。换言之，是指按照文字特点及其涵义，以其书体笔法、结构和章法写字，使之成为富有美感的艺术作品。

下面我们谈谈怎样欣赏书法。

任何审美欣赏活动，均包含着一个认识过程，它是对审美客体由表及里、由浅入深、由直觉到理性思考的逐步深化的认识过程。历来欣赏书法作品，总是从"形"与"神"两方面入手。王僧虔《笔意赞》中说："写之妙道，神采为上，形质次之，兼之者方可绍于古人。""形"和"神"作比较，"神"更为重要。平时欣赏书法作品时，有些笔画和字势均很美的作品，常被行家们称之为"俗品"；相反一些形象上很"丑"的作品，被称为"佳品"或"神品"，这就反映了欣赏者在对书法作品的形、神两方面的认识水平上，存在着很大差距。外在的形式是易于把握的，而内质的认识，却需要有丰富的审美经验和艺术功力。书法作品的最佳境界，是"形神兼备"，即形式与内质的统一。

围绕着作品的形与神，书法欣赏通常可以从视觉形象、力度、神采三个方面入手。值得注意的是，三方面相互渗透，相互依存，密不可分。为了表述方便，下面分别加以说明：

（一）书法作品的视觉形象美

书法作品形象是非富的。它通常包括笔画线条的形象美、字的结体形象和作品的整体形象。

1. 笔画线条的美

笔画线条的美，是书法作品视觉形象美的基础。它不仅构建字的形体，也创造作品的局势（或称"布白"）。那么，什么样的笔画线条才是美的呢？

（1）笔法娴熟、有力度的笔画是美的

笔法是前人长期用笔和审美经验的结晶，是得到一代又一代的书家认可的。笔法精熟的书家，可以书写出各种形态美的笔画。古人说"用笔千古不易"，强调笔墨的特性是一定的，用笔应顺乎其性，掌握规律。所以，笔法精熟，手中之笔自然得心应手、游刃有余，书出的笔画，也自然气脉贯通、富有力感。

（2）讲究配合、富于变化的笔画是美的

尽管笔法是相对稳定的，但灵活、恰当地运用多种笔法，却是书家艺术个性的展示。虽然，汉字的基本笔画并不多，但随着书体的不同，以及笔画之间的组合状况不同，每一种基本笔画均有多种变形。这样，笔画的总体形态就很丰富，再加上用墨的变化，就更增添了笔画的形态美。讲究配合，就是要主次分明。刘熙载在《艺概》中说："画山者必有主峰，为诸峰所拱向；作字者必有主笔，为余笔所拱向。主笔有差，则余笔皆败，故善书者必争此一笔。"讲究"主笔"与"从笔"之间的配合，是历代书家所重视的。如颜真卿的悬针竖和捺脚、欧阳询的长竖、虞世南的"戈法"等均是很典型的。隶书笔法中有"蚕不重卧，雁不双飞"的口诀，原因也在于突出主笔。讲究配合，还应注意笔画间的衔接、迎让和顾盼呼应关系。笔画间的衔接犹如人体骨骼间的连接，自然、紧密，方能显出整字的严谨有力（当然，这里的紧密主要是指内在关系上的，而不是形式上的）。笔画间的迎让和顾盼呼应，不仅造成整字的气息流贯，而且也赋予笔画自身灵动多变之态。古人十分重视笔画形态的变化，例如五代杨凝式

的《韭花帖》中，几乎找不到相同的点画。

2. 字的结体美

字的结体美，是书法视觉形象美的又一重要内容。

书法作品中，字的结构形态也是丰富多彩的：或长或扁、或宽或窄、或大或小、或正或斜、或静或动、或朴拙或秀丽、或丰满或消瘦、或玲珑精致、或粗犷豪迈……真是千姿百态、美不胜收。然而，书法作品不是各种形态字的汇集展览，更不是各类书体的聚合。书法作品最重要的是整体形象的美。作为单字来说，固然应考虑自身形态的构造，但更应为书法作品的整体形象服务。

字的结体应具有和谐之美，书法创造的平面的空间形象，其中又有字内空间形象和字外空间形象（即作品的整体形象）之分。字的结体虽然主要指字内空间形象，但又肩负构建字外空间形象的任务。尤其是对于草书而言，更是突出。这里单就字内空间形象来说，字应求得重心平稳、疏密匀称、风格鲜明。

重心平稳，对篆、隶、楷诸体来说，是无须多说的，而对于行、草体来说，就可能会有异议。在行书作品中，字的结体基本是重心平稳的，否则无法表现其闲适自在的形态，只可能在少数单字上，出于相互间的配合需要而造成一种个体的不平衡，但在其邻近字的组合却又构成一种平衡。对于草书作品来说，的确会出现许多单字不平衡的现象，但其目的是为了创造一种流动、奔放的气势。这些单字也总是在与周围字的组合或在全局的布白上，获得某种平衡。尤其值得说明的是，在草书中也不乏重心平稳的单字。此外，从以一字构成的狂草书法作品看，这个字就必须是重心平稳的，否则，必定是病作。

疏密匀称，是指笔画的分布要造成字内空间的黑白分布相对匀称。古人强调"疏可跑马，密不容针"，指的是在笔画筋结之处要紧密，而笔画舒展之处又要洒脱。这种疏与密的对比，恰恰是为了创造一种视觉形象的"匀称"。

风格鲜明，也是字的结体美的重要表现。历代杰出的书家无不具备这一特点。如颜真卿的结体宽博，柳公权的中宫紧缩并向四方开张，郑板桥的"六分半"书等，正是由于这种鲜明的个性风格，使得著名书家在结字上具有和谐之美。

3. 书法作品的整体形象美

书法作品的整体形象美，更是至关重要的。欣赏一幅书法作品，第一眼印象便是作品的整体形象。整体形象不佳，其他局部形象再好，也称不上佳品。这就好比人的五官搭配不当或比例失调，非但无美而言，甚至显得奇丑。作品的整体形象美，除了得益于题款之外，主要是指布白之美和气韵之美，二者之间又相互沟通。

所谓布白之美，是指由笔的墨迹在纸上造成的"黑白之趣"：一方面是笔墨所造成的笔迹墨相；另一方面是经笔墨挥写（不妨称之为"切割"）后而留下若干不同形态的空白形象。两方面相互映衬烘托，从而形成了一种总体形象，由此往往产生出一种书家意想不到的妙趣。前人有"计白当黑"之说，"书在有笔墨处，书之妙在无笔墨处，有处仅存迹象，无处乃存神韵。"所谓神韵，是一种"意象"，就好比人们夸赞齐白石先生的虾：白石先生在纸上画出的仅是几只栩栩如生的虾，但欣赏者却在画面上见到"水"。之所以有此奇妙的艺术效果，原因就在于，白石先生在画虾的同时，眼中是有水存在的，即画的是"水中之虾"。书法家在挥笔创作之时，能否有意于"留白"，乃是造成布白之美的关键。作为欣赏者来说，则可以从作品的笔画线条、字势、字与字的组合、行与行的布置，以及墨色的运用等方面，去揣摩、品味书家在此方面的匠心。可以说，布白之美，是一种具象与抽象（意象）的有机结合。

气韵之美，比起"黑白之趣"来则更为抽象。何为"气"呢？这将在下文谈及"力度美"时再作具体说明。气韵，指的是书法作品在欣赏者心中产生的一种节奏和韵律感，它是无形的，但又明显地贯注在作品的笔墨形象之中。这要求欣赏者具备一定的书法实践经验，才能较准确地体验到。一幅成功的书法作品，从创作前的构思至创

作完成，书家犹如高明的将帅，总是运筹帷幄，指挥若定。从落下的第一笔，到写完最后一字的最后一笔，其中用笔使墨，好比调兵遣将，从容不迫，伸缩有度，张弛有序，表现出很强的节奏感、韵律感。古人曾说："章法须一气呵成，开合动荡，首尾一线贯注。"无论称其为"气韵"也好，还是"节奏""韵律"也好，总之，全是书家运笔用墨具体过程的体现。高明的欣赏者完全可以从作品的笔迹墨相中体察出其中的情景。

（二）书法作品的力度美

前人评赏书法作品，历来重视作品的力度美。古人称赞王羲之书法"力透纸背""入木三分"的说法，流传至今，并被广泛引申使用。但书法作品究竟怎样才算有力度，许多人却不一定能认识清楚。例如，人们常以"笔力"指代书法作品的力度，这实际上是一种不完全的认识。因此，有必要弄清书法中"力度"的内涵。

1. 何为书法的力度

书法的力度，不同于生活中物理之力的度量。俗话说：笔锋几钱重，用时拖不动。一位能力担千钧的壮士，不一定能驾驭小小的毛笔。书法的力度，是人们由书法的艺术形象中感受到的一种意象，所以又称之为力度感。那么，这种力度感是怎么产生的呢？书法的艺术形象，从根本上说，是在书家的指、腕、肘的力的作用下，由笔毫沾墨在纸上运动所造成的。从这个意义上讲，书法又是一种运动的艺术。运动靠的力，书法凭借的是书家指、腕、肘等的合力。由于毛笔和墨的性能，以及创造书法艺术形象的需要，决定了书家的"力"的特点：与其说它是书家指、腕、肘之力，不如说它是书家的气和意念。古人强调书写时须"凝神静虑""言不出口，气不盈息"，这一点正与气功师发功前的状态相合。气功师集中意念以调动体内之气，气生则功力发也。经现代科学仪器测明：这种由气而产生的力，虽不为眼所见，但却是很强劲的，尤其具有极强的穿透性。书家之力，不也很类似吗？书家创作时，也须集中意念，

调动胸中之气，从而力发指腕之间，促使那纤细、柔软的笔毫听从调遣而分毫不差地绘出各种富于力感的书法形象来。由此可见，书法的力度感在很大程度上是书家内心意念和胸中之气在作品形象中的观照。

2. 书法作品力度美的具体表现

书法作品的力度美，常表现为形象与气势。形象，是欣赏者视觉可见的；气势，则需要欣赏者通过一定的形象去感受。具有力度美的书法形象是丰富多彩的，有时表现为笔画线条的形象，有时又表现为结体形象，有时还表现为作品的整体形象。

首先，就笔画而言，有力度的笔画不在于其表象的粗、细、曲、直和墨色的浓、淡、枯、湿，也不在于笔法的藏、露、中、侧、方、圆，关键在于能否给人以"力"的意象。那浓墨重笔书写的粗壮笔画，有可能是骨正肉丰的有力笔画，也可能是柔弱无骨的病态笔画；浓墨轻书的细瘦之笔，可能是"金钗""银针"，也可能是"朽枝""枯茎"；弯曲、盘绕之笔，可能似弦张力满的"弓背"或千年之"古藤"，也可能是老翁之"项背"和行将糜烂之"芦根"。笔画是否具有力度，主要在于书家的笔法是否精熟，以及书写时是否意念集中、心气充沛。总之，书家以"笔法精熟"作基础，以集中的意念和充沛的心气贯力于笔端，行笔之中无丝毫的迟疑、匆忙或不经意，书出的笔画自然会有很强的力度感。

其二，就字的结体而言，无论是端庄、方整的楷书，还是自由、闲适的行书，或是纵横、奔放的草书，都存在一个力度的问题，只是有正与欹、静与动之分罢了。楷书结体中的力，主要表现为一种静态的建筑式的结构应力。行书的结体，主要体现为一种平衡之力。人们评米芾的行书是"似欹反正"，其实，就是"比萨斜塔"式的重心平衡之力。行书的结体美，常表现为书家巧妙地运用重心平衡法则创造出千姿百态的字势来。草书的结体，主要表现为一种运动之力，流动的笔画线条赋予草书结体强烈的运动之势，或单字，

或字群均处于一种动态的平衡状态。

其三，就书法作品的整体形象而言，字与字之间、行与行之间，以至全局的"形"与"势"上，均存在一个"引力"或"张力"的问题。所谓布局合理，常常是在于字里行间这种力度的平衡。

书法作品的力度美，还通过作品的气势表现出来。用古人的话说，就是作品的行气和书家的笔势。一幅作品的完成，是书家气与意念支配着笔毫做有节奏的运动过程。书家手中的笔，时起时落，时行时停，时缓时疾，时轻时重，时虚时实。在这一运动过程中，形成了笔画与笔画之间、字与字之间、行与行之间的一种意念上的关系，有的如上文所述，形成了富有力度的笔墨形象，而有的却未造成视觉形象，如笔的"空行"。古人常用"笔断意连""呼应""顾盼""映带"等来加以形容。这些无形的气势，总是与有形的笔墨形象构成一种有机的关系。有时，无形造就有形，如蓄势换笔；有时，有形蕴含着无形，如以黑衬白。总之，有经验的欣赏者可以从这种节奏的变幻中体会出书家那种"行其所当行，止其不可不止"的气势。

总之，书法作品的力度美与形象美是互通的。形象反映力度，力度又造就形象。

（三）书法作品的神采美

神采美对于书法作品来说，是最重要的。前人将书法作品的美，分为三种境界，即"能品""妙品""神品"。所谓"能品"，是指仅能达到视觉形象美的作品。所谓"妙品"，是指能吸取前代众家之长，具有较深的艺术传统功底的作品。前人有"妙在能合"之说，合，就是继承前人的成果。所谓"神品"，则是指能在集众家之长的基础上，自辟蹊径，表现出自我精神、个性的作品；前人又有"神在能离"之说，离，就是超越前人，有所独创。显而易见，"神品"是书法作品的最高境界。唐代张怀瓘说："深识书者，唯观神采，不见字形。"可见，能否欣赏书法作品的神采美，也是衡量书法鉴赏能力高下的一条标准。

什么是书法作品的神采呢？从古人书论中看，神采是指书法作品所表现的情感、个性、时代气息等。它比起书法作品的视觉形象、力度要抽象得多，因而也显得深奥，但不是不能把握。首先，要具有一定书法实践（包括书法审美实践）的经验，如果连什么是视觉形象美和力度美都把握不住，当然就谈不上对神采美的把握。其二，要有一定书法理论修养，如对书法艺术的本质、创作规律等有一些基本的了解。书法作品的情感指的是什么？个性又指的什么？二者的表现有什么特征？弄清这些问题对于把握作品的神采美，都是十分必要的。其三，要具有一些书史知识，方能窥见那些有神采的作品"神"在何处？因为书家的审美情感、艺术个性，总是在继承传统的基础上产生的。其四，要对书家本人有一定的了解，这就像欣赏文学作品要对作家本人有所了解一样，古人有"书如其人"之说。了解书家的主要经历、学识、修养、性格等，有助于对作品的理解。此外，对书家所处的时代以及作品创作的具体背景，若也能有所了解的话，当然就更好了。

具体到一幅作品的欣赏时，神采又总是通过作品的形象和力度表现出来。张怀瓘说"不见字形"并不意味"不要字形"，而是说不要停留在对字形的视觉感受上，即不为字形所局限，对作品的全部艺术要素（线条笔画、字势、力度、行气、布白等）做细察精审，并充分地展开自己的联想力和想象力，去领悟蕴含在诸要素中的情感或个性，而且对作品神采的领悟，常常需要经过反复的玩味、揣摩。因为书法的诸要素，其本身就很抽象，如"行气""布白"等。古人有时又称"神采"为"神气""神韵"等，也充分说明"神采"与"气""韵"之间的密切关系。此外，欣赏者要学会用哲学的眼光去看待一些书法形象，要始终不忘书法表现情感、个性的象征性。

对于书法作品神采美的把握，确实有一定的难度。为此，还有一些具体方法（或称注意事项）需要介绍。一是注意欣赏时的时空环境。一幅作品，

可做多次欣赏，一时不能领悟，经过一段时期之后，很可能会有所领悟，这叫间隔欣赏；欣赏的空间环境也很有讲究，如在书展中欣赏与家中欣赏情况就不同，挂起欣赏与平铺着欣赏也不一样，独自一个人欣赏与众人同赏，结果也不一样。二是注意比较欣赏。它又分两种情况：既可以在同一书家的作品之间做欣赏比较，这样便于发现书家的个性特征，也可以将作品有针对性地与别的书家的作品做比较，这样可以从差异性中把握书家的情感个性。三是注意"求助欣赏"，即向书法造诣深的书家请教，或去阅读有关的书法评论文章。在"求助欣赏"时，既要虚心、认真地听取别人的见解；但又不可盲从，要经过自己的思考，有所取舍，最终形成自己的理解和认识。

最后值得一提的是，艺术的欣赏和认识、鉴赏之间又不完全一样。欣赏的过程中包含着认识过程，但认识主要是理性的，认识主体较为冷静；而欣赏既有理性思考，还具有很浓的情感色彩（如个人的审美偏好）。欣赏主体的情感或审美偏好，只要不是到了偏激的程度，是完全允许的。至于鉴赏，则既含有欣赏的成分，还有鉴别、鉴定的意义，所以，虽允许情感的存在，但冷静的、客观的、理性的认识，却占有很重要的地位。由此可以推论，书法作品的欣赏应有一定的标准，不能将劣品视为佳品。但标准的存在，并不排斥个人审美情趣的差异性。只有这样，才能不断拓展我们的审美视野，以利于书法艺术的健康发展。

一件书法作品的美是多元的，欣赏者也有极大的主观能动性，所以书法欣赏活动不可强求一律；欣赏结果有时会有较大的差异，甚至完全相左，这并不奇怪。此所谓"仁者见仁，智者见智"，也正如苏东坡诗所云："横看成岭侧成峰，远近高低各不同。"这正是书法艺术欣赏属于富含情感的审美活动之特殊性的显现！

二

下面我们对王羲之的《兰亭序》从文学和书法等角度进行阐释和赏析。

首先，先了解王羲之的身世和他成长的一些故事。

王羲之（303—361，又说307—365），字逸少，是我国东晋时期杰出的书法家。琅琊（今山东临沂）人，曾做江州刺史、右军将军、会稽内史，世称"王右军"。由于他的书艺水平很高且对后世影响极大，在中国书法史上居于十分突出的地位，所以，被后人尊称为"书圣"。

王羲之出身于书香门第，幼年时，就跟叔父学习书法，后来师从卫铄夫人，打下了扎实的书法基础。12岁时，开始读他父亲珍藏的书法理论《笔说》，后来"不期盈月，书便大进"。以至他老师卫夫人看到他的书迹后，赞不绝口，流着激动的泪水道："此子必蔽吾名。"

为了潜心研究书法，王羲之曾长期居于深山之中，仔细临摹前辈书法家如钟繇和张芝等人的正楷和草书，二十多年间从未间断。满山遍野的竹叶、树皮、山石及木片等写掉了不知道有多少。由于他能虚心向前人学习，加上自己的刻苦练习，所以书法水平提高很快。

王羲之学习书法时聚精会神，一丝不苟，经常废寝忘食。王羲之从小喜欢鹅，常常在河边观鹅。有一次他和他的儿子王献之乘舟在河里游玩，忽见一群白鹅迎面游来，那动人的神态，把王羲之给吸引住了。王羲之登岸打听鹅的主人。原来这鹅是玉皇观的一个老道养的。王羲之求见老道，想把这群鹅买下，老道说："行，但有一个条件。"王羲之忙问什么条件，老道捋着胡子说道："我很久以来想写教祖的《黄庭经》，但是没有人能书，你如果能的话，我就把这群鹅送给你。"王羲之答应了老道的条件，挽袖提笔，稍一静思，只见笔如龙蛇飞舞，墨如电闪生辉，不长时间就写完了。当他抬起头时，老道不见了，忽听空中有人说："卿书感我，而况人乎！"王羲之惊愕地抬头望去，只见万朵云头上有位仙人，便赶快躬道说："不敢当，请问仙人是哪方神尊？""我乃天台丈人也！"说罢便不见了。这就是王羲之

写经感神仙的故事。由此可见,王羲之的书法达到了何等的艺术境界。

王羲之的书迹很多,但最好的是他写的那篇"飘若浮云,矫若惊龙"的《兰亭序》,被世人誉为"天下第一行书。"

下面是《兰亭序》(图1)原文:

永和九年,岁在癸丑,暮春之初,会于会稽山阴之兰亭,修禊事也。群贤毕至,少长咸集。此地有崇山峻岭,茂林修竹;又有清流激湍,映带左右,引以为流觞曲水,列坐其次。虽无丝竹管弦之盛,一觞一咏,亦足以畅叙幽情。是日也,天朗气清,惠风和畅,仰观宇宙之大,俯察品类之盛,所以游目骋怀,足以极视听之娱,信可乐也。

夫人之相与,俯仰一世,或取诸怀抱,悟言一室之内;或因寄所托,放浪形骸之外。虽取舍万殊,静躁不同,当其欣于所遇,暂得于己,快然自足,不知老之将至。及其所之既倦,情随事迁,感慨系之矣。向之所欣,俯仰之间,已为陈迹,犹不能不以之兴怀。况修短随化,终期于尽。古人云:"死生亦大矣。"岂不痛哉!

每览昔人兴感之由,若合一契,未尝不临文嗟悼,不能喻之于怀。固知一死生为虚诞,齐彭殇为妄作。后之视今,亦犹今之视昔,悲夫!故列叙时人,录其所述。虽世殊事异,所以兴怀,其致一也。后之览者,亦将有感于斯文。

从文学的角度,我们可以对《兰亭序》做如下的解读:

《兰亭序》文字灿烂,字字珠玑,是一篇脍炙人口的优美散文,它打破成规,自辟蹊径,不落窠臼,隽妙雅逸,不论绘景抒情,还是评史述志,都令人耳目一新。虽然前后心态矛盾,但总体看,还是积极向上的,特别是在当时谈玄成风的东晋时代气氛中,提出"一死生为虚诞,齐彭殇为妄作",尤为可贵。

东晋永和九年(353)的三月三日,王羲之与孙绰、谢安、支遁等四十一人,集会于会稽山阴的兰亭,在水边游赏嬉戏。他们一起流觞饮酒,感兴赋,畅叙幽情。事后,将全部诗歌结集成册,由王羲之写成此序。

《兰亭序》记叙的是东晋时期清谈家们的一次大集会,表达了他们的共同意志。文章融叙事、写景、抒情、议论于一体,文笔腾挪跌宕,变化奇特精警,以适应表现富有哲理的思辨的需要。全文可分前后两个部分。前一部分主要是叙事、写景,先叙述集会的时间、地点。然后点染出兰亭优美的自然环境:山岭蜿蜒,清流映带;又风和日丽,天朗气清,仰可以观宇宙之无穷,俯可以察品类之繁盛。在这里足以"游目骋怀""极视听之娱",可以自由地观察、思考,满足人们目视耳闻的需求。这里正是与会者"畅叙幽情"、尽兴尽欢的绝好处所。这些描写都富有诗情画意,作者的情感也是平静、闲适的。

后一部分,笔锋一转,变为抒情、议论,由欣赏良辰美景、流觞畅饮,而引发出乐与忧、生

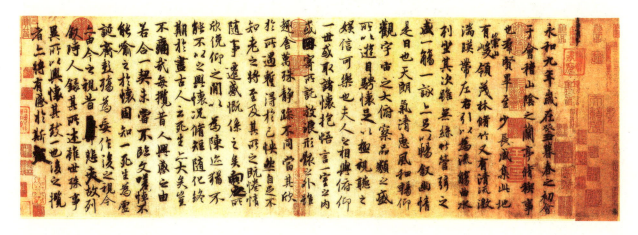

图1 王羲之 《兰亭序》(局部)

与死的感慨，作者的情绪顿时由平静转向激荡。他说：人生的快乐是极有限的，待快乐得到满足时，就会感觉兴味索然。往事转眼间便成为了历史，人到了生命的尽头都是要死的。由乐而生悲，由生而到死，这就是他此时产生的哲理思辨。他认为"一死生为虚诞，齐彭殇为妄作"，从而进一步深入地探求生命的价值和意义，并产生了一种珍惜时间、眷恋生活、热爱文明的思考。寿夭、生死既是一种人力不能左右的自然规律，他在文中就难免流露出一种感伤情绪。但到篇末作者的情绪又趋于平静，他感到人事在变迁，历史在发展，由盛到衰、由生到死，都是必然的。正因人生无常、时不我待，所以他才要著文章留传后世，以承袭前人，启示来者。

综观全篇，本文描绘了兰亭的景致和王羲之等人集会的乐趣，抒发了作者盛事不常、"修短随化，终期于尽"的感叹。作者时喜时悲，喜极而悲，文章也随其感情的变化由平静而激荡，再由激荡而平静，极尽波澜起伏、抑扬顿挫之美，所以《兰亭序》才成为千古盛传的名篇佳作。

从书法的角度，对《兰亭序》（图2）进行分析和研究，将是我们本部分关注的重点。

《兰亭序》的更大成就在于它的书法艺术，遒劲飘逸，打破成规，自辟蹊径，不落窠臼。通篇气息淡和空灵、潇洒自然；用笔遒媚飘逸；手法既平和又奇崛，大小参差，既有精心安排艺术匠心，又没有做作雕琢的痕迹，自然天成，后人评道"右军字体，古法一变。其雄秀之气，出于天然，隽妙雅逸，绘景抒情，令人耳目一新。故古今以为师法"，誉之为"天下第一行书"。千百年来成为书法家们心摹手追的经典范本。

《兰亭序》书法艺术成就的成功之处，在于它在当时达到了人所不及的技巧境界（当然还有风格境界），它标志着书法从筚路蓝缕阶段走向艺术的成熟。而我们正是要学习这种成熟，因为我们希望能由此而进入书法（行书）的技巧王国。《兰亭序》用笔，在笔画的提按导送、使转运行中具有点画提按起伏的节奏感，给人以浑然天成的感觉。许多点画以尖锋入纸，凌空取逆势，而且取势迅疾，笔意生动活泼。善于运用勾、挑、牵丝来加强点画间的呼应，使点画之间脉络相通，意气流动。其牵丝映带，揖让挪移，则又气脉贯

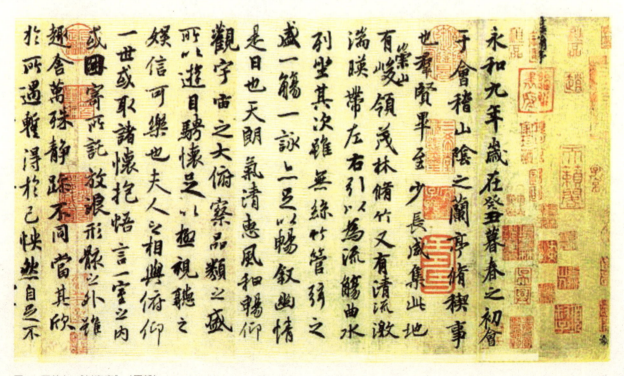

图2　王羲之　《兰亭序》（局部）

通，俯仰有情，这样增加了行书的灵动性和呼应关系。这虽然是王羲之酒后所写的一篇草稿，有几处涂涂改改的地方，但正因为作者无意于求工，反而下笔随意，潇洒自然，气韵生动。《兰亭序》通篇气息淡和空灵，不激不厉。布白采取纵有行、横无列，行款紧凑、首尾呼应的方式。每行的疏密大致相等，偶有略松略紧之处。行行长短配合，错落有致。结构极尽变化，不求平正；强调欹侧，不求对称；强调揖让，不求均衡；强调对比。其中，凡是相同的字，写法各不相同，最为突出的是20个"之"字，写法个个不同，或平稳舒展，或藏锋收敛，或端正如楷，或流利飞动，达到了多样与统一的艺术效果。在用笔上，看似无法而万法皆备。

王羲之的行书犹如行云流水。最卓越的艺术品，往往在极小的空间里蕴含着极丰裕的艺术美。唐太宗赞叹它"点曳之工，裁成之妙"。黄庭坚称扬说："《兰亭序》，王右军平生得意书也。反复观之，略无一字一笔，不可人意。"《兰亭序》遒劲的用笔美，流贯于每一细部。略剖其横画，则有露锋带锋等，随手应变。其竖画，则或悬针，或作玉筯各尽其妙。其点，有斜点、出锋点、曲头点等等。其撇，有斜撇、直撇、短撇、并列撇等等。其挑，或短或长。其折，有横折、竖折、斜折。其捺，有斜捺、平捺、回锋捺、隼尾捺等。其钩，则有竖钩、竖弯钩、回锋减钩。点、撇、钩、横、竖、折、捺，真可说极尽用笔使锋之妙。

《兰亭序》共三百二十四字，每一字都被王羲之创造出一个生命的形象，有筋骨血肉完美的身躯，且赋予各自的秉性、精神、风仪：或坐、或卧、或行、或走、或舞、或歌，虽尺幅之内，群贤毕至，众相毕现。王羲之智慧之富足，不仅表现在异字异构，而且更突出地表现在重字的别构上。序中除二十多个"之"字无一雷同外，重字尚有"事""为""以""所""欣""仰""其""畅""不""今""揽""怀""兴""后"等，都别出心裁。点画注重提按顿挫，精到而多变，同一点画，写法多样，无法而有法，能寓刚健于优美。结构强调欹正开合，生动而多姿，同一字形，绝不重复，能尽字之真态，寓欹侧于平正。章法疏密有致，自然天成。总览全篇，行笔不激不厉，挥洒自如，收放有度，点画从容而神气内敛。自始至终流露着一种从容不迫、潇洒俊逸的气度，给人以高雅、清新、华美、蕴藉的艺术感受，从形质到神韵均成为后人学习行书的典范。《兰亭序》书文并美，表现了晋人特有的超然玄远的深情与风采，为后人称慕与景仰。

《兰亭序》表现了王羲之书法艺术的最高境界。作者的气度、风神、襟怀、情愫，在这件作品中得到了充分表现。古人称他的行草如"清风出袖，明月入怀"，堪称绝妙的比喻。王羲之擅长楷书、行书、草书等书体。在汉魏质朴淳厚书风的基础上，博采众长，创造出一种妍美流便、雄逸俊雅的新书风，对后世具有深远的影响，被誉为"书圣"。他最大贡献便是使钟繇以来的新兴书体"真书""行书"更加臻于成熟，参阅钟繇的《宣示表》等帖，再看羲之的楷书和行书会使人感到耳目一新，这在书法史上有着不可磨灭的贡献。当时社会上既有官样的文书又有民间流行的书体，但总的说来都是向楷书和行书过渡。王羲之将笔势略存隶意的书体（如《王兴之墓志》）中解脱出来，而成为一个独立的书法艺术宗派。从近年出土的东晋墓葬和西北出土的文书和简牍皆可看到楷书和行书已在民间流行。他完成了由古典到楷书的转变过程。

细读王羲之的书帖，可看到其书法发展的过程。其早年学钟繇、卫夫人等书家的书风时也曾有过带有隶书笔意的作品，如《姨母帖》《初月帖》等，但当你看到《快雪时晴帖》《奉桔帖》《丧乱贴》《孔侍中贴》时，则会感到是兼真带草，既规整恢宏，又体态疏朗、宛丽多姿，较楷书捷速；同时又因不离楷则，较草书易识，故得以很快在社会流行。

唐代人对书圣推崇备至，从而使其书风在唐朝得到了更好发展和继承。李世民本人就是王羲之书法的继承者，唐代的书法家欧阳询、虞世南、褚遂良等无不受到他的影响。而同样是临沂籍的

颜真卿更继承了书圣的书风，其行书《争座位》《祭侄稿》更是与羲之的《兰亭序》相互映辉。

关于《兰亭序》，世间流传着形形色色的趣闻逸事。据说当时王羲之写完之后，对自己这件作品非常满意，曾重写几篇，都达不到这种境界，于是就把它作为传家至宝留给子孙。后来落入唐太宗手中，唐太宗对王羲之书法推崇备至，敕令侍臣赵模、冯承素等人精心复制一些摹本。他喜欢将这些摹本或石刻摹拓本赐给一些皇族和宠臣，因此当时这种"下真迹一等"的摹本亦使得"洛阳纸贵"。此外，还有欧阳询、褚遂良、虞世南等名手的临本传世。而原迹，据说在唐太宗死时作为殉葬品，埋入昭陵，永绝于世。

今天所谓的《兰亭序》，除了几种唐摹本外，石刻拓本也极为珍贵，最富有传奇色彩的要数《宋拓定武兰亭序》。不管是摹本，还是拓本，都对研究王羲之有相当的说服力，同时又是研究历代书法的极其珍贵的资料。在中国书法典籍中有关《兰亭序》的资料比比皆是，不胜枚举。

三

接下来，我们欣赏另外两位书法家的书法作品：

1. 颜真卿《勤礼碑》（图3）

《勤礼碑》，又称《唐颜鲁公颜勤礼碑》，此碑刻制的年月不详，是唐朝大书法家颜真卿为记述他的曾祖父颜勤礼的生平事迹而书写的碑文。

颜真卿（709—784），是唐朝中期最重要的书法家。陕西西安人，唐开元年中进士，官至节度使、

图3 颜真卿《勤礼碑》（局部）

尚书，晋爵鲁郡开国公。他性格刚直、为官公正，颇具凌然之气。"安史之乱"时，先后与分裂叛乱势力安禄山、李希烈进行了顽强斗争，最终以身殉国。颜真卿的人品与书品皆为后人称道。他真、行、草皆精，晚年创立的"颜体"影响深远。颜体楷书，端庄雄伟，结体宽博，气势开张，具有极高的审美价值。

《勤礼碑》是其60多岁时所书，书法刚健、整肃、雄厚，是其书法艺术完全成熟时的作品之一。此碑用笔遒劲严整，方圆并用。笔笔中锋行运，筋力内含，点画敦厚圆实。字中的横画细劲，竖画粗壮有力。左右竖画多呈相向之态。曲中含直，富有韧性。勾画如鸟嘴，捺画似燕尾；转笔常用提法，圆转直下，而不取折笔，转折之处大都呈内方外圆之态。结体端方，往往上紧下松，外紧内松，字大撑格，显得舒展开阔、雍容大度。后人评颜字如"忠臣义士，正气立朝，临大节而不可夺也"。通篇章法茂密，行间列晦，浑然一体。

2. 怀素《自叙帖》（图4）

唐朝书法，除了在楷书上成就最高外，就要数草书的成就了。草书又以张旭、怀素的成就最为显著，后人有"张颠素狂"的誉称。

怀素（725—785），字藏真，俗姓钱，长沙人，是玄奘法师的大弟子。事佛之余就喜好书法，而且摹临钻研异常勤奋，以至用坏的笔堆积起来就像一座坟丘一般，这一点不亚于隋代的智永禅师的"退笔冢"。此外，相传怀素习字太勤而无钱买纸，便效法古人"芭蕉叶上题诗"的先例，在寺中后园种植了十亩芭蕉。有时又在寺内的粉壁长廊上写字。怀素酒后为抒发心中的情感，纵笔在墙上疾书的狂草，犹如播云施雨，又似千军万马在战场上拼杀，充满着一种奔放豪迈之美。

《自叙帖》，是怀素狂草的代表作品，是其55岁时所书。作品在笔法上藏锋内转，纯以中锋行笔，笔画瘦劲奔放，给人满纸飞动之感，然而又不失法度。笔法高度简练而内含骨力，且具有徐、疾、枯、湿等丰富的变化。作品在结体上，多为极尽流转引带的"一笔书"。然而在顾盼相揖、欹侧夸张、万千变化中又能谨守法度。有人评其字如"怪石奔秋涧，寒藤挂古松"是很形象的。在章法结构和布局上，这幅作品让人感到："黑"与"白"已结成一个不可分割的整体，笔墨的奔畅与空间变幻相映成趣；字与字之间大小悬殊（帖中最大的字为长22厘米，宽15厘米；最小的字为长1厘米、宽1.5厘米）而又连绵不绝，充满着一种"万马奔腾，风驰电掣"般的雄壮之美。

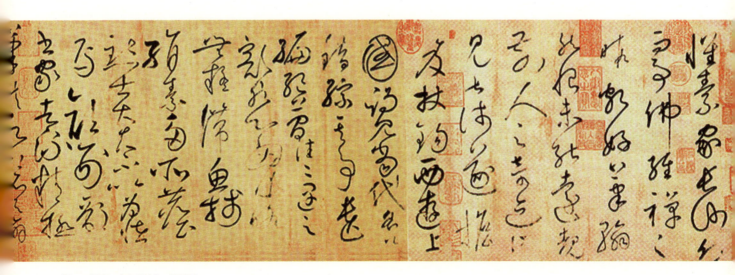

图4 怀素 《自叙帖》（局部）

四

对于书法而言，研究和赏析的目的更多地还是在于学习和运用。因此，最后我们来探究学好书法的心理因素。

学好书法是由多方面因素促成的。有的人进步较快，时间不长就成效显著；有的人虽然与别人同时起步，但练了好几年，尚不得要领。其中的原因是很复杂的，不能否认天赋有一定作用，但主要还是在于方法是否对路、步骤是否适宜、态度是否严谨以及心理作用等方面的综合影响。下面我们给热爱书法艺术，并立志把字写好的人提供几点建设性的建议。

（一）热爱是最好的老师

学习书法首先要热爱书法，就是说对书法要有浓厚的兴趣，才能有学习书法的内在动力。心理学认为，兴趣是人们力求认识某种事物或爱好某种活动的倾向，它对人们所从事的活动起着很大的推动作用。一个人对某一方面有兴趣，就有从事这方面活动的自觉性和去探索的动力。学习书法的内在动力，源于对书法艺术的炽热的爱。如果对某一方面不感兴趣，在某种外力的强迫下去从事，往往收不到好的效果。"艺痴者，则技必良"，古今有所成就的书法家，都是书法艺术的痴情者。热爱是最好的老师，对书法爱得愈深，你成功的希望就愈大。

（二）勤学苦练，持之以恒

我国唐代著名书法家颜真卿，从小就热爱书法，二十多岁时当了醴泉县尉，习武练字，刻苦勤奋，但他总觉得写不好，听说张旭是当时著名大家，因此，他下决心辞官求师，到了长安跟张旭学书，潜心攻习书法。张旭让他加倍练习，但很长时间书艺也没进展，颜真卿渐生不乐，就乞求老师传授诀窍。张旭说："除了勤学苦练，师法自然，哪有什么诀窍？想找诀窍的人，永远得不到真实的成就。"颜真卿听了，就更加埋头苦练，不久就取得了明显进步。后来在张旭的指导下，颜真卿立志成名，终于实现了誓言，成为我国历史上一位划时代的书法大家。"宝剑锋从磨砺出，梅花香自苦寒来。"学习书法，要有求知的渴望，要有坚强的意志，有了坚强的意志，才能有坚定的行动，才能够自觉地去克服前进中的困难。历代书法家学书的毅力是惊人的，张芝临池，池水尽墨；智永习字，写坏的"秃笔头"就有十瓮，且"每瓮皆数石"；邓石如学书，天没亮就起床，先磨好墨，然后练习，每天如此，寒暑不辍。凡有所成就的书法家，都具有坚定、顽强的意志，我们学习书法也要培养这种品质。

学书贵有恒，不能忽冷忽热，也不能知难而退。只要是选准字帖，就应坚定不移地练下去，直到掌握它的基本规律，取得满意的效果，方可改练他体，切忌犯冷热病，应根据自身工作或学习的特点，挤时间去学。功夫不负有心人，只要能坚持到底，一定会有所收获。

（三）提高观察力、记忆力和思维想象力

1. 观察力

观察力就是观察事物的能力。观察能力强的人，能够善于读帖，能够发现字帖中的精髓，从而能够较快地抓住字帖的关键点，对于入帖具有重要意义。观察力的培养，主要是通过读帖，首先要明确读帖的目的、步骤及方法，可以通过临帖，把临作与原作对照，去巩固和提高观察的能力。其次，可以建立"书法学习日记"，随时写下自己的临书体会，这样时间长了，观察力也自然会有提高。

2. 记忆力

记忆就是人们在生活实践中先前经历过的事物在头脑中的印迹的保持和再现。记忆力强的人，对字帖中的笔法、偏旁部首等能熟记于心，书写时能够做到意在笔先。要增强记忆力，首先要注

意"背临"。常言说，背诵是记忆的体操。所以，在较熟练地掌握字帖的基础上，经常注意背临，就能养成良好的记忆品质。其次，要精神专注，"用志不分，乃凝于神"，无论是读帖，还是临帖，都要聚精会神、一丝不苟，这是增强书法记忆力的有效方法。

3. 思维想象力

要善于思考和理解，要在比较中选帖，仔细分析字体的特征，综合同体异派，概括多体多派，广采博取，为我所用。另外，还要善于想象，通过丰富的想象，去把握和领悟书法的意境。

（四）用理论指导实践

学习书法，贵在实践，即贵在持之以恒的临摹，但如果一点理论不懂也不行，必须用一定的理论来指导，才能见效快，才能向高层次的书法领域进军。我国古今书法理论极其丰富，我们可以有计划、有选择地加以学习，如孙过庭《书谱》、张怀瓘的《书断》、颜真卿的《述张长史笔法十二意》、姜夔的《续书谱》、包世臣的《艺舟双楫》及沈尹默的《执笔五字法》等等。通过学习，可以加深对中国书法的理解，拓宽自己的视野，并以此来指导自己的书法实践，提高书写和鉴赏能力。

（五）增强字外功夫

南宋大诗人陆游说："汝果欲学诗，功夫在诗外。"学习书法有着相同的道理。所谓字外功夫，就是指一个人的社会阅历、经验积累、常识水平、艺术修养及人品素质等等。

书法作品是诗书文印融于一体的。首先举笔离不开诗词，所以对于古今诗词应有所涉猎；汉字与书法有长达数千年的历史，对于文字演化、书史发展等，也应当熟悉和了解；书法的艺术价值及欣赏离不开美学，书法哲学又是书法理论的本质与核心，因此，应该学习一点美学和哲学。另外，由于书法是一门高雅的艺术，各种姊妹艺术，如国画的用笔与构图和书法有着共同的美学原理；雕塑的造型、建筑的结构、音乐的旋律、舞蹈的节奏、戏剧的矛盾、诗歌的意境等等，都能给书法创作提供有益的借鉴。所有这些，对于书法的学习会产生潜移默化、润物无声的影响。只有不断地充实和完善自己，才能不断地提高书法水平，达到理想的学习和训练效果。

书法作品欣赏

《张迁碑》（局部）

颜真卿 《祭侄文稿》（局部）

《石门颂》(局部)

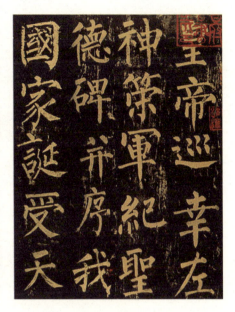

柳公权 《神策军碑》(局部)

启功作品

抛砖引玉篇
我和我追逐的梦

The Third Part
THE WRITER'S OPINIONS

· 我和我追逐的梦

我和我追逐的梦

2013年金秋10月，中国文联出版社出版了我的新画册《陈绘兵油画艺术》，这是继2002年10月国际文化出版公司出版《中国实力派美术家·陈绘兵》之后，我的另一本比较有厚度的画集。新书中我精选了整整100幅创作，在"前言"中我这样写道："100的用意，除了对艺术100%的热爱，还有就是100%的付出，这是真心话。"

100是一个很普普通通的数字，但我却对它曾经有过许许多多的设计和畅想。偶尔闲暇在家收拾东西，不经意间翻看许多年前写的日记，发现那时候曾雄心勃勃地规划过：这辈子要画100幅油画，要创作100万字文学作品。光阴似箭，岁月无痕，不知不觉我已悄悄地靠近那个目标了。还有，在每个新的学期开始给学生上课时，我都会挑选自己的100幅画在PPT上给他们看，我也同样告诉他们，之所以选择100张，一是代表着老师对艺术100%的赤诚与热爱，二是老师对大家100%的诚意与激励！顷刻间，台下就会自发地响起不绝于耳的惊叹与尖叫，那些声音听起来很美也很温暖。

《陈绘兵油画艺术》

家里祖祖辈辈没有人与艺术有任何瓜葛，不知何故到我这里发生了改变，竟对绘画情有独钟且与之难舍难分起来。其间试图找到一个合情合理、顺理成章的借口，始终没有答案。因为爱所以爱，或许是最自然的解释了。

一个贫穷农村家的孩子喜爱和追求艺术，不是一件浪漫和潇洒的事情，其中的无助、苦闷、彷徨、绝望、挣扎和煎熬都深深地烙印在心里。记得白石老人在他的自述中说："穷人家孩子能够长大成人，在社会上出头的真是难若登天。我是穷窝子里生长大的，到老总算有了一点微名。回想这一生经历，千言万语，百感交集……"这一番话让我深有同感！苦心人天不负，在经历了无数次的挫折、打击和失败之后，我终于在1988年9月迈进了高等学府的大门，圆了梦寐以求的大学梦！

《中国实力派美术家·陈绘兵》

走进大学的门槛，是我追逐艺术梦想的新起点。骑着一辆破旧的自行车来到大学校园的我，没忘了时刻提醒自己，不能放松努力，因为在更高水平的竞争中我没有任何优势，尽管农村赋予了我真诚、朴实、善良的秉性，但我与来自四面八方的同学相比，依然封闭狭隘、短视且容易满足，这些先天不足让我感到了巨大的生存压力，所以我必须保持着考学前的那种节奏和状态。晚上系里的画室不开门，我要么在自己租的房子里继续研习，要么到学校附近的美术班上和准备高考的学生一起画画。尤其是在专修了西洋画之后，利用晚上的时间我画了大量的肖像速写，有素描也有油画。房东的儿子、美术班上学画的学生、假期我回到老家左邻右舍的伙伴，都成了我反复刻画和表现的对象。

说到在学校附近租的房子，我还曾写过一篇《爱的小屋》的文章，追忆那段不能忘怀的往事：

上大学的那几年，除了学校安排的宿舍外，我一直有一间属于自己的小屋，在那里，我度过了许许多多难忘的时光。

说到小屋，要追溯到我考学前的那些日子。我从小就喜欢画画，且十几年兴趣没有任何改变。到了该上高三的那一年，维纳斯的诱惑使我再也无法安静地坐在教室里，于是我怀着无限美好的憧憬离开了学校，开始了我漫漫艺术

我的大学

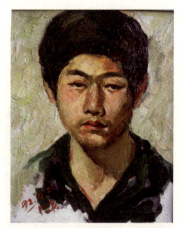

《房东之子》

《文文》

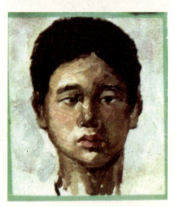

《赵鹏》

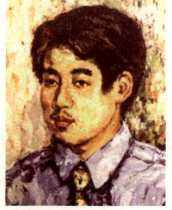

《郝海军》

长路上艰难的跋涉。从那时起，我拥有了小屋，同时也拥有了一段段刻骨铭心的往事，这些往事积累起我真正意义上的人生。

最初和我共同拥有小屋的是我的一个老乡，他比我小两岁，初中毕业后在家里帮父母做生意，可是他始终放不下他喜欢的画画，于是我们便走到了一块，远离家乡，租下了这么一个安身的地方。那时候我们的学校离小屋很远，我们俩骑一辆自行车，去的时候他驮我，回来的时候我驮他。我们俩一块画画，一块学习，小屋里堆满了我们自强不息、不舍昼夜的习作，也留下了我们求知奋进的欢声笑语。

渐渐地我们和小屋建立了深厚的情感，它成了我们快乐和充实的港湾，成了我们心灵的依偎和归宿，成了我们难分难舍的地方。记得有一年元旦放假回家，返回的时候刚出家门不久变了天，寒风夹着雪花铺天盖地地封锁了道路，雪片落到地上很快就结成了冰。路滑车子不能骑，我们就推着自行车，一步一滑，一路跌跌撞撞，共摔了七次跟头，在黑夜里和大风雪搏斗挣扎了四个多小时。当时我们俩人谁也没有退缩，心里燃烧的是同一个愿望：无论如何，到小屋去！

到小屋去，在那里安静地用心努力，创造苦尽甘来，这是我们历尽苦难痴心不改的追求。终于功夫不负苦心人，那一年升学考试我们俩双双榜上有名，他考上了一所中专，我成了一名大学生。

上了大学以后，我始终没有离开小屋，除了学校规定的上课时间以外，自己支配的时间我几乎全部都回到了小屋，在里面我全心全意地追逐自己的梦想。现在想起来，那是我生命中一段闪耀着辉煌、蕴藉着美丽的岁月。没有小屋，就没有现在的我。

和周围许许多多的同学一样，我也来自农村，在家里没有见过世面，外面的世界给了我太多的新奇和无奈。与同学们在一个水平线上进行更高水平的较量，我既没有信心，也没有勇气。是小屋给我提供了自强和超越的理想天地，在那里我卧薪尝胆、闻鸡起舞、脚踏实地、锲而不舍地追赶，终于培养出了自己坚强而独立的个性和勇往直前的信心。在两年后的升级选拔综合考核中我名列前茅，成了一匹"不鸣则已，一鸣惊人"的黑马，给前两年的大学生活画上了一个圆满的句号。那时候老师和同学们都恭维我是高材生，其实我自己最清楚每一刻的用心和每一步的艰辛。

大三开始专修西洋画后，我依然陪伴着小屋，与它同甘共苦、相依为命，它成为了我风雨不破的依恋和寄托。在那里我播种友谊、挥洒真诚，为走好今后的人生道路奠定了坚实的基础。

在我与小屋共存的那些日子里，小屋如磁石一般吸引着我，也吸引着与我志同道合的朋友们。四年大学生活其间，小屋里走进了一大批像我一样对艺术钟情和执著的青年人，我用自己虔诚的努力带领他们创造了学业上的苦尽甘来，他们中的大多数都考取了理想的美术院校，实现了梦寐以求的愿望，从此改变了自己的人生之路。在小屋里，我们团结友爱，携手共进，我辅导他们画画，安排他们的学习和生活，他们也给我许多力所能及的帮助和支持。我的毕业创作大型油画《写生者》中的人物基本上都是以他们为原型创作的，那时候正是他们紧张备考的阶段，他们克服了很多困难抽时间给我做模特儿，至今想起来我都感激不尽。

现在，我早已离开了那间小屋，然而，无论我走到哪里，它都紧紧地系着我的心。我对它的美好情感和无限怀恋，任凭岁月怎样沧桑都永不褪色。每年，我都要抽出时间，或者我自己或者和学生们一块，专程去看小屋，尽管那儿早

已物是人非,可总感觉到了那地方就了却了一桩心事。久久地伫立在小屋窗前,任凭依依往事在眼前浮现,心里无限安慰,无限幸福。

那段时间画的油画肖像速写,绝大多数都是画在刷过乳胶的厚纸板上,纸板原本就有很漂亮的底色,刷过乳胶后有时底色的颜色还会更加独特和丰富,在上面我采用直接画法充满激情地去表现,效果很生动,很鲜活,很有表现力。这些作品绝大多数我自己保存了下来,有的则被模特儿要走了。有个叫王淑沛的学生,家是江苏的,长得很有个性很有特点,有明星范儿,我为他画得油画肖像速写很成功,视觉效果也好,他本人比我更喜爱画中的自己,在他的一再央求下,我只好忍痛割爱。限于当时的条件,这张画没有留下图片资料,现在我早已和王淑沛失去了联系,也没有办法再见到那幅画,每每想起来,都觉得是一份缺憾。记得还有个叫王汝才的学生会社团组织的学生干部,我为他画的穿浅黄色T恤的油画肖像也很动人很精彩,可惜也没有留下图片的资料。走上我画布的那些人现在大多都远离了我的视线,但他们的形象都深深地留在我的记忆里,历久弥新!

《河生》

被我画得最多的是一个叫河生的中学生,那时候他跟我学画,准备报考美术学校。蓬勃的朝气、俊朗的外表、诚恳的内心一次又一次地打动和吸引着我,给我源源不断的表现冲动和创作欲望。我大学毕业进行毕业创作的那段时间,农村正是麦收时节,他推掉了家里的农活,专门跑到我的画室为我做模特儿,他的这份热情和忠诚至今让我心里感到热乎乎的!时光流逝了,友谊之树常青!现在我们都已过了而立之年,我一如既往地坚守着自己的油画艺术,河生则全心全意地经营自己的生意。虽然也不经常联系,但心和心是相通的,因为我们都用心守护着同一份挚爱——与艺术同行,我们谁都不孤单!

《河生》

画肖像速写的这种习惯,我一直坚持到了今天,跟我学画的学生,我做政治辅导员十年期间班里的同学,还有选修我主讲的两门课的同学,好多都走进了我的画室,走上了我的画布。高海涛、陈树琪、侯军、侯俊山、赵群、马虔、郝海军、肖培东、杨剑、孙老师、杜启鲁、林总、黄一初、李扬、王燕、焦涵、代旭、韩斐、刘晨、周建文、朱彤、张政、邹景鹏、赵兵杰、陈磊、姜献朝、任启振、李相超、孙月驰、王燕、赵丽洁、谢金松、邱淇、杨老师、陈海粟、赵佳晨、杜铭扬、宋自强、刘英超,等等,一个个在我的画布上呼之欲出。我和他们因为都喜爱艺术而相识相知,我的艺术也因为有了他们的参与和陪伴而丰富多彩。

《名画赏析》

大二下学期,我以全班第一名('88级美术专业共44人)的成绩在二次升级中脱颖而出,选择专修西洋画,我终于有了自己的专业发展方向,这个选择对我来说格外重要。我一直固执地认为,一个人要想有所发展和成就,必须要有一个相对明确的定位和方向,否则很有可能因为犹豫和迷茫而消磨斗志和无所事事。如同作为一名高校教师,我一直坚持苛求自己一定要有自己的主讲课程,要确立自己讲课的风格,要树立自己的教育理念和方法,要有属于自己的学生,不然就会过得不踏实,没有位置感和归宿感,迷失了自我。在大学生中开设"名画赏析"和"素描与色彩"两门公选课就是我的实际行动。在做好管理工作的同时,坚决地选择要给学生上课,这既是养家糊口的需要,更是真心热爱和喜欢使然。我耗费巨大的时间和精力在一年之内连续编著了主讲的两门公选课的教材(《名画赏析》,高等教育规划教材,吉林大学出版社,2011年4月出版;《素描与色彩》,高等教育规划教材,吉林大学出版社,2011年10月出版),里面展示了我最新的创作成果,也袒露了我追求艺术、

《素描与色彩》

《河生》

聂燕波同学

《侯俊山》

《高海涛》

追求梦想的心路历程，心里很欣慰也很快乐。

绝大多数学生对我的选修课给了积极和正面的评价。张宇航同学说："大学已经过去了三年，一切都是那么的悄无声息。三年间选了不少的选修课，但只有陈老师那温柔而又霸气的讲课气场和风格深深吸引着我……陈老师幽默的讲课风格给人留下深刻的记忆。"聂燕波同学上完"素描与色彩"公选课之后，写下了题为《和陈绘兵老师在一起的日子》的短文，代表了广大选课学生的心声：

进入大学的第二个学期，我带着期待与热情选择了"素描与色彩"这门课程。我喜欢画画，从初中开始我就经常画我的同学及上课时的老师，他们都成了我笔下的"试验品"。

选修课和必修课是选逃和必逃的关系。我从没有想过要去逃课，但是很多事情不是我们所能掌控得了的。所以有一次签到，我没有到，在这里向陈老师道声抱歉。

陈老师给我的第一印象就是很有"艺术范儿"，从他温和的语气、言辞还有举止，就感觉很有气质。这里真可以淡化老师与艺术家之间的区别，他就是一个典型，一个榜样。

半年下来，我可以说没有学到太多描画方面的东西，但我从他身上学到了很多思想，做人的思想。他不是学哲学的，却可以通过对艺术的感悟来告诉我们一些东西。记得有一次签到，让我们对这个已经褪色的概念又加深了印象，又加强了我的诚实的城墙。他从绘画中感悟人生，是我敬佩他的原因之一。从学习人像画法那一课，他说，你可能都不了解你自己，三停五眼、形体比例等，他虽然是从外形方面，从艺术的角度去解释这样的一个原因，但却起到了旁敲侧击的作用。或许他不想去揭开这样一个话题背后，又一哲学的考量，或许他是放给我们自己去思考，反省自己的人生。

评价一个人，只从他本身的专业知识上来讲，是片面的。陈老师是一个哲学家的艺术家（当然我不是在吹捧他，而是站在一个客观的角度去评价他）。除了他旁征博引、幽默精彩的讲课风格之外，给我记忆最深的是他的言辞。他说话声音不大，但说出的话却给人很有力量的感觉，无论是专业术语还是一些思想的表达方式等很有质感。另外言辞犀利是他的另一特点，他抓问题的角度很正确，直抓根源，说话方面一点也不避讳什么。我一开始学画画的姿势很小气，他直接就把我给训斥了一顿，纠正我的姿势，又说你忘了吃药之类的话，还顺便"按摩"了一下我的肩膀。他给我的感觉就像可以打闹的"哥们儿"一样亲切。上节课，针对人脸型方面，他又爆出"长得对不起观众""例外"等语言，更加拉近了他与同学们之间的距离，似乎没有代沟一样，这是我佩服他的第三点。

陈老师毕竟是《素描与色彩》的主编，他运用色彩的原理教我们怎样搭配衣服，根据肤色、年龄去穿不同颜色的衣服，根据不同的身体比例去穿不同型的衣服，选衣服要注意哪些。是不是学艺术的人都很时尚呢？反正陈老师的穿着很得体。

还有一点，就是他写的字，很大气，给人很有劲道的感觉。我比较喜欢写字，可能因为字写得不好看，所以对字特别看重，我之前听高中老师说，一个人的字可以反映一个人，字如其人，字可以反映一个人的思想，一个人的条理，一个人的态度。陈老师的字很大气，这一点从文章前面不难看出。

临近结课，心里面多少有点怀念陈老师，不要单纯地以为这篇文章是写

人的，并非自己学这门课的心得体会。其实，从陈老师身上能反映的一些思想方法、做人的道理等都是我学到或正在学的东西。学习是一个潜移默化的过程，从老师身上获得很多财富。人生路漫漫，很多未知的东西等待我们去探索，就像陈老师在书中所说："在这片贫瘠而肥沃的土地上，我还在播种、耕耘，向往着收获，我坚信我的未来不是梦！"

谨以此文怀念和陈绘兵老师在一起的日子。

王逸飞同学2015年3月13日发表在《山东科大报》上的《在坚持中蜕变》一文，也是对我选修课的解读与评判：

王逸飞同学

人生果然充满机遇与巧合，我因为当时想弥补在艺术上缺乏的知识而选择了陈绘兵老师的《名画赏析》选修课。一个学期下来，每每坚持之际，竟不自觉地开始蜕变，由内而外，去感受大师的艺术生涯，收获成人的道理，学会更好地向阳生长。

一开始，我把上课视为苦差事，觉得每周六早上从宿舍到教室的漫漫路程真是疲惫极了，后来渐渐发现其中的乐趣。从第一堂课的徐悲鸿开始，到达·芬奇、梵高、毕加索、米开朗基罗、罗丹，直到最后的齐白石，我看他们充满传奇色彩的艺术人生，听他们鲜为人知的生活经历，感受那隐藏在光环背后的辛酸与坚持。每次上完课，我都带着一颗更坚毅的心灵离开教室，就像是有一股未知的力量在内心膨胀。

《姜献朝》

印象最为深刻的是陈老师讲徐悲鸿的那几堂课，我对徐悲鸿感兴趣是因为以前在一本画册上看过他说的一句话："活着，就要一意孤行。"年轻的我是多么喜欢这句话，想象着他是怎样一个执著的画家。看完他的视频和老师讲述之后，果然如此，他自幼学画，艰难求索，技融中西，孜孜不倦。他为了一幅画，可以在隆隆寒冬在国外画展厅里站上一天，不吃不喝，单是这种坚持不懈的精神便是令人敬佩！诚心而论，那两堂课是我听得最认真的课，老师在三尺讲台上飞扬地讲述着他的成就与失败，我恍惚间回到了属于徐悲鸿的时代，我能感触到生动的他，平凡的我而联想到自己更多、更精彩的可能未来。我尤其喜欢他骨子里那份坚持，如他画的骏马，骄傲、挺拔、不屈服。陈老师，您在第一节课说过："来上我的课，你可以学不会美术鉴赏的技巧和方法，但是你一定要学会做人。"我很开心，我做到了这一点，从开始到结束的每一堂课我都坚持来，全勤是我对你的尊重，也是对自己的坚持。虽然有时候遇到自己不感兴趣的内容会沉默低头看书，但还是从这门课里成长、蜕变成自己喜欢的样子。

《任启振》

时光回流，我收获颇丰的是您讲罗丹的那堂课，课堂结束的时候，您忽然说要换一种签到方式，我很幸运地中奖了，拿到了老师亲笔签名的画册。我在纸条上工工整整写下的那句话是："没有力量的内心，打不赢别人，却毁灭了自己。"现在我翻开那本画册，内心仍旧激动不已，幸好我坚持下来每一次都到，幸亏我用心去学，我没被自己内心叫做懒惰的魔鬼打倒，我赢了自己。我要谢谢老师，因为如果没有这一次特殊的签到，我也不会深刻地铭记这句话。不是每一个人的内心都充满强大的力量，我们唯有竭尽所能，给自己一颗优等的心，不必华丽，但必须坚固，因为人生有太多的压榨和当头一击，会与独行的心灵在暗夜里狭路相逢，没有康复本领的心灵，是不设防的大门，我不喜欢卡米耶，她的内心太脆弱、太简陋，逃离罗丹后从此再无生机。我想要的是一颗坚持的心，一颗优等的心。

很遗憾选修课课时有限，我没有学到更多关于名画鉴赏的技巧和方法，

《邹景鹏》

《歌声》

《陈海粟》

《陈树琪》

《孙老师》

了解皮毛却没办法深入理解研究这种人文结晶的魅力。最后一节课，我学会了画虾，我在老师的讲解下，在课本上画了我人生的第一只虾，果然很有意思，怪不得白石老人一生钟情画虾。如果说徐悲鸿的画是写实，注重结构之精准；那么齐白石的画则更重在一个"意"字。他的作画主张是"作画妙在似与不似之间，太似为媚俗，不似为欺世"，他的画寥寥几笔便跃然纸上，山水、石、虾、鸟仿佛瞬间被赋予了生机和活力，洋溢着天真烂漫的民间气息和生活情趣。毕加索说："齐白石是你们东方了不起的画家！"他是真正的人文画家，以一个农夫的质朴之情，以一颗直率的赤子之心，运老辣生涩的文人之笔，开创了中国画坛的另一片天地。艺术是没有国界的，所以才有懂画与作画的惺惺相惜。每一个人心里评判美的标准是不一样的，可是真正的美，是一种共通的东西在里面，我说不清那是什么，可我知道，我喜欢用心去发现这种美，它源源不断，传承不息。

上课，是老师的精神和知识，通过课堂传递出以前从未知觉的影响力，希望能从每个学生身上、每个还在沉睡的心灵中开始启动，这是教育的真正意义。从"名画赏析"这门课里，我一直在不断地获取能量，蜕变成长，我真的学到了很多，我想谢谢您，陈老师！也许很多人认为选修课很无聊，但我想说，不是这样的！至少，您或许不自知地感动了我，影响了我，教育了我，我想记住这份坚持与力量，这是我收获的最为宝贵的东西，我会努力做好。如果有一天我站在荣誉之巅，您也要记得，我曾经是陈绘兵老师的学生。在他的课里，我学到了改变命运的东西，哪怕微小，却是伟大的伊始，以至于我是多么庆幸自己选修了这门课，欢喜地看到自己的蜕变。

这让我想起《天堂电影院》片尾，当小男孩多多长大，回家乡参加当年带他走进电影世界的老放映师的葬礼时，放映师的太太告诉多多，他生前从未错过多多拍的任何一部影片，也未曾漏掉任何一次关于多多的报导，视多多的成就为他自己的荣耀——也正是因为背后有这么一个永远坚持、永远相信的强大力量，才让每一个在冷酷现实中打艰冷战役的弟子，义无反顾地为理想冲锋陷阵，信心不死。

这样的评判感觉很亲切也很给力，我愿意为这份认可和鼓励继续给自己加油！

《写生者》是我大学四年的毕业创作，画的是一群学画的孩子在画室里训练和学习的场景。这是一幅长356厘米，高130厘米的大画，是我十分熟悉和亲切的题材，画面上出现了12个人物，每个人都有真实的原型。前面提到的房东的儿子，走上我画布最多的河生，还有陈会忠、王国庆、王冬梅等等，都在其中。这张大画在毕业创作汇报展览时，引起了很大的反响，不少观众找到我，与我交流和探讨，学校还邀请了专业杂志的资深编辑，在画展现场进行观摩，专家对我的画给予了很高的评价。大学毕业离校的时候，为了便于运输，这幅大画被拆开了，后来这幅画再也没有很完美地合并在一起，2002年出画册的时候，这幅画的图片还是分开拍摄的，合在一起的图片现在还能明显地看出拼接的痕迹。我曾不止一次试图对它进行修复和改造，可受条件限制始终未能如愿。这幅画的图片是当年用乐凯胶卷拍摄的。虽然很模糊，可那段永不褪色的大学时光永远清晰、历历在目。

1992年毕业的那届学生是我们国家最后一届分配工作的大学生，我很幸运，赶上了末班车。但我走向工作岗位的路却一波三折。整整一个暑假，我在母校、工作单位、工作单位的主管部门之间来回奔波，去了单位人事部门

很多次，最终才报上到。真应验了"好事多磨"那句话。走向社会的这当头一棒，磨掉了我的锐气，也磨出了我的意志和耐心。

我的工作和所学的专业关系很小，不得不在被呼来唤去之间磨砺自己。好在我始终保持着清醒，知道自己从哪里来，也知道自己该干什么。1993年冬天，在大学同学的大力引荐下，我毅然考取了俄罗斯功勋艺术家康恰连柯教授的油画研修班。迈出的这一步，在我的专业成长和发展长路上具有里程碑式的意义。外国专家先进而独特的理念和表达方式，来自四面八方同行们的相互切磋和交流，特别是导师高度的敬业精神和全心全意、不顾一切的工作态度，震撼了我，更感染和影响了我。"学，然后知不足"，我对自己有了更明确更理性的认识和设计，我知道了自己想要什么，更明确了自己想要去的方向。

与恩师康恰连柯合影

结束了研修班的学习，回到单位后参加了一系列专业活动，参与了官方的一些协会组织，参加国内外一系列美术大奖赛，获得了许许多多的认可和奖励。伴随着这些大大小小的荣誉，我在艺术创作这条漫长坎坷而又自由自在的长路上迈出了坚实的脚步，虽然这条路走得很沉默、很艰辛，但我始终鼓励自己安静地潜心体验、走用心选定的路。

在路上，我尝试着不断地给自己制订一些目标，并且尽可能地全力去做。比如，我指望自己的作品能在专业的学术刊物上发表，我的画能入选重大的国内外美术展览；另外我还曾希望自己能骄傲和体面地出版足以体现自己艺术语言和艺术风格、代表自己实力和水准的作品专集，希望自己能广泛地和各种媒体打交道，不断地拓展自己作品除艺术价值之外的社会影响和市场意义。命运对我不薄，我所制订的这些目标或早或晚都已实现了，《中国美术教育》《美术大观》《山东科大报》《中国艺术家》《美术报》《艺术教育》《美术界》《美术观察》《领导科学报》《中国教工》《世界知识画报》《中外文化交流》《泰山晚报》《国际文艺月刊》（中文版）等报纸杂志均刊登和介绍过我的油画作品；2004年8月，山东电视台专访了我，专题片《艺术高峰的攀登者》在山东卫视生活频道播出；2008年8月，接受泰安教育电视台的专访。除《中国实力派美术家·陈绘兵》和《陈绘兵油画艺术》之外，2011年7月，中国民族摄影艺术出版社出版了《中国国学名家·陈绘兵》；2012年又陆续出版了两本个人油画作品专集。这虽算不上什么成功，但我从中明白了很多道理：比如，种瓜得瓜，种豆得豆；比如苦尽甘来，风雨彩虹；比如没有人可以随随便便成功。

三人行

《中国国学名家·陈绘兵》

生活在五岳独尊的泰山脚下，对登山的感悟和体验得天独厚，常常觉得自己是一位真正的登山者，每征服一座山峰，心里都有一份无比的安慰和自信。我庆幸自己努力攀登所达到的高度，同时更看重自己走过的每一步，因为其中的汗水和泪水、煎熬与挣扎，是艺术家必不可少的生活积淀，更是我不懈进取的动力源泉。

我重视自己登山的过程，这个过程让我不断得到净化和重生。既然是登山，难免有辛苦，甚至有生命危险，但我不曾屈服和退缩。尽管我清楚通往未来的征途上有太多坎坷和磨难，但我一直为能有机会和条件做自己喜欢和愿意的事而知足和庆幸。选择自己的所爱，热爱自己的选择，我必须学会对自己负责任。这份责任来自没有缘由的深爱，来自不需要条件的付出！

艺术创作和艺术实践的起始阶段，静物和花卉是我最主要的表现对象。我试图将自己透射在画作的主体之中，让它们成为自我所有可能性的载体。

山东电视台采访

《和声》

《鸡冠花》

《永恒的春天》

《向日葵》

我之所以对它们情有独钟，其一是因为在这一过程中我发现其中孕育着艺术语言的多样性、多变性、丰富性和独立性，使我借此打开了一个无限广阔的、神秘而又自然的审美视觉领域；大千世界的静物在我的眼里，有着无穷的魅力。它们的形态、色泽、人文、质地、岁月的留痕，给我提供了一个探索绘画语言、寻其形色奥妙的世界。与静物对话，你中有我，我中有你，阐释着人格精神和文化情趣，这是我追求的境界。一件满意的静物作品，是我通过对物体深刻的理解与独特的视角来解读自然的，也是我内心世界的写照，具体到画面的构图意味、形与形之间的构成关系、色与色之间的呼应与对比，营造出画面所需要的氛围，在展示个性语言的同时，传递出自己的感受。这时，物体的属性不再是第一位，揭示物体的精神层面才是最重要的，才能赋予静物新的生命。

色彩静物写生和创作是研究色彩规律、强化视觉感受的重要手段，更是我成长的必经历程。17世纪荷兰画家们将日常生活常见物品的静物画推向了一个艺术高峰，在形体、色彩、光影、空间、透视方面，对以后几个世纪的静物画的发展，产生了深远的影响。在夏尔丹的静物画中看到的是质朴的内涵与精神品格；在塞尚的静物画里领略到的是对自然景物的重构，一个孤独的灵魂在与物体神秘的沟通交流着，他的视觉领悟开创了一个崭新的绘画世界；在莫兰迪的静物画中人们的审美观念得到了提升，他笔下的静物色雅韵长，没有华丽的环境，没有令人耀眼的高光，没有光洁华贵的器具，力求探寻其在最平凡的状态中的深层意味，进入了一个宁静虚和的天地。他们把对自然世界包括对人类社会的感知注入艺术，赋予静物灵魂，并带着这艺术进入更高的艺术圣殿。

其二，我从静物和花卉身上寻觅和把握住了与我的性格和心灵相契合的机缘，它们自然、朴实、俏也不争春的超然与从容，每每让我心醉和感动。每当这样的时候，我的胸中便会形成一种不可名状而又尚未物化的形体、色彩、构成和氛围等因素，它们感染并震撼着我，让我魂不守舍、欲罢不能而且挥之不去；每当这个时候，我就会克服一切困难，想尽一切办法，甚至不惜一切代价，把那些"视像"和"心像"呈现和表达出来，然后如同造好的船一样，让它下水去漂，沉浮由它自己。我把这一切创造和劳动看作是我生存并努力着的真实记录和见证。因为对于艺术家来说，艺术就是他的乐园，作品就是他的身份证。这个世界曾经怎样对待过我，我又怎样看待这个世界，在我痛快淋漓涂抹的画布上，泾渭分明、清晰可辨。油画《和声》就是这样在2007年5月12日《美术报》上悠然弹奏的，而《鸡冠花》和《永恒的春天》则分别于2005年4月和2007年5月在《中国艺术家》杂志"艺术家"栏目和《中国教工》杂志的封底上华丽绽放。

艺术以它永恒的真诚，回报艺术家的挚爱和劳苦；它为艺术家灵魂的朝阳准备好早晨、空气、蓝天和绿地，使那太阳与人类成为亲族，把温暖和光明传递到我们生活的这个世界的每一个角落。

接下来，我慢慢地把视线转移到了风景创作上面。所选取的题材是与之朝夕相处的泰山。齐白石老人在说到自己的创作时曾说：我所画的东西，以日常能见到的为多，不常见的，我觉得虚无缥缈，画得虽好，总是不切实际。他题画葫芦诗说："几欲变更终缩手，舍真作怪此生难。"不画常见的而去画不常见的，那就是舍真作怪了。他画实物并不一味地刻意求似，能在不求似中得似，方得显出神韵。他有句说："写生我懒求形似，不厌名声到老低。"

所以他画的画不为俗人所喜,他也不愿强和人意。他有诗说:"我亦人间双妙手,搔人痒处最为难。"白石老人的创作理念对我油画风格的形成和创作心态产生了重大影响,我在自己的作品里,注重心灵的深切感受、色彩的意象表达。我的油画也没苛求被所有人都赏识,更没追求能获什么奖或能拍卖多少钱。我心里很清楚:人应该把快乐建立在可持续的长久人生目标上,而不应该只是去看短暂的名利权情。

和静物与花卉不同,以泰山为主题的风景系列承载了我对大自然、对生命现象乃至对社会和人生的别样情怀,我追求那种对己对人深度的灵魂冲击,因为我深知,在这个世态炎凉的社会里,或许只有大自然能给人那么慷慨无私的馈赠。它是自然的世界,也是人格的世界,要在自我和自然的契合上探索艺术表现的天地,只要在表现自我情感时与自然精神契合,就能表现出活力和灵气,表现出对人的理解和沟通,作者的情感就能化作自然的灵魂,从而获得艺术的生命,这生命就是对自我的解读和救赎。

《郭非凡》

生活在美丽的泰山脚下,对这座在中华民族心目中作为"国山、神山、圣山"的泰山,不断加深着刻骨铭心的感悟和魂牵梦绕的情怀。"高而可登,雄而可亲;松石为骨,清泉为心;呼吸宇宙,吐纳风云;海天之怀,华夏之魂",独具特色的"泰山精神"成为中华民族优秀文化的结晶和中华民族精神的重要组成部分。太平一统、国泰民安的民族理想,自强不息、登高必自卑的旭日活力,高山景行、重如泰山的价值取向,昂首天外、百折不挠的英雄气概,居高不傲、容纳万物的海天情怀,深深地植入我的心灵,融汇到我的艺术创作和日常生活之中,让我魂不守舍、流连忘返、如醉如痴。最近几年,我不知疲倦全力以赴地沉浸在《中华泰山颂》系列油画风景的构思和创作中,风景、人物的写生、创作,我用整个心灵感受和领会"五岳独尊""天下第一山"的巍峨、雄奇、深奥、俊秀、沉浑和精妙,每一寸画布上都融入了我的无限深情和不倦探索:万物肇始之地,国泰民安之象,吐纳风云之势,天人合一之气,在我的画布上绽放出了别样的光彩和生命。

《肖培东》

人物画的创作,我同样选择了生活在我身边的与我息息相通的人。他们是我的家人、我的学生,还有我的朋友。我的爱人是我艺术追求最坚定的支持者,她在单位努力工作,在家里尽可能周全地料理家务,用辛劳和温暖为我追求艺术创设了良好的环境。儿子陈丹奇,聪明而富有个性、乐观向上、有无限的发展空间,是我的荣耀和骄傲。我曾规划每年都为儿子画一张肖像,以这种独特的饱含深情的方式记录他成长的历程,每一幅画都展示着我与儿子的骨肉亲情,寄托着我对儿子的美好希望和祝福。

《绘忠》

我的学生我的爱。在我短暂的人生履历中,曾经有过整整10年的政治辅导员生涯。和大学校园里朝气蓬勃、充满着青春活力的莘莘学子在一起沟通、交流、陪伴、分享,我能强烈地感受到他们对我的触动和提升。"陈老师,有时候要走到很远很远的地方,才会认识近在身边的道理,正如只有在与你暂别的时刻,我才深深地觉得我是多么留恋我们那段美好的时光……"这是多年前一个叫强书敏的学生离开我后谈到的他的感悟。这份感悟反映了也见证着我与青年学生之间的深情厚谊。立志做青年学生良师益友的我在2004年7月送走最后一届毕业生之后,曾经专门为他们写过一篇题目为《乘着歌声的翅膀》的文章:

感人的歌声留给人的记忆是长远的,无论何时何地,只要一响起它的旋律,难忘的往事便一一浮现在眼前,让人心潮起伏,动情不已,《永远一体化》

《李树志》

与一体化'00-1班合影

《赵丽洁》

《谢金松》

《勇往直前》

就是这样一首撼人心魄的歌。

这首歌是今年六月份机电一体化'00-1班的32名同学毕业离校的时候我专门为他们写的，我作为他们的辅导员，和他们情同手足、形影不离地在一起生活了三年，三年的光阴在分手的时刻一齐涌上心头，让我们难分难舍，无限感慨：静静地把记忆复原／让精彩和欢乐重现／三年里我们在一起／同苦同乐，无悔无怨／我们心换心，我们勇夺冠／我们一同跨越傲徕峰巅／我们一体化，永远一体化，你是我们永远的依恋。

这既是我的感受，也是全班同学的心声。我从1994年夏天开始做辅导员工作，一年又一年，我接送过一批又一批的学生。但在我的心里，机电一体化'00-1格外让人骄傲和自豪。他们团结和睦、努力进取，养成了良好的生活和学习习惯，形成了良好的班风和学风。他们当时是系里学历层次最高的一个班，但他们确实没有让关注他们的人失望。他们靠集体的力量赢得了一项又一项殊荣，"优秀班集体""优秀团支部""篮球联赛冠军"，一项项桂冠让他们变得自信而从容、宽容而大气。这个班的同学男生多、女生少，大多数人都酷爱体育，因为热爱而投入，由于投入而收获。班长、系学生会主席周大川等成了当时校园内耀眼的篮球明星，他们班的篮球队也成了名副其实的无敌之师；系学生会体育部部长王矛庵代表学院到校本部参加运动会，在男子1500米比赛中不慎被挤掉了一只跑鞋而且脚部受了伤，但他强忍剧痛，顽强拼搏，勇夺冠军，且打破了该项目的校纪录，成了那届运动会上最耀眼的亮点。有一年秋天，校区举行秋季田径运动会，当我在"秩序册"上看到男子甲组800米和1500米两项学校最高纪录保持者王矛庵的名字时，禁不住眼前一亮，他那在运动场上叱咤风云的身影仿佛又出现在了眼前，那么亲切，那么温暖，那么振奋人心！

毕业前夕，按照学校的安排，'00级的同学有一次学费减免机会，当时这个班只有一名同学因家庭特困未缴齐学费。为了不让一个同学掉队，班委会集体商议决定，其他同学把机会让出来，给那位欠学费较多的同学，以便让他离校的时候拿到毕业证，全班同学一致响应。手捧着鲜红的大学毕业证书，那位一度忧心忡忡的贫困生泣不成声，他用眼泪表达了对班集体由衷的致意和感激。

永远难以忘怀的还有毕业前发生的一切，当时正值防治"非典"的关键时期，按照学校的要求，不能聚众举行集体活动，这个班的同学很理智地服从了学校的安排。他们在自己的教室里举行了形式很简单，但内容很丰富也很深刻的话别会，大家在自己精心布置的教室里，依次走上讲台，诉说自己同窗三年的手足之情，真心的话语，动人的歌声，还有那一触即发的离愁别绪，深深地铭刻在每一个人的心中。龚志刚是这个班的第二任班长，他也是这个班里离家最远的几个人之一，但他坚持把班里其他同学都送走之后再走，他乘火车离开泰安的那天晚上，天下起了雨。我到车站给他送行的时候，送他一把伞，希望能替他在未来的人生道路上遮风挡雨。我们含泪互道珍重，依依惜别的深情在各自心中荡漾：轻轻地把脚步放慢／在心中刻下最美的语言／今天所发生的一切／都是我们记忆中的经典／我们再回首，我们向前看／我们用珍重抚慰泪眼。

毕业离校之后，大家各奔东西，有一部分同学通过学校专升本和社会专升本到了校本部，有一部分同学去了青岛校区继续深造。虽然不在一起了，但大伙的心还念念不忘那个团结温馨的集体。每年教师节的时候，我家的电

话简直成了热线,大家彼此关怀和问候,表达着对过往生活的美好情感。在校本部就读的王亮"小"(这个班有两个王亮,根据出生年月先后,枣庄的王亮叫王亮"大",烟台的王亮叫王亮"小")发短信说,他"挺怀念以前专科的时光,我们那个人情味十足的永远的一体化"。步入社会,走上工作岗位的那些同学,也都延续着在校时的那份激情、活力和团队精神,努力锻炼和提升着自己:周红军去了南方,小吕等人去了费县机电学校,班长回了省城,杨大鹏到了新汶矿务局,小牛去了首都一所学校专攻英语,肖成去了泰和……各自都在以自己最用心的努力,再创人生新的辉煌。尽管大家因为身不由己疏于联络,但彼此心中拥有一份友谊和信任,天涯也咫尺,无言却相通。正如我在歌中所写的那样:悄悄地挥手说再见/不需要更多的语言/我们已壮志在胸/建功立业,实现诺言/我们立大志,我们敢为先/我们用拼搏捍卫尊严……

《紫藤与草莓》

光阴似箭,转眼间'00级的同学离校已半年多了,因为工作繁忙,我很少跟他们联系,但我心里却始终放不下他们:不知道他们继续深造的学习进步了没有,走向工作岗位的工作是否顺利。元旦将至,人们习惯在新的一年开始的时候以各种方式互致问候和祝福,我把这首自己亲自为他们写的歌在心底默默吟唱,以此来表达我的美好回忆和无限思念,愿我的殷殷祝福乘着歌声的翅膀飞到每一个人的身边,永远陪伴和温暖他们的心。

这篇文章,在机电一体化班毕业10年聚会的时候,我重新打印塑封送给了每一位到场的同学。这份特殊的礼物成为他们追忆那段青春时光最美好的参照和陪伴。

《那年冬天》

与油画的结缘让我终生难忘。记得那是大二下学期,公共课和专业基础课结束了,每人要确定自己未来的专业发展方向,青春洋溢、豪情万丈的我义无反顾地填报了西洋画,一副大义凛然视死如归的骄傲和自信。从那时到现在,便一直与画布和油彩若即若离相依为命、痛并快乐着——梵高、大卫、莫奈、伦勃朗、德拉克洛瓦,亚麻布油画刀上光油、温莎牛顿画家专用颜料,静物、风景、人物,现实主义、印象派,意境、风格、肌理、形式感、视觉冲击力……我完全浸淫在属于自己的黑暗与迷途里,夜以继日不知疲倦,风雨兼程、痴心不改,其中真意欲辨忘言,不知今夕何夕。

选择并钟情油画,源于它的丰饶、凝重、苍润、饱满,以及它的大气磅礴与深度震撼。它为我提供了一方燃烧和释放激情、展示思想和灵魂的舞台。在这个五彩缤纷的舞台上,重建并开拓自己的精神家园,构筑梦想时空维度与秩序的换置,锻造人生情怀与情操碰撞的生命时光;在挫折和黑暗中,我看清了自己要走的路以及路途中所要跨越的障碍,明确了自己的局限和不足;尝试着让自己走出浮躁、走出浅薄、走出好高骛远和急功近利,努力进入到油画艺术的深层,把握油画艺术的本质,不遗余力地向油画艺术的高峰攀登。在这个过程中,不去揣摩别人的需要好恶,不屈从于金钱权势,忠于真善美的美学原则,尽吾所能,把心底的爱恋、激情、向往和追求在画布上创造并表现出来,与别人共享。我以为艺术殉道的勇气和执著,义无反顾地将自己钉在了绘画的十字架上。

《孙月驰》

选择绘画最大的益处,或者说绘画给我的最大乐趣,就是它能让我沉浸在属于自己的孤寂与黑暗里,默默地与命运和现实抗争,静静地埋头努力。这种纠缠有时候是我必须无条件地臣服于命运的捉弄和现实的无奈;有时候则要横下一条心,不顾一切,勇敢地做自己。这其中的输赢和得失,我无法

《天下第一山》

《旭日东升》

《爱之源》

《十六岁的花季》

《邱淇》

判断,但心里很清楚,自己选定的那条路是一条"光明的迷途",既不易到达,也无法终止。

尽管如此,我依然信任并坚守自己的工作态度,和自己的问题较劲其实乐趣无穷,困难和打击阻挡不了超越梦想的信念和渴望。虽然看上去像是作茧自缚,却总比钻进别人遗弃的茧壳里得意洋洋孤芳自赏更有挑战和价值,毕竟这样还留有破蛹化蝶的希望。寻觅和探究艺术语言的摸索,每每给我自信和激励:我坚持住了从俄罗斯专家那里学习和借鉴来的创作理念和表达方式,这使得我的作品里面蕴含着我的精血和气节,而有别于其他任何人!多年的艺术实践,让我切身地感悟到,艺术就是艺术家的状态,尤其是艺术家的思想状态。所以,有力量的艺术就一定是有力量的思想形式,它表示着创作者的精神体量和价值。伟大的作品之所以能感动并激励人,正是由于它们所达到的心灵高度。而真诚,也必然地成为了艺术家的道路和艺术家的人格。艺术需要真诚,真诚,再真诚,你就靠近艺术了!

真诚是艺术的道路,艺术家的人格;真诚也是美的道路,艺术的品格。只要是真诚的,艺术家的作品就能够打动和感染观众,引起共鸣,给人以美的熏陶和享受;只要是真诚的,艺术家的人格在面对情感的挑战时,就能使情感得到升华,就能产生美感,就能迸发出生命力的火花。

长期以来,我逐渐形成了这样的习惯,凡是可以自由支配的时间,都毫不犹豫地选择到画室去,在那里安静地埋首努力,努力使自己做得更好。尽管画室的条件有限,比如我的毕业创作《写生者》还没有一个更宽阔的场地,让我对它从容的改造和完善;"中华泰山颂"系列中的《天下大观》和《经石峪》等巨幅创作,至今也还没有一个理想的空间和环境来"安顿"它们,数百幅油画作品在我的家里、储藏室里堆积如山,但我淡然处之,乐在其中。到画室去,在那里创造苦尽甘来,这是艺术工作者创造生命最自然的方式,这种自我发现、自我追寻的创作过程赋予人生更加丰富的内涵和与众不同的面貌。一切过往的生活在未来都能够找到回应,一个人只要生命在延续,你就会为以往的过失付出代价,为以往的努力收获果实,不管你是有意还是无意。艺术家更是如此,要确立自己的艺术语言和艺术风格,找到自己的极致,就必须清楚自己的极限,知道自己的优势缺陷所在;然后付诸自己的谦逊和努力,创造出自己作品的真实面貌,找到自己应有的位置和正确方向;然后拿出最大的勇气,以宽容平和的心态面对一切,理智地臣服于自己的命运,顺其自然、活在当下,不做太多的反向努力,感激时光与浪潮对生命的冲洗和对心灵的净化,努力做到无怨无悔,在有限的时空里过无限广大的日子。

这种心态上的变化,在我冲向不惑仍大惑的那几年格外明显。万水千山走遍,酸甜苦辣尽尝。清醒和内敛了很多,不再急切地去寻求所有问题的解答,不再有来日方长的优越感,不再不知深浅地盲目乐观,不再对任何人、任何事抱任何幻想。面对误解和刺伤,甚至诬陷和恶搞,也不再据理力争地上前辩解、躲闪和澄清。我善待身边的每一个人,也善待我自己,我以自己的方式表达和展示自己。我只管创造自己的作品,不提供售后服务,也不负责用户体验。路越走越远,心越来越静,自己也变得越来越简单、越来越清晰、越来越自我。

青春年少的那些日子,张口伦勃朗,闭口马蒂斯,豪情满怀,希望灿烂,立志要成为巨匠,成为大师;但随着岁月的积累,心态逐渐趋于平淡,不再浮躁、不再张扬、不再华而不实哗众取宠,本能地在生活的压力和生命的尊

严之间搏斗与挣扎，也不再为自己不够优秀、不够出色、不够富有、不够风光、不够潇洒、不够浪漫而怨天尤人、灰心丧气、斤斤计较，甚至手忙脚乱、气急败坏。追求更多的是平静和从容，力求做到"不以物喜，不以己悲"。慢慢体悟出了自己的有限和无限，明白了自己能够做什么，自己应该做什么。在画画中发现自我，在画画中表现自我。生命的存在状态和画画的表现状态越来越契合，我体会到了画画真正的快乐所在，感受到了真正的超脱和淡定。这正如我十分欣赏的《此生未完成》的作者在病榻上所感悟的那样："生不如死、九死一生、死里逃生、死死生生之后，我突然觉得一身轻松。不想去控制大局小局，不想去多管闲事淡事，我不再有对手，不再有敌人，我也不再关心谁比谁强，课题也好，任务也罢，暂且放着。世间的一切，隔岸看花，风淡云清。"这种淡然时时滋润着我，同时也不断地鞭策着我，让我不敢忘却在路上的使命，更无法逃避养家糊口的责任。

《春光》

有了这样的认识和觉悟，有了这样的判断和方向，我就会更加坚定自己的选择和信念。无论是苦还是甜，顺利还是坎坷，我都真诚地将每一个朝阳和夕暮献给永远不悔的追求，宠辱不惊、坦然心静、坚韧不拔地默默向前走，不管在别人眼里是成功还是失败。

而当一个画家可以安静地面对自己的选择和追求，安静地面对自己的作品和自身的时候，他的一切便都是从容和自然的了。这份从容和自然里有成功和喜悦，也有纠结和无助；有汗，有泪，有痛，更有爱和希望。

《杜铭扬》

一直以来，习惯于将自己的处境和状况、把自己的生存和挣扎比作是一个人的战场、一个人的舞台，在一份并不宁静的孤独里默默地追求搏击。内心深藏着的一个个期盼和梦想，被与生俱来的羞涩和温柔包裹、遮掩着，夜深人静的时候，用不甘和不舍编织冲破黎明前黑暗的雄心和希望。

年年岁岁，那个模糊的愿望在黑暗中飘浮，却始终没有勇气去碰触并握紧它。日子风雨兼程地缓缓流过，新的思想和生命在画布上不断地悄悄开放，但有一个声音却始终迫不及待："还有可能吗？"

还有可能吗？年少时那些张口达·芬奇闭口毕加索的醉人动心的憧憬和设计，那条早已选定且无法回头的亦真亦幻、渐行渐远的长路，在经历了时光的陪伴和血汗的滋润后，还有实现和到达的一天吗？我反复地问自己。

《玉兰花开》

问自己满怀痴情追求梦想，多年漂泊伤痛无声、时光渐去依然执著的初衷；问自己面对尴尬、面对惶恐、面对困惑宁愿忍受孤独也不轻言放弃的勇气；问自己诚心诚意、尽心尽力之后仍不能顺心如意、心平气和的淡然。不停地问，不断地找，不倦地想，我期盼着在这种思索、追问和寻找中走出山穷水尽的尴尬和困境，不断延伸和拓展自己的人生轨迹，实现对现实的升华超越和对自己人生的拯救。

塞尚被称作"现代艺术之父"，他的艺术和经历给了我巨大的震撼和抚慰。当年他作为外省青年在梦寐以求的世界艺术之都巴黎屡战屡败，被排斥在中心之外而产生的那种过多的自尊、羞涩的骄傲和敏感，今天也同样萦绕在我的心头，缥缥缈缈挥之不去。晚年他曾给画商安普罗瓦·沃拉写过一封信，其中有这样一段话："我在顽强地工作，隐约可以看到预定的目标。我真的能成为希伯来人的那种伟大的预言家吗？或许还可以达到预定的目标吧……我能够取得一些进步，但为什么这样慢？这样痛苦呢？"寂寞而坚强的内心，一览无余，让我低首心折，热泪盈眶。

《太阳花》

艺术之路遥远而又孤独。艺术家不仅要探索和寻找符合这个时代的艺术

《梧桐花开》

《美人蕉》

《黄河颂》

《天下大观》

语言，更要以自己的独立追求、独立的创作情怀来诠释独特的价值观念及生存意志。我不敢设想，无论何种原因，如果我失去了对艺术的顽强而坚定的信念和独立的意志，那将会是一种怎样的惶恐与不安？日子一天天地在忙碌中度过，我用真诚描绘着每一天的生命。而在市场经济和商业浪潮的冲击下，艺术家如何面对自己的生存困惑，如何化解生活的压力与生命的尊严之间的冲突，如何从生活中发掘美和真理，是一个既难以应对又不得逃避的问题，以致我常无奈而又痛楚地隐约感到，我的这份付出和坚守里，事实上包含了太多太多难言的奢侈和悲壮！可是，迷茫和困惑之后，还是要本能地回归到那个真实的自己。于是，我想，只要生命在延续，我就不应该停止探索向前的脚步。因为，在这个孤独的战场上，超越的渴盼和诱惑，已理直气壮地成了我努力突破的持久力量，成了我的精神可以驻足的灿烂晴空和温情绿地。

既然在别无选择中总要有所选择，我还能奢望什么呢？

选择了艺术，也就是选择了一种命运，一种既多情又无情，既沉默又炫耀的悲喜交加的命运。这是一种幸运和幸福，有时也是一种无法解脱的痛苦，但我始终坚信：一个普通的灵魂，也能走得很远，很远，尽管那里或许并不繁华和热闹，甚至也不属于中心和主流。

回首自己近20年的艺术探寻和攀登之路，起伏和曲折始终伴随着我。圈子分分合合，时光断断续续，工作反反复复，心情起起落落。孤寂的状态、边缘的位置连同曾经愤怒的绝望和时常至诚的感恩，威逼着我超脱一切世俗的成败和所有个人的恩怨，独享一份宁静的孤独。在那份自由和宁静里，执著于自己的选择和承诺，抬头看路，低头做人，顺其自然，尽力而为，画自己喜欢的油画，写自己动情的文章。静物风景，写实写意，徜徉在工作之外的另一个色彩斑斓的世界里；苦心孤诣，以苦为乐，既不完全为参展和发表，也不是为获奖和卖钱。花开花落，甘苦自知；心无挂碍，无欲则刚。

黄永玉曾说，画画的人永远是个孤独的行者，他要对付自身身旁世界所有的惊涛骇浪的人情世故，用极大的克制力维持创作环境的宁静安详。而这种宁静和安详的背后，要做怎样的反向努力，只有我自己心知肚明。在市场经济快速发展的今天，忙忙碌碌、不轻言放弃的我，身份将作怎样的归宿常常让自己在憋屈与矫情之间欲言又止，无奈而尴尬：谁喜欢画画，画下去，谁就是画家；卖出去，养自己，即属专业；不卖，还画，就算"业余"。我到底属于专业，还是属于"业余"，或者是专业的"业余"还是"业余"的专业？我竟给不出一个明确的答案！

多年来，一直抱定这样的想法，把对艺术的认识和理解，把自己人生的追求和人生的价值都体现在作品里。这条路尽管并不平坦，但钟情和挚爱催促着我锲而不舍的脚步。于是，不断地审视自己生活和生命的坐标，以勤奋和执著作为探寻自己艺术角度和艺术语言的代价。这些探寻的痕迹，留在了我的每一件作品上，也刻在了我激情燃烧的生命里。

我创作的每幅画，大多有原始写生的素材。我心里很清楚，每一件作品的背后，都有一段鲜为人知的酸甜苦辣的故事，都有一个艰辛坎坷的反复过程，里面甜蜜、轻松和潇洒很少。刊登在《世界华人书画家年鉴》的《春桃》，是我大学刚毕业分配到单位的那一年，住在招待所时所创作的一幅写实风格的油画，衬布用的是招待所粉红色的毛巾被，由于当时气温很高，桃子摆在上面不长时间就腐烂了，弄脏了招待所的毛巾被，还跟人家吵了一架，最后再三给招待所的工作人员赔礼道歉，才平息了那场"风波"；发表在《中国

青少年书画经典》中的油画《秋歌》，那些实物的美人蕉是在一个夜深人静、伸手不见五指的晚上，我和我的学生"偷"来的模特儿，我把"偷"的花连夜摆在家里的茶几上，拉好窗帘，开着灯，整整画了三个晚上两个白天，才基本完成，现在回想起来，仍然有一种做"贼"的感觉。2011年底，油画《秋歌》被一位拥有别墅的女士买走了，当画商电话通知我的时候，我沉默了许久，说不出话来，个中滋味不知该如何表达！

平时我的工作状态除了正常坐班之外，基本上是在工作室里，长年累月同一大堆"半途而废"的画苦苦纠缠，在挣扎中煎熬自己。画僵了再来弄活，画紧了再来放松，画熟了再来画生，重重叠叠，反反复复，不知疲倦地在画布上耕耘锤炼。我宠辱不惊地善待着身边的每一个人，春夏秋冬，阴晴圆缺，甚至包括每一次愉快的体验和触动、每一个美丽的错误和意外，都成为我艺术创作必不可少的积累和艺术生命不可或缺的积淀。尽管这一切有的离我近，有的离我远，有的真切，有的虚幻，但我参与其中，便找到了生命和创作不竭的源泉和动力。我以一颗真诚宽容且十分谦卑的心深切地感悟着这一切，感受着它们对我的触动与提升，继而用自己的方式以物质的手段使它们定格为永恒，让人们和我分享这份好心情。在这种相互的给予中，我感觉活得很安静，不像有些人想象和认为的那样，画家是多么的另类，多么的狂放不羁和离谱。我没有什么特别，也很少有什么遗憾。

在画油画的同时，我还一直没有放弃紧握自己手里的另外一支笔，不断地在博客或微博上发一些随笔与感悟。既画画，又写作，对我是一件很自然、很和谐的事情。一方面，我心里不断有一些想倾诉和表达的愿望，另一方面，我的心绪能从这两种活动中得到最大限度的平衡和安慰。因而它们就顺理成章地成了我的挚爱，成了我在这个世界上生存的主要方式。我所写的东西，比如《登山随想》《真诚是一把钥匙》《我是一只小小鸟》《乘着歌声飞翅膀》《一个不能少》《不能没有你》《站在孤寂的边缘》《艺术人生，人生艺术》《用艺术点亮生命》《十年》等等，能够被人们接受和记住，对我是一个极大的鼓励。我知道，这份用自己的努力和坚持打造出来的收获，里面没有侥幸，说它心诚则灵也好，苦尽甘来也好，靠的全是勤奋和执著。所以我会格外珍惜这份难得的美意，更加用心创作出更好的作品来，来回报人们对自己善意的关注和热情的鼓励。

我的这种习惯和方式，不经意间也影响和带动了我身边的学生，'95中文的张侠，平时也养成了写作的爱好和习惯。那时我正在创作静物画《一盆花两条鱼》，她看到后很激动很兴奋，写下了下面这篇题为《生命之歌》的短文，刊登在了当时的《鲁煤教院报》上。受张侠这篇文章的启发，我特意把那幅画的名字也改成了《生命之歌》。

陈绘兵老师那幅油画，我虽然只见过一次，却给了我极深的印象。那是一幅静物写生油画，它的背景是靠墙的一个角落，地上放着一盆玉树，旁边的墙壁上挂着两条鱼，整个画面安排的端庄、大方。而真正震动我心灵的并非它的结构，而是它的色彩。画中的地面和墙壁都是浅色，呈现出一种温馨、和谐的氛围。雪白的墙壁上挂着两条直挺挺的白鳞鱼，细密的鱼鳞，清晰的侧线，这两条鱼，好像两秒钟前还做过垂死的挣扎刚刚死去的。鲜红的血液从它们嘴里、腮里流出来，漫过银白色的肚皮，直到尾部，那血的颜色采用了光彩夺目的深红，它像一团烈火在鱼的体表燃烧。那圆圆的、黑豆似的鱼眼，直直地怒视着这个世界，似乎它不甘于生命的终结，而又为自己无法改变自

《瞻鲁台雪景》

《经石峪》

《寄情山水1》

《生命之歌》

《五岳独尊》

《雨季不再来》

《红玉兰》

与启鲁合影

《启鲁和他的肖像》

己的命运而满怀悲哀。画中那盆玉树，整体结构像个大圆球，肥嫩的叶子似乎要滴出绿油来，用的是焕发着青春朝气、挂着晨露的翠绿。陈老师通过色相的对比，使红者更红，绿者更绿，产生了震撼人心的力量。

满怀热情的红色与焕发青春朝气的绿色的完美结合，给人一种追求的力量。那是一种对生活的热切向往，一种对生命的执著追求。它是一条奔腾不息的河流，永无干涸之日；它是一座火山，不停地喷出生命的火焰，去烧尽世间所有的懒惰和懦弱；它是一个宣言，也是一次挑战；它是一种既然要走入，就义无反顾的精神。

还有学机电一体化专业的学生杜启鲁，他也热爱文学，经常练笔，我们保持着很坦率而又很深刻的交流。他读过不少很有品位的书，对生活有着自己独特的思考和感悟。他自强不息，用自己的智慧和汗水开创了自己事业的新天地，现在已经是江西省煤炭管理局一名优秀的管理干部。他是我艺术上的知音和坚定的鼓励者。为了帮助读者了解我和我追逐的梦，他于2013年11月29日在南昌专门为我的这本新书写了下面的文字：

南方一场冬雨像极了山东老家的秋雨。一场秋雨一场寒，飘洒的冷雨浇落了泛黄的枝叶，散落一地，近乎忧伤悲秋。我却独爱这秋飒的风味，安凉于心，沁爽于腑。然而在南方有此体验并不多，南方的秋天是短暂的，一场冷风便把前几日的暖阳变成后几日的寒月，秋天在眨眼的功夫消逝了。来不及体验，来不及回味。于是现在生活在曾经梦里南国，常常怀念起北方。

怀念是有生命的，那些曾经一起走过的过往如画，美轮美奂抑或深切悲怆。时间的魔力能抹去过滤生命的苦难，留下更多的美好以及不灭的向往。如此，将生命瞬间定格于画或者象形于心再好不过。我的大学辅导员，就是这样一位执著于自己的梦想，用手中的画刀描绘定格美好的瞬间的师长。辅导员姓陈名绘兵，名字里有一"绘"字，命里注定与绘画有缘。油画专业班出身的他，没能进入艺术院校任教真切觉得是一种遗憾。这么多年坚持心揣的梦想依然用画刀描绘着他真诚的生命，是信念还是心有不甘，是执著还是性情使然，忠诚于画刀，一年又一年。

由于专业上的不同，老师没有给我们上过课。每周一次的班会，便是他跟我们沟通、交流、辅导最直接的平台。他对待工作认真负责，尽心尽力。每次班会他会涉及一个话题，关于责任，关于生命，关于担当，关于爱情……每一次都生动而富有意义。在跟陈老师私下交流的时候，多次建议他把这些年给我们开班会的底稿整理成书，我想那必将是一本心路成长的书，成长的不仅仅是我们，也是老师自己。

生活中他简朴随和，没有所谓的艺术人普遍表现出来的飞扬跋扈、个性张扬。普世印象中的艺术人留长发，蓄胡须，穿着个性时髦，貌似跟周遭格格不入，这些似乎跟他无关。毕业这么多年，不知道他的那件黄灰白相间的T恤衫是否还留存。回想起他，他的一件黄灰白相间T恤衫给我留下深刻印象。记得第一次是在上大学报到的下午，我们班几十个陌生的面孔集中在男女生宿舍间的空地上，等待老师交代军训事项。他穿着一件黄灰白相间的T恤衫，严肃却不显威严。毕业了，最后一次聚会他穿着的还是那件T恤衫，不知道是刻意为之还是不经意的巧合，也或许是冥冥之中如老师性格里的善始善终，骨子里追随着的完美。我还记得他的那件衣服多次作为背景出现在他的作品中。

陈老师和蔼可亲，没有架子，喜欢跟学生打交道。课余时间我们经常到陈老师办公室聊天，无话不谈。周末有时会约上几个好友背着他的画夹，到

泰山脚下写生。几年下来他跟我们从师生关系慢慢变成交心的朋友。大学不仅仅学到书本知识，更重要的是思想和观念的变革。在这个过程中，陈老师潜移默化中影响和改变着我。认识他之前，我从未接触过油画，欣赏不了油画，更看不懂油画的美。后来亲眼见过他创作油画过程，每一幅画如同他怀中的婴儿，用心呵护，精心培育。受他的熏陶，我逐渐培养了艺术欣赏兴趣。每每到一个城市的博物馆或者纪念馆，都会留意画作，欣赏艺术慢慢成了一种享受。除了画画，陈老师有文人的性情，多次在报纸杂志发表文章。在他的感染下，我也喜欢上读书，学会用手中的笔记录心情。工作后生活的繁琐虽使得自己身不由己，但依然保持一年读几本书的习惯。

傲徕峰上

在艺术追求上，陈老师精益求精，尽善尽美。创作每一幅画要经过多遍工序，有时几个月才能完成一幅。他工作之余的大部分时间待在画室，几十平方的画室堆满了关于油画的工具、素材。创作完的、没有完的摆在其中。这么多年，陈老师的油画创作思路在不断的变化中，从花草、盆景、静物到人物和风景，从分散个例到集中某个系列，不断调整，不断定位。创作初期的作品多数以自然静物为主，以《向日葵》《玉兰花开》《春光》为代表。这些作品色彩鲜明，光线突出，是一种心情的表达。特别是《春光》描绘五盆六株春天正热烈生长的植物，透进窗子的光线渗露出和煦暖阳，看到如此一画面，人静了，心平了。一段时期他以马为对象创作了多幅作品，这些马时而疾驰奔放，时而凝望含蓄。能在短期内完成《送你一匹马》系列油画，足见他旺盛的创造力。

在我临近毕业的那年，陈老师着手构思"中华泰山颂"系列油画。偎依圣山，利用其得天独厚的地理优势深入到大自然，刻画神圣泰山是一种恩赐。我一直看好"中华泰山颂"系列油画这个主题，它宏伟而深沉，厚重而精彩。泰山深厚的文化吸引着他不断深入创作过程不能自拔。他说踏上了这条路，越走越艰辛，却回不了头，唯有战战兢兢前行。我能理解他内心的焦虑和期盼，对于艺术的执著，和面对生命不可抗争的纷扰。在油画创造过程中，心灵一次次得到净化，焦灼后变得舒畅，抬起头继续前行。又有几年不见，我坚信陈老师的画如今应该更有内涵，更有深度，更有力量。

傲徕峰上

古人云"师者，所以传道授业解惑也"，能在最美的年华里遇到这样一位才情横溢的引路人实为幸事。如今在千里之外的南方遥想当年雄伟泰山脚下的校园，还有那些朝夕相处的同学们，问一声你们还好吗。离开了故乡才体会到"独在异乡为异客"的滋味，离开了校园才懂得校园的纯真和美好，忆起那些年我们一起走过的日子，是否还有你我的身影。永远的故乡，永远的校园，永远的老师，永远的同学。

南方渐冷的冬天，何时能见一场酣畅淋漓的大雪。在梦里似乎又望见北方飞舞的雪花染白了一望无际的麦田、老师画刀下的巍峨的泰山……

社会发展和人类进步的历史，就是一部不断进取和创新的历史。我备尝艰辛，但却真真切切地聆听到了不松懈的进取的登山精神对我的深情呼唤——只有沿着陡峭山路不断攀登的人，才有希望达到光辉的顶点，我愿做这样一个不断攀登的人，正如我在接受山东卫视专访时所说：今后我还要继续奋斗和努力下去，因为在这种追寻和探索中，每一次新的发现都有新感觉，每一次新的感觉都是新发现。

梦还在延续，追梦的脚步依然掷地有声！

梦醒时分，春暖花开，鸟语花香！

竹林

《奔马》

《群马》

《志同道合》

《爱的小屋》

《闵海南》

《秋歌》

《寄情山水2》

后记
Postscript

 多年前，为了生存，我在大学里开设了"名画赏析"艺术公共选修课，受到了青年学生的热烈欢迎。为了配合这门课的教学，2011年4月，我编著了同名高等教育规划教材，由吉林大学出版社出版发行。转眼间四年多过去了，在实践中，我发现这本书还有许多可以做得更好的地方。怀揣着让更多的人了解艺术、喜欢艺术的洁愿，我萌发了改写这本书的意愿，并且坚定不移地付诸了行动。

 伟大的艺术品，都具有一种颤动心弦的魅力，或令人心情怡然，或令人激励奋进、启迪想象，或令人深思并铭感于心。通过名作精品赏析，可以美化心灵、调整心态，更有助于知识结构的更新，有助于发挥想象力和创造力。

 和《名画赏析》相比，本书的视野更加开阔，涵盖的内容更加全面，对艺术流派、艺术作品和艺术家的展示角度更加灵活和立体，极大地拓展了读者艺术感受的层面和品读思索的空间。

 这本书不是系统完整的美术史，也不是精深专业的艺术概论。我只是以点带面地选取了中外美术史上诸个流派、不同风格最著名的经典作品进行全方位多层面的解读和阐释，深层次地挖掘和展示经典作品的社会意义、艺术价值以及艺术家多姿多彩的生活、作品背后鲜为人知的逸闻趣事，其目的是加强非美术专业普通读者的人文素养，丰富大家的文化生活，提升生命的品质和生存的质量。这部历经千辛万苦、风雨兼程、呕心沥血的专著可以作为读者赏析美术作品的入门读物，也可作为高等学校艺术选修课教材。

 本书在撰写过程中，大量参考、引用、借鉴了国内外有关著作、文献和网络资料，收集整理了大量的图片（限于时间和篇幅，恕未一一注明，敬请相关人士与本人联系，QQ：1724699459，谨致谢忱）。这些工作可谓千辛万苦，但我不曾懈怠和放弃，始终相信坚守与付出的意义和价值。付梓之际，对东南大学出版社的鼎力相助深表敬意和感谢！

 本书如能使读者有所受益，我将感到莫大的欣慰。同时也盼望着能从读者的不同见地中得到启迪与指引，以感恩面对真诚！

<div style="text-align:right">
陈绘兵

2015年5月于泰山脚下
</div>

参考书目
References

[1] 陈绘兵．名画赏析．长春：吉林大学出版社，2011.
[2] 张道一．美术鉴赏．北京：高等教育出版社，1998.
[3] 仇春霖．大学美育．北京：高等教育出版社，1998.
[4] 陈旭光．艺术概论．南京：江苏教育出版社，2008.
[5] 孙美兰．艺术概论．北京：高等教育出版社，1989.
[6] 刘天呈．大师名画精点．郑州：河南人民出版社，2000.
[7] 洪复旦，马新宇，韩显中．美术鉴赏．上海：上海教育出版社，2010.
[8] 高爽，朱宗华．美术鉴赏．北京：中国广播电视出版社，2005.
[9] 张春新，敖依昌．美术鉴赏．重庆：重庆大学出版社，2011.
[10] 万国华．大学美术鉴赏．南昌：江西高校出版社，2006.
[11] 邓福星，敖邓青．美术鉴赏．南京：江苏教育出版社，2008.
[12] 陈小雷．中国历史风俗画精品鉴赏．西安：陕西人民美术出版社，2010.
[13] 张红霞．西方人物画精品鉴赏．西安：陕西人民美术出版社，2010.
[14] 陈绘兵．陈绘兵油画艺术．北京：中国文联出版社，2013.
[15] 高师教材编写组．外国美术史及作品鉴赏．北京：高等教育出版社，1997.
[16] 高师教材编写组．中国美术史及作品鉴赏．北京：高等教育出版社，1997.
[17] 章锦荣，王楚，崔慧霞．外国美术与名作赏析．石家庄：河北教育出版社，2001.
[18] 吕立新．齐白石：从木匠到巨匠．北京：北京出版社，2010.
[19] 吕立新．徐悲鸿：从画师到大师．北京：北京出版社，2011.
[20] 徐爽．世界名画·中国名画大全集．北京：高等教育出版社，2010.
[21] 曹卫东．彩图版中国艺术．北京：海潮出版社，2007.
[22] 亨德里克·房龙著，李龙机译．人类的艺术大全集．西安：陕西师范大学出版社，2010.
[23] 陈绘兵．素描与色彩．长春：吉林大学出版社，2011.
[24] 吴永强．西方美术史．长沙：湖南美术出版社，2009．李春．
[25] 李春．西方美术史教程．西安：陕西人民美术出版社，2009.
[26] [美] 房龙著，常志刚译．简明西方美术史．北京：九州出版社，2005.
[27] 贺西林，赵力．中国美术史简编．北京：高等教育出版社，2010.
[28] 宋玉成．外国美术史．重庆：重庆大学出版社，2011.
[29] 李倍雷．西方美术史．重庆：重庆大学出版社，2010.
[30] 龙红．中国书法艺术．重庆：重庆大学出版社，2006.
[31] 邵大箴．第三代中国油画家研究·靳尚谊．天津：天津杨柳青画社，2001.
[32] 李传旺．独具特色的世界遗产泰山．济南：山东画报出版社，2007.
[33] 张炜．我跋涉的莽野．沈阳：春风文艺出版社，2001.